獻給把音樂帶進我生命的父親畢庶章先生及二哥畢永明先生。

舒伯特歌曲中的浪漫主義

——純真情懷

畢永琴 —— 著

自 序

　　從小時候起，音樂便是我生命的一部分。自小家中就經常有中西音樂、器樂聲樂相伴。父親雖不是甚麼專職的音樂家，但卻常常自得其樂。他自學多種樂器，小提琴只可供自娛，但二胡拉奏的程度實算不錯，閒來亦會組班演出和替別人伴奏。父親對京劇唱腔亦有研究，經常自拉自唱，唱的是旦角，間中亦會在人前表演。在家中，我們是音樂拍擋，我即興地彈伴他隨意地奏，奏的是甚麼調子也沒有關係，總是樂在其中。父親一直非常支持我學習音樂，當學習聲樂仍未流行時，我已經開始上聲樂課。我中學時期聲樂的啟蒙老師是老慕賢老師及費明儀老師。後來父親更成為我最忠實的粉絲，哪裡有我的演出哪裡便有父親的蹤影。

　　我的兩個哥哥也是音樂迷，大哥鍾情口琴，天生一副男高音嗓子。二哥更是樂癡，天天馬勒、貝多芬，他不單自己聽，還經常滿腔熱誠地向我「硬銷」音樂的偉大。二哥非常熱愛唱歌，是塊男中音的好料子。當他發覺我可能有多少唱歌天分，便帶我四出尋訪名師，用熱誠去說服別人收他那乳臭未乾的

妹妹為徒。二哥天天向我傳音樂的道，在我連巴赫都不知是誰時，已經迷上
了他的清唱劇 BWV51，立志日後一定要以演唱此曲為目標。大學時面對選科
的兩難，要跟隨腦袋之愛選擇物理，還是跟隨心中所好讀音樂？兩者我都不
想放棄。二哥輕輕隨意的一句「為何不兩科都讀」，便改變了我一生。

　　我就是在這種非刻意經營及栽培，在音樂中自由自在的環境下長大的，
只為音樂而音樂。雖然有專業的訓練，對自己要求要有專業水準的演出，但
從不會意識到自己要以女高音或歌唱家身份自居，因為女高音也只不過是常
人一個。

　　不過，這樣的心態卻給我帶來極大的意外收穫──愈是放下歌者身份用
人的身份，就愈能用心去唱；愈是用心去唱，愈會放下技巧上的各種考慮；
愈是超越技巧考慮的層面去唱，便愈能體會及領悟到技巧上其實是發生了甚
麼事。歌唱技巧，應該是說任何技巧，都不可能是一些獨立存在的做法，一
定是唱者因為要表達某些情感，聲音要做出某些效果，因而在其聲音這樂器
上做了某些動作。如果我感覺悲傷，聲音自然會較深沉，唱歌時咽喉的空間
自然會開得更大。你可能在技巧上知道開大咽喉會令聲音較深沉，因此唱到
這一段時，你會先把咽喉打開。不過，即使你不知，只要你想唱出較深沉的
聲音，很多時你都會在不知道如何能做到的情形下做到。而當你做到時，咽
喉已經不自覺地被打開了。

　　今天我自創的「Simple Physics for Singing」唱歌系統，當中很多發聲理論、
歌唱技巧也是我在這種先做後分析的情形下「發現」的。音樂永遠不應是技
巧主導情感，而應是由情感帶出技巧。

前 言

To be a competent singer, one has to be able to accurately and beautifully sing
what is written in the music.

To be a true artist, one will unknowingly feel and express what the art wants
to say.

To be a philosopher or someone who philosophizes, one has to ask why the
artist is saying what he says.

But to be a man, one has to care about what the art says.

（一個稱職的歌唱家，會懂得用美妙的歌聲如實地把作曲家寫下來的音
符唱出來。

一個真正的藝術家，會不期然地感受並用他的心靈帶出曲中之情。

一個愛思考的人，會問藝術家在創作時，他心中想回應的是個甚麼
問題。

然而，作為一個人，他不可能對這些問題漠不關心。）

　　一個對人對事冷漠（indifferent）的人，不會對人性、別人的感受、是非真假、價值觀等問題感興趣，更不用說在這些問題上作出反思；一個對人對事冷漠的藝術家，不可能創造出偉大的藝術作品；一個對人對事冷漠的唱者，不可能唱出感動人心的歌曲。

　　唱者不論聲音多美妙，最多只是一流的發聲工具；不論技巧多高超，最多也只是優秀的技工。作為藝術家，他若是熱愛生命、關心四周的人和事，自會不期然地透過歌曲表達心中的感受；他若喜愛知識，會主動追尋更多與歌曲有關的知識；他若喜愛思考，他會進一步反思歌曲的意義。歌曲的意義說的不外乎與人息息相關的事；他若是一位有心的唱者，這些事便不可能只是他腦袋內的知識，他會心同此感。而心同別人之感者，乃是人也！

目　錄

緒 論

1 SIMPLE PHYSICS FOR SINGING（SPS）背後的理念

　　我自小唱歌，小學一年級時，已在合唱團中奉老師之命示範唱歌，第一次公開獨唱表演是小學三年級。中學時，在校際音樂節、歌唱比賽中獲獎無數，多次獲評判公開點名讚好，一唱便唱了數十年。不過，所有學習聲樂過程中遇到的問題我都不能倖免。由最初被老師認定我是戲劇性女高音（dramatic soprano），後轉型唱次女高音（mezzo soprano），再到後來不經意發覺自己在唱韓德爾（Handel, 1685-1759）女高音花巧的片段時，在對這技巧一無所知、亦無籌算，可說是在「不經大腦」的情況下，一音不漏地唱了出來。這些一般女高音都無從處理的曲目，卻一點也難不到我。節奏愈快愈複雜、音符愈多、花巧難度愈高，就愈唱得得心應手。我知道是心中極強的節奏感驅使我不停地發出聲音，但這些聲音是如何發出來的？一向喜愛尋根問底的我開始思考當中的原因，思考人聲這件樂器到底是如何發聲的。

　　這時候，物理學對我的訓練，一種要求回到問題基本因（root cause）的思考方法便起了決定性的作用。不是說在我的發聲理論、歌唱技巧中，需要用很多物理方程式，而是我只需要在發聲系統中，其實是任何系統中，找到其最基本原理（fundamental principles），可以建成該系統的最基本元素（basic building blocks），便足夠解釋整個系統是如何運作的。這便是我 Simple Physics for Singing（簡稱 SPS）發聲理論、歌唱技巧系統背後的理念。在 SPS 系統的建構中，我不需要參考任何的歌唱技巧理論。因為只要可以準確拿捏到發聲最基本的物理原理，把它運用在人聲這個發聲樂器上，再分析物理上（事物的道理上）何為唱歌，例如它只不過是人聲這件樂器隨著時間用不同的頻率在顫動（vibrates at different frequencies over time）。這樣，我們便可知道唱歌時人聲作為一件樂器需要如何運作，而且在最佳（optimal）狀態下，它必然是如此運作的。你可以問，人豈是物？人的意志、思想不是物，但只要人聲發出來的是音頻，不論他為何發出此音頻、聲音悅耳與否，發出此聲的一定是物，是物就必然要跟隨物理定律。

　　SPS 是我過去十多年不斷思考、反覆驗證及親身經驗累積下來的成果，多年來我一直想把它整理成書，但總是因為事務繁忙，計劃才被我擱置。一直以來都有對唱歌感興趣的朋友問我何時成書，我只可以說我從來沒有、將來亦不會放棄此計劃。SPS 是屬於技術性的著作，在此系統成書之前，多年來我教學生時，只會用這套理論，並且在所有聲樂講座中，深入講解當中的理論。

　　毫無疑問，當中最大的得益者一定是我自己。首先，明白人聲這樂器是如何運作後，不但回答了我很多歌唱技巧上的問題，還讓我清楚知道自己這

個人聲樂器的極限（任何樂器物理上都有其構造上的極限）。不過最大的得益不在技巧上，而是它讓我擺脫技巧的束縛，隨心隨情地演繹歌曲。先用心唱出曲中情，用聲音表達此情，情表達到位，人聲這件樂器已經完成其要做的動作。之後，才分析我到底做了些甚麼動作去發出這種聲音——是把咽喉空間加大了？還是發聲打口蓋（palate）時打了硬口蓋（hard palate）？知道自己做了甚麼動作，這種做法便是要發出這種聲音時所需的技巧，即所謂的聲樂技巧。聲樂技巧不是憑空想出來的，唱者一定先要想發出某種聲音，才可做到某種技巧。但想發出某種聲音前，唱者心中一定先要想表達某些情感。巴赫（Johann Sebastian Bach, 1685-1750）的受難曲音樂複雜、信息莊嚴，充滿宗教熱誠，要表達此心此意，唱者一定要唱得字字均勻，音色要圓，聲音要有力而不大聲；音準（pitch）準確性要求極高，因為巴赫音樂中的調性（tonality）複雜，這也是他的音樂吸引人之處。唱者不可只是在唱旋律，而是要處理（address）每個音。當你做到這些聲音上的要求時，其所需的技巧，例如如何唱得有力而不大聲，已經在運作中。但你想唱得有力而不大聲，不是因為老師告訴你要這樣做，而是因為你已被巴赫音樂中的宗教熱誠所感染，聲音有力是你想把自己深信的用最有效的語氣去說服別人，不大聲是美感上的要求，要不然你所說的便會成為對人的當頭棒喝，只會變成嘈吵的聲音。但事情不應到此為止，如果你可以再進一步，分析在物理原則上唱得有力而不大聲是甚麼意思、人聲樂器又是做了甚麼動作才可達到此效果，這種技巧便真正成為你的囊中物，以後演唱時，情到技即到。你更可以再從這技巧推理出其他相關技巧，例如聲音的穿透性說的就是聲音中與力度有關的音能量，這正是演唱華格納（Wagner, 1813-1883）歌劇的要訣。此處多說一句，要做到音準高度準確，是受制於唱者天生的調性感（sense of tonality）的。

情到技即到，技巧只是為了配合及表達唱者的情感。那唱者的情感是從何而來，這種事別人是幫不了的。老師可以告訴你這裡大聲、那裡小聲，但不可以令你有音樂感，更不可以令你著緊舒伯特歌曲中鱒魚的遭遇，為它抱不平，或令你有歌德（Goethe, 1749-1832）詩歌 *Liebhaber in allen Gestalten*（《但願我是一尾魚》）中少年的傻氣——想做一條魚，目的只是為了上他至愛的釣！

2　本書背後的理念

情感是不可以勉強的，培養出來的情感也只可令人做出某些慣性的動作。情感不是做出來供人看的，這樣只是做作。情感不應被視為一種工具，為了想達到某些目的而賣弄。情感是發自內心的。一些只懂得唱時貌似投入地把眼睛合上的唱者，如果不是在做作，也只是在自我陶醉。真正動了情的唱者，分別在唱出來的歌聲，無人會留意他唱時合不合上眼睛，因為真正的音樂人，人們是聽其聲，不是觀其人的。

歌唱技巧不應獨立於情感而存在，就算一些純屬技巧性的訓練，如花腔女高音極快極高的跳音（staccato），唱者也不應純粹當它是練習曲。一個只是炫耀靚聲、表演技巧的唱者，她只是把自己當作技工、發聲的樂器。

這樣說來，事情就變得複雜了。唱者既不可以是純技巧，亦不可以做作地唱，要情到技才到，但何來真情？或者說何來那麼多的真情？魚不是被人捕捉的嗎？那麼，漁夫用計謀令本來自由自在、游來游去的鱒魚上釣，與舒伯特（Schubert, 1797-1828）歌曲 *Die Forelle*（《鱒魚》）的詩人舒巴特（C. F. D.

Schubart, 1739-1791）有甚麼關係？與舒伯特本人又有何關係？又與唱者有何
關係？舒巴特說漁夫冷血，稱他為賊，在魚兒防不勝防的情形下出賣了它
們。舒巴特是否有點小題大做？答案是甚麼，就要看你對使騙術的人或這種
行為有沒有感覺、有怎樣的感覺。你是覺得漁夫能想出詭計令魚兒上釣，
是他醒目多智？還是你覺得魚兒可憐，嬉戲之際竟突然被困？還是你會情不
自禁為魚兒抱不平？要是自願上釣，被捉是理所當然，但別人設計令自己在
毫無選擇的情況下被困，這就是有欠公義。那你對行不公義的人或事有感覺
嗎？或是你覺得此行為沒有問題，因為世界本來就是誰足智多謀誰就能佔別
人便宜？又或是覺得被欺負的一方只是一條魚，何必小題大做？還是覺得漁
夫的行動雖略欠君子，但事不關己何須勞心？那麼，如果你是魚兒，被別人
設計，令自己在毫無選擇的情況下被欺負，你會動氣、會嬲怒嗎？你不是魚
兒，仍會為它的遭遇動情動氣嗎？你會對別人的遭遇心同此感嗎？對別人受
虧損的事動情動氣，這便是我所指的人的真情。唱到舒伯特曲中鱒魚的遭遇
時，你還可以說這只是故事中發生的事，但如果在現實中你會為不認識的人
抱不平嗎？

除了宗教作品外，真正的藝術一定是藝術家對他人的遭遇心同此感之
作。偉大的藝術家一定會對別人的事動真情，再用自己所長之技去表達此
情。這亦是真正的唱者要達到的境界，情到技即到。

不過，到此為止，我仍未回答，一個唱者或是任何一個人，何來那麼
多的真情。讓我首先說明，對別人的遭遇心同此感，指的是看到別人的遭
遇，會不自覺地以為是自己在遭遇此事，這樣心中就會不期然有遭遇此事時
的感受。這個現象在哲學的現象學（phenomenology）中稱為「心同別人所

感」（Empathy），要解釋此現象十分複雜，但此現象本身卻不是甚麼大不了的事，因為它根本就是人意識（現象學中的 Consciousness）功能的基本構造，亦解釋到人為何有同情心，甚至會在情急之下捨己救人。現象學中的 Consciousness，此概念源自現象學奠基者胡塞爾（Husserl, 1859-1938）。指的是人在其腦中對外物未有任何概念、未及作出任何判斷及取向時的一個意識。在此暫且不詳談此問題，我只想再指出「心同別人之感」雖然是人 Consciousness 的本能，但此本能就如人的其他本能一樣，是可以被意志（will）抑制的，你能做不等於你會做。又或者你是一個對人對事冷漠、任何事只會以自己的利益為依歸、非常計較的人，那這種「心同別人所感」的情況，就較難在你身上發生了。

　　「心同別人所感」這個現象的背後有一個預設（presupposition），就是你我共處同一個獨立存在、客觀的世界（Objective world），現象學稱為跨越主體之間的世界（inter-subjective world）。一件你會感到悲傷的事，我遇到時亦會感到悲傷；一件我會感到悲傷的事，你遇到時亦會感到悲傷。因為人同此心、心同此理。但「心同別人所感」不止如此，雖然遇到悲慘事的不是我，但當我看到別人遇事時，我直覺地以為是自己遇事，頓時感到悲傷。不過，我們必須注意，這一切只是在說，在某個遭遇中，不論是誰的遭遇，我能感受到的也只能是自己親身遭受此事時的感受。如果我根本不覺得舒巴特筆下的漁夫有何不妥，因為如果我是他，我也會用這方法增加魚穫；或如果我是那條鱒魚，也只會認輸，誰叫自己智不及人，只有認命，或感嘆自己運數欠佳。這樣，就算我有舒巴特的才華，又明白鱒魚的遭遇，也沒有感動去寫出 Die Forelle 此詩；就算我有舒伯特的作曲天分，又明白舒巴特的詩，也沒有感動去譜出 Die Forelle 此曲；就算我歌技如神，又懂得舒伯特的歌曲，

也唱不出對漁夫的憤怒之情。

「Empathy」、「Consciousness」及「Objective」等名詞在現象學中都有獨特的指涉。本書中我用了大寫以代表這些現象學專有名詞，以免與一般我們認識的 empathy、consciousness 及 objective 等詞的意思混淆。「心同別人所感」是我在書中對 Empathy 一詞的中文翻譯。嚴格來說，Empathy 在現象學中是一個「Other Minds」的問題（"The problem of the Other Minds"），因此 Empathy 涉及的是一個人的 Consciousness（mind），他正在「意識別人的意識」。這些現象學中的概念及名詞，在此不深入討論。

這樣，一個人何來那麼多的真情？如何能對別人的事動情動氣？答案其實很簡單，這只是源自他平時對人對事的關懷（Care）。這關懷只是一種心態，一種不以自我為中心、不以功利為本、對別人無機心、就算事不關己，己也要勞心的心態。人類意識功能本身就能直覺地感別人所感，對社會不公義的事會動怒，對別人不公平的事會動氣，對社會上的大是大非會動容，對別人的狡詞詭辯和愚民的謊言會覺得豈有此理，對別人的悲慘遭遇會動情，對虛偽的人和事會感到不齒，對身邊美好誠實的事會感到喜悅。不以純真為無知，反而會對別人的純真之情會心一笑。當然，要有這些反應，首先你不可以是非不分，或對事情的真相有如蒙在鼓裡。只要你內心對這些人和事有感覺，是否因為有感覺而有所行動並不是最重要的。不是要求每個人都為社會上的不公義遊行示威，但如果對這些不公義的事，你心感不安，甚至是忿忿不平，你自然會用自己的方法表達此情。你可以發表文章，可以透過藝術或音樂去引起人們對此事的注意，甚至只是一個表態。此情不是愛情，不是親情，亦不算是人情。它沒有目的、不為甚麼，沒有機心、沒有經過衡量和

細心思考，亦不曾計算後果，是直接為是而是、為非而非的「真情」。這亦是「真情」一詞，不論我有沒有把它放在括號內，在本書中的意思。「真情」不是「虛情假意」的相反，此「真」不是真假之真，而是當一個處境（situation）本質性地呈現在你面前，你在不經思考下對它的直接的情感反應。此情之所以稱為真，亦可說是因為它是人的一種未經思想「過濾」過的「真」的情感。

在這個定義下，「真情」當然亦可包括人對自己的處境，在不經思考下的直接的情感反應，所謂「真情流露」。故此，在本書中，一個人「動了真情」，可以是面對自己的處境；或是看到別人的處境，心感別人所感，把它當成自己的處境，「真情」流露。

對我來說，唱歌是情到技即到，是情先於技。如果說 Simple Physics for Singing 系統成書，是向有興趣唱歌的朋友交代我在歌唱技巧上的心得，那麼，本書便是我對音樂中真情的探討，尤其是聲樂，因為聲樂是有歌詞的。是甚麼動了作曲家的真情？不過，我必須說明，這裡作曲家所動的「真情」，「真」的情感，指的不單是我們一般認識的喜怒哀樂等情感，還是一些較複雜、較深層次的感受或情懷，如浪漫之情、純真情懷，對人定勝天、自由、平等、仁愛等的信念，宗教感、愛國之情、傷感之情、無奈之情、苦情、悲情等。這些都是作曲家在不經計算的情況下，透過音樂流露出來的「真」的情感。因為我相信任何偉大的作曲家，都不可能對身邊的人和事置身於外。他們對身處的時代不單會有一份使命感，亦會是當時思想大潮流下重要的一分子。巴赫身處宗教改革（Religious Reformation）的中心國德國，他的音樂就充滿了對宗教的熱誠。莫扎特（Mozart, 1756-1791）生於理性主義

（Rationalism）當道的時代，人對自己的價值、能力信心大增，他的歌劇中就有不少嘲笑社會不公平的情節，並充滿人定勝天、邪不能勝正等信念。貝多芬（Beethoven, 1770-1827）生於歐洲政治動盪之秋，他的音樂熱情澎湃，充滿對自由、平等、仁愛等的信念。浪漫主義（Romanticism）是歐洲思想史中一個非常重要的文化運動，它是人們對理性主義的一個反迴響（counter reaction）。浪漫主義此思想浪潮始於十八世紀末，雖然巔峰期只是數十年，但涉及的範圍極廣，文學、哲學、藝術、音樂等無一不受其影響，而且影響深遠。它帶給人的不是文化的一種新潮流，今天流行的明天便成為過去的潮流；浪漫主義是徹底改變了人類從此以後思考、看事情的模式。浪漫主義在音樂上有多種不同的表述，舒伯特的純真情懷、舒曼（Schumann, 1810-1856）的溫馨之情、布拉姆斯（Brahms, 1833-1897）不顧後果的熱情、胡戈 · 沃爾夫（Hugo Wolf, 1860-1903）的苦情、馬勒（Mahler, 1860-1911）的無奈之情、理查 · 施特勞斯（Richard Strauss, 1864-1949）的畸形之情等。

本書開始時提出了這些問題：是甚麼觸動了作曲家的真情，以至他會寫出這些偉大的曲目？他創作時心中想回應一個甚麼問題？當然，我們可以用很多角度去思考此議題，例如偏向歷史性地去探討當時社會發生的事，或偏向音樂史角度地去問一些作曲家自身處境性的問題，或問一些與音樂理論有關的問題，或嘗試用人類的文化進程去解釋事情。但我只想選擇用思想史的角度思考此問題，首先，是怎樣的思想大潮流在影響作曲家思考的模式？在此種模式下他又意識到些甚麼新的問題？這些當然都是人切身的問題。在他的作品中，作曲家想帶出的是個怎樣的信念？我相信是思想在主導行為，信念是人行動動機的源頭。

讓我舉一個例子。宗教改革令人意識到人與神可以是那麼近：人可以直接與神溝通。難怪巴赫寫出了三百多首的宗教清唱劇（sacred cantatas）。人可以直接對神說的話忽然之間多的是，不再局限於天主教宗教儀式中的禱文頌詞。這些禱文頌詞的對象很多都是聖母瑪利亞，如 *Ave Maria*、*Stabet Mater* 及 *Salve Regina* 等。意大利巴羅克（Baroque）作曲家如裴可哥雷西（Pergolesi, 1710-1736）、斯卡拉第（Alessandro Scarletti, 1660-1725）等就寫了不少這類聖樂作品。如果宗教感（sense of religiosity）強調的是人自知在神面前身份低微，所以事事都要哀求祂的垂憐，那麼，這些當時在天主教信仰下、意大利巴羅克作曲家的聖樂作品的宗教感可算是極強，人不單只可活在神的憐憫下，而且連對祂的哀求也要婉轉地懇求聖母轉達。巴赫寫出如此多的聖樂瑰寶，不是因為他生於新教（Protestant）下的德國，不是因為他的職責是教會中的聖樂人員，不是因為他在實踐他的音樂作曲理論，不是因為當時文化自由創作開始成為風氣……我們不可能知道箇中真正的原因，但可以說的是，從巴赫的作品中，我們不難領略到他和神之間關係密切，孜孜不倦的創作可能是他對信仰的一種承擔。

雖然是情先於技，但最終的結果（final deliverable）還是要用心、用情、用技唱好當中的歌。本書包含一張與本書主題有關的 CD，關於情的部分，Part A 會有詳盡解說；而解釋我運用甚麼獨特的歌唱技巧去唱當中的歌，會在 Part B 中詳述。我亦會講述灌錄此 CD 時想達到的聲音效果，以及如何運用獨特的歌唱技巧去達到這錄音效果。

3 本書綜述

　　前面提到浪漫主義是歐洲思想史中一個非常重要的文化運動，它是人們對理性主義的一個反迴響。那麼，甚麼是理性主義？甚麼是理（Reason）？甚麼是理性（Rationality）？甚麼是浪漫主義？浪漫（romantic）又是甚麼意思？浪漫主義是在反對理性主義的甚麼？舒伯特是音樂史中浪漫時期的作曲家，這是事實的陳述（factual statement）。那麼，像舒伯特、舒曼等浪漫時期的作曲家，說他們的音樂浪漫是甚麼意思？舒伯特歌曲中充滿純眞情懷是甚麼意思？純眞情懷浪漫嗎？如果純眞情懷算是浪漫，那麼，愛侶間的激情，甚至只是他們在一起時溫馨的一刻，這又算是浪漫嗎？這一連串的為甚麼，一個接一個的問題，本書都會嘗試回答。不過，我必須指出，就算我可以解答這一連串的問題，就算可以令讀者覺得我的解釋合理，也只是滿足了我或讀者對知識的渴求。我沒有解釋到舒巴特為何寫 *Die Forelle* 此詩，舒伯特為何譜此曲，巴赫為何對他的神有那種感覺，布拉姆斯為何對明知無結果的情仍然執著。

　　世上所有的解釋只可以解釋理，不可以解釋情。不過，雖然無人可以解釋情，甚至無人能定義情是甚麼，它的存在卻是你和我都可以體會的。我必須指出，這裡說的是廣義的情，不單單是愛情，而是包括一個人的心頭好，一些可以取悅他的人、物或事。

　　當然，我們亦會問甚麼是理？你說一件事不合理，是指不合誰的理？這正是理性主義要處理的問題。情理是否一定對立，如果不一定，甚麼時候才會對立？如果說浪漫主義是人們對理性主義的一個反迴響，那麼，浪漫主義

要求人若是為情便無須合理？不是！亞里士多德（Aristotle）就說過人與動物不同之處在於人有理性，人還怎能要求自己，明知理在卻無須跟隨？但如何在情理相違背之下仍然跟隨理？這豈不是很痛苦？這正正是浪漫主義興起的原因，情愈是迫切，與理愈是相違背，你愈要從理棄情，就愈浪漫！

本書的 Part A 先探討上述有關理性主義及浪漫主義的問題，並嘗試解開兩者之間看似衝突的疑團；繼而探討何為純真情懷，舒伯特的歌曲會給人這種感覺的原因；最後會探討純真情懷是否浪漫。

本書的 Part B 會解釋我用甚麼獨特的歌唱技巧去唱出 CD 中的舒伯特歌曲。我會以 Simple Physics for Singing 系統作為出發點，但只會提及與演繹舒伯特歌曲及灌錄此 CD 時所需的技巧。

我衷心希望讀者不要只看歌唱技巧的部分。德文是一種需要處理很多子音（consonant）的語言，當中也有不少頗為拗口。本書不會教你如何讀德文，只會指出唱德文歌時，吐字是需要特別關注的問題。不過，假使我能成功讓你明白，如何在唱歌時既顧及歌聲同時不失吐字，也不可能令你吐字清楚；就算你果真能做到吐字清楚，我亦不可能令你在吐字之餘還加入語氣，因為語氣本身就是一種情感的表達。讀者看了本書的 Part A，我也只能希望你在明白舒伯特歌曲是如何充滿純真之情後，唱此曲時會心同此感，至於你會否如是，則無人可保證。但若你根本不知道舒伯特曲中之情，就不可能同感此情，那你唱出來的只會是音符和歌詞。

Part A

─── 對舒伯特歌曲的反思 ───

CHAPTER I

導　言

上文提到，本書選擇用思想史的角度去思考書中的問題，這是因為我相信是思想在主導人的信念及文化活動。故此，如果要明白甚麼是純真情懷，就要先明白甚麼是浪漫主義；要明白甚麼是浪漫主義，就要明白是怎樣的思想大潮流在影響作曲家思考的模式，以至他會寫出那麼多的浪漫歌曲；要用思想史或思想大潮流的角度切入問題，就免不了會用較哲學性的角度去帶出及分析問題。

不過，本書始終不是哲學書，也不是哲學史的書，因此我只會提及和引用與探討的主題有決定性關係的哲學家及哲學概念，而且只會引用該哲學家的第一手資料。對於這些重要概念，我亦只會指出其中與本書主題有直接關係的要點，並提供出處，供讀者參考。所有引用的第一手資料都是英文翻譯版，全是出自現代在學術界中較有公信力的譯者。我在翻譯這些資料或一些較難明白的哲學概念如康德（Immanuel Kant, 1724-1804）的「purposiveness」一詞時，並沒有參考任何現有的中文翻譯，這是因為我認為用一般人較易明

白的用語解釋當中的意思，比忙於尋找這些哲學概念最合適的中文翻譯更重要。

有些常用詞例如理、理性等，在書中有特定的意思，我會在這些詞後加入其大寫的英文翻譯，例如理（Reason）、理性（Rationality）。經過解釋後，此詞在文中不論是以中文或英文的形式出現，意思都是一樣。例如理或 Reason 一字，一經解釋後，在本文的意思都是指「一個用來量度事情或事物的準則」。

一些在哲學中有指定意思的名詞，例如「empathy」，此詞英文翻譯為「同感」。但「empathy」在現象學是一個很獨特的「other minds」的問題。在現象學的討論中，empathy 此詞當然不會用大寫，因為人人都知道討論的是「other minds」這個現象學難題。但本書不是哲學書，更不是現象學的書，故文中的討論若涉及「other minds」這個問題，我會用大寫寫出「Empathy」一詞，以識別出我說的不是我們一般認識的「同感」這個議題。所有用大寫的哲學特定名詞，其中文翻譯都會放在引號內。例如 Empathy 的中文翻譯是「心同別人所感」，雖然嚴格來說，此處「心」及「感」指的都是人的意識（Consciousness），一個「仍在現象層次的意識」。再舉另一個例子，「現象」（Phenomenon）是現象學中人與外物原初地（primordially）相遇（encounter）時，人及外物兩者的狀態。不過，這些詞及概念的詳情，均不宜在本書內解釋。

按一般做法，本書中引述的中文書名、篇名及歌名，會放在《 》中。但如果是外文書名、篇名及歌名，不論是英文、德文或拉丁文，都會直接用

斜體字寫成。如果它們是德文或拉丁文，為了方便讀者明白當中的意思，這些名字之後，會加入放進（ ）中的英文翻譯或「 」中的中文翻譯。另外，書中提及的一些音樂專用名詞、哲學摘句（quotation）等，為了方便讀者查究，在這些名詞或摘句之後，我會在括號中加入用斜體字寫成的原文，例如 *Die Forelle*（The Trout）「鱒魚」是舒伯特寫的一首德國藝術歌曲（*Lied*）。所有摘句都放在引號之中：中文摘句放在「 」中，外文摘句放在 " " 中。

1　淺談浪漫主義

　　浪漫是一種感覺，引起此感覺的，正正是一個人面對情理相違背，但必須二選其一的兩難局面的時候。情愈是迫切，與理愈是相違背，此時，人愈是不想背理，因而選擇棄情從理，他就愈覺得痛苦；他愈覺得痛苦，此情愈揮之不去，浪漫之情，更加不可言喻。不過，由他選擇從情棄理那刻開始，浪漫之情便不再。你可能會問，事情怎會是這樣的？我請你試想一想，你覺得白雪公主與王子的故事浪漫嗎？還是梁山伯與祝英台的遭遇更能令我們覺得此恨綿綿？是此愛綿綿浪漫，還是此恨綿綿更浪漫？你可能會再問，這些都只是假設性的問題，如果真的遇上情理不相容時，只要我們可以重新詮釋何為理，或說服自己不容於我情的理不是我的理，事情便好辦得多！這些說法，邏輯上說得通，不過事情是否如是，就要看看何為理。理是絕對性的，還是有分你的理或我的理？人又是甚麼時候變成如此講理的？

　　要準確指出浪漫的真諦，我們一定要從理說起。如果從理棄情會引出雖浪漫但卻痛苦之情，那麼，人為甚麼一定要從理？理大於情的思維方式的確是理性主義帶給人類在思想、在待人處事上的一項重要改變，不過，在理性

主義之前，難道人是不講理的嗎？不是不講理，而是所講的理可以是由別人加在自己身上的，儘管自己不明其所以然，或者此理來自權威人士，自己不同意也要跟從。正因為此，十八世紀西方思想史中的啟蒙時期（Age of Enlightenment）就是一個喚醒人要用理性去決定自己要信甚麼、做甚麼的時代。這本來是件好事，但是，用理性決定去信或做的，是自己喜歡的還是應該信或做的事？答案肯定不會是前者，否則便會天下大亂。但如果是後者，那甚麼是應該的？我們似乎又回到原本的問題——人要從的是甚麼的理？天下間有沒有大家都應該信或做的事，有沒有大家都要守的理？這正是康德的形式主義（Formalism）要處理的問題——我們要守的不是這個或那個的理，而是一些不包含任何私慾的形式下的理，合此形式的便是我們要守的理。不論是你個人的理，還是大家都同意要守的理，都是由某個已定的形式來決定的。

你可能會問，中古時期人要守的理是外加於人身上的，例如「若說出褻瀆神的話便要受懲罰」，很多都不是每個人自己的理，那不是應該有更多情理相違背的情況？為何中古時期我們不談浪漫主義？此問題的答案正正帶出浪漫主義背後很重要的一點——情理相違背帶來的痛苦，其實並不是來自情不能容於理這個事實本身，而是此理是你選擇要去守的，你的痛苦是來自那自己加給自己的理，此理頓成你的枷鎖，一個「理性的枷鎖」。康德就指出人的自由意志（freedom of will）令他給予自己去守的理變成「律」（law），不想守也覺得有責任去守，憑的是一顆對律尊敬的心。當然，這不等於你因此就不覺得痛苦，感情受損與守不守理是兩碼子事。中古時期是權威時期，守理可以是不自願的，而且不守也不是個人能選擇的，情若不容於理，雖痛苦但談不上浪漫。愛上一個不應該愛的人，是件極痛苦、極浪漫的事。說明

不應該，就是你心中要自己去守的理不容這樣做。如果理是外加於你的，例如父母反對你們結合，那你只會覺得痛苦，而非浪漫。不過，如果你還是選擇了聽從父母的話，主動放棄一段自己喜歡的姻緣，帶給你的又何止痛苦之情？只有在自由意志下選擇的從理背情，才會帶給人雖痛苦但浪漫之情；不在自由意志下選擇的從理背情，帶給人的只會是痛苦。

你說，我心中覺得應該用功讀書，卻很想出外遊玩，最後還是留家溫習。我的情不容於理，但從理卻覺得痛苦，我應該覺得浪漫嗎？我得指出的是，我們此處說的是「情」，一個根本無法準確翻譯成英文的「情」字，它比「喜歡」（like）來得深切，比「愛」（love）來得抽象、不切實際，只可意會，不可言喻。你用甚麼文字形容它，也只是打個比喻，例如「情比金堅」、「情深款款」等。

其實，康德的學說並沒有提到浪漫之情。在他的美學（aesthetics）學說中，就有說到人在本能地嘗試認知外在之物時，他的想像力（power of imagination）會把從物接收到的感性數據（sense data）綜合（synthesize）起來，再而得曉物之形式（form），與此同時，他腦袋（mind）中就不停嘗試去找尋一個他已知的理（概念），可以與此形式配合，成功配合時亦是你知曉（cognize）到它是甚麼物的時刻。但在這找尋合適的概念（concept）去與物的形式匹配前，你腦中可以出現一些「不大成形的概念」（pre-concept），而當中的某個不大成形的概念又可以突然與該物的形式匹配（match）。你怎知有這樣的一個匹配？是因為你心中會突然有一種快感（pleasure），這種感覺令你覺得眼前之物「美」（康德的「the beautiful」概念），而可以有這種感覺的你，便是一個有品味（taste）之士。但如果在你腦裡出現過的

理，無論如何都容不下你眼前所見的，因為你根本找不出眼前物任何的形式，呈現（appear）在你面前的是一個無形式（formless）之物，而你又在不停地嘗試尋找容得下此物之理，此刻此情此景會給予你一種昇華（sublime）的感覺。對著一些甚麼理都容不下的情景，你有可能已經進入一個昇華的境界，理對你已經不是一個束縛。康德有對此昇華之說加以舉例，例如當我們面對一些絕對大得無法用理去衡量的物，我們內心會有此昇華之感。"But suppose we call something not only large, but large absolutely in every respect（beyond all comparison）, i.e., sublime."[1]

其實，這種昇華的感覺，亦是早期浪漫主義萌芽時，當時社會中稱為浪漫的一種感覺。如果你在網上搜尋浪漫畫作（romantic painting），找到的會是 Casper David Friedrich 1818 年的作品 *The Wanderer Above the Sea of Fog*（圖 1）。

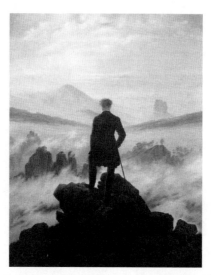

圖 1：Casper David Friedrich, *The Wanderer Above the Sea of Fog.* (1818)

你可能會問：「這也算是浪漫？」是的，浪漫原本就是指人對著一些不可能理喻的情景，心中的感覺已經昇華到毋須理喻的境界。一個人站在峭壁高處，腳下只有一片霧海，他還會想去理解眼前所見的嗎？

不過，康德的「情（景）不能容於理」的昇華感覺，很快便被哲學家，尤其是席勒（Schiller, 1759-1805）成功地概念偷換成為浪漫主義後期中的浪漫感覺。前者是當事人面對眼前情景時，已經進入對該物毋須理喻的狀態；後者則是發生在當事人心中的情感不能容於理時，他心中的感覺。而事實上，這個概念偷換也是可以理解的，是人在其理性的枷鎖下，痛苦掙扎中，找來一條自我安慰的出路。

理性不因康德而起，他只是點出人無可避免地活在自己理性的枷鎖下。當然，康德在其學說起步點的理，是我們用在認知物時的理，但他把這種形式主義的想法繼而用在道德方面，一個有理性的人，無論他是出於善意或惡意，都不是想對別人做甚麼就做甚麼，他心中有一個他為自己定下的道德之理。正因為此理是自己定下來要守的，對他來說，它也變為一個律，一個不想守也要守的理。這種心中不想守也要守的想法，便成為責任感（sense of duty），因為他是理性的動物（rational being）。但如何可以做到不想守也要守？憑的是對律的一份尊敬（respect for the law）。

2　只有理性的框架下才有真浪漫

其實，在人類文化進程中，每個重要思想潮流的演變，都是在回應，甚至是試圖解決之前主導人類思維的思想潮流所帶來的問題。服從權威使人喪

失自我，但更重要的是人要對自己所信的——就算此信念來自權貴——提出說服自己的理由。人要用理性為自己的抉擇作主。一下子，理和理性被提高到不容置疑的地位。但事情總不可以各有各的說法，於是一下子又有需要立下一些大家公認的所謂公理，甚至稱為天理以示它的絕對性。這樣，就算「以理殺人」也可以振振有辭。只可惜合理的不一定是自己喜歡的，遇到情理相違背時，人又可以如何？從理棄情，痛苦萬分，此恨綿綿，無不浪漫；從情背理，雖會受背理的懲罰，但事情很快便到結局，何來再有綿綿之感？

　　本書希望可以帶讀者輕輕走過這將近二千年的思想之路。當中，我只會勾畫一些重要的里程碑，並以「理性」為骨幹去串通此思想發展之路，最後的目的當然是要指出，只有在理性的框架下才有真浪漫。當然，在這個解釋的過程中，康德的學說給我的幫助很大，因為他是一位絕對的理性主義者。

　　不過，我的解釋不會令你因而感覺到舒伯特的歌浪漫，但可以在你被曲中之情感動時，令你明白這感動你的，正是其浪漫之情。舒伯特的歌曲，大多不會令你感到情意綿綿，更不至於恨意綿綿，但你會被曲中主人翁的純真之情感動。

注釋：

1　Immanual Kant: Critique of Judgment, translated by Werner S. Pluhar, Indianapolis:
　　Hackett Publishing Company, 1987. (<250>/P.105)

理 性 主 義

　　理性（rationality）本來就是人的本質，此處理性一詞取其一般意思，故此詞的英文翻譯我沒有用大寫。人有理性，有能力運用理性，最少也應該運用理性為自己作主。這些看似理所當然的事，原來都不是必然會發生的，不為甚麼，只是因為無此需要，因為一切要信、要做的，別人已為自己定下，想反對不單需要勇氣，而且亦不可能，這正正就是西方歷史中千多年政教合一時期的情形，直到歐洲十七世紀末「啟蒙運動」的興起。如果中古神學要求人要先相信後明白，「啟蒙運動」就是喚醒人要明白後才相信，用理性決定自己要信、要做的事，理的運用頓成潮流。不過，甚麼是理？用的是甚麼理？用在哪些事情上？理又是如何運用的？這些問題都是「理性主義」隨後要面對的問題。先有笛卡兒首次藉著心物二分法證明神存在，隨後「理性主義」派的哲學家迭出，當中康德可算是「理性主義」高峰時期眾多哲學家中最具影響力的一位。康德自己亦是個絕對理性主義者，其所有學說都是在某種理的框架下討論事情。理不因康德而起，但是他指出人天生就活在自己理性的枷鎖下。康德哲學中，理性的運用到了盡頭（rationality at its extremity）

就要排除所有「情感」，問題亦因此而出現。

1 從服從權威到宗教改革

1.1 黑暗時期

古希臘無論在文學、藝術、哲學等方面都成就非凡，歷史學家稱此歷時十多個世紀的重要文化時期為古風時代，或稱古典古代（Classical Antiquity）。公元前四、五世紀的蘇格拉底（Socrates）、柏拉圖（Plato）及亞里士多德（Aristotle）為西方哲學奠基的哲學家，就是來自這個時期中的古典希臘時期（Classical Greece）。古風時代的起源可追溯到公元前七、八世紀古希臘詩人荷馬（Homer）的時期，及後經過基督宗教（Christianity）的誕生，再經過了幾個世紀由古希臘及古羅馬文化融合的希羅文化（Greco-Roman Culture），直到公元五世紀羅馬帝國（Roman Empire）的衰落才結束。

黑暗時期（The Dark Ages）指的就是這個文化大放光彩、人類知識大躍進的古風時代隨後的五百年，直至公元大約一千年。雖然在歷史學的年曆來說，五世紀羅馬帝國衰落後，歐洲已進入史稱中世紀（The Middle Ages）的時期，直到十四世紀初，但中世紀首五百年——歷史稱為中世紀的早期（Early Middle Age），卻被歷史學家視為人類知識的黑暗期，與之前的古風時代相比，簡直是天淵之別。這五百年間遺留的文獻不多，更不可能得知期間出了甚麼重要的思想家或學說。可以說在這五百年間，人類在知識及思想的進步是停滯不前的。其中的原因何在？

公元前的數個世紀，古希臘各家各派的哲學學說大放光彩。公元後基督宗教興起，雖然首兩個世紀基督徒一直都受到打壓，但亦有不少護教之士。先是一些在一、二世紀出現在使徒之後的教父（the Apostolic Fathers），他們把與耶穌有直接接觸的使徒們的訓話記錄下來，例如一世紀末至二世紀初出現的《十二使徒遺訓》。同時，他們更迫切地想確立聖經為神的話語之權威，鞏固使徒們留下的各種教會傳統如浸禮等。他們整理及發佈基督宗教的教義，積極發展信經（Early Creeds）如「信仰準則」（Rule of Faith）及「真理準繩」（Canon of Truth）等，並經常與當時其他有影響力的宗教作公開辯論，這些都可算是最早期的神學（theology）活動。

在思想史的角度來看，公元首二、三個世紀是一個有重大意義的時期——神學與哲學交接的時期。當時社會中不乏各類的知識活動（intellectual activities），而且這些取態極端的眾多學說及理論，都是時勢迫切所需的。在希羅文化中孕育歷世紀的哲學思維方法，一個只為追求真理而永遠沒有、亦不奢望有答案的知識活動，一下子，基督宗教要給予此真理一個確定而唯一的定案——耶穌基督就是此道，唯一的真理！有識之士當然會有強烈的迴響。信奉基督的冒著被殺之險仍忙於護教，有只用神學的角度講神學，例如上文提到的使徒後的教父及早期的神學家如愛任紐（Irenaeus, d.c.202）及俄利根（Origin of Alexandria, 184/185-253/254）等。有絕對拒哲學於門外的，如特士良（Tertullian, d.c.225），他的名言是：「神的兒子竟然被處死……正是因為此事荒誕所以我信。祂死後被埋藏後竟然復活，正是因為此是不可能的事所以它是肯定發生過的。」（"Prorsus credibile est, quia ineptum est ... certum est, quia impossible."）（"In fact, it is credible, because it is silly ... It is certain because it is impossible."）（de Carne Christi, 5）信仰是絕對不需要

基於其合理性的。亦有試圖用神學去包容哲學,例如殉道者尤斯丁(Justin Martyr, d. c.165),他相信神是一種道、一種真理,而理是每個人心中都有的「道種」,所以信者與不信者同樣可以明白此道,例如非基督徒會敬仰先哲賢人,基督徒亦會這樣做。就算像蘇格拉底等受人敬仰的哲學家,亦可算是基督徒,只不過他是比耶穌基督先來到世上。對尤斯丁來說,哲學與神學追求的都是真理,世界的一個道(*Logos*),神自己便是此聖道(the Divine *Logos*)。而且神早就把此道的種子種在人的心裡,人不論信奉基督與否,都有能力去分辨是非、好壞、善惡、對錯。

另一邊廂,純哲學的發展雖然闖出多個學派如犬儒學派(Cynicism)、懷疑學派(Skepticism)、伊比鳩魯學派(Epicureanism)、斯多亞學派(Stoicism)及新柏拉圖主義(Neo-Platonism)等,但當中並沒有任何具主導地位的學派。

不過,這種百家爭鳴、各說各法的時代,在羅馬帝國皇帝(Roman Emperor)君士坦丁大帝(Constantine the Great)信奉了基督宗教,313 年頒佈了《米蘭詔書》(*Edict of Milan*),容許宗教自由並且大力支持基督宗教後,事情很快便塵埃落定,開始了哲學就是神學的歷史大時代。信奉基督宗教後,君士坦丁大帝首要的工作便是明確訂定基督宗教的教義,清楚界定甚麼是異端邪說(heresies),開展基督宗教信經,先後在 325 年訂立《尼西亞信經》(*The Creed of Nicea*)及在 381 年訂立《尼西亞──君士坦丁堡信經》(*The Niceno - Constantinopolitan Creed*)。把人類自古以來一直尋找的「真理」一下子訂明得一清二楚──神是唯一的神,祂是三位一體,耶穌是基督,同時具有人性及神性,並且是道路、真理,人只有藉著祂才可得救,死後得永

生。君士坦丁大帝除了是人民的政治領袖，他亦自命肩負培植人民精神生活
的使命。他這樣做當然亦有政治的因素，統一的宗教精神肯定有助他統治各
個文化差異極大的民族。基督宗教在 395 年被狄奧多西一世（Theodosius I）
訂為羅馬帝國的國教後，便正式開始了整個中世紀政教合一的時代。

　　既然真理是甚麼已經被權威性地決定下來，那就毋須再問為甚麼這理是
唯一的真理。隨後數百年獨佔人類思想、學術研究及知識領域的活動，這些
本是哲學範疇所思考的活動，變成了研究基督宗教教條，解釋及詳細補充
其內容的學術活動。哲學就是神學，這個時代的神學家同時也是哲學家。
偉大的哲學家及神學家聖奧古斯丁（St. Augustine, 354-430）就曾說：「要
信，因此你可以明白。」（ *Crede ut intelligas* ."）（ "Believe! So that you may
understand."）這不就清楚指出信仰與理性的關係嗎？在基督宗教內，我們
是先相信再作理解。一個缺乏批判性、不鼓勵自我反省的思維方式，何來新
思維？如何產生重要的哲學家、文學家、思想家？羅馬帝國衰落後，政治權
力更落到羅馬天主教教廷身上，絕大部分的有識之士都是教會中人，所有
重要教會文獻都是用拉丁文寫的，一般平民的教育水平並不高。無怪歐洲
從此陷入一個歷時五百年的文化黑暗時期，直到大約公元 1000 年士林學派
（Scholasticism）的興起。

1.2　士林學派的興起

　　十一世紀末歐洲各地興起一些高等學府，它們都是源自早期的教會學校
或修會（monastic orders），修讀的學科包括文藝、法律、醫學及神學等，
當中不少演變成後來的大學。

士林學派指的不是某一派的學術思想或學說，而是一種求證學問的方法，用的是邏輯辯證法（dialectics），代表正反的兩方或對立觀點的多方互相對話及提問。發問的可以是同一個人，目的只是嘗試用不同的角度去問、再反問，藉此不斷反問的辯證、推理過程，找出事情的真相。士林學派成為了當時學院派學者求證學問的主要方法。

這種思考式的求學態度本來是好的，但邏輯辯證法本身可以讓人無止境地問下去，如果發問的方向不正確，很快就會令人失去原本問題的重心。這種思維方式雖然有鼓勵人去運用理性，但它不是一般性的推理，由 A 事推出 B 事。它問的都是一件既定事情內部的結構，目的是找出該事情內部的真相，找出來是更多有關該事情的事實（facts）。如果事情是因，它不可以由此因推出其果；如果事情是果，它亦不可以追溯其因。它更加不可以令你意外地獲得一些綜合性的判斷（synthetic judgment）[2]。從蘋果由樹上掉下來這個事實，用邏輯辯證法不可能反推出地心吸力（gravity）這個因，把蘋果從樹上掉下來及地心吸力相連起來是一個綜合性的判斷。如果天上烏雲密佈，用邏輯辯證法亦不會令你推出天很可能快將下雨這個結論，你最多可以找出天上烏雲密佈內裡的真相，例如這些從遠處看稱為雲的東西其實是很多的小水點密聚在一起。在烏雲密佈這個例子，你作的只是物理上的解釋，那麼，真相就只得一個。但有很多事情，問者尋找的並不是物理上的真相，這樣，邏輯辯證法可以給你的答案只可以是這些事情有可能的真相。最後，邏輯辯證法此思維方式從來不會用來證明事情本身的真假，這亦不是它辯證的目的。

坎特伯雷的安瑟倫（Anselm of Canterbury, 1033-1109）被公認為士林學派的始祖，他就曾經說過與聖奧古斯丁相同的話：「我要先相信，為

了我可以明白。」（"Credo ut intelligam."）（"I believe in order that I may understand."）。邏輯辯證法不可以證明事情的真假，所以我們要先相信事情是真的，然後再去尋出其內裡的真相。安瑟倫就大量運用此法，為基督宗教中一些人們覺得很難理解的神學問題尋找答案，成為經院神學（scholastic theology）的先驅，用學術，尤其是科學的態度去研究神學。例如在他的著名文章《為何上帝成為人》（Cur Deus Homo）（Why God Became Man）中，他就提出「代贖論」的神學觀。此論當中有三個預設：耶穌基督是神的兒子、祂同時是全人性及全神性、人在神眼中是犯了罪的。不過我得指出，就算所有的預設都是合理的，除非「上帝成為人」這件事本身包括了「代贖」這個概念，否則，耶穌基督受死是要代人類贖罪這個神學觀，只是解釋「為何上帝成為人」其中的一個可能性。「贖罪論」這個神學觀，一直影響至今，今天的教會傳遞的普遍都是此信息。這種做法本身沒有多大問題，只要我們知道這未必是事情的真相，更不可能是甚麼真理。

阿奎那（Thomas Acquinas, 1225-1274）是一位道明會修士（Dominican priest），他深受亞里士多德哲學的影響，神學思想及著作都非常有系統性。他把現實世界分為人和神兩個雖然分開但不對立的層次，當中理性用來探討現實世界（sensible world）—— 一個我們可以見到、觸摸到的經驗世界；信仰則開啟我們領悟啟示（revelation）的心。啟示來自神，人極盡言語和思維的極限，也不可能完全明白神或祂給人的啟示，所以我們只可用類比（analogy）去談及神。當我們稱祂為「善」（Goodness），我們真正明白的只是人間的善，至於神的善，我們只可以說，神比人有多大，祂的善也成正比地較人的善有多大。理性只是為啟示鋪路，哲學也只是用來服侍神學（Philosophy is the handmaid to theology）。

看來，對中世紀的神學家來說，哲學只不過是高度運用理性的學科，而邏輯辯證法這種用理求證學問的方法正正適合他們的需要。因為要相信的事早已被確定，他們可以做的，就只是去明白事情的來龍去脈，目的當然是要強化信仰。但很多時候他們心中想知道的並不是事件物理或科學上的真相，雖然他們開始真正用理性去明白信仰，而不是教條式地（dogmatic）盲從是一個好的開始，但進度很慢。在 1000 至 1400 年之間出了不少傑出的神學家，如上面提及的安瑟倫、阿奎那、董斯高（John Duns Scotus, d.1308）及奧坎的威廉（William of Ockham, d.1347）等，他們對基督宗教教義的分析及神學概念的探討方面貢獻重大，所提出的各種神學論點一直影響著後世的教會，但這些學說、理論都是信徒圈內自己人對自己人說的話，卻不可能令「圈外人」信服，因為這些學說、理論的起步點是已經預設基督教的神是存在的。

其實中世紀的神學家並不是沒有想到要證明神的存在這個問題，他們各有這方面的理論。但是這些證明都無法令人信服，當中的敗筆不外乎以下幾種：第一種是證明中對神的定義本身已經包括存在這個概念，此種證明統稱本體論（ontological argument），而首次提出此論者正是安瑟倫。第二種是證明所用的預設本身可能亦有自己的預設，而且這些預設都似乎是「為對號而入座」性質的預設。阿奎那就曾提出五種證明神存在的理論，其中神是「動他而不自動者」（the unmoved mover）。這理論預設了一物若動就一定要有一個推動者，即首先要預設凡物本來都是不動的。但我們同樣可以預設凡物本來都是動的，若要定下來就一定要有一個止動者。這樣看來，預設好像是可以隨意定下的，但就算真是有兩個預設，而它們都可以用來證明某事，它們之間總不可以是意思相反的吧！第三是這些證明推理出來的命題（proposition）都不是我們可以經驗得到的，更不用說去證明它。

就算在推理的過程不曾出錯，此命題最多可被稱為理論上正確（theoretically correct），但此命題本身也只可以是一個主意（idea），不是真相本身。阿奎那的「第一因」（first cause）是看不到的，它最多只是一個可算合理的、有關宇宙起源的主意。他「目的論」（teleological argument）用的便是實然（is）必是應然（ought）這個論據，而此「實然──應然」（is-ought）問題就正正是後來懷疑主義中最核心的問題，問題由被認為是最徹底的懷疑主義者休謨（Hume, 1711-1776）在《人性論》（*A Treatise of Human Nature*）一書中提出。這些由理推出來的應然，是不可能在經驗世界中被證明的，因為我們在經驗世界見到的，只可以是事情的實然。這三種中世紀證明神存在的理論中的敗筆，首兩種的荒謬之處較為明顯。而康德在《純粹理性批判》（*Critique of Pure Reason*）一書中，正是處理由第三種敗筆引起的爭論。

1.3 文藝復興

文藝復興（Renaissance）十四世紀在歐洲興起，是一個非常重要的文化潮流，起源於意大利，隨即蔓延至整個歐洲，一直到十七世紀。此潮流有如其名，主題是復興文藝──復興古風時代的文化、藝術。學者對於此復古潮流的起因說法不一。當時，士林學派這種求證學問的方法充滿著人們的精神生活和思想世界。學院派、神學家為事情無關重要的細節樂此不疲地辯論。其他的思維方式及文化活動地位淪為次等，甚至停滯不前。人們不能再忍受這種吹毛求疵的求證學問的方法，他們愈來愈懷念和回味古風時代文化的豐盛，於是被禁止了數百年的一股創作力量，突然好像崩堤而出。此復古潮流影響了文學、哲學、藝術、科學、宗教、政治等一切的文化及知識活動。藝術家列奧納多・達・芬奇（Leonardo da Vinci, 1452-1519）及雕塑家米高安

哲羅（Michelangelo, 1475-1564）等便是出自文藝復興時期。

　　公元五至十四世紀這段時期之所以稱為「中世紀」，就是因為它是夾在古風時代和文藝復興兩個文化輝煌的時代中間的一個時代。文藝復興期間二、三百年，人們的思想、心思及活動等不再只是圍繞神和來世，對俗世的人和事同樣重視。學術再不是為了辯明事情的「真相」，亦要學習語言，尤是希臘文及拉丁文、古代文學、修辭學及歷史等科目。藝術不再只是為宗教服務，繪畫的主題不再只是天使，而是與真人成比例的人物。思考、修養和創意同樣重要，人可以儘量發揮自己的潛能，可以有自己的理想，可以相信自己的價值，人作為「個人」（individuality）這個觀念被提高。這些事情在今天，大部分人都會覺得理所當然。但在中世紀政教合一的時代，羅馬天主教會擁有絕對權力，它不但有實際地上的政治權力，也代表了天上的神。所有人，無論是學者、神職人員或平信徒，基督信仰都是他們生活的一部分。在西方歷史中，這可算是一個最具宗教感的時代。人雖然信奉基督宗教，但他們跟從的只是一些教條，可以向神說的只是一些既定的禮儀經文，任何與神的交往都要通過教會及其神職人員。在這種情況下，凡是信徒都有同一個信徒的模式，而且是一個既定的模式，人根本不會有「個人」（individuality）這個觀念。

1.4　從人文主義到宗教改革

　　文藝復興時期表面看來只是一個與文化、藝術有關的改革運動，但實際上，透過這些極鼓吹創意的活動，它給人機會發揮個人的潛能，甚至探討人能力的極限。於是，一個本來只為復興文化和藝術的運動，結果給人類帶

來一場自此不能回頭的人文運動（humanistic movement），改變了人對自己
的看法。

　　在此之前，人自覺地位低微，命運從不掌握在自己手中。就算信奉基督
宗教，死後得救與否也只是神的決定，而且是一早預定的（predestination），
人是不可以靠自己的行為，甚至信仰得救。對世界、對神，人根本毋須考慮
個人在當中的角色。人文運動把一個人的自己放在事情的中心，用自己的角
度去看這個世界。人文運動針對的不是宗教本身，它質疑的不是教義的內
容，它只是把人看事看物的角度糾正為由人自己做出發點，這不等於人要有
自己的想法，而是在每件事情上，人要把自己當是該事情的受益或受害者
去考慮及作出決定。讓我舉一個現代的例子，譬如政府要加稅，人文主義
（Humanism）說的不是我對此事要有自己的意見，而是我會用自己受影響
程度的角度看此事。當然，採取甚麼角度去看事情很有可能會影響我對事的
看法，但這也並不一定如是。我可能因為要多交稅而反對政府加稅，但亦有
可能雖然要多交稅，不過，基於其他的原因我不反對。我最後的決定不重要，
重點只在我有「自我」這個概念及意識，會從自己受影響程度的角度看事情。
讀者不要以為我在吹噓一些像「自我意識」（self-consciousness）或「自我」
（personal identity）等與本書無直接關係的哲學概念。人文主義中有「自我」
的意識，指的是我會以個人做出發點去看事情，但有「自我」的意識不等於
有自己的意見。另外，我得指出，在此之前，人不是沒有或不懂這樣看事情，
而是即使如此也不能改變事情。人文主義真正鼓吹的是人不單應該以個人做
出發點去看事情，而且，就算因此而採取相關行動也是應該的。

　　人文主義不是衝著基督宗教而來的，其實，當時很多人文學家

（humanists）都是教徒。不過，我們可以想像，如果這種以個人角度看事情的態度用在宗教上，帶來的改變一定會很大。

伊拉斯姆（Erasmus, 1466-1536）被公認為人文運動中最重要的知識分子。雖然他對當時的羅馬天主教會有很多不滿意的地方，但並沒有像馬丁路德（Martin Luther, 1483-1546）那樣脫離教會另立新教（Protestant）；他選擇留在教會內部，希望進行改革。他鼓吹把信仰視為個人直接與神的關係。告解這些儀式能否赦罪並不重要，在你個人來說，最重要的還是你的罪果真已被神寬恕。既然如此，何不直接向神求恕？伊拉斯姆相信人有能力為自己做決定。經過他的努力，1503 年出版了世上第一本希臘文原文的新約聖經，之後多次再版。他想把聖經普及化，對聖經的了解已不再是神職人員的專長。人們要直接聽從的是神的話，而不是教條；信徒效法的是基督本身，而不再是某些聖人。教會的責任只是教育信眾，故此，它的地位並不比平信徒高。

人文主義以個人的角度去考慮事情這種想法、一般有知識的信徒對羅馬天主教會的不滿、伊拉斯姆在教會內部提出的大膽改革等，這些都是使事情逐步發展到馬丁路德宗教改革（Religious Reformation）的重要原因。雖然伊拉斯姆與馬丁路德在對基督宗教一些教義的詮釋，有不少嚴重的分歧，但二人在基督宗教改革史上的地位同樣重要。前者為人與神的關係應該是直接的這種想法，打下了理論基礎；後者則志在推行此革命性思維的實踐細節。

宗教改革的內容，不在本書的以理性為人類思想史的骨幹這主題範圍內，所以不在這裡繼續詳談。但在人類思想史的角度來看，我必須提及宗教改革，因為它是人類自基督宗教興起後，由只會服從權威到會挑戰權威的重

要一步，當中涉及的當然是人對理性的運用——在服從權威的思維下，理性是不用運作的；在士林學派的思維下，理性是用來明白已經相信的事情中的來龍去脈；在人文主義的思維下，理性會自動把一個人的個人與他的信仰扯上關係；在宗教改革的思維下，在堅信基督的大前提下，理性會問教義、信條中有哪條才是真正可信的。

2 從懷疑主義到啟蒙時期

2.1 哲學與神學的分家

嚴格來說，人文運動不算是人類在思想或知識史上的一個革新性的運動，它只重新提醒人看事情要以個人為出發點，而不是盲從權威人士。

公元 1000 年後的數百年，士林學派主導了人類的思維方式，無論在真知識、新的思維方法、文學、創意、藝術等方面都一無進步。首先把人們從當中喚醒的是一股熱愛古希臘文化、文學、藝術之風，此風自東面的拜占廷帝國（Byzantine Empire）吹向意大利的佛羅倫斯（Florence）。有說當中的原因是當拜占廷帝國，又名東羅馬帝國（East Roman Empire）的首都君士坦丁堡（Constantinople）在 1453 年淪陷，落在奧斯曼帝國（Ottoman Empire）的手上時，很多當地的希臘裔知識分子逃亡到意國，隨他們離去的，當然是一大批珍貴的古希臘學術書卷及藝術品。難怪歐洲的文藝復興時期始於意大利。意國的學者和藝術家，毅然決定不再理會鬧得熱哄哄的知識界，自己另闢新路，經過了文藝復興、人文運動，最後令社會走上宗教改革這條路。那麼，那些被遺棄及被忽視了的神學家及哲學家，他們的遭遇又如何？他們亦

不愁寂寞，明知士林學派這種做學問的方法是死路一條，他們一直努力在思想上求變。

但要打破邏輯辯證法用在神學上的死穴，神學家第一件要做的事便是在邏輯辯證法之外去證明神存在。如果能夠做到這一步，成就真是不得了！在哲學方面多了一批新的論證「武器」，在知識界有甚麼知識（knowledge）能比「神是存在的」更重要？神學家更是贏得一場最後的勝利！他們說的神是真有其事的！

要證明神存在，你得先懷疑祂的存在。於是，思想界正式走進懷疑主義（Skepticism）的時代。這亦意味著從此時起，自公元三、四世紀已開始合併的哲學與神學，在笛卡兒（Descartes, 1596-1650）1641 年出版了《第一哲學沉思集》（*Meditations on First Philosophy*）之後便正式分家。此書開始時起點是懷疑所有事物的存在，包括自己在內。至於此書的目的，笛卡兒早已寫在書的副題中：「為其中論證上帝的存在和靈魂的不滅。」（"In which the existence of God and the immortality of the soul are demonstrated." ）[3]。

你不可能在神學內懷疑或證明神的存在，因為神學的起點已預設了神的存在，你只可以先相信後再研究細節以更加明白神。所以若要懷疑及證明神的存在，你只可以在神學外如此做。用實證（empirical）的方法去證明一件事物的存在是科學的範疇；用論證（argument）的方法去推論同一個系統內的事物是邏輯學的範疇；用新的命題（proposition）從現有系統推論出新的知識是哲學的範疇；用先驗（*a priori*）的原則（principle）或概念（concept）去再作推理是形而上學（metaphysics）的範疇。這是康德對形而上學的說

法[4]。這些原則或概念不是由經驗得來的，但事物卻是普及（universal）、必然（necessary）及絕對（absolute）地跟隨著這些原則或概念。

「實證主義」（Positivism）這個概念，指的是真正的知識（knowledge）是客觀性的，要基於事實。何為事實？一些人可以從感觀（senses）中感覺得到的物，或是人可以屢試不爽地從經歷中觀察到的事。概括來說，「實證主義」相信的知識，一定是從人的經驗（experience）中直接得來的，就算基於經驗推論出來的「想法」，也絕不可能當作真知識，或用來實證一件事物的存在。邏輯學的推理，被證實的最多也只是在理論（theoretically speaking）上的有效（valid），事情不可能由不存在經推理後變成存在，或令本來存在的消失。

嚴格來說，邏輯推理不能證明神存在或不存在。實證主義者則可以用神是不能被經驗到的說法去說服自己及別人神不存在。看來要在神學以外證明神的存在，就要引入一些現存知識中仍不為人論及的新想法。這樣，順理成章地，哲學及形而上學便擔起證明神存在這個難題。世上的事物不能從無生有，但對這些事物的想法可以與以前不同，至於這些想法是否成立，就要看此想法推出來的理是否經得起現實經驗中的考驗，當然，推理的過程先要是合乎邏輯。

笛卡兒的《第一哲學沉思集》，便是第一本哲學書嘗試去證明神的存在。由此開始，合併了千多年的哲學與神學，便正式分家。笛卡兒本人亦被公認為現代哲學（Modern Philosophy）的開創者，結束了五百多年自黑暗時期之後的中古神學（Medieval Theology）。

2.2　懷疑主義始於笛卡兒

「懷疑」此詞不難明白，指的是我們不相信一些聲稱事實的事是事實。懷疑主義者更進一步，他們連大多數人相信為事實的事也不相信。十七世紀初，當全歐洲的人都信奉基督宗教時，笛卡兒竟高調地懷疑神是否存在。姑勿論笛卡兒的懷疑是真是假，為何他肯冒險公開自己的懷疑，他最終都成功推翻了自己的懷疑。似乎他懷疑的目的就是想藉此肯定神的存在，不過，此舉卻使他重新燃點起已經沉寂了千多年的哲學之火。

笛卡兒自稱是一位虔誠的天主教徒。他的《第一哲學沉思集》寫於 1641 年。此書一開始便說明，對非信徒來說，神和靈魂這兩個命題是不可能經神學去實證（demonstrative proof）的。要證明此事，需要哲學相助[5]。

但哲學始終只是一門推理的學問，笛卡兒又是如何在哲學中證明神存在？我可以在此預先告訴讀者，正如我們所料，神的存在是不能被證明的。笛卡兒真正的貢獻是開創了現代哲學思維之路——起用新的命題去探討知識，心物二分法（mind/body dichotomy）便是其中一個重要例子。他在《第一哲學沉思集》中，第一件做的事便是否定所有「物」的存在，包括自己的身體，但卻隨即肯定了一個「會思想的『我』」（a thinking "I"）（ "Sum, res cogitans"）（"I" am a thing that thinks, a thinking thing.）[6] 的存在。這個會思想的「我」不是一件物體（body），英文把它稱為「mind」。笛卡兒的「mind」指的不單只是一個人的思想（thought），還包括感受（feeling），如喜歡、不喜歡等[7]。中文把它翻譯成「心」，此「心」亦即是「心智」，包括人的思想（智）及感受（心）。總之，一個人的心，指的便是不包括其體。這樣，

笛卡兒便把心從物分了出來。原因是他接著要做的論證正要由心推出物，由心所想之物推出此物的存在，所以他的起步點一定要去物存心。

有關笛卡兒論證的詳細過程，不在本書範圍之內，在此我只想指出這論證中與本書有關的幾點：第一，心對它正在想之物，此想法（idea）一定是一個清晰而確定的想法（a clear and distinct idea）。第二，此想法的源頭一定不能來自一件外來實存之物，一來因為感觀（senses）是不可靠的；二來，你怎知道心中對此物的認知真的等同此物？其實，整個知識論（epistemology）中討論的何為真知識，便是圍繞著人對物的認知如何能真實地與物匹配，於是人便不停設法追求能與物匹配的真認知（our cognition conforms to the object）。不過，這是個沒完沒了的難題——你正正就是要認知面前之物，你又如何得知你的認知果真與此物匹配？如果你知道怎樣的認知才可與被認知之物匹配，那麼你根本不需要去作此認知。第三，就算真的有一件你從來沒見過之物，但因為各種原因，你又對它有一個很清晰而確定的想法，這樣仍是不足夠去證明此物存在，你最多可以說你不能否定它的存在。舉例來說，我從來未見過火星人，但基於我對火星的認識，我對住在火星上的生物有一定的看法，我只可以說在火星上找到生物一點也不稀奇，但我不可以憑推論證明火星上有生物存在。

我對火星人想法中的各種主意，雖然不是真的來自火星人，但一定是來自某些其他的因（cause），而且每個主意都有它自己的因。我想它是有翅膀會飛的，這想法可以是來自飛鳥；我想它是有四雙腳的，這說法是因為我見過蜘蛛。在這例子中，雖然我並不能因此證明火星人存在，不過，令我對火星人有此想法的兩個因：飛鳥和蜘蛛，就的確存在。

不過，在笛卡兒的絕對懷疑主義下，就算這些令我對一物有某些想法的各種因，也不一定存在。我對神有很清晰而確定的想法，祂是全能、仁慈、公義的。這些對神的想法，原則上可以來自各個不同的因。不過，在這眾多的想法中，卻也包括了神是「完美」（perferct）的這個想法。既然是完美，那麼，給我「神是完美」這個想法的因，它就不可能是一個另存於全能、仁慈、公義等因的一個因。即是說，這個令我想到神是完美的因，一定是同時令我想到神亦是全能、仁慈及公義的。不過，這仍不等於這「完美的因」是存在的。

就在這個決定性時刻，笛卡兒使出最後一招——我們對神的想法中，還包含了「存在」（existent）這個想法。因為神的本質與「存在」這個屬性根本就是分不開的，就像有山就必有谷。（ "... that a mountain and a valley, whether they exist or not, are mutually inseparable. But from the fact that I cannot think of God except as existing, it follows that existence is inseparable from God."[8] ）於是這個令我們對神有各種想法的因是存在的。此因不但存在，而且是全能、仁慈、公義的。這豈不就是在說神自己？這樣，笛卡兒就完結了他對神存在的一個證明。

由我對一物的想法，追溯至令我有此想法的一個因；前者是心（只是腦裡的一些想法），後者指涉的是某一個物。笛卡兒其實是想由心推至與其有關之物，但他並沒有，亦不可能因此推出此物是存在的。看來，笛卡兒要用由心推出物的方法去證明神存在，還是逃不過要運用中古神學家慣用的本體論！

笛卡兒並沒有真的證明了神的存在。但在我來說，他被後世稱為現代哲學之父，實在是當之無愧。基督宗教的興起，令哲學這個不預設結論、為追求真理而思辯的學科陷入了千多年的低潮，是笛卡兒使哲學重回正軌。

3 康德：理性主義的巔峰期

3.1 哲學與形而上學

3.1.1 何為哲學

前面提過，用實證的方法去證明一件事物的存在是科學的範疇，用論證（argument）及推理的方法去推論同一個系統內的事物是邏輯學的範疇。用新的命題從現有系統去推論出新的知識是哲學的範疇。這些命題可以是一些預設（pre-supposition）、定義（by definition）、給予（given that）或新的概念。這些新的命題並不是甚麼新發現，它們只是有關我們經驗中的事，一些新的說法。例如胡塞爾（Husserl, 1859-1938）在他提出的「存而不論」（"bracketing"）概念中，指出人在接收到外在世界給予他的感性數據（sense data）時，在他嘗試用理性去明白它們前，其實人先是感覺到這些感性數據。這裡，感覺不單包括了感性器官（sense organ）接收到的信息，還包括了他個人對此信息的直接感受。例如我的眼睛不單是接收了一些在光譜中屬於紅色的光波（light wave），而且這些光波令我感覺良好。胡塞爾不單是指出人在理性地接觸這世界之前，先是感性地接觸這世界，他還就他的這套說法，下了很大的功力，寫作出大量相關的書籍。這套有關人在理性之前（pre-conceptual）的意識（Consciousness）的說法，便發展出後來整個的

現象學（phenomenology），從上世紀至今都算是哲學中最重要的一個新範疇。如果康德的理性學說論的是用理性去認知此世界（understanding under concepts），現象學探討的便是在我們運用理性之前，已經在未有概念前（pre-conceptually）意識到世界的存在，已經有可能地對其當中的事、物及人作出直接、不經謀算的反應，這亦是人之所以有可能有我以上提及的「真情」的原因。

3.1.2 哲學中的認知問題

現象學要處理的不是一個事物客觀性的真假對錯的問題，因為當事物仍是以一個「現象」（Phenomenon）出現在人的意識中，當刻他腦中並未出現任何有關該事物的概念，那時那刻，根本仍未談得上在任何概念之下（即客觀性）的真假對錯的問題。

反觀康德，如果他要處理的是有關對外在世界之物認知的問題，那麼，此認知是否與該物本身吻合，就牽涉到客觀性對或錯的問題。假設物是不變的，那麼，若認知此物時出錯，是辨認的過程出了岔子，還是辨認時用的準則錯了？比如說蜘蛛是八條腿的，此蟲只有六條腿，所以它不是蜘蛛。如果我告訴你你錯了，你的第一反應一定以為自己數錯了，但為甚麼不是「八條腿」這個準則是錯的？因為有可能是你以前在數你以為是蜘蛛之物時數錯，又有可能那次你碰到根本不是蜘蛛，又或者你數了的一百隻蜘蛛都是八條腿，但你怎知第一百零一隻都是八條腿的？蜘蛛是八條腿的這個準則，是人類憑經驗得來的，還是只是人給他們經常見到的八條腿昆蟲的一個名稱？如果是後者，蜘蛛在定義上（by definition）便是有八條腿。用定義作為辨認事

物的準則,就當辨認的過程沒有出錯,那麼,辨認的結果一定可以為你分辨事物的真假。根據蜘蛛的定義,眼前之物是或不是蜘蛛。

說了一大堆,我只是想指出所有單憑經驗定出來辨認事物的準則,都不可能是必然及絕對的。就算我們為某物下了定義,認知的結果、是或非都只是對該定義而言。即是說,單憑經驗,我們無法確認某物真是某物。

這樣說來,問題便變得很複雜,我們豈不是無法憑經驗辨認任何物的真偽?嚴格來說,事情正是如此。你最多可以說根據過往的經驗,此蟲很有可能是蜘蛛,或者說此蟲正是合乎你對蜘蛛的定義。其實,在找到科學理據之前,我們可以辨認事物,是因為我們對此物已經下了定義,而此定義是根據我們過去接觸相似事物的經驗。但無論相關的經驗有多豐富,就算辨認的過程不出錯,辨認的結果只是對該定義來說的真或偽。

事情到此,你可能開始覺得我在無事生事。不過試想想,定義是基於經驗,不過你我的經驗不同,那豈不是對同一種物可以有多種定義?那麼你以為是蜘蛛之物,其實可能是我心中認為的蜜蜂?或許你覺得我又在大做文章,難道我們不可以對蜘蛛一同下一個定義?當然可以!但是否世上所有事物我們都有機會先對其定下一個共同的定義?況且,下了共同定義,到頭來也只不過是解決了一個人與人之間溝通上的問題。憑經驗定下來的定義並不能解決認知問題。

3.1.3 由哲學到形而上學

以上的一切都是在說，單憑經驗，我們無法確認某物真是某物，最多可以說該物是否配合我們對某物的定義，如果配合，它就是某物。認知這個問題，如果要認知出來的結果有絕對的真假對錯值，而不是相對於某定義下的真假對錯值，當中涉及的定義就一定是一些有關物的先驗概念（*a priori concept*）。用先驗的原則或概念再作推理是形而上學的範疇。這個對形而上學的定義，其實來自康德，他亦曾提出認知時涉及的先驗概念是甚麼，這些都讓我容後再談。

雖然「形而上學」（meta-physics，在物理學之後）一詞源自亞理士多德，但作為一門求學問的方法，形而上學始於更早期的前蘇格拉底的古希臘哲學（the pre-Socrates philosophy）時代，亞理士多德就稱他認為是史上第一位哲學家的泰勒斯（Thales of Miletus, c.624BC - c.546BC）為形而上學的創始者，可以說哲學的開端就是形而上學。康德只是把形而上學中求學問方法的要訣點明出來。作為一門學科，形而上學涉及的當然不只認知方面的問題，只是康德是第一位哲學家用形而上學，即推理是基於先驗概念的方法，去著手處理認知這個哲學難題。在他後來的道德論中，康德探求的也是「道德的形而上學」（the metaphysics of morals）。

3.2 康德與理

對康德來說，人和理性是分不開的。康德學說的中心便是人的理性世界。這樣，何為「理」，世界是否有公理，何為「理性」，何處何時人要講理，又何處何時理是用不著的，人在他的理性世界中腦袋怎樣運作等等問題，康德都要一一回答。事實上，他在著作中對人的理性作出了極詳盡的探

討，尤其是他的三大批判：《純粹理性批判》（*Critique of Pure Reason*）、《實踐理性批判》（*Critique of Practical Reason*）及《判斷力批判》（*Critique of Judgment*）。

當然，理性本身不會因為康德在這方面苦心鑽研的成果而改變其性質或變得更重要。但康德把人等同理性，幾乎可以說是，人若不運用理性便與其他動物無異。在如此嚴重的大前提下，他再去探討理性的極限。他有很多原因要如此做。

第一是因為自百多年前，笛卡兒首次用理去證明神存在，接下來無數的哲學家，不論他們是信徒與否，都忙個不停地嘗試用理證明或否定神存在。康德直指他們做法的謬誤，因為神、靈魂不死、自由等範疇，都是落在理性不能到達的範圍。如果勉強把理性思維的方式用在這些「物件」上，只可以算是揣測（speculative reasoning）。理性只可以被運用在這個經驗世界，理性觸及的事物必須是可能被經驗得到的事物（object of possible experience）。

第二是要回答當時最嚴重衝擊哲學的懷疑主義的兩大疑團。其一是笛卡兒提出，外在的物果真存在的問題。康德的回答是，我們關心的不應是見到的物是否實際存在，而是該物如何向我呈現（appear），我就見到甚麼。我對該物的認知也只可以是基於它的表象（appearance）。至於該物本身到底是甚麼，康德稱此為「物自身」（thing-in-itself），我們是不得而知的。就算事情真的如笛卡兒所說，外在的物並不存在，是魔鬼把它的圖像（image）放在我的思想中，這也無損我對它的認知。認知這個概念本身並不包括存

在，你看到並認知到的是海市蜃樓，並不等於此「物」存在。其二是休謨提出，應然不等於實然的問題，康德是同意休謨的，所有在經驗中遇上的事都是偶然的（contingent），而不是必然的（necessary），因為你總不可能經歷該事發生的每一次，不用說別的，你就永遠都無法經歷該事下一次發生時的情形。

3.3　康德學說是形而上學

對康德來說，用先驗的原則（或概念）從現有系統去推論出新的知識是形而上學的範疇。這些先驗的原則或概念可能是來自直覺，但一定不是從經驗中得來的。不過，即使這原則本身不是來自經驗的，它仍必須可以在經驗中被驗證得到。另外要再提的是，推論出來的「新知識」，也一樣要可以在經驗世界中被驗證得到。

讀者如果不明白甚麼是先驗的原則或概念，這並不要緊，因為隨後我會給大家舉出例子。不過有一點卻是絕對重要的：如果一個原則或概念真是先驗的，這原則一定是普及和絕對的[9]。反觀之，人憑經驗推算出的原則或概念則有可能是錯的，因為人的感觀官能是有可能會被誤導的。就算當時推斷出來的原則或概念沒有錯，這也只是在到目前為止的經驗中沒有錯，康德稱之為偶然。原因是就算此原則萬試萬靈，也不保證下一次依然靈驗，因為下一次的事根本未發生。無人可以對未發生的事作出保證，除非此事之因根本已經包括其果。例如冰遇到熱必定溶化，因為冰根本就是水在低溫時的狀態，溫度一升便會回復水狀。所以冰遇到熱必定溶化這個結論是必然、絕對及普及的。但是，單憑經驗推出來對事物的任何說法，都不可能是必然、絕

對及普及的。這正正是休謨所提出的質疑，應然不等於實然。

　　人既然不可能單憑經驗，對任何事物推出一個絕對、必然及普遍性的說法，這樣便更加突顯出形而上學在處理問題方面的獨特性。在形而上學中，一切始於一個不是從經驗而得知的說法，例如「人性本善」、「人性本惡」、「靈魂不滅」、「神的存在」等說法。表面看來，這些都可稱為一些先驗的概念，因為我們不是從經驗得知人性本善、性本惡或神的存在。不過，我得指出，嚴格來說，我認為這些都不符合形而上學中先驗的條件。一個真正先驗的概念，必須能夠被我們在經驗中驗證得到。就算不能作出正面的驗證，也不能存在任何反面的例證。一但找到某個真正先驗的概念，形而上學的工作便是去把這個概念運用在世間的事物，再而推出新的知識。

　　反觀在我們認識的哲學中，如何處理人性本善、性本惡、神的存在等問題？哲學家都仍是只忙於辯證人性為何是善或惡，或在證明神的存在。前者，哲學家一方面聲稱「人性本善」或「人性本惡」，另一方面卻忙於驗證他們所聲稱的。不過，可惜的是，不論人性本善或本惡的說法，都是在經驗中印證不到的。所以，人性是善或惡可以是一個哲學問題，哲學家可以當「人性本善」或「人性本惡」是他提出的一個說法（proposition），再去推出他要推的理。但人性本善或本惡就肯定不是一個形而上學問題。而神存在與否根本上就不屬於哲學的領域，因為所有哲學討論的起步點，都是一些人可以經驗到的事和物。

　　假如我們真的遇上一個真正先驗的概念或原則，正因為這些概念或原則的絕對、必然及普及，所有基於這些概念或原則推論出來對事物的一些結

論，都會同樣地絕對、必然及普及。不單如此，因為先驗的概念或原則並不來自經驗，可以說是「無中生有」，所以由它再推出的結論實算是新知識，這一切都是形而上學作為一門學科的寶貴及權威之處。當然，你可以對個別先驗的概念或原則本身的驗證有所懷疑，但這無損形而上學此學科的地位。透過經驗而得出的一些結論是科學的範疇，若要此結論有絕對性及普及性，科學家必須找出有關事物之間的因果關係，事情的因一定是包括其果。形而上學在推論出對事物的一些結論時，用的只是一般的推理，結論的絕對性及普及性不是來自有關事物之間的因果關係，而是因為此理是基於某些先驗的概念或原則推出來的。當然，能夠推出來的理，可以不只一套，又或者是在推理的過程中，你有不認同之處，這正正解釋了為何形而上學的議題，往往是爭論不休。「人總是為自己謀幸福的」是個先驗的原則，在此原則下，亞里士多德就推論出一個有理性的人會行美德（virtue），康德就推論出一個有理性並有自由意志的人會有道德（moral）之心。就當你同意「人總是為自己謀幸福的」這個說法，那麼，你相信亞里士多德或康德，又或者兩者都不信，就要看你認為他們的推論合理與否。

說了一大堆康德對形而上學的定義，那麼，康德的哲學是形而上學嗎？他找來的又是些甚麼先驗概念？這些是真正先驗的概念嗎？如果是，康德在這先驗的概念上再推論出來的結論又合理嗎？如果是，康德的哲學豈不是具有無比權威？正正如是！

康德不單在第一批判（First Critique）《純粹理性批判》中帶入了他第一套的先驗的概念：人在認知外在世界之物時用的「知性純粹概念」（Pure Concepts of Understanding），他還在他的道德學說《道德形而上學的基本原

理》（*Groundwork of the Metaphysics of Morals*）中探求一個道德的形而上學，並提出一個能放諸四海，用以衡量某個行為是否合乎道德的準則——他的「定言令式」（Categorical Imperative）。這一點容後再談。現在讓我先介紹康德對理性的一些論說。

3.4　觀感世界、感性世界及理性世界

康德認為人對其身外實在的世界（external world），有兩種可能的回應：一是身體上感性（感觀官能）的回應，一是出自腦袋理性的回應。因此，面對這個身外的世界，人內裡有兩個世界：感性世界（world of sense）及理性世界（world of understanding）。人在感性世界裡，他的感性器官如眼睛、耳朵等會接收到外在世界給予的感性數據（sense data），例如聲波（sound）、光波（light）或被觸（touch）的感覺。故此，外面實在的世界又稱為觀感世界（sensible world），所有的感性數據都是來自這外在世界中的實物。在他的感性世界裡，人會看見東西、聽到聲音，亦會對這些收到的感性數據直接有感受（feeling），例如他可能會喜歡、不喜歡或害怕他所見、所聽到的。此處，感受一詞與上文提及的「情感」意思相同，都是人在其感性世界中對外物的一個主觀性的反應，只是後者多會涉及「情」——一種有傾向性（inclination）的連繫（attachment）。在他的理性世界裡，人會認知（認識及知道）他看到的是個蘋果、聽到的是小提琴的聲音；他會因為別人的一句「一日一蘋果，醫生遠離我」，每天吃一個蘋果；他會覺得花兒美麗，驚嘆大自然景物的壯觀；他會路不拾遺，雖然覺得眼前之物悅目，有慾望（desire）據為已有，但卻止於「君子乃不奪人所好」。

　　看來，康德與笛卡兒的「心」與「物」之分是大不相同。笛卡兒的「心」包括了思想、感受及慾望，他的「物」指的是世界中的實物，包括自己的身體，甚至包括不被實證地存在的神。康德的「心」，若我們當此為他的「理性世界」，包括的便只是認知、推理能力及一些經他思量後對慾望理性的處理，但絕對不可包括慾望在內。人在他的「感性世界」中，他是知道自己的喜惡；但在他的「理性世界」中，這些私慾不會被包括在他的理性思維中。另外，康德又加入了人經對物打量後而感覺到的美感及讚嘆（康德的「the beautiful」和「the sublime」的概念）。他的「物」就只是包括身外觀感世界中給予人感性數據的實物，當然包括自己的身體，因為我可以看到自己的手，但一定不包括看不見的神。另外，人的感性世界及理性世界，對象都只是可給予他感性數據的「物」，當中他對該物的感受，是屬於並應該永遠停留在他的感性世界。人首先接收外來感性數據時，他是在他的感性世界裡，他可以選擇繼續停留在此世界，在肉體上盡情享樂（sensual），亦可選擇進入他的理性世界。不過，如果他要的果真是一個「理性的我」（a rational being）去回應眼前之物，他可以由他的感性世界帶入理性世界的，就只能是該物的感性數據，而且只是這些感性數據的形式（form），並不包括感性數據的內容（content），更加不可以包括他對該物的一些直接感受。當然，由身體接收了某事物的感性數據後，再交由我們理性地處理這些感性數據時，身體根本不可能只傳送事物的形式去腦袋而不傳送其內容，這裡康德只是在說，如果我們真的想只是理性地處理事物，就一定要只考慮事物的形式。那麼，何為事物的形式及事物的內容？

　　哲學中形式這個概念源自亞里士多德的「*hyle*」（matter）及「*morphe*」（form）這對概念。簡單來說，形式只是附加在事物身上的一些規格或條件，

對該事物本身的詳情則不感興趣。比如我們說「每年全級考第一名的學生可以得到獎學金」，就是把「全級考第一名」此條件加諸每個學生身上，至於去年或今年是誰得到獎學金，則不是問題的重點。換句話說，理性要考慮的只是該事物是否合乎某些預先定下來的規格。這是因為我們要保證理性在處理某種事物時，一點也不會被該事物是這個或那個事物而影響。理性的處理方法，是以形式、規格為基礎去衡量事物，絲毫不偏幫其中任何一員。這亦即是說，要理性地處理事物，我們必須只關心該物是否合乎一些與該種事物相關的格式。這就是形式主義（Formalism）的要義，它本身亦成為我們可以理性處理事物的保證。如果理性主義講的是凡事我們都必須理性地處理，而不是基於我們對一物的情感，形式主義便是理性主義不可缺少的一部分。我們用的是某個形式去衡量某種事物，這不就等於說這形式便是用來衡量有關事物的「理」？如果真有某些形式是先驗的，這豈不是變成「真理」？不是你的理或我的理，是人人都必須要服從的理，即是說此理是普及與絕對的。世上果真有此種理？若是有，後果會牽連整個人類！這正是康德的理性學說震撼之處！他說的正正是人在認知事物時是有「真理」可依，用的是某些先驗的形式。連在道德層面來說，康德也在說，每個人心中都先驗地有道德之心，心中有對道德此事的一個說法，有個道德之理。這裡先驗的意思不是指這個道德之理是一個先驗的理（真理），有這樣的一個道德之理是人人都要守的；這裡先驗的意思是指每個人心中都有道德之心這個說法，不是我們憑經驗得知來的。此理對他來說甚至是個有自我約束力的律。但你心中道德的理和我心中道德的理，是同一個理嗎？康德的《道德形而上學的基本原理》一文便探討這個問題，他並提出「定言令式」這個令式作為人類可以有共同道德之理的可能性。

3.5　知性純粹概念

定義隨時都可以下，我們要辨別事物是否合乎定義，要點是物的定義一定要先在，我們才可能認知。雖然，我們可以在一物從未出現前，先下定義，再去認知它，但我們不可能在世上所有的物未出現之前，即是仍未需要去認知它們之前，已經對它們下了定義。這不是物種多寡的問題，而是總有一物是第一個你要去給它下定義之物，但在你未有任何經驗之前，此定義（此物之所以為此物的準則）是如何下的？因此，世上如果真的有這樣在所有物件未出現前已經存在，用來辨認物件的定義，此定義的成立一定不能與任何物件扯上關係。再深想一層，如果真有這樣的一種定義，它其實是規範了我們如何認知世上所有的物，而不單是認知某物。康德在《純粹理性批判》一書開頭的數篇中所說的知性純粹概念（Pure Concepts of Understanding），便是探討這些在未有經驗任何物之前已存在的用以認知物的定義。

一般來說，在康德哲學中「純粹」（Pure）一詞指的是非由經驗得來的，即我以上所說的「先驗」──先於經驗。在我們未經驗世上任何物之先，就已經對它們有多少概念，使我們可對這些物作基本的認知。康德稱這些知性純粹概念為「範疇」（Categories）。他的知性範疇表（Table of Categories）中就包括了四大類（量、質、關係、模態），一共十二個範疇。無論是甚麼物，我們都是首先以這十二個準則去得知它的存在。有關這些範疇的詳情，不在本書範圍內。但在這裡，事情的重點在於這些先於經驗已存在的「知性純粹概念」，又稱「範疇」，正正就是以上我提到的，在形而上學中會用到的先驗的原則或概念。故此，康德的認知哲學是一種形而上學。但更重要的是它不單是一門學問，而是它指出了人的一些實況：對世上所有物，所有人

在任何時間，都是首先用這些知性純粹概念去得知物的存在，而且並無其他方案。這些先驗的原則或概念必是普及、必然及絕對的。康德的知性純粹概念可以說是他第一套的「真理」，一個普及、必然及絕對的理，我們用來第一步認知所有外物的準則。

這裡，讓我趁機說一說何為普及、必然及絕對的理。普及性（universality）指的是該原則是用在哪些人或事情上（a question of applicability）；必然性（necessity）指的該原則是甚麼時間才生效，如果是肯定每次都生效的便是必然，否則便是偶然（contigent）；絕對性（absoluteness）指的是每次事情發生時，所發生的都是一樣的。普及性問的是誰（who）的問題，必然性關心是何時（when）的問題，而絕對性指涉的是事情如何發生（how）的問題。

3.6　人類認知的極限

康德對「形而上學」有很清晰的定義。用先驗的的原則或概念，從現有系統去推論出新的知識便是形而上學的範疇。這些先驗命題、想法可能是憑直覺的，但一定不是從經驗中得來的。他的巨著《純粹理性批判》中的「純粹理性」（Pure Reason），指的正是理性在先驗命題下的運用。整本書正是探討及展示「純粹理性」是如何運作的。

理性本身並沒有甚麼大不了，人人都有理性，並且可以運用理性的方式去思考。不過，「純粹理性」此思維方式是人理性思維的盡頭，因為當中理性依附的準則是必然及絕對的。因此「純粹理性」的運用可以帶來給人的知

識也是我們可認知的極限，這亦是形而上學這範疇可以提供給人類知識的極限。在此，康德便為形而上學可帶給人們知識的範圍劃上界線。而「神的存在」這個知識，正是在這範圍以外！因為人的所有知識，無論新或舊，都仍是屬於我們「現有的系統」，都只是人在其經驗世界中的知識。無論你用科學、邏輯推論、形而上學或哲學推論出來的神，祂都是看不見、聽不到的，都不可能成為人知識的一部分。

我想在此重提一點，一個先驗的原則，必須在經驗中可以被證實得到。反觀哲學因方便其推論而起用的新命題，不論它是否來自經驗，都毋須在用前或用後在經驗中被證實得到。不過，無論是哲學或形而上學所推出來的新知識，都必須可以在經驗世界中被證實。

3.7　神是不可被認知的

康德之前，認知問題關心的是我們的認知如何可以吻合被認知之物（our cognition must conform to objects）。問題似乎在問如果物是圓的，我們去辨認它時，會發覺它是圓的嗎？會否有情形，我們認為一物是圓的，其實它是方的。這樣的一個說法，聽來頗覺兒嬉。不過，問題背後真正質疑的是人的認知能力。引起此問題的，正是當時在哲學界爭論不休的懷疑主義論。當中最極端的，是笛卡兒提出的質疑——我們看到的外在世界，甚至連自己也包括在內，其實是不存在的。當然，最終笛卡兒都可以理論式地證明了外在的世界存在，再藉此理論式地證明神存在。雖然笛卡兒問的不是人能否認知神，但如果被質疑的是人的認知能力，此能力的最終考驗一定是人可否認知神？如果神可以被我們的感性器官經驗得到（experienceable），人可以認知

祂嗎？如果可以，我們又怎確定我們認知為神之物真的是神？如果神不可以
被經驗得到，我們又可否認知祂？這些都是康德時期困擾著哲學家的問題，
尤其是信徒哲學家。那些相信神是可被經驗得到的，旁人會質疑他們自稱認
知得到的神是否真是神；那些不相信神是可被經驗得到的，會面對別人更強
的質疑——神是否存在。

　　康德的《純粹理性批判》一書，開宗明義是探討人的純粹理性。純粹理
性指的是人在先驗的原則或概念之下認知的能力，此書是探討此能力的極
限。（Pure reason is "our ability to cognize from *a priori* principles and the general
inquiry into the possibility and bounds of such cognition may be called the critique
of pure reason."）[10] 他書中提出的知性純粹概念，人就正是在這些先驗的概
念下首先認知世界之物。在人的認知過程中，是物要吻合我的認知（objects
must conform to our cognition）[11]，在怎樣的概念下去認知便認出怎樣的物。
在量與質等概念下認知世界，我們便會看到一個個實物或空無一物。在這些
必然、絕對的概念下認知世界，根本不會出現所認的並非物本身，因為物只
會以這些概念的形式呈現在我們面前。可以說這些知性純粹概念其實是規限
人可以認知的，人不可能在量、質、關係、模態以外的模式去認知物，或者
說世界的物，不可能以這四者以外的模式呈現在我們面前。在這些量、質、
關係、模態等範疇下去認知世上的物已是人類認知能力的極限！當然，這裡
的認知指的是絕對無質疑的認知，因為世上的物只會在這些範疇下呈現在我
們面前。如果你再想去認知蜘蛛，這並無不可，但要記得，這樣我們又再回
到認知問題的起點——所有單憑經驗作出的認知，都不是必然及絕對的。

　　說了一大堆，康德到底是如何處置認知神這問題？物件若要在以上範疇

的模式下在我們眼前呈現，由物件發出，然後送到我們感性器官接收後的感性數據，一定要被我們腦（mind）中的想像力（power of imagination）稍作綜合（synthesis）成一個個的單位（unit），物件才會以量、質、關係、模態等範疇的模式下呈現在我們面前。但對康德來說，神、自由及靈魂不滅（God, freedom, immortality）等都不是可以經驗到的物（objects of experience）[12]，即是不論有神與否，不論祂有否向我們發出感性數據，我們都不會接收到任何從神而來的感性數據。因此對神此「物」，根本不存在認知問題，而且也無從認知。

3.8　理性時代

笛卡兒對哲學的貢獻，除了他是千多年來首位再用哲學思維的方式去思考問題的思想家外，他提出的新命題「心物二分法」，更是帶出接著百多年中，哲學史上一個非常重要的的新一代思潮——觀念論（Idealism）及實在論（Realism）之爭。粗略來說，在此思潮中，哲學家爭論的是這個世界的真相是在於人心中對此世界的觀念，還是在世界中實物的本身。前者漠視觀念中涉及到的實物，此物甚至可以不存在；後者更令人難以捉摸，沒有了觀念，沒有了對該物的任何一個說法，那是怎麼的一個物？當然，那些絕大部分走中間路線的哲學家就會想，問題不是很簡單的嗎？我們心中的觀念，不就是我們對某某實物的一些想法嗎？不過，接下來的是個更加複雜的問題——我怎知我對某物的想法真確地反映了該物本身？如是者，這又回到一個認知上的問題。認知的問題後來更發展成哲學中獨立成科的知識論（epistemology），問的是「何為真知」（what is knowledge）。

整個觀念論與實在論之爭，要到康德才算有定案。康德對外在世界的實物是否存在此問題興趣不大，他甚至稱這場論爭為哲學界中天大的鬧劇（scandal of philosophy）。他對世界認知的方法被稱為先驗觀念論（Transcendental Idealism）。觀念的對象確是實物，但我們認知的只是該物向我們呈現它自己時的表象（mere presentation），而用來認知物的觀念則是先驗地已存在。先於物的存在，我們已經有一套我們將會如何認知物的觀念。這樣的一套先驗地已存在的衡量物的觀念，我們絕對可稱為「理」，而且是普及和絕對的理。這點容後再說。

3.9 理、理性及真理

要說理，我們得從理的多方面說起：「理」（Reason）、推理（make inferences）、「推論」（Reasoning）及「理性」（reason-in-itself），這些都是本質上完全沒有關係的東西。「理」只是一個用來量度事情或物的準則，對某事或物，你可以有你衡量它的準則，我亦可以有我的，又或者我們二人可以同意有一樣的準則。衡量的目的當然是要對事或物立下一個是非值，是即是事物合乎該準則，否即是不合乎。判斷事物的是非值時用的「理」我們稱為準則，這些準則先於判斷時就必須存在。然後我們再可以在不同事物的是非值間作比較，以進一步立論。這個立論的過程如果也是理性的，它的所有抉擇（decisions）就一定是只可以在某些既定的原則（principles）下，再在各事物是非值之間推理（make inferences）得來的一個結果。這個依據原則、推理以至立論的過程稱為推論（Reasoning）。推理本身只是一個邏輯性的過程，例如如果是 A 就不可能是非 A，或如果 A 等於 B 而 B 又等於 C，那麼，A 就一定是等於 C。小明不足六歲，依據的是「何為六歲」這個準則（「理」）；

他「不可入場觀看音樂表演」這個結論，則是依據「六歲以下不得入場」這個音樂會的原則。

　　「理性」（Rationality）指的只是理本身的特性，康德稱為「reason-in-itself」（「理本身」）[13]。在同一句子中，康德又稱「reason-in-itself」為「Pure Reason」（「純粹理性」）。由於「純粹理性」在康德哲學中有獨特的意思，所以本書提及「理性」一詞時，指的只是理本身的特性，不是「純粹理性」。總括來說，「理性」有以下兩點特性，即是當我們想理性地處理一件事時，我們會本性地做以下兩件事：首先，我們會在一些已知的事中作推理（make inferences）；第二，對每件事，我們都會追求及尋找它的因（to seek for the unconditioned behind the conditioned），再尋找此因的因，一層層地追下去，直到找到最終一個在無任何條件下自己存在的終極因（the absolute unconditioned）[14]。我們說人是有理性（a rational being）的，指的正正是他只會依據某既定的準則去衡量事物，他的腦袋有能力做推理，而尋根問底是他的天性。

　　有一點我必須指出，「理」作為一個衡量事物的準則，只是給予我們辨認事物在此準則之下是「是」或「非」。準則本身沒有對或錯，只是關乎取用它的人是否採用了合適的準則。你用笛卡兒坐標（Cartesian coordinates）或球坐標（spherical coordinates）去指示出某個圓球型體都可以，只不過後者會更為合適。再者，推理的過程只是個邏輯過程，推理本身不會直接採用任何用來評估事物是非值的準則，它只是在不同事物的是非值間作出比較，而事物本身的是非值才是在依據著一些既定的準則。推理本身就是邏輯，邏輯的規則是不會變的，但推論時依據的原則是可以隨時變的，只要它是在推

論前先被定下來。當然，在不同原則下就會推出不同的結論（conclusion）。例如「小明不可入場觀看音樂表演」和「小明可以入場觀看」這兩個經相反原則推論出來的結論，後果就大相徑庭。

　　此處，事情可能開始有多少混亂，讓我在用詞方面再作一些簡單澄清。「理」（Reason）只是一個用來量度事情或物的準則；「理性」（reason-in-itself，又稱 Rationality）是理本身的一些特徵：推理及尋根問底；推理（make inferences）本身只是一個邏輯性的過程；人是「有理性的」（a rational being）指的正是他只會依據某既定的準則去衡量事物，他的腦袋有能力做推理，而尋根問底是他的天性。最後，人還可以加入一些人為的原則（principles），根據這些原則再作去推理以至立論（come to some conclusions），簡稱「推論」（Reasoning）。

　　但縱使人是有理性的，為何一定要用？哲學家的答案很簡單，亞里士多德就曾說過，人和其他動物的分別是他的理性，即是說人之為人是因為具有理性。如果「有理性」是人的天性，亦即是說如果你不運用理性，你活出來的便不是人！這個控訴是否太嚴重了？人不是有感性的一面嗎？是的。不過這裡說的只是人感性的一面是不應該左右他理性的決定。就算現象學談論的感性地接觸這世界，它指出的也只不過是人在理性地接觸這世界之前，先是感性地接觸這世界。人在這理性前感性地接觸這世界時，會發生很多奇妙感人的事！要不然，何為真情流露？又怎會發生有人在緊急關頭捨身救人？其實，不單只是現象學，我相信世上任何一個學科、學說，甚至宗教都不會把感性與理性對立起來，要我們在兩者相衝時，取感性而棄理性。就算神感動了你去獻身做傳道人，也會是你一個理性的決定，而不是你一時的衝動。我

們真正要處理的是，當感性與理性果真相衝時，當你聽從腦袋的指示硬要跟
隨理性時，如何處理因而受損的感性。浪漫主義中顯示出的，正是一個人在
此時此刻其情感的流露。

「感性地接觸這世界」，包括了人接收了物給予他的感性數據後他的感
觀官能（sensory）上的感覺，他看到光或覺得被觸摸，亦包括他對這些感覺
的直接感受（下文亦稱此為情感）。他不單聽到一些聲音，而且此聲音令他
喜悅，他很喜歡（like）它。此喜歡不是因為任何原因，喜歡就喜歡。

亞理士多德的「理」，是他所說的「中庸之道」，要我們用理性去平衡
感性。雖然我很喜歡吃雪糕，但我不會過分地吃，因為理性告訴我這會危害
健康。笛卡兒根本不信任何感觀官能，更不用說喜不喜歡。康德就嚴禁物件
的感性數據滲入我們理性的活動之中，因為這些感性數據會引起我們對該物
的一些情感，例如喜歡不喜歡，因而影響我們對它作出的決定。現象學則把
哲學久忘了的人的感性層面重新帶到事情的中心，講的是人對他接收到的
感性數據，他在運用理性前的直接反應。此反應可以是舍勒（Scheler, 1874-
1928）特別提出來去研究的人情感的現象學，或像胡塞爾那樣，純粹是探討
人在用理性去明白這些感性數據前，是如何最原初地（primordially）感覺到
這些感性數據的存在，又或是海德格（Heidegger, 1889-1976）式的「存活現
象學」（Fundamental Ontology）。Fundamental Ontology 直譯是基本本體論，
海德格在他存活（Being）的學說中就明言只有他的「存活現象學」（*existential
analytic of Dasein*）才可算得上是一個最基本的本體論 [15]。

「理」作為一個人決定其行為的準則，亞理士多德的「理」便是「中庸

之道」。笛卡兒的「理」是他所說的「心」，包括思想及推理過程。在康德來說，除了他提出的知性純粹概念這些先驗概念外，其他所有的理作為量度事物的準則，都只是偶然的。現象學是一門描述性（descriptive）的學科，雖然它有自己的一套用語，但並不是一門規範性（prescriptive）的學科，所以除了一些一般性推理的過程外，現象學本身並沒有主張甚麼可以用作量度事情的「理」。

或許你會問，我們不是每天都在運用理性嗎？我眼前的是橙便不可能是蘋果；小明考試不合格，一定是因為他考試前沒有充分地溫習，他沒有充分地溫習一定是因為他懶惰，他懶惰是因為……何須哲學家告訴我們運用理性的重要性？你說的一點也沒錯，但這些都只是屬於推理的一部分。真正涉及有是非值的只有對橙的定義及何為不合格，這物是不是橙或考試合格與否，爭議都不大。考試不合格，可以有多個原因，我推斷是因為試前溫習不足也不無道理。但如果我告訴你，你若不相信神，死後會下地獄，你就會問我這是基於甚麼的理？信神與否定義還可以是清晰的，但如何會推出要下地獄之理？我說神與罪惡是劃清界線的，所以罪人死後必不能與神同在。那麼，你就要問我，我如何能證明這樣的一個神存在？

這個問題，現今這個時代聽起來，根本不是問題，你信神與否與別人無關，你相信地獄與否是你個人的決定。不過，歐洲在進入現代文明前，基督宗教是人類絕對及唯一的真理，就算你心中不相信神，別人對你的期望、評價、批判甚至懲處都是以你是否被認為是一個信徒為依歸。但神這個問題，不是可以推理出來的。人自古都在運用理性，不然何來進步；但是，對理性的依附，在中古時期是不普遍的。

這樣看來，人要運用理性不單是要證明自己是人，人要說理是因為他想擺脫別人對自己不合理的束縛。理性主義（Rationalism）鼓吹的便是人要用理性去分析事情，不要聽別人的說法。但就算此人的分析能力沒有問題，他又怎知某事合理（reasonable）與否？那就要看看他有沒有量度該事時用的準則，合此準則則為合理，不合則不合理。正如以上所說，「理」只是一個用來量度事情合不合理的準則，不論此準則是對是錯、合適與否，它必須是在量度事情時已經定了下來，不能因事而異。我們批評別人做事雙重標準，就是指他是個無理的人。一個有理性的人只是指這個人會用一些已定的準則來量度事情合不合理。每個人當然可以有自己的準則。若在一群指定的人中，大家都同意共同使用某些準則去量度事情，這些共同準則稱為共同理（common truth），準則若有約束性的，便成了一些共同的法則（laws）。

這裡，我得指出，「共同理」與「公理」是不同的。「公理」是不論你同意與否，作為此「公理」覆蓋下的一分子，你有必要絕對地去守的一個理。如果某一個這樣的「公理」，其普及性是全人類的，此理便成「真理」（absolute truth）或中國人所謂的「天理」。「共同理」則只是一個大家基於某些原因同意去守的理。

以上對各種不同的「理」之區分，純屬我個人對「理」在不同意義下的定義。讀者們有不同的意見，絕對是沒有問題的，只是必須對各種的「理」定義清晰，定義之間不相互予盾，以及用起來要前後一致（consistent）。

3.10 判斷能力、推論能力、認知能力

　　一個人的理性能力（Use of Reason）指的是他在運用理性時的能力。康德把理性能力分為判斷能力（power of judgment）及推斷能力，又稱推論能力（Reasoning）。前者是一種在依據某準則下，對事物作出歸納、配對（subsume）的能力，例如不要把橙當作蘋果。嚴格來說，康德不把判斷能力歸入一種屬於理性的能力，而且人運用理性時犯的絕大部分錯誤，都是歸咎於他在判斷時出錯。康德認為一個人判斷能力的強或弱是天生的，後天培訓也是徒勞無功的。推斷能力是考驗你能否根據一些既定的規條、定律、原則作出推理以至立論（理論），故又稱為依據原則的能力（power of principles）。在不同原則間作出推理以至立論，這基本上就是在運用你的邏輯思維，這種思維方式是可以因訓練而得到強化的。

　　原則與準則不同，準則針對的是事物本身，產生事物在此準則下的是非值。如果我們當該準則是「理」，用理後的結論便是事物合不合理。在眾多事物的是非值中，你可以再根據某些已定的原則，推算出各樣的結論。此物是橙不是，是根據橙的定義（橙之為橙的準則）。如果是橙，就一定不會是蘋果，此結論則是根據「如果是 A，就一定不可能是非 A」這個原則。除了康德稱為理本身的原則（又謂邏輯），例如「如果是 A 就不可能是非 A」，或「如果 A 等於 B 而 B 又等於 C，那麼，A 就一定是等於 C」等原則外，其他原則都是人定的。你可以定下「六歲以下小童不得入場」或「不設年齡限制」等原則，只要是先定下後運作。

　　一般來說，依據事物的準則去認定某物是或不是該物，康德稱為認知能

力（power of Understanding）。人對外物認知的第一步是先要知道它的存在，康德稱此為知曉（Cognition），而物就是在他提出的十二個先驗範疇下，以量、質、關係、模態等模式被我們知曉其存在。如果我們想再進一步去認出此物是甚麼，是水果否？如果是，是橙否？這就要牽涉到其他物之為該物的準則，例如水果、橙的定義。不過，在人的理性活動中，對外界事物的認知（Understanding）只是第一步，康德認為在此以上，人有一種更高級的理性活動，這就是理自己的運作，依據邏輯，再加上其他既定的原則去立論（Reasoning），亦是我們常說的「理論」。

我知道我要做有理性的人，用理性去分析事情，為自己作主。但就算理性推理的能力（邏輯性思維）是人與生俱來，推理所用的原則是後天加上的，但何來原初用以量度事物的準則，即是我憑甚麼的「理」去給予事物其是非值？如果基督之道不再是我做人處事的準則，我還該用甚麼準則？看來，就算康德能說服我提起勇氣用理性為自己作主，他說的也只是我們要依據某些既定的準則（理）去給予事物其是非值，再在不同事物的是非值間，根據自定的原則，邏輯性地作出推理至立論，但康德並沒有告訴我這些「理」是甚麼。原則可以由人自定，邏輯本身也早有規格，那麼，這些給予事物是非值既定的「理」也是人自定的？它可以像基督之道那樣，是外加在人身上的「真理」？

除了康德十二個先驗範疇是我們在認知外物時，第一步得以知曉外物存在時用的「理」，而且還是「真理」之外，還有其他「真理」嗎？我這裡追問的是一個「是誰的理」的問題。因為如果說的只是我個人的「理」，事情沒甚麼可討論的。一定要是一些你我都已同意跟隨的「理」，我才可以說你

不合理。如果是「真理」，是人人已同意在任何時候都不得不守的「理」，那麼，對逆理的人，我們對他的譴責，更是絕對不能被質疑的，而且還可以「聲大夾惡」，甚至以理殺人。

一個非常凝重的問題隨即出現，除了康德提出的先驗範疇外，世上有其他先天，或後天由人自己定下來的、人人非守不可的「真理」？你若然不守，帶來的結果是必然的，是不能被議價的（non-negotiable）。

3.11 「理」與形式主義

你可能仍然對十二個先驗範疇是「真理」這說法有質疑，在問這也算是「真理」嗎？就算是，也只是些規限我們如何第一步認知外在物，知曉它存在的準則，而且人是天生就具有這些準則，這又與人自己運用的理及理性有何關係？你亦可能會問，這始終都只是康德自己的論點，除了他指出的那十二個先驗的範疇，是否可能有其他同樣是先驗的範疇？可能有，可能無，但有與無都不是問題的重點，因為康德指出的只不過是，不是我們如何去認知世界中的物，而是物只可能在我們先天已存在的認知框架中呈現在我們眼前。他提出的十二個先驗範疇，只是再進一步說明這先天認知的框架是些甚麼。你問，那麼，康德的先驗範疇可以通過經驗的證明嗎？我可以告訴你的是，當你想證明物是否會用數量（一件兩件）的方式在你面前顯現自己時，你已經用了數量這概念去做你的證明。

康德的十二範疇的確是屬於一種特別的「真理」，因為這些準則具普及性、必然性及絕對性，它是所有人在任何時刻初步知曉外物存在的唯一準

則;並因為在人未有經驗任何物時,此準則已存在,故此稱為一種純粹(先驗的)概念。那麼,我們又回到一個最基本的問題:世上還有沒有其他具普及性、必然性及絕對性的準則,即一些人人在任何時刻都不得不跟隨的理(「真理」)?

讓我們先從一些後驗(a posteriori)的準則開始,再去思考一個準則要怎樣才能成為「真理」。「如果來者是小明,便不得讓他進入」,因為經驗告訴我小明是個滋事分子,這是一個後驗的準則,不是「真理」。讓我再清楚指出一點,「真理」這詞,在本書討論的範圍內,指的完全不是甚麼事物的所謂真相,而是全人類無時無刻都不能不守的一個理、一個準則。首先,「如果來者是小明,便不得讓他進入」這個「不得進入」的準則,覆蓋的範圍只是小明一人,因為你在「誰才不能進入」這事上加了一個「此人定是小明」的條件。但如果你再說,「所有人都不得進入」,此「不得進入」的準則的覆蓋範圍,不就是全人類的嗎?的確是的。不過,無人可保證此準則每秒鐘都在生效,亦無人可保證來者都真的被拒諸門外。如果只是普通一個人在說此話,此準則就算有普及性,此普及性也只是說話者主觀(subjective)的意願。但如果說這話的是有絕對權力的人,例如是一國之君,此準則的普及性的確是客觀性(objective)地存在,而非只是一個主觀性的意願。雖然如此,仍是沒有辦法保證在執行時,事情是必然及絕對地、如設想般地發生。如此看來,大部分的準則的必然性及絕對性只是說話者主觀的意願。你說,說話者可以加入一些懲罰性的條文,加強準則在客觀上(objectively)的必然性及絕對性,但這只是告訴人背理後的結果,但發生此結果時,理已被違背了。

這樣看來，一個準則如果要有普及性，就一定不可指名道姓。最好的方法便是在準則中加入一些執行上的條件（condition），把準則變成一種「形式」（form）。這就是「形式主義」（Formalism）背後的想法，把理（準則）變成用在多人或物身上的「理」。把條件弄得可使愈多人符合，「理」便愈被視為普及。舉例來說，「全港學生都不用上課」，「不用上課」的人數定會比「全校學生都不用上課」多。不過要記著，利用形式去加大普及度，仍是不能把事情發生的普及性由主觀意願提升到客觀性地存在，後者仍要看下這準則的人有多大的權威。不過，無論說話者有多大權威，他說話好比命令，可以強加到每個人的身上，他亦不可以令事情必然發生，而且是絕對如此地發生。就算你是神，除了你在自然界（nature）中對大自然定下的律（laws of nature），例如地心吸力，是必然及絕對地運行在所有物身上之外，你對人類下的一切誡命，都無法保證他們每一個都會必然及絕對地跟從，除非你造人時並沒有給予他自由意志，即是把人做成扯線木偶！

3.12　「真理」與最高善

這樣看來，要尋找一個外在的「真理」，一個人人任何時刻都必然地、如是地遵守的「理」，是不可能的事。任何宗教告訴你的「理」，也只是它們的一個命令（imperative），「你應該這樣那樣」，不等於你就要如此做，除非你自己也覺得這是應該的。但你是基於甚麼原因覺得某事是你應該做的？

首先，這一定是你自願覺得該做的，不是被迫的；而且是你自己理性的一個決定，不是人云亦云或一時衝動。但縱然是理性的決定，這「該做」又

是基於一個甚麼的「理」？基督宗教會告訴你因為這是神的旨意，功利主義
（Utilitarianism）會考慮甚麼做法（action）會帶來絕大多數人的利益，實用
主義（Pragmatism）會衡量做與不做的利與弊。哲學家，古如亞里士多德，
近如康德的道德論中，都在說人是會為自己謀幸福（Good）的，而且一個有
理性的人所謀的幸福是最高善（Highest Good）。如果人之所以為人，是因
為他的理性，那麼，人人都會不期然地追求最高善。

亞里士多德並沒有明指甚麼是最高善，只是說最高善是自給自足的（self
sufficient），追求此善不為甚麼目的，亦不是因為追求的人有所欠缺。但亞
里士多德有告訴我們甚麼是美德（virtue），例如有智慧、審慎、節儉、慷
慨等，要達到最高善便要有理性地行美德，以「中庸之道」（mean）作為
行美德時的依歸。例如節儉雖是美德，但也不應過分節儉。

康德也是說有理性的人會尋找最高善，而且每人尋找的都是自己的最高
善。人尋求此善時沒有既定的目的，是為善而善（good in itself）。而且，既
然追求自己的最高善是每個人都會做的，此善一定是與人類的道德這個問題
有關。但康德並沒有像亞里士多德那樣，提出有哪些行為是善行，以至人可
以理性地行善以到達他追求的至高善。康德告訴我們的只是，如果是一個合
乎道德的行為（moral act），此行為要達到怎樣的準則。其實答案非常簡單，
在這方面，康德並無新意。如果所量度的是一個行為的道德性，例如殺人此
行為是否合乎道德，既然問的是一個關於整個人類，超越時空及我們要求有
絕對性答案的問題，那麼，在此準則下，如果殺人是不道德的，在任何時候，
你或我殺人都一定是不道德的。即是說，此用作量度行為道德性的準則，一
定是普及、必然及絕對的。你可能反問，在一些部落文化中，殺人不是平常

事嗎?就算如此,亦不會影響此準則是要普及、必然及絕對的事實,只是此
處普及性覆蓋的範圍是整個部落,而所問的問題就會是,在此部落中,殺人
合乎道德嗎?但上面我們不是說過,一個準則要有普及性,說話的人必須很
有權威嗎?而且就算把此準則強加在我身上,我也不是必然每次或如是地遵
守。看來,康德要尋來一個具普及、必然及絕對性量度行為道德性的準則,
的確會是一件很難的事。讓我暫且擱下此難題,容後再談。

由於本書並不是一本哲學書,因此我不會解釋亞里士多德和康德如何從
「人是會為自己謀幸福的」這個說法,推理到「人人都會不期然地追求最高
善」的結論。不過,我得指出,「人是會為自己謀幸福的」這個說法,的確
是個先驗的概念,在我們未看到人人都會為自己謀幸福前,我們已經可以很
有信心地如此說。用這個概念再去推出隨後的理,就正正是形而上學的範
疇。因此,亞里士多德及康德的道德論實屬形而上學。

康德在開始談論道德此範疇時,在他的《道德形而上學的奠基》
(Groundwork of the Metaphysics of Morals, 1785)一書的開端,便開宗明義地說
明他尋求的是一個道德的形而上學(metaphysics of morals),而不是一些道
德的規條或實踐論。他相信人心中有個道德的律,亦因為尊敬此律,覺得有
一份應該去守它的責任感。這一切都不是外加的,不是後天的經歷告訴他的。
此律不是別人加在他身上的,要守此心中的律亦不是因為如果不守後果更嚴
重。不是他的責任感把他心中的律變成一個有規範性的(obligatory)律,而
是因為這是個他心中的律,對他來說是有規範性的,而他亦因為尊敬此律所
以覺得有責任去守("Duty is the necessity of an action from respect for law.")[16]。
康德甚至說,一個行為之所以被稱為合乎道德的行為,不是因為此行為剛好

合乎道德之律，而是要執行者，在不理會自己意願的情況下，單單為了要跟隨此律而作出的行為，才算是具道德的行為。如果你天生好人，到處幫人，在康德眼中，雖然這行為本身可算是合乎道德之律，但這並不算是個具道德性的行為（morally good act）。但如果你是明明內裡有千萬個不願意去幫他，但你心中道德的律告訴你應該伸出援手，你的幫忙才算是具道德性，你才算是個有道德的人。道德之律中的「律」，指的就是一些就算你心中不願意，但仍然覺得要守的準則、規條。

不用多說，在康德這個絕對理性主義者來說，人心中道德的律，無論這是怎樣的一個律，是共同的或個別不同的，都一定是一個不包含任何私慾的理。不過，「人人都會不期然地追求最高善」，這與康德所說的「人心中有個道德的律」又有甚麼關係？本文後段會再加解釋。

現時，還有一個更重要的問題：不論我們所談的是每人都在追求他的最高善或每人心中都有的道德之律，這些又與「真理」有何關係？除非世上只有一個可以稱為最高善的東西，你我可以各自追求，但最終得到的都是同一樣東西。這當然是所有唯我獨尊性的宗教希望我們相信的信息，基督宗教就告訴我們他們的神便是唯一的真理。你說你不信神，但你信道德（morality）。世上有一套全人類都信服的道德準則嗎？於是古今中外道德學者們都各自告訴你甚麼行為應做，甚麼不應做、何為君子，何為小人。哲學家告訴我們不同的道德論，就算真有一套全人類都同意的道德準則或理論，我又有必要去守嗎？我同意孝順父母是件好事，不等於我會去做。不過，如果我是從多種可能性中，選擇了要孝順父母，理所當然我就會如此做。

3.13　在康德筆下人要守的理

　　康德是如何把這一切串連起來，構成他的道德形而上學，容我稍後再說。但我得指出，這一節的重點不在康德的道德形而上學是怎麼的一回事，不在甚麼是最高善，或世上有否一套全人類心中都有的道德律。

　　這一節的重點在於指出人是理性加感性的動物，如果感性（例如喜不喜歡等感受）是所有動物專有的特徵，理性則只是人這種動物的特徵。我們甚至可以說人之所以為人，與其他所有動物不同的，是他的理性。所以當其感性不能容於理性告知他的，作為人的他會知道他應該理智。這樣，無可避免地他的感情便會受到傷害。但事情果真是因為他不想自己不是人而要理智嗎？當然不是！人不是也有感性的嗎？人為何不可不理智？答案很簡單，因為你要守的理是自己在多種可能性中揀選出來的。你可以選擇不相信醫生的話，那麼當你食指動時，你還需要記得醫生曾告誡你飲食不節制會危害健康嗎？

　　如果要我守的理是外加於我的，我還可以說我只會跟隨自己的理，理性主義不是告訴我要用自己的理為自己作決定嗎？但如果你正想不跟隨的理是你自己已作選擇的，你可以破例不依嗎？當然可以，但你的理性又會告訴你這不理性，自己選出來作為準則的卻不跟從。你再說，不如我在定準則時，投己所好，這樣我要破例的機會便會大減。不過，若如此做，你就不是康德筆下有理性的人，因為你在立理時，加入了私慾。你喜歡吃雪糕，於是你給自己的理是可以隨意吃雪糕；你不喜歡吃甜品，於是你不吃，給自己的理是甜品會令人增胖。

你接著會問，那麼，只要我定的理不加入私慾，假若真的動了私心，此理頓時成為一個我不得不守的律，那我就像康德所說，為了尊敬律而守此理，不就可以了嗎？理論上來說，你的確是康德眼中最有理性的人。讓我們先撇下你的感性因此被抑壓這件事不談，那麼，事情是否要變成你有你去了私慾的理，我也有我去了私慾的理？這就是康德說了一大堆話後的最終結論？還是，他想說一個去了私慾的理可以是全人類的理？這樣我們豈不是又回到世上有沒有「真理」這問題？不過，就算有，此「真理」一定不是外在的、外加到我們每個人身上的，因為如果是這樣，我們又豈不是回到對外加的理，一個理性的人是無必要絕對跟從的問題？那麼，如果真有一個可加諸全人類的理，它一定要同時亦是每個人為自己立的理。

人人都會為自己謀幸福，我想嫁個好丈夫，你想名成利就，幸福是沒有準則的。為了生存，動物都會找尋對自己最有利的。但人有理性，理性告訴他，人存在有比其感性需求更高層次的渴求，他會追求一些不為任何私慾的最高善，他有一顆道德的心。一個人心中道德的準則是由自己給予的，因為是自己揀選的，守此準則（理）也是他的分內事，任何時候不想守，理便變成對自己的一個律。憑著對律的尊敬，仍要守。

3.14 可以放諸四海的道德之律

如果「尋求最高善是人人都會做的」這句話，可以詮釋為人人都有一顆道德的心；如果一個人人都會為自己立的去了私慾的理，可以詮釋為人人心中都有一個給自己的道德之律，這個道德之律可否是一樣？理論上來說，人人心中的道德之律毋須一樣，除非此律本身已經包括了一些普及性的本質，

例如你可能會接受一個可以放諸四海、人人都同意去守的律成為自己的律。這正正就是康德的提議——他提出的道德之律（law of morality）「Categorical Imperative」（以下簡稱 CI），便是這樣一個可以放諸四海、人人都有可能同意，一個衡量甚麼行為才算合乎道德的準則。「你只應該做一些你同時希望它能成為全世界人都會守之為己律的行為。」（ "... act only in accordance with that maxim through which you can at the same time will that it becomes a universal law." ）[17]

CI 其實有點像中國人奉為道德玉律的孔子之言「己所不欲，勿施於人」，甚至耶穌所說的「你要別人如何對你，就要如何對人」，這些道德之律沒有明確指出甚麼行為才算合乎道德。嚴格來說，CI 本身並不是一個甚麼普及性的道德之律，它沒有告訴你甚麼事情全人類都要做，或不要做。CI 只是告訴你，在你個人而言，當面臨一個道德性的抉擇時，你應如何作出抉擇。當你在決定想做的行為是否合乎道德時，CI 提議你如何作此決定。作為一個決定某行為對你來說是否合乎道德的準則，CI 的確可以放諸四海，用在每個人身上。

細想之下，康德以上長篇大論的道德論，整個推理的過程其實只是基於以下數點：

一、人是會為自己謀幸福的，這是康德道德論中唯一的先驗概念（a priori concept）。

二、人是有理性的，這其實是人之所以為人的定義（by definition of a man）。

三、人 是 有 自 由 意 志（freedom of will） 的， 這 是 一 個 預 設（presupposition）。

康德清楚知道，如果說每個人心中的道德之律是來自人有理性，因而會有追求毫無私慾的至高善的心；如果追求毫無私慾的至高善的心可以被詮釋為道德之心，他心中因而會存在一個衡量道德的準則。而因為此準則是他給予自己的，所以對他來說，此道德準則便成為一個道德之律。

不過，要再進一步提出此道德之律就是 CI，則是一個憑直覺綜合性的提議（synthetic proposition）[18]。CI 只是康德提出的，一個在理論上來說可以放諸四海、幫每個人去作出道德性的抉擇。CI 不是「真理」，它只是在理論上來說，可以稱得上是具普及性的一個準則，而且是個去了私慾的準則，所以肯定適合一個理性的人使用。但要守不要，還是你個人的決定。

3.15　康德如何處理情理之爭

理性這個東西，不是因康德而起，它原本就在人心中運行。康德只是對人的理性世界作了很詳盡的解構，讓我們明確知道何為理性、合理、不合理，使人們不可能在不知何為理性的情況下不合理。可以說，康德令人在自己的理性框架下無所遁形。但最可悲的是，因為人是理性的，此框架的存在是不可被討價還價的（non-negotiable）。於是出現了若是情不能容於理，後者便成了那人的枷鎖。

去解決理的枷鎖，康德提出的是人對律（有規範性的理）要有一種尊敬的感覺（respect for the law），他稱為「moral feeling」。此處，「律」指的便是一些你打從心裡不想服從，但早前已經打算要守的理。一些你打算服從的準則稱為理，但當你心裡不想服從此理時，此理就變成了對你而言的律。

不過，我得指出非常重要的一點。在康德學說下，人要守的理是由自己給予的。雖是自己的理，但不涉及私慾。當遇上心中不願意守時，理便變成對自己的一個律，但不論是理或律，都是自己覺得要去遵守的準則。

這樣一個對自己守理的要求，很容易就變成對別人都要守理的一個期望，不過守的是自己的理。同樣，別人又會期盼我守他的理。你可能會問，我守你的理，你守我的理，這樣做合理嗎？不合理。但如果你我同屬一個社會，我們守的便是些共同的理，守的愈是共同的理，個別情理相違背的情況會愈大。不過，重點不在守誰的理，而在守理此做法本身變成一個法律，社會可以因為你不守理而加罪於你，哪怕那只是一些社會風氣、繁文縟節。所違之理可能事小，但你違理則事大。北宋時期程頤便曾說過「餓死事小，失節事大」這句話。當然，程頤把守節視為天理，人們便可以以理殺人。

康德在他的 *What is Enlightenment*（何謂啟蒙）一文中，又指出守理另外的一個極端—— 一個人只想守自己的理，不想交稅便投訴稅制不合理。這種情況，當然不合符康德所說的理，因為此不交稅之理正正是基於私慾。

4　理性主義的真諦

4.1　要相信「理」的重要性

要做一個有理性的人，首先要相信「理」的重要性。自然界物與物之間的理是律（natural law），所有物都不能不守。但即使做人做事也不可雜亂無章，要有其準則。你不是可以喜歡甚麼時候起床就甚麼時候起床，除非不

定時起床本身就是你作息的準則。

4.2　要做一個合理的人：要守理

相信自己做人做事要有準則。至於此準則是甚麼、它來自誰、自己同意與否等問題都不重要，只要是你同意去守的，對你來說，它就是你的理。已經定下來的理，不可以隨欲而改。你若要做一個合理（reasonable）的人，所做的一切就要排除所有私慾去迎合此理。這樣說來，「守理」本身就是一個有理性的人的特徵。如果人本身就是有理性的動物，那麼，「守理」亦可算是人的特徵。後來的理性主義提醒我們的，也只不過是要我們停下來想一想，要守的是誰的理。甚至浪漫主義也不是要我們不守理，它顯示出的，正正是人因為要守理，當中所受的痛苦。

4.3　立理的過程要嚴去私慾

遵守理時，固然不會涉及個人情感，因為理已被定下來，我們只需依理辦事。情理偶有輕微衝突，我們也可以嘗試做到情理兼容。要做到情理兼容，當中一定涉及一些偏離理的情況，不過偏差程度不大，事情也就罷了。如果情理剛好一致，事情就是合情合理。

不管它是真理與否，能夠定下準則固然是好；定下後隨之跟從，更是理性的表現。不過，在訂立要守的理的過程中，亦千萬不可涉及個人感情。這樣，不單立出來的理會不偏不倚，因而可以加諸立理群體中的任何一分子，而且你或我去立也無相干，因為無論是誰立的理，都不會傾向任何人的喜

好，不會偏幫當中任何一員。所謂「對事不對人」，正正是一個有理性的人的表現。當然，康德提出此說時，目的不在要解決理要普及性或做人要不偏不倚等問題，而是因為康德是個徹徹底底的理性主義者。

那麼，我們如何做到在立理過程中，不涉及個人感情？

答案就是我們在立理的過程中，面對立理的對象時，不可以加進任何從該對象而來的感性數據，因為這樣做，個人對該物產生的情感，例如喜歡不喜歡，有可能會左右他定出來的理，使此理有可能偏幫了某些物或某些人，令理不再是去掉私人感情的理。去掉感性數據的物，腦袋在對它作理性的抉擇時，考慮的只可是物的形式、該物是個甚麼的物，而不是該物本身。這樣，我們的抉擇便不會混入個人對該物的喜惡。會考慮個別事物的屬於情，而非理。

這種對形式的定義，來自亞理士多德哲學中「*hyle*」（matter）和「*morphe*」（form）這對概念。上文已稍作介紹，在此不再作討論。總括來說，matter 指的是各種構成物的實料（material），例如水、木等，實料本身是不可被分割的，所以單單是實料不可以構成物，必須要對某物有 form（形式）的定義，我們要先有「花」的 form 才會看到一朵花，此花是真花、膠花或絲絨花，則是屬於它的料的問題。

到目前為止，形式似乎有兩方面的解釋：一、形式是一些規格或條件，用來加諸各物身上，符合此條件的物，便是你用理的對象，你考慮的是此物是否符合一些條件，而不是物本身；二、當你面對一物，要定下一些與該物

有關的「理」時，考慮的只是它的形式，即是它是個甚麼的物，不是該物本身。它是花？是草？不是這朵花、這棵草。無論你取形式的哪個定義，形式主義告訴你的都是，一個準則要成為「理」用在某些物上，它一定不可偏幫任何一物。而當我們要去用此「理」去量度一物時，我們只可以考慮它的形式，對該物本身的詳情要不感興趣。

4.4　理變成有規範性的律

人是理性的動物（rational being），這是天生的，指人會用已定下的準則（理）去量度眼前的事物，有能力作基本的邏輯推理，並且會尋根究底。但有了理，為何我一定要跟從？我總不可以為了證明自己是人，或是一個有理性的人而去理性地存活。就算守理是人的天性，也要先問守的是甚麼的理。

如果此理是外定的，理性主義就是要我們用理性思考，這理加諸自己身上合理與否。個別人士的理加諸自己身上，你要考慮的當然是他的理是否適合成為你的理。對一些要求大眾都要守的理，所謂共同理，你要思考的便是它們本身是否符合公平、適中、可行性等原則。但如果此理已存在於你身處的制度下，從制度的角度來看，你同意該理與否，它對你都有約束力，你若認為它不合理，可以公開挑戰，甚至嘗試推翻，但不可以私下擅自違約。康德在 *What is Enlightenment* 一文中，談的便是這個問題，針對的是理性不應被人濫用，以謀一己之私。例如你若覺得稅制不合理，便要嘗試改革此制度，而不是拒絕交稅。

不過，如果一個準則是你在經過理性思考後，在自由意志下選擇的，這個準則對你來說便是一個律，你給自己的律。當然，此律的約束權力不在外，在你自己。你違反此準則，不會受外界的懲處，只會受到自己良心的責備，你會內疚。你說，我可以是「被同意」的嗎？身在制度中，不同意也不能了。是可以的。不過，在這個情況下，你違反了所謂自己「被同意」的律，你受的只會是在這制度中違律後的制裁，而不會是自己良心的責備。愈是自己選擇要去守的理，不想守時，它愈是變成是自我捆綁的律，違背了，只會是自我譴責。

所以，自由意志（freedom of will）—— 一個可以在眾多可能性中作出自己的選擇（freedom of choice）的做法，並不自由。意思是說，自由意志並不是自己可以隨心所欲，即所謂「無王管」（lawless）；自由意志的特徵，正正是因為你可以自由選擇，你選的便是你接下來會如此做的。故此，自由意志又被康德稱為自律（autonomy），此律的特徵便是它是自己給自己的律（"the will's property of being a law to itself"）[19]。雖然，自由意志下選出了給自己的律，此舉本身與理性沒有直接關係，你可以在衝動或無知的情況下作出現時的選擇，但對這樣的選擇，你仍要負全責。不過，作為有理性的人，最理想的當然是經過理性思考才作出選擇。

4.5　人類理性的枷鎖

首先，人之所以為人是因為他的理性。因此，從事情的本質來說，理性與人是分不開的。這不是說世上沒有不理性的人，而是他們此時此處不是我們討論的中心。

　　守理是人性的一個特徵。世上並不是沒有不守理的人，只是那些人想守的不是別人預期他們會守的理。當我們說別人不合理時，指的是在我們眼中他沒有跟隨我們覺得他應該跟隨的理。

　　不論理從哪裡來，有或沒有理性主義的鼓吹，要求自己守理及別人合理，根本就是人的本性。要守理、要合理本身就是說人要放下自己的情感，按章工作，所謂「幫理不幫親」。理性主義提醒人的，只是要用理性去決定別人加諸自己身上的理，對你來說合不合理。

　　在此之上，康德還另外告訴了我們兩件很重要的事。第一，如果要做一個真正有理性的人，你為自己定下來要守的理，不是單單守了就算，此理本身不能包括任何私慾。第二，我們可以自由揀選自己會守的理。不過，這些經自由選擇後得來的理，會成了我們心中的律，一個我們覺得有責任去守的理。

　　你說，人不是也是感性的嗎？我們可否暫時把所有理拋諸腦後，感性地去做人做事？喜歡就做，不喜歡就不做，就算滿足的只是一時之快，也總比感情長期被壓好。可以，不過，縱使你做，你心中也知道這是不對的，而且是會有後果的。違反了不是自己定給自己要守的理，你會受到一些事前已知、因違理而得的處分。但如果你違反的是自己要自己守的理，那就只有自我責備。人心中的道德之律，正是這樣一個自己為自己選擇要守的理，要求自己對別人不做甚麼、要做甚麼。要是真的對別人應做的不做、不應做的做了，你違背的只是自己的良心！

不過，康德所說的這一切，你都可以不看作是問題，甚麼人的自由意志帶來的是一個自己要對自己負責的律，都只是他靠推理推出來的。但是，如果我們果真同意康德，相信人人都有一顆道德之心，心底有自己的道德之律，不論此律是甚麼，是康德提出的 CI 不是，他心中知道他對別人甚麼是應該做、甚麼是不應該做的，那就「大件事」了。就算你可以很聰明地令自己在別人眼中看似合理，真的違了理，你也樂意承擔任何外來的處分，但如果你超越的是自己給自己的道德底線，冒犯了人，即使全世界的人都不知道此事，良心會令你覺得內疚。

人生下來，就活在理和理性的框架下。人天生就有運用理性的能力，他懂得推理。他天生就有想運用理性的原動力，會對事情尋根問底。人理性的本性，令他做人做事時喜歡跟隨一些既定的準則。就算這些準則不是自己定的，例如社會上的法律，也會覺得自己有責任去守。自己會守理，也會預期別人合理。「人同此心、心同此理」，很多在人當中的理，雖然沒有明文規定，但都是共通（共同）的。

不要看輕這些共通之理，它實在威力無比，只要你仍然是當中一分子，它對你便有約束力，除非你選擇離開身處的社群。共通之理之所以具有不具爭議的約束力，正正因為它不是針對當中任何一員，它只是個理。例如「門當戶對」，針對的是與對方不登對的一方，即是雙方。它的約束力來自它是眾人都默許會守的理。眾人都會默許去守，是因為眾人在此理之下，都會受到同等程度的保障。理若是明文規定的，違反此理的處分也會事先清楚列明，例如殺人者死，強姦罪最高的刑期是多少年等。犯了這些明文規定的共通理，你最多是受到事前已知道要受的處分。這些事前聲明的處分，在眾人

當中提供了最小力度的約束力，叫人在犯事前先想一想做了該事後可能得到的結局。

不過，在此處我得指出，愈是沒有明文規定的理，愈是大家心中默許去守的理，約束力愈大，因為此理的約束力來自四周所有的人。犯了明文規定的理，受害者或其代表可以控訴你；犯了非明文規定但大家默許會去守的共通理，所犯之事中，並沒有直接的受害人，沒有人會對你提出控訴，是所有人對你和你家人的看法、眼光及評語在控制你。你被視為「高攀」進入了豪門，就要承受別人對你的一種看法；你不供養雙親，就要背負不孝子之名。但如果你犯的是心中給自己的道德之律，此律的約束力雖只來自自己，但它是無處不在，而且無法逃避的。今早你向別人發了脾氣、昨天你對朋友做了一些不該做的事、你以怨報德、你利用了別人的好意等，你是否覺得這些事情不對，就要看你心中的道德之律是甚麼。雖然，此律對每個人都是不同的，但如果說每個人心中都有自己的道德之律，我相信大部分人都會同意此話，不用康德告訴我們。

作為社會的一分子，你受到法律的約束；作為社群中的一員，你受制於社群中一切的風氣、習俗、習性，甚至是大眾對事情的看法；作為一個人，你的道德心無時無刻都在告訴你甚麼該做、甚麼不該做。做錯了，良心會責備你。

這樣，人豈不是無可逃避地生存在理和理性的框架下？正是如此。人可以做的只有以下幾種可能性：一是想辦法令自己開開心心地活在這框架下。這正是康德的想法，人要有一顆尊敬律的心（respect for the law），與

其覺得受制於此律，不如擁有一份對自己該守之理的責任感；一不是生不如死，痛苦地活著，想做的不能做，不想做的偏要做。西班牙小說家兼哲學家烏納穆諾（Unamuno, 1864-1936）在哲學論著《生命的悲劇意識》（*The Tragic Sense of Life*, 1913）就寫過 "And the truth is, in all strictness, that reason is the enemy of life."（理正正是人生命中的敵人），及 "And may God deny you peace, but give you glory."（縱使上天會令你心靈破碎，它會留給你清譽）。最後一著，便是把痛苦的感受昇華（sublimate）到一種雖苦但活得有尊嚴（dignified）的感覺。席勒在 *On Grace and Dignity*（高貴與尊嚴，1793）一文就提出這種論點。一個人因為要履行職責而做出違背自己情感的事，他代表的是人類高度的智慧，道德之事已無一事可以難倒他。一顆本來痛苦的心，頓然安靜下來。此時，此人有的不單是一個美麗的靈魂（a beautiful soul），而且是有尊嚴地活著。他內心愈痛苦，心境便愈平靜，活得愈有尊嚴（The more peaceful is one's pathos, the more dignified is his soul! ）。雖為情受傷，但仍繼續有尊嚴地活著，總比因貪一時之快而背理棄義更值得稱讚。這正正是浪漫主義背後的信念。難怪有人稱席勒為浪漫主義之父。

4.6　道德的抉擇也是一個理性的決定

康德說理，提出了一些新的想法，例如理要是真正的理，便不得偏幫任何一方，因此立理的過程一定要去私慾；或說因為人有自由意志，他對自己選擇要做的，就有責任去做等。這些說法雖然由康德首先提出，但也不算甚麼新發現，前者只是提醒我們如何做一個真正有理性的人，後者則指出人的自由意志並不自由，我們有的只是自由選擇權，而不是任何時候喜歡做甚麼就做甚麼。當然，你之後仍可選擇不跟隨你選擇過的，因為選擇不跟隨也是

一種選擇，你有權如此做。但你可以做這樣的第二、第三次等選擇，不等於就可以把你之前的選擇抹掉。你之後所有的選擇，仍要向之前的選擇負責。

康德的學說，包括他的道德論，讀起來大部分人都覺得很難明白。但一旦明白了，再細想他所說的，我們又很難不同意。不過，其中有一點，雖然從理性上來說他是對的，但在情感上我很難接受。康德認為，一個人的行為之所以稱為合乎道德的行為（a morally good act），純粹是因為他選擇了跟隨心中的道德之律。我當然可以因為愛父母而善待他們，但這在康德眼中，稱不上是合乎道德的行為。要是心中的道德之律告訴我要善待父母，而我又因為想跟隨此律，無論想不想善待他們，也會對他們好，這行為才算是合乎道德的行為。為何要如此？因為如果要做個百分百有理性的人，他跟隨的只可是理，情感不是不可以有，但不可以成為人決定其行為的因素之一。在康德來說，道德情感（moral feeling）指的只是一種對律尊敬的情感。

康德此說，從理論上來說，很難找出他的錯處。而且，再仔細想想，康德的學說中，的確是無一處可以容得下人的情感，愛、同情、喜、惡、恨等情感都不存在於其學說內。不是單單說他沒有提及，或是這些都不是他學說的重點，而是他學說中的理據根本容不下人的任何情感。我不相信他反對人有情感，只是這些都不應左右他行事為人所做的任何決定。但一些不會影響行事為人的情感，又可以是些怎樣的情感？

此處，我想清楚指出，在康德學說中，「*Empfindung*」一詞有被翻譯為「sensation」，「*Gefühl*」翻譯為「feeling」。對 sensation 一詞，康德先把它分為 objective sensation 及 subjective sensation，前者是人對外在物

（object）感觀（through the senses）上的接收（a receptivity），後者是他對此物的一種主觀性的感受（feeling），例如悅或不悅（feeling of pleasure or displeasure）。他見到眼前的紅寶石，心中為之一悅。但基於 subjective sensation 雖有對象（object）在眼前但卻純屬個人主觀對其的感受，康德進一步把此種 subjective sensation 稱為 Gefühl [20]。不過，康德自己在此種區分上並不是事事嚴謹，例如他講到一個人的「practical love」時，用的便是 Empfindung 一詞，而不是 Gefühl [21]。一般來說，康德學說的英文翻譯學者，不論康德在原文用的是 Empfindung 還是 Gefühl，只要當中指涉的是一個人主觀的感受，都會把它翻譯為 feeling [22]。康德道德學說中，理性針對的「情感」，指的就是主觀的感受 Gefühl。本文中，我把此「主觀的感受」直稱為「情感」，因此，文中亦出現情感（Gefühl）（feeling）這種寫法。

康德不相信情感是有他自己的理由的，他認為情感是一種個人心中的傾向（inclination），是不可強迫的，例如愛（love），你不能命令人去愛；但你卻可以命令人行善，因為這是他的責任。康德稱在責任下行善為「實踐性的愛」（practical love），一種不是「非理智的愛」（pathological love）。對康德來說，道德的考慮（應不應該對別人做某件事）純粹是理性的抉擇，他稱此理為「實踐理性」（practical reasoning），一個在實踐上用的理。這可以是一個人心中給自己的道德之律、他所屬社團的團規、社會上不成文的習俗，或國家的法律等。在這些考慮之下的「善行」，人有的是「實踐性的愛」。人不應因為對別人的情感，例如喜不喜歡或愛不愛他，而善待或虧待他。康德稱這種情感為「非理智的愛」。

我喜歡閱讀康德，個人認為他是世上最偉大的哲學家之一。但我情願相

信我孝順父母是因為愛他們，不是因為心中的道德之律告訴我要如此做。假如我生活在文革時期，批鬥父母是當時社會的風氣。不過，我希望發生的是，我因為愛父母，所以最後還是選擇犯規背「理」。

5　對理性主義的反迴響

康德的學說很複雜，也頗難讀。人們只有讀不懂的，但讀得懂的，很少會不同意。原因是他論據的起步點，用的可能是一些我們認為是無中生有的說法，他稱為先驗的概念，但這些概念都能在我們的經驗世界中印證得到。在推理的過程中，人們更難找出康德的任何錯處。所以，康德的理性學說雖然帶給人們極大的震撼，但幾乎無人可以在理論的層面去反駁。不過，道理上說不過康德，不等於人們不可以在其他方面對理性主義作出迴響。愈是在理論上作不出反駁，其他方面反迴響的聲音便愈大，全都是因為在不得不理性之下，人總要尋找其他渠道去安撫、發洩受壓抑的情感。

5.1　反啟蒙運動

首先提到的是近代思想家在回顧浪漫主義的起因時，提出的一個「反啟蒙」（Counter-Enlightenment）的運動。顧名思義，此運動反對的當然是自十七世紀末已開始主導人們思想的啟蒙運動。

啟蒙運動鼓吹個人運用理性去為自己作主，對社會、宗教一切慣常的秩序、規條等提出質疑，甚至反對。反社會階級之分、反權貴、反外來的統治勢力、反宗教特權、反傳統等風氣到處蔓延，帶來社會上嚴重的動盪不安，

醞釀出各個革命。先是始於 1775 年的美國革命戰爭（American Revolutionary War, 1775-1783），後是歐洲歷史中非常重要的法國大革命（French Revolution, 1789-1799）。雖然接著爆發的拿破崙戰爭（Napoleonic Wars, 1803-1815）與啟蒙運動或理性主義絲毫扯不上關係，但歐洲在歷經戰爭的蹂躪後，早在十九世紀初，人們便開始意識到啟蒙運動對人類帶來的破壞，開始反思人要理性自主的代價。順服若能帶來安定的生活，可能未嘗不是件好事。

難怪有人稱反啟蒙運動為一個反革命（counter-revolution）的運動。姑勿論這樣一個反啟蒙主義的運動在歷史中存不存在，反啟蒙運動甚至浪漫主義與法國大革命或歐洲當時連番戰爭之間的關係又可否成立，因為這些都不是事情的重點。最重要的是人們開始問，是否每人、凡事、每時每刻都要理性地為自己作主。反啟蒙運動不是挑戰理性的權威性或準確性，它問的是理性的必要性。

5.2　反康德的去慾之理

其實，人們對理性主義最大的抨擊、抗拒及反抗，是針對康德那種對理性絕對、極端的要求，那種嚴格去掉、否定人感性上需要的要求。在這裡，我可以說的是，這些抨擊並不是學術或理論上的，這些抗拒正正是因為人不能不理性，這些反抗也只是人在理性的枷鎖下作出的垂死掙扎。要不就索性不理性，要理性就一定要像康德提出的那樣，去私慾、否定情感。不是因為康德如此要求，而是理本身的定義就是去情去慾，理與情在定義上本來就是對立的。

5.2.1 浪漫之風席捲文化界

要說理但不可能不去情去慾地說理，說了理自己的感情又會受損。這種對理性主義既愛且恨、欲拒還需迎的複雜心態，落在文學家、藝術家、音樂家當中，很快便演變成浪漫主義（Romanticism）的文化大潮流。

如何從康德學說中引伸出浪漫主義，這一點容後再談。現在我得指出，康德學說下容許的浪漫情懷，亦即是浪漫主義原初的精粹，指的只是人在面對一些不能理喻的情景時，心中一種昇華（sublime）的感覺。因此「康德式」的浪漫情懷，並不涉及甚麼情感被壓抑或受損的問題。這個說法一點也不稀奇，既然整個康德學說都不曾提及人的情感，又何來情感被壓抑或受損？

席勒則把本來是人面對的情景，一變變成人心中的情感。是人心中的感情不能容於理，事情就大不相同——人若從理，情感一定會受壓抑。不過，席勒隨即進一步把被壓抑的情感昇華到內心平靜的感覺，這個因從理而情感受損的人被席勒稱為擁有美麗靈魂（a beautiful soul）的人，而且活得滿有尊嚴（dignified）。席勒式的浪漫，人感情上的痛苦已被昇華到另一種情感。對敵不過的理，對改變不了的事實，人可以乾脆選擇接受。對自己受損的情感，他也可以選擇逃避。但人若要活得精彩，活出生命的意義，他就不可逃避面對自己的情感。對敵不過的理，對改變不了的事實，對受損的情感，他還可以選擇還以純情、熱情、激情、悲情、無奈之情、苦情，甚至在放棄面對痛苦前作出垂死掙扎。雖純、雖熱、雖激、雖悲、雖無奈、雖苦，到最終要放棄去面對痛苦，但都只是自己內心的一種情懷。內心未必時常都是平靜的，但是沒有實際行動，亦沒有意圖去改變任何理或事實，這通通都算是浪

漫情懷。但如果你選擇還以行動，不論是活得生不如死、以淚洗面、自怨自艾、怨天尤人、求人求物求神，甚至意圖反擊或報復等，浪漫會立即離你而去！看來，浪漫之情可真算是上天賜給一個肯安於理、忠於情的人，用來安撫他的一種情懷。此處，容我多寫一句，「浪漫情懷」有別於「浪漫之情」，前者是一種傾向（potentiality），後者是一種實況（actuality）。浪漫時期的藝術家、文學家及音樂家擁有的是浪漫情懷，他們很容易就對景、對物、對人、對事情、對處境產生浪漫之情。

5.2.2 存在主義

不過，所有事情都有它另外的一端。人既然要安於理，人對理也會有同等的要求，期待發生在自己身上的事情合理總不能算是過分。偏偏人卻經常被理戲弄，理當發生的事不發生，不應發生的事則發生。於是在一些苦被理戲弄至心力交瘁的思想家當中，便興起對人生意義作出嚴重反思的「存在主義」（Existentialism）思想大浪潮。

5.2.3 哲學界興起現象學

另一邊廂，哲學家在理性的框架之外另謀出路。最先是舍勒（Max Scheler, 1874-1928）對康德的「形式主義」（Formalism）（簡稱「理」）—— 一些規限我們如何回應事情的框架提出質疑。舍勒再在 *The Nature of Sympathy*（同情的本質）（*Zur Phänomenologie und Theorie der Sympathiegefühle und von Liebe und Hass*, 1913）一書中提出把「感別人所感」作為一個現象（phenomena of sympathy）去探究。再是胡塞爾在現象學這門

學科中所下的功夫，及後海德格的存活（Being）現象學，都是嘗試把人用理性之前的感性反應，重新帶到事情討論的中心，甚至是「何為人」這問題的中心。

不過，有一點我要提出，現象學中探討人理性回應外在世界之物前的原初（primordial）及直接的感性反應，指的不是我們一般所說，亦是本書所說的在浪漫主義中，與理對立時人對該物的情感（如喜惡之情）。現象學中的人在其理性運作前對外在世界的反應，當刻的世界，對人來說，仍只是一個「現象」（Phenomenon），呈現（appear）在人前，而人自己，其意識亦是在其最原初的「現象般狀態」（胡塞爾學說中的「phenomenological attitude」）。即時即刻，人的自我意識（self-consciousness）並不存在，簡單來說，即是人當時是並不意識到是他自己在對外在世界作出該反應。在海德格的存活現象學中，人在存活（Being）時，連自己對外在世界中的何物在作出該反應，也是未知之數，亦不需要知道。例如在海德格的 Being 學說中，人在其存活層面的疑懼（*Angst*）（anxiety）中，根本沒有他所疑懼的對象物（object）。

關於現象學的議題，就談到這裡為止。之所以在上面稍為介紹現象學，是希望讀者不會被我誤導，以為現象學是在回應浪漫主義中情（感）、理（性）對立中的「情」。

不過，我一定要再次指出，無論是浪漫主義、存在主義或現象學，都不是，亦不可能否定「理」或理性。現象學中不談任何可以客觀地量度事物的「理」，它從來不會告訴你眼前的事物是甚麼。它只是把人在運用理性前，

感性地接觸這個世界時的情形描述出來，這些情形在其最原初的狀態稱為
「現象」。當然，在闡釋「現象」時會用到分類、歸納、推理、尋根等理
性的活動。存在主義更是挑戰這樣一個客觀的理的存在，以及就算存在，此
理的重要性。齊克果（Kierkegaard, 1813-1855）被公認為第一位存在主義的哲
學家，他提出「subjectivity is truth」，雖不是否定世上存有外在的理，或否
認事物有著客觀性的是非值，但他認為更重要的是事物對我們來說，是個甚
麼的理。面前的碗，你直覺地把它當杯子使用，它事實上是碗與否，已不重
要。浪漫主義更不用說，它是在一個人安於理的大前提下，再談他是如何地
忠於情。

注釋：

2 Immanual Kant: *Critique of Pure Reason*, translated by Werner S. Pluhar,
Indianapolis: Hackett Publishing Company, 1996. (<B11-B14>/P.51-55)

3 René Descartes: *Meditations on First Philosophy*, translated by John Cottingham,
Cambridge: Cambridge University Press, 1996. (<17>/P.12)

4 Immanual Kant: *Groundwork of the Metaphysics of Morals*, translated by Mary J.
Gregor, taken from *Immanual Kant Practical Philosophy*, Cambridge: Cambridge
University Press, 1996. (<4:388>)

5 René Descartes: *Meditations on First Philosophy*. (<1>/P.3)

6 同上，（<27>/P.18）。

7 同上，（<28>/P.19）。

8 同上，（<67>/P.46）。

9 Immanual Kant: *Critique of Pure Reason*. (<B662>/P.612)

10 Immanual Kant: *Critique of Judgment*, translated by Werner S. Pluhar, Indianapolis: Hackett Publishing Company, 1987. (<167>/P.3)

11 Immanual Kant: *Critique of Pure Reason*. (<Bxvi>/P.21)

12 同上，（<Bxxx>/P.31）。

13 同上，（<B363>/P.365）。

14 同上，（<B363-364>/P.356-357）。

15 Martin Heidegger, *Being and Time*, translated by John Macquarrie & Edward Robinson, New York: Harper & Row, 1962. (<13>/P.34)

16 Immanual Kant: *Groundwork of the Metaphysics of Morals*. (<4:400>/P.55)

17 同上，（<4:421>/P.73）。

18 同上，（<4:447>/P.95）。

19 同上，（<4:447>/P.94）。

20 Immanual Kant: *Critique of Judgment*. (<206>/P.47-48)

21 Immanual Kant: *Groundwork of the Metaphysics of Morals*. (<4:399>/P.55)

22 同上，（<4:399>/P.55/footnote k）。

浪 漫 主 義

　　康德的絕對理性學說，在理論層面無懈可擊，在實現情況中，人亦的確是理性的。但理性的運用到了盡頭（rationality at its extremity）就要排除所有「情感」，問題亦因此而出現。表面看來，浪漫主義（Romanticism）是人在康德對理性「去情去慾」式的要求下的一個反迴響，但其實康德在其美學（aesthetics）學說中，有提出人的一種「有理也用不上」的處境。在他的理性學說中，人永遠都是在某個理的框架下面對外在的世界，只要「理」在，眼前物甚至事情就會有個說法。但如果是「理」雖在，對著眼前物人卻不可能有任何的一個說法，因為呈現在他眼前之物竟是無形無狀（formless）的，此時此刻，人便有一種很特別的感覺——昇華（sublime）之感。在這片刻中，他竟然可以「合理地」置身於理性以外。不過，這種在康德學說中，本來是人在認知外在物時的「理在但形不在」之說，很快便被其他哲學家（尤其是席勒）概念轉移到是人心中的情感不能容於他給自己要守的理，此刻，人若能把情痛（pathos）昇華，達致內心平靜（peaceful），人便活得有尊嚴（dignified），他擁有的不單是一個美麗的靈魂（a beautiful soul），而且甚

麼理也捆綁不了他。揮之不去之情，雖痛苦但卻選擇不去改變事情之感覺，帶給人的便是一種浪漫之情。我們可以想像得到，這種浪漫情懷落在文學家、藝術家、音樂家身上，發揮空間實在無限。由原初康德式人對物的昇華之感，演變成人心中一種浪漫之情，過程並不直接。但這種演變是無可避免的，因為人不但是理性的，他亦有情。浪漫主義在音樂中有不同的表述，當中舒伯特歌曲表達出來的便是他的純真情懷。

1　浪漫主義的理論基礎

1.1　浪漫情懷源自康德美學中昇華的感覺

1.1.1 人的理性世界

　　上文提到康德說到人在對著外在世界（external world）的物時，他內裡有兩種可能的回應：感性及理性的回應。前者發生在他的感性世界裡，後者則發生在他的理性世界內。人在感性世界裡，感性器官如眼睛、耳朵等會接收外在物給予他的感性數據，例如聲波、光波等，他亦會對收到的感性數據產生主觀的感受，例如喜歡或不喜歡等的情感。康德對人在其感性世界發生的事興趣不大，而人的一切理性活動都是發生在他的理性世界裡。不用說，康德學說的中心當然是有關人在其理性世界中發生的事。

　　若論事情發生的先後，面對外在物時，人是先感性地接觸該物，然後才有機會理性地處理它。當然，他可以選擇繼續停留在感性的世界，在肉體上盡情享受該物予給他感官（sensual）上的快樂。但當他再想要理性地處理該

物時，他可以考慮的就只可以是這些感性數據給予他該物的形式，不可包括
該物的內容，更加不可以加入他對該物的一些直接感受。甚麼是物的形式及
內容，上文已有解釋，此處不再多談。而只考慮物的形式，目的只有一個，
就是不讓人對該物任何喜惡的情感，影響他理性地處理該物。

康德再把理性活動分為兩大類，這亦可以說是人理性的兩大潛能：知
性（Understanding）及推論（Reasoning）。前者依據的是一些既定的準則
（understanding under concept），知性告訴你的是該物根據這些準則下的
一個是非值，合乎準則的稱為是，否則便是非。簡單來說，知性讓你知曉
（cognize）該物是甚麼。準則可以是人憑經驗定下的，亦可以是先驗的。在
康德提出的十二個先驗的知性純粹概念下，我們首次得知物的存在，在預先
定下來對橙此種物的準則下，我們知悉此物是橙。準則、形式、「理」、定
義、概念等詞在此處都有相同的意思，都是知性在運作時，讓我們認知事與
物時用的「理」。眼前之物是橙不是橙？此行為對我來說是否一個合符道德
的行為？我們說人活在自己理性的枷鎖下，用來捆綁人的正正是人用作準則
的這些「理」，願意被理捆綁則是人理性的表現，而理性本身則是人的天性。
這些被稱為理的準則之所以有捆綁的能力，是因為它不是一些你可以選擇性
地用或不用在有關事物上的準則，而是事物本身就是在這準則下被我們關注
著。該物要不就不是橙，要不就是，可以說我們是「活在是橙不是橙」這個
框架下。這種說法聽起來很荒謬，但試想想在「門當戶對」這個框架下，你
一是可以與你的心上人結婚，一是不可以，並沒有第三個說法。

推論依據的是一些既定的原則（reasoning by principles），康德稱先天的
用來推理的原則為理本身的原則，俗稱邏輯（logic），例如如果是 A 便不可

能是非 A。除了這些邏輯性的原則外，其他所有推理用的原則都是人定的，而且是可以由人隨便定的，只要是在推論前先定下來。你可以規定凡遲到的都要被罰，或容許人可以隨時到場。我們會稱某人做事很有原則，指的就是他做事會緊隨某些既定原則，這些原則本身的好壞對錯並不重要，它只是一些對某人來說當時在用（in use）的規條。當然，當原則的「威力」被提升到具有規範性，它亦會變成我們看事情的一個準則，一個對事、對物、對人有捆綁作用的理，即是我們是用這個「原則」去看該事、該物、該人。說得淺白一些，我們在用這個「原則」去標籤某人、某事、某物。在這種情形下，我們關注的已經不是小明遲到了所以被罰，而是小明是個遲到的人。

康德還提出第三種理性的活動：判斷能力（power of Judgment）。這只是一種對事物作出歸納、配對（subsume）的能力。我們在認知及推論時都需要作出一些判斷，例如眼前之物是橙或是蘋果？小明今早有遲到嗎？單從這些例子看來，判斷能力似乎不是甚麼了不起的能力，誰不能分辨橙和蘋果？只要知道小明今早甚麼時候到場，不是就知道他有否遲到嗎？要作出上述兩個判斷，當然容易，因為你用來做判斷的準則非常清晰。其實，我們日常能認知的事物，都是因為這些事物的概念早就存在我們腦袋中，如果你腦裡根本沒有「蓮霧」的概念，到你真的遇上這種水果，你也不會把它認出來。所以，當你正想認知眼前物時，你的判斷能力就會在腦中把該物的形式與腦裡存在的各種物的概念作出匹配（matching），當找到某個概念能與物的形式吻合時，亦是你把該物認出來之時。找不到相配的概念，你便認不出該物。那麼，人的腦袋（mind）如何從眼前物給予它的感性數據而得知該物的形式？

1.1.2 人的想像力

根據康德的理論，是人的想像力把從物接收到的感性數據綜合（synthesize）起來，從而得曉物之形式，與此同時，他腦袋中就不停嘗試去找尋一個他已知的理（概念），可以與此形式配合，成功配合時亦是他知曉到它是甚麼物的時刻。正如剛才所說，如果你的腦裡本無此物的概念，你根本就不能認出它是個甚麼的物，最多可以說它像個甚麼的物。

不過，事情不是就這麼簡單。人的想像力，嚴格來說，不算是一種理性的能力，因為任何想像出來的說法、想法甚至概念，就算可以被我們當作準則、原則去進一步作出一些結論，作這些結論的目的都不是想求知，也不會對我們當下要做的起決定性的作用。假如蜘蛛會飛，莫非眼前這隻有翅膀、有八條腿的昆蟲是蜘蛛？我想像自己在天空如鳥一般地飛翔，太寫意了，我現在就去學飛！不過，想像力的確是人類一種非常重要的腦能力，它除了是所有藝術家不可缺少的能力外，亦是科學發明的領路明燈。所有科學家在他們的重大發現或發明前，一定會有一種預前、未經證實，甚至是憑空想像出來的想法。不是所有想法之後都會被證明為事實，但所有新發現都源自一個不是靠推理推出來的想法。

另外，想像力對人更重要的是，當人被捆綁在重重理的枷鎖中，想像力能給予他唯一一個「合理」的非理性地生存的空間。在此空間內，人不是不想理性，而是就算想理性也不能，因為此時此刻，任何人能理解的理都不適用。這個說法，下文會再作解釋。不過，有一點我想指出，這裡說的不是我們稱為「幻想」（phantasize）這類的腦活動。人在幻想時，思維的方式可

能仍是理性的，即事情是邏輯性地發生的。只是他用在事物上的理，卻不是一些一般人認為是合理的理（準則）。人是不會飛，而且是會老的，但小說家筆下的 Peter Pan 卻是一個永不長大、可以到處飛的小男孩。

1.1.3 **想像力與美感**

　　想像力不單是藝術家或科學發明家才有，任何時候你和我面對一些不明顯、不能即時知曉它是甚麼的物時，我們的想像力便會立刻變得非常活躍。腦袋會忙碌地找尋合適的概念（concept）去與眼前物的形式匹配，但在成功尋獲到這個概念前，你腦中會連串出現一些不大成形的概念。與此同時，想像力又不斷地嘗試給予你該物各種可能的形式，這時候，你的判斷力會非常忙碌地在兩者之間找配對。在此過程中，當中某個不大成形的概念又可以突然與該物的某個形式匹配。你怎知有這樣的一個匹配？是因為你心中會突然有一種快感（pleasure），這種感覺令你覺得眼前之物「美」（康德「the beautiful」的概念），而可以有這種感覺的你便是一個有品味（taste）之士。當然亦可以發生另一個情況，你腦中根本沒有出現甚麼不大成形的概念，這表示你是個缺乏想像力的人。又或者你在這個嘗試認知的過程中並沒有感覺任何快感，不過最終還是找到匹配的概念，因此認出此物；又或者你最終找不到合適匹配的概念，於是索性說你認不出此物。這一切都不代表你不是個有品味的人，只是在你來說，並不覺得此物美。美感是主觀性的，你覺得美的東西，別人不一定同樣覺得美。

1.1.4 Purposiveness ——為何人會不期然地想認知眼前物

康德稱人在缺乏對一物有明顯概念的情形下，仍然嘗試去認知該物時的腦部活動為「反思性判斷」（reflective judgment）。腦袋反覆地在物的形式及一些關於該物但又不大成形的概念之間作出匹配的判斷。

但為何人會在明明缺乏對一物的概念下，仍然反思性地判斷以求認知該物？箇中原因較為複雜，這裡不宜詳談。我只想提出康德學說中「purposiveness」這個概念。（由於沒有合適的中文翻譯，本書沿用英文原詞）一般來說，我們是先有物的概念，再產生相關的物件，例如我們很想要一件讓我們很舒服坐在上面休息的物件，於是便設計出沙發。但試想像你是第一次見到人稱沙發的物件，如果想進一步了解它是甚麼東西，你可以問的是這物件之所以產生，背後的概念是甚麼。這個物件背後的概念，康德稱為 purposiveness（a concept under which an object is made real or actualized）。Purposiveness 不是該物存在的目的，它是一物之生成背後的概念。康德對 purposiveness 有另一個解說，指的是先有一個概念，而且這個概念是有實物把它顯示出來的。在這裡，該概念稱為物的 purpose，而物則是該概念的 purposiveness。不是所有概念都有 purposiveness，例如「鬼」便沒有。

眼前物「有形但無理」，最多你可以說你認不出眼前所見的，或者只是有感該物美。當然，要是你真的覺得一物美，最好就不要再嘗試去明白它，不然你會頓覺掃興。不過，眼前物若是「有理但無形」則會是一種很奇怪的感覺，甚至會令人覺得不安，康德稱此為昇華的感覺，這點容後再談。

在本書的討論中，purposiveness 一詞取的是第一個意思：人對眼前物作出「反思性判斷」時，我們其實是在找尋該物的 purposiveness —— 該物之所以成物背後的概念。找到該概念，就等於認知了該物，我們再叫此物做甚麼已不重要了。

但這樣仍未解釋到為何人面對不明物時，會不自覺地想找出它背後的概念。根據康德的理論，這是因為先驗地人就擁有一個信念—— 我們相信這個自然界的所有物，無論它有多複雜，無論它們之間要經過多少層物理學上的關係（empirical laws），最後所有的這些律都會在宇宙中綜合在一起（a law-governed unity）。我們相信宇宙雖大、雖複雜，物雖多到無窮無盡，但所有物的存在都有其存在背後的概念。而且這些概念之間不是獨立存在的，它們會是宇宙這個大系統背後的概念中的一部分，哪怕只是極小的一部分。康德稱這信念為「purposiveness of nature in its diversity」。

1.1.5 眼前物「有理但無形」：昇華的感覺

但若是你找來的所有理，無論如何都容不下你眼前所見的，不是因為這些理不能與眼前物的形式相配，而是因為眼前物根本不以任何形式在你面前出現。呈現（appear）在你面前的是一個無形之物，又或者此物以一個無形的方式在你面前呈現自己（present itself），而你又在嘗試去尋找容得下此物之理，此刻此情此景會給予你一種昇華的感覺。

康德在他的美學學說中 [23] 作出了美感（the feeling of the beautiful）及昇華之感（the feeling of the sublime）之間的比較。美感是一種快感（a feeling

of pleasure），有此感的人會覺得生命被提升。反觀昇華之感，有此感的人對眼前物有一種既尊敬又不安之感，一方面被它吸引，另一方面又想與它保持距離。而且所有找來的理都派不上用場，因為眼前物實在大得沒有任何邊界，任何言語都無法代表它。假如真的要談論它，我們可以用的詞彙也只會是從常用的理據中找出的一些想法（ideas of reason）。「你是我的靈魂！」「你是我的天堂！」等句都是出自舒曼的歌曲《奉獻》（Widmung），此曲是舒曼的連篇歌曲（song cycle）Op. 25 Myrthen（1840）中二十六首歌曲中的第一首，是舒曼送給太太 Clara 的結婚禮物。我們的理性知道何為靈魂、天堂或墳墓，雖然我們不能理解一個人怎會變成靈魂或天堂，但仍可從中意會到舒曼對夫人的愛。

1.2 「康德式」的浪漫主義

人要說理，做人要做有理性的人，這些都不需要哲學家告訴我們。理性主義也只是在說人要自己決定事情的合理性。合理的事不一定會合情，這種情況我們經常會碰到，也不是甚麼大不了的哲學問題。

不過，康德這個絕對理性主義者，就在這個時候毫無保留地指出，一個真正有理性的人是容不下情感的，而且，這些由他選擇出來的理，對他是有規範性的，是他在規範自己。那麼，人窒息在這重重理的枷鎖下，可否找出一線生機，讓他可以透氣活命？我們有沒有可能找到一個時刻，哪怕只是短短一刻，不是我們離棄理，而是雖然理在但卻用不上？答案是：有的！康德提出的昇華的感覺便是一個「理在但形不在」的情況。雖然用來量度、捆綁事物的理都在，但事物本身卻不能被捆綁，因為它實在大得人能明白的任何

理都裝不下。舒曼對太太的愛就是大得甚麼量化的詞彙都派不上用場，因為此愛實在大得人無法可以將其量化，舒曼唯有用人類常理中的一些想法（康德稱之為 ideas of reason），例如靈魂、天堂等去表達此愛的一些精粹。

其實，康德的學說並沒有提到甚麼浪漫主義，他的學說亦與浪漫主義扯不上關係。表面看來，似是他極端的理性主義把人們推向浪漫這個文化大潮流，但仔細想想，他提出的昇華的感覺，實在是留下「理在但用不上」的伏筆。說實在的，可能真的不是他極端的理性主義把人們推向浪漫這個文化大潮流，而是當人們在他的極端的理性學說中，竟然很稀奇地找到一線讓人可以透氣的縫隙時，浪漫主義之火，就像有人點著了火引那樣，隨即燃燒起來！在重重理性的枷鎖下，浪漫情懷竟然是當中的一條出路，在此處，人有理也用不上！

不過，我得再次指出，康德學說下容許的浪漫情懷，指的只是人在面對著一些大得不能用任何理去量化的景物時，心中一種昇華的感覺。所以這種最原初「康德式」的浪漫主義，並不涉及甚麼情感被壓抑或受損的問題。

「康德式」的浪漫情懷，「理在但形不在」，給人一種昇華的感覺。人對著眼前之物，他無法觸摸、無法理解，亦無法言喻。眼前之物，可能根本不成物，因為它是不成形的、是無邊界的。無論人多麼想去理解它，也是無從著手，因為此物是無形之大，天下間所有的理都無法涵蓋它。此物之大，除了是體積、是量，還是無形的。甚麼物曾給人這種感覺？是大自然奇觀？是天災？是死亡？是深沉之夜？是噩夢？是黑森林？是魔鬼撒旦？是鬼魂？是妖魔？通通都是。另外，人面對這眼前物，似知非知，似明非明，心中總

是永遠都像在尋找一些失去了的東西，但又不知失去的是甚麼，因為他根本從未擁有過。渴望、期盼之情，人生苦無立足之地、到處流浪之情懷，失落之情，永遠在尋找「失樂園」之情，都盡在其中。

「康德式」的浪漫情懷多在十八世紀末、十九世紀上半世紀的藝術作品中可以見到，如：Henry Fusch, *The Nightmare*. (1781)、Anne-Louis Girodet de Roussy-Trioson, *Ossian Receiving the Ghosts of the French Heroes*. (1800-1802)、Casper David Friedrich, *Moonrise Over the Sea*. (1822)）、William Blake, *The Wood of the Self-Murderers: The Harpies and the Suicides*. (1824-1827)、Karl Bryullov, *The Last Day of Pompei*. (1833)、Thomas Cole, *The Voyage of Life Old Age*. (1842)、Hans Gude, *Winter Afternoon*. (1847)、Henry Wallis, *The Death of Chatterton*. (1856)、Gustave Courbet, *Sunset Over Lake Leman*. (1874)、John William Waterhouse, *The Lady of Shalott*. (1888)。不用多說，大自然奇觀、天災、死亡、深夜、噩夢、黑森林、鬼魂、妖魔、魔鬼、癡盼之情（yearning）、流浪者心聲（the wanderer）、失落之情，永遠在尋找「失樂園」（the search of the lost paradise）之情，甚至是較後期哥德式（Gothic style）的神秘、自殘、恐怖不安之感等，都是由「康德式」引申出來的浪漫主義中常見的主題。

1.3　浪漫溫馨之情及浪漫痛苦之情

有說早在十八世紀中期，在一些英國文學作品，尤其是詩作當中，已可找到浪漫主義的蹤跡。我們實在毋須執著浪漫主義最早出現在哪些文藝作品中，但浪漫主義的精粹、它到底想處理人類甚麼問題，在康德理性主義的框架下，我們就可以看得清楚。浪漫原是一種當人遇上有理也用不上時，人在

此片刻可以「合理地」脫離理的束縛時，心中的一種康德稱為昇華的感覺。

這種感覺，正如上面談到的畫作所顯示的，落在藝術家的筆下，他們就可以嘗試繪畫出一些會令人有昇華感覺的情景，觀畫者亦不難感染到當中的昇華之情。當然，正如我在序中所說，我相信真正的藝術家是自己心中先有此昇華的感覺，然後再把此感覺用他的一雙巧手表達出來。不過，如果要用文字表達一個人心中昇華之情，詩會是首選。若是小說，除非它只是在寫當事人的心路歷程，因為凡是能夠直接解說出來的情便不會是昇華之情。當中若是涉及他的一些因情不容於理而作出的反抗行動，浪漫情懷亦會隨即消失。

真正的浪漫情懷止於行動，它只是人心中的一種情懷。此情若是不苦，人當然會繼續享受其中，我稱為浪漫溫馨之情，就正如舒曼對太太的愛。這亦是今天大部分人認識的「浪漫」，甚麼燭光晚餐、漫步沙灘等，都是無聲勝有聲的浪漫時刻。但如果此情是苦，人飽受的是浪漫之苦，但當他作出反抗，浪漫之情便會即逝。但浪漫既然是一種昇華的感覺，又怎會甜或苦？

有說歌德的第一部小說《少年維特的煩惱》（*The Sorrows of Young Werther*, 1774）是喚起人浪漫情懷的第一部文學巨著。主人翁維特是個非常感性及熱情的少年，他深愛劇中女角綠蒂。綠蒂雖然亦對他有意思，但她還是選擇忠於丈夫。維特由始至終都知此愛是不容於理，但卻情不自禁。他活在痛苦中，最後選擇自殺。姑勿論人們對歌德的頌讚是否言過其實，但歌德這部小說的確是文學史中一本很重要的作品，它出版後立即引起社會各界熱烈的討論，歐洲甚至一時興起一股「維特熱」。

看來，在歌德的《少年維特的煩惱》中，康德昇華感覺中的「理在但形不在」的理，很快便由在人認知外物時用的理轉化成人與人之間的道德之理。這個嘗試把理給套上去的不成形之物，很快便由一個本來是大到不能被量化的外物，轉化成人心中之情。嚴格來說，這兩種轉化——由認知之理轉化到道德之理、把理用在外物身上轉化到用在人心中的情感之上，都不算在定義上違反康德提出的昇華的感覺「理在但形不在」，因為理可以是認知之理，亦可以是道德之理，而當中的「無形之物」，這個甚麼理都派不上用場之物，可以是外在物或心中情。當然，康德不會同意第二種轉化，即理套不上的是人心中的一些情感，因為在康德學說中，情感之事是一點也不被考慮的。

面對著外在物，如果此物是有形的，例如在我眼前的是一隻正方形又有八條腿的昆蟲，我腦袋中可能真的找不到任何可以與該物的形式配合的概念，這樣我會乾脆說認不出它是甚麼的物。我們的腦袋不可能盛載著世上所有物的概念，找不到匹配的概念把眼前物給認出來時，我們最多就說認不出該物是甚麼，我們不會單單因為認不出而感到驚訝（amazed）或不安。不過，如果眼前物是無形的，不論是因為它大得不能被量化，或根本是無形無狀、無邊無界，這樣此物本身根本就是不能被理解、不能被言喻，甚麼理也派不上用場。這時我們心裡會有既驚訝又不安，既被它吸引又想與它保持距離，康德稱之為昇華的感覺。前述各幅畫作給我們的感覺，就是這種康德式的昇華之感。藝術史上都稱這些畫作為浪漫派作品，可見人的浪漫情懷原來的精粹就是他心中這種康德式的昇華之感。

但如果不能被理解、不能被言喻的是人心中的一些感情，這種情況下的「理在但形不在」，人若是仍有「既驚訝又不安，既被它吸引又想與它保持

距離」之感，此感很快便會被文學家直接稱為「浪漫之情」。嚴格來說，「情」不一定是男女之情，哲學家稱為慾望（desire）、心中的傾向（inclination），甚至只是一個意願（will），這通通都是一些不是基於某個既定準則（理）得來的意念。但又有甚麼情是人不能理解、不可言喻，而且會感到「既驚訝又不安，既被它吸引又想與它保持距離」？當然是愛情！所以「浪漫之情」，不容他說，一般指的都是男女之情。

事情到此為止，「理在但形不在」中的理，指的仍然是我們嘗試理解眼前物或心中情時用的理，是個認知之理——眼前的物大得不能量化、無形得不知從何說起。但如果再把此理轉化成道德之理，一些告訴我們，某個行為在道德上來說是可行或不可行的理，那麼，「理在但形不在」中無形之物，就一定是指人的情感。理由很簡單，道德之理不可能用在物身上。把道德之理套在人的感情上，我的這段情合理嗎？合乎道德嗎？但這些又跟昇華與否、浪漫不浪漫又有何關係？理永遠都在，關鍵就在此情是否無形？你可以問情不就是無形的嗎？情是無形的，人是不能理解、不可言喻的。但如果此情令我感覺浪漫，那是甚麼情會令我「既驚訝又不安，既被它吸引又想與它保持距離」？是愛情！但這豈不是與上文的「浪漫之情」無異？「浪漫之情」又與道德之理有何關係？

你對你愛人的愛，大到不能理喻，你會愛得如癡如醉，內裡既驚訝但又深深被此情吸引著，你會感覺既溫馨又浪漫。舒曼的歌曲中，就是充滿著這種「溫馨浪漫之情」。但如果你的一段情是於理不容的，你心裡仍是「既驚訝又不安，既被此情吸引又想與它保持距離」。你雖然仍覺浪漫，因為此情仍是大得不能理喻，但你卻愛得痛苦，因為打從你選擇了做個有理性的人，

你就知道此愛永不會開花結果。細想之下，這裡涉及了兩重的理：在認知之理之下，你覺得驚訝，因為你無法理解及言喻此情，此情令你覺得浪漫，愛得愈深，愈覺浪漫；在道德之理下，你更覺得無助，甚至痛苦，因它不容許你去愛，愛得愈深，愈覺痛苦。此情大得你無法理喻，它令你覺得浪漫；此情同時不容於道德之理，它令你覺得痛苦無比。

　　看來，浪漫痛苦之情，再不單是有理也派不上用場，而是人再一次被理戲弄、被理捆綁，想做的不能做，不想的卻要做。這正正是少年維特及其他愛情悲劇中主角們痛苦的經歷。在這種情況下，人仍可能擺脫理的捆綁，有昇華的感覺？這正正是席勒嘗試處理的難題。

1.4　席勒轉化後把痛苦昇華的浪漫情懷

　　席勒在 *On Grace and Dignity* 一文中，提出「高貴是一個能動的美麗」（"Grace is a movable beauty"）。一個人品格高貴，他看起來自然就會美麗。席勒此舉是把用來形容人的性情和形容物的特徵的詞彙混為一談。一般來說，我們不會形容一件物件高貴，而當我們形容一個人美麗時，我們其實是把他當作一件物件來形容。但你不要以席勒為怪，當我們說某人做了一件美事，我們其實是在稱讚他做了件好心腸的事，我們也是在把一個好人與美連在一起。這是一件沒甚麼大不了的事，「美」只是稱讚別人的善行或善良品性的形容詞，因為「美」和「善良」都是人所好的，我們斷不會稱一件善事為醜。

　　但席勒進一步提出，當我因做了好事而自我感覺良好，我亦會同時有美

的感覺（"Where the moral feeling finds satisfaction, the aesthetic feeling does not wish to be reduced..."）。雖然席勒此處沒有明指此美感（aesthetic feeling）是我覺得自己美，是覺得其他人或物美，還是別人覺得我美，但看來似是行善者心中一些美麗的感覺，而再不是別人對他的稱讚。因為席勒再說，一個人只要行善，心中就會覺得美；而一個心中覺得美的人，擁有的是一個美麗的靈魂，而且他處處表現得高貴大方（"Grace is the expression of a beautiful soul"）。「Grace is the expression of a beautiful soul」是上句，下句是「dignity is the expression of a superior mentality」。這超級的心志（superior mentality）是甚麼？有此心志的人又如何會時時活得有尊嚴？

席勒跟著提出一個道德之士（moral being）是理智（reason）先於慾望（desire），但如果人要因此壓抑自己的慾望，這是一件非常反自然（unnatural）、反人性的事，席勒反對這樣做。他在文中說：「人天生出來，他的喜好（inclination）就是與他要負的責任（duty）相違背，他的理性就是和他的感覺官能（sensuousness）相違背，人本性地便是不能自我生活得和諧（"humans cannot act with their whole nature in harmony"）」。要做一個有道德的人，就要理智先於慾望，但若人跟隨了道德之理，感情被壓抑，這卻違反了人性。那麼，人還可以怎麼辦？根據席勒所說，一個背情行道德的人，雖然感到痛苦，但他心中亦會有美麗的感覺，他擁有的是美麗的靈魂，跟著他要做的便是「把自己美麗的靈魂，在情感上轉化成一個昇華了的靈魂」（"The beautiful soul, then, must, in emotion, change into a sublime soul."）。如何轉化？人要靠道德的力量，控制慾望上的衝動（"control of impulses through moral strength"），這樣人會覺得自己精神上得到釋放（spiritual freedom），也會因此活得有尊嚴（dignity）。在這種情況下，人心中雖然仍是痛苦，但卻感覺

平安（peace in suffering），這樣的人代表一個有智慧（intelligence）的人，道德之理也再不能束縛他（moral freedom）。內心愈痛苦（pathos），人愈活得有尊嚴。尊嚴本身根本就是一種美德（virtue）。

在席勒的筆下，情困之痛可以昇華至一個更高的境界──內心雖是痛苦，但卻有平安之感（peace in suffering），外面亦會表現得有尊嚴。

席勒的原意並不在提倡甚麼浪漫情懷。他以書信形式寫成的《美學教育》（*Letters upon the Aesthetic Education of Man*）在 1794 年出版，當中他提倡人可以透過美學教育，學習令慾望與意志和諧地共存（"He must learn to desire more nobly, so that he may not need to will sublimely. This is brought about by means of aesthetic education."）[24]。因此，在席勒看來，人因慾望被壓抑所受的痛苦，是可以藉由接受美學教育而避免的。看來，席勒所說人昇華了的靈魂，指的是那人經過美學的教育後，可以令慾望和意志長期處於和諧共存的形態。

席勒是一位德國的詩人、劇作家、歷史學家及哲學家，與歌德私交甚篤。雖然席勒沒有提出甚麼浪漫主義，但卻有人稱他為「浪漫主義之父」，看來當中也不無道理。

席勒的 *On Grace and Dignity* 一文於 1793 年出版，當時康德已經出版了他的三大批判。他的第三批判《判斷力批判》的初版在 1790 年出版，「美」（the "beautiful"）及「昇華」（the sublime）是書中很重要的美學概念。在 *On Grace and Dignity* 中，席勒同樣重用了這兩個概念。但康德的美學概念主

要是用在物的世界，就算昇華是人對著物時心中一種感覺，人也不會因此而改變自己的性情。席勒就把「美」、「昇華」等詞套在人的靈魂上，他肯定理性，但又不否定感性，他希望提出一個當人在感性被理性壓抑時，如何解決內心痛苦的方案。當然，席勒的答案是在他提出的美學教育，一個會令衝動的人變得高貴大方，令冷靜理性的人開口表達他內心的慾望，一個意圖改變人性情的方案。席勒志不在提倡甚麼浪漫情懷，不過，他的「peace in suffering（pathos）」一語，竟意外地給活在情困痛苦中的人一線曙光——人可以把痛苦之情昇華到一個更高的境界，在這裡，人心裡的痛苦，已被他內心這種昇華了的情懷取代！

這篇文章影響深遠，它讓人聯想到，一顆為情痛苦的心可以昇華到一個更高的境界，但這種境界是甚麼？這正正給詩人、小說家一個發揮想像力的空間。在他們筆下，這個更高的境界就是上文提到的痛苦浪漫情懷。在痛苦但浪漫的情懷中，人找到生存的空間。他不再是活得生不如死、天天以淚洗面、自怨自艾、怨天尤人、求人求物求神，甚至圖謀反擊，而是可以用以純真之情、熱情、激情、無奈之情、悲情、苦情等回應內心的情傷。這些「情」不至於是一種情感，只是人的一種情懷。浪漫感覺來自愛情，但在昇華後的浪漫情懷中，對當事人來說，他是否真正擁有這段情已經不重要，因為令他痛苦的情已經昇華為純真之情、熱情、激情、無奈之情、悲情或苦情等情懷。相反來說，如果他最終真的擁有了這段情，那麼浪漫情懷便不再！

詩可以寫意寫景，字裡行間亦可流露出主人翁溫馨之情、純真之情、熱情、激情、無奈之情、悲情或苦情等情懷。難怪歐洲，尤其是德國，頓時出現了多位重要詩人，如歌德、海涅（Heinrich Heine, 1797-1856）、愛海多夫

（Joseph Freiherr von Eichendorff, 1788-1857）、梅利克（Eduard Mörike, 1804-
1875）、荷爾德林（Friedrich Hölderlin, 1770-1843）等，他們都被稱為浪漫派
詩人。其實當時的歐洲，被納入浪漫派詩人、小說家的人，實在不勝枚舉。
德國藝術歌曲（*Lied*）以詩句為歌詞，難怪十九世紀初起，至及後的一百年，
是德國藝術歌曲的黃金期。當時的歐洲，幾乎無一位重要的作曲家，其作品
中沒有包括藝術歌曲。

1.5　從「康德式」到昇華後的浪漫情懷

康德提出的昇華感覺，精粹在於「理在但形不在」，眼前物大得無形無
界，根本不能被理解、被言喻。康德的昇華感覺中指的理是認知之理。眼前
物既是無形，我們亦可稱為景。此時，人會感覺「既驚訝又不安，既被它吸
引又想與它保持距離」。「康德式」昇華之感並不涉及人對其他人、物的情
感，我們可以從很多當時歐洲的藝術作品及詩作中找到這種感覺。這些畫作
及文學作品都被稱為浪漫派作品。它們應該是代表浪漫主義中最原始、最經
典、最正宗的浪漫情懷，當中不涉及人的情感、愛情，只涉康德提出的昇
華感覺，我稱之為「康德式」的浪漫主義。

不過，我得指出的是，如果人對著大自然奇觀，只覺得造物者偉大；對
著天災浩劫，只覺得其可怕；對著黑森林，只是覺得它是危險之地；對著鬼
魂，只覺其恐怖，這通通都不是康德說的昇華之感。昇華之感，是人根本不
能對眼前的景物有任何的說法，是人在認知的本能下對著眼前一個根本不能
被認知之景物時，心中一種特別的感覺。人不是由於認不出該物而感到不
安，亦不是對該不被他認得出的物感到不安；而是當他察覺到，世上竟然有

一物，雖在卻不能被人認知，不是認知不到，而是該物根本就不能被認知（not that it cannot be recognized, but that it is not even recognizable），他是對該物的「不能被認知性」（not recognizable）感到不安。他是因為在想世上何來有如此大、無邊無界、無形之物而覺得驚訝，不是在害怕該物本身，他是在期盼能認知眼前物，雖然只是個癡望，但仍然在尋找一個未知之物，在尋找的過程中感覺失落。因該物之不能被知而覺其神秘，而不是因未能知道事情的真相而覺得它神秘。

人對外物不能理喻時，心中會有昇華感覺；那麼，當他不能理喻自己心中的一些情感時，亦會有昇華的感覺？在詩人的筆下是有的！這就是上文所說的「浪漫溫馨之情」。在這方面，最好的代表作品，當然是情詩。

康德原初美學中引起人昇華感覺的是眼前景物「理在但形不在」。我們不難從當時的藝術家、文學家、音樂家的作品中，領會到當中人的不安、驚訝、癡望、失落之情。這些作品充分表達出「康德式」的昇華之情。雖然當中絲毫不涉及人的情感或愛情，後人仍稱這些作品為浪漫派作品。可見「浪漫」一詞，並不是愛情的專利。這種原初「康德式」的浪漫情懷，在文學家的筆下，很快便引申到人對著自己情感時的「理在但形不在」。我對你的愛大到不能被我理喻，要不就是「無聲勝有聲」，如果真的要我說我如何愛你，我只可以告訴你：「你是我的靈魂，你是我的心肝！」在此，浪漫之情便正式引申到男女之情的領域，這亦是今天絕大多數人對「浪漫」一詞的理解——浪漫溫馨之情。但事情不會到此為止，人是理性的動物，活在他給予自己的理性枷鎖之下。「理在但形不在」中的「理」，不只是認知的理，還是道德上的理。你是「我的靈魂」、「我的心肝」，我雖覺浪漫，但並不溫

馨，因為我知道此情不容於道德之理。在情與理之間，我選擇了理。雖是如此，我心中感覺極度痛苦。席勒一句「peace in suffering」提醒了人，他可以把心中的浪漫痛苦之情，昇華至一個更高的境界——在他純真之情、熱情、激情、無奈之情、悲情、苦情等情懷中，此人是否真正擁有這段情，對他來說已不重要；這時候的他，已經脫離了任何「理」的捆綁！

在此我也想再重提以下一點：浪漫之情，不論是「康德式」的、溫馨的，或是昇華後的浪漫感覺，主要都只是一種情懷，一種解說不來，亦止於行動的情。如果當中的主人翁對眼前物變得恐慌、害怕、絕望，或是他愛得瘋狂，或是他為情悲傷，這都稱不上是浪漫之情。

2　浪漫主義 —— 人類文化進程中的一大轉向

從文化史的角度來說，浪漫主義是歐洲十八、十九世紀一場重要的文化運動，源頭始於十八世紀末的德國。作為一場文化運動，浪漫主義滲透了文學、藝術及音樂等範疇，對人類影響深遠。它並不是一套甚麼的理論，更不是一個歷史中的文化潮流。如果潮流指的是今天一些與從前不同的事情將來亦會被其他與它不同的事情取代，浪漫主義便不可算為文化中的一個潮流，因為人在此之後，就不曾離開過浪漫的情懷，他從此意識到，對人對事何必要事事講理！

你可能會問，十八世紀末之前的人就不曾浪漫嗎？韓德爾歌曲 *Where'er you walk*（無論你涉足何處）中的「你所到之處，大樹也會成蔭！」（"Trees where your sit, shall crowd into a shade!"），不是很浪漫嗎？比起浪漫時期作曲

家舒曼歌曲《奉獻》中的「你是我的靈魂，你是我的心肝！」（*"Du meine Seele, du mein Herz!"*），韓德爾曲中浪漫之情，不是來得更含蓄？

　　人有情，便會有浪漫的觸覺，只要我們身在其中，就不會感覺不到。十八世紀末之前的人不是不浪漫，他們寫了很多情歌。二十世紀重要的思想家以賽爾‧柏林（Isaiah Berlin）在 *The Root of Romanticism*（浪漫主義之源）一書中，便認為浪漫主義是人意識上的一大轉變（"a change of man's consciousness"）。更準確地說，浪漫主義真正改變人的，是人對他一向都意識到的事，態度上的一大轉變。人不再只是聽命於天、求證於理。他不單會對自己的處境、遭遇，產生深深的體會，就算進一步產生一股不能自制且非理性的迴響也屬正常。哪怕一花一草、一個景象也足以引起他的遐想，觸動他的心靈。這一切非理性的迴響，在理性世界中想像不到可能發生的，如今就算發生也屬人之常情；不但是人的正常反應，而且哲學家、文學家、詩人更把「情」的地位抬高，雖然不可能高於「理」。雖然這些非理性的迴響不會改變事實，但最少要把這些迴響美化，甚至神聖化——心靈愈痛苦、靈魂便愈美麗、人便活得愈有尊嚴！

　　有人說這是因為人們的想像力豐富了，所以看到面前的花兒嬌美，便想起自己愛人的美態。不過，我認為這個說法本末倒置。我是先想起愛人之美，美得不知從何說起，唯有用花的美去表達心意。地位低微的人，愛上一個根本不知道他存在的她，只好天天在路邊扮花，希望有一天她會看他一眼。小溪泛起漣漪，在少年面前匆匆而過，少年問小溪，汝欲何往？可否領路？他又問小溪，漣漪之聲是水仙子在唱歌？還是他愛人在轉動磨坊？前者取自歌德之詩《紫羅蘭》（*Das Veilchen*），多位浪漫時期早期的作曲家，甚至莫扎

特（Mozart, 1756-1791）都有以此詩寫作歌曲。後者是舒伯特沿用德國抒情詩人米納（Wilhelm Müller, 1794-1827）的詩作，寫出連篇歌曲（song cycle）《美麗的磨坊少女》（*Die schöne Müllerin*, Op. 25, D. 795）中的第二首歌曲《汝欲何往？》（*Wohin*?）。感情脆弱的少年情牽一個根本不知他存在的磨坊少女，唯有求助於他唯一的「朋友」小溪。最後，這兩個少年當然都是自尋死路，前者被少女在無意中踐斃，後者在小溪的呼喚下，最終投入它的懷抱。這些扮花、與小溪對話等「情節」，在理性的思維下都是不可能的。但很多感動人心的歌曲，就是在這些片刻的非理性的情懷中創作出來的。

3　音樂中的浪漫主義

　　音樂中的浪漫主義泛指浪漫時期（Romantic Period）的音樂，此時期始於十八世紀末或十九世紀初，一直到十九世紀末。不過，要談浪漫時期的音樂，我們不應只談音樂的特徵，而忽略了在其背後作曲家的一些想法，他的音樂是在表達一些甚麼的情感？是甚麼信念、思維方式驅使浪漫時期的作曲家去有此感？當然，我這種說法是預設了作曲家先是對事有某個信念、對人對物先有某種感覺，腦中先能想像到表達此感覺的一段音樂，然後把音樂加上作曲上的技巧寫出來，如果現存的技巧未能寫出腦中的音樂，他便創造新的技巧。我不能親身證明這是否屬實，因為我並沒有作曲天分，但我相信所有偉大的藝術作品都不會純粹是一件手工精緻、仿真度高的工藝作品；而可以把某個藝術家、作曲家從他的同行分辨出來的，使人們稱他為出類拔萃的，就是他那種在未畫第一筆、未寫第一個音符前，他腦中已「看到」那個可以表達他心中所感的畫像，腦中已「聽到」那首可以表達他心中所感的音樂。其實，這亦是二十世紀「藝術現象學」（phenomenology of art）背後的

理念，畫家是直接畫出他腦中的畫像（image），所以毋須跟隨一些已成理論、既定的筆法，同一景物，在不同時候，現象派畫家可以畫出截然不同的畫作。法國的保羅 · 塞尚（Paul Cézanne, 1839-1906）就是這樣的一位畫家。

那麼，驅使浪漫派作曲家寫出那麼多偉大作品背後對事情的信念、對人對物的感覺又是甚麼？當然是浪漫主義！人雖理性，但總需要有些時候是我們可以毋須理會理，不是說我們可以有片刻不理性，而是此時此刻是有理也用不上，因為我想要理解的對象根本就不成形、不能被理解。

3.1　由「絕對音樂」到曲詞並茂的德國藝術歌曲

音樂學者對「絕對音樂」（absolute music）的理念和定義都有很多爭議。形式派學者（formalist）認為音樂就是音樂，我們應該欣賞的只可以是音符，它們之間組合發出來的聲音、樂句的結構帶出的效果等純粹屬於音樂的元素。在純音樂元素之外，音樂是沒有其他意思的。不用說，在這定義下，所有有歌詞的音樂、任何歌曲、歌劇、無歌詞的交響詩（tone poem）、「標題音樂」（program music）等都不是「絕對音樂」。就連所有我以上講的浪漫時期的音樂，一些令人有某種感覺或引起心中某些情感的音樂都不是「絕對音樂」。

我相信對這種定義的「絕對音樂」作出最大反駁的應該是華格納。他認為不帶弦外之意的音樂，根本就不應該存在。相反地，他覺得加上了歌詞，音樂的效果更大。「音樂的盡頭，就是歌詞的開端。」。當然，他最後的結論是「歌詞比音樂重要」。

　　單從組成音樂的元素來說，音樂當然可以說是純的——旋律、拍子、
節奏、音樂形式、樂句結構這些元素，本身不可能有甚麼意思。例如音樂
中不是這個旋律便是那個旋律，旋律本身哪有甚麼特定的意思？但如果音
樂加進了一些可以與情感扯上關係的元素，例如大小聲、高低音、拍子快
慢、大小調性（major or minor tonality）、特別節奏如切分（syncopation）、
和聲（harmony）如和絃（chord）、協和音（consonance）及不協和音
（dissonance）、音樂織體（music texture）、特別音樂效果如掛留音
（suspension）、演奏時特定的技巧如跳音（staccato）及連音（legato）、
速度明確還是要彈性速度（rubato）等等，這樣的音樂奏起來便容易牽起聽
眾的情緒。例如大調性（major key）的音樂會令人覺得心情開朗，小調性
（minor key）則容易引起愁緒；跳音令人覺得輕快，而纏綿之情多用連音去
表達；拍子快而明確的音樂令人感到興奮，慢板令人感到莊嚴，彈性速度代
表情緒不定，音樂大聲令人亢奮，小聲令人心中產生預感，織體豐厚（rich
music texture）的音樂令人內心感情澎湃。這些被聲稱為可以影響人情緒的
音樂元素，是不少音樂學者的研究專項，他們用樂理、科學，甚至心理學等
不同方法，試圖找出兩者之間的關係。不過，我相信到目前為止，仍未找到
一個公認的說法。

　　但有一點我是相信的，就是作曲家想把一些信念、情感用音樂表達出
來，如果他有音樂天分，腦中能先「聽」此音樂，又能意到技即到，用技巧
寫出此樂，最後他寫出來的音樂不單只是牽起聽眾的情緒，而是能令人感覺
到作曲家在曲中想表達的感情。當然，聽眾能否感作曲家之感，也要看聽者
的音樂敏感度。不過，就算你的音樂感很好，聽著沒有標題、沒有歌詞的音
樂，你可能會隨著音樂而覺得興奮、內心感情澎湃、幽怨，但你不會感覺驚

駭、不安、失落、溫馨、純真、熱情、無奈或苦澀。由音樂元素牽起的，只是一些情緒（mood），跟情感不同。情緒是可以沒有對象的，你可以興奮但不知為何興奮，你可以情緒低落但說不出原因；情感是有對象的，所有浪漫之情都有對象。

正如上文所說，浪漫是一種康德提出的昇華的感覺，它是人在處於「理在但形不在」的情況時，一種很獨特的感覺。康德的昇華之感，是眼前物大得不成形，根本不能被理喻，在這情況下，人的內心感覺驚駭、不安。在同期歐洲的藝術、文學、音樂作品中，我們可以找到這種感覺，我們稱這些作品為浪漫派作品。但此浪漫情懷並不牽涉任何情愛，這與我們一般認識的「浪漫」不同，所以我稱為「康德式」的浪漫主義。不過，人很快就發覺，當他對愛人的愛也是大得不能理喻時，這也會給他一種昇華之感，這時，他心中就會充滿浪漫溫馨之情。但當此情不但不能被人認知之理容納，同時也不被另一組捆綁著人的理（道德之理）容納時，他若要做一個理性的人，但心中同時仍是忠於情，內心就會很痛苦。此時，他可以把痛苦昇華至純真之情、熱情、激情、無奈之情、悲情，甚至是苦情。我稱為昇華後的浪漫情懷。

畫作一般都有標題，文學作品不單只有標題，還有字面的內容及字裡行間的含意。音樂如果要能引起聽眾的浪漫情懷，它就不可以只是附上一個編號、一個某作曲家第幾編號中的第幾首作品。這不是說只有作品編號的音樂作品就不能被稱為浪漫派作品，而是在這類作品中，能夠感染聽眾的只是音樂中一些以上提到的、可以影響人情緒的音樂元素。在缺乏認知曲中「主人翁」的情況下，聽眾只可以當這是作曲家本人的情緒在變化。作為聽眾的我，雖然情緒亦可能隨著音樂而變化，但我不能知道作曲家在音樂背後的一些想

法，更不能心同曲中主人翁所感。

　　舒伯特的《第十五號 G 大調弦樂四重奏》，編號 D.887（*String Quartet No. 15 in G Major, D.887*），就是他很多同類作品中其中一個例子。反觀他的《第十四號 d 小調弦樂四重奏》，編號 D.810（*String Quartet No. 14 in d minor, D.810*），此弦樂四重奏標題為《死亡與少女》（*Death and the Maiden*），因為第二樂章中的音樂主題（musical theme）是取自他較早期（1817 年）同名的歌曲 *Death and the Maiden, D.531*（*Der Tod und das Mädchen*）。歌詞出自德國詩人格羅提斯（Matthias Claudias, 1740-1815）同名的詩作，內容是垂死少女與死亡之神的一段對話。少女要死神遠離她，因為生命仍是那麼可戀，死神則安慰她說他是少女的朋友，只要她鼓起勇氣走前一步，就會安躺在他的懷抱。《死亡與少女》弦樂四重奏寫於1824年，當時舒伯特已經身患不治之症，自知離死亡不遠，他寫此四重奏時的心境，如此無奈之情，聽眾聽此四重奏時，很難不心感他所感。

　　說了以上一大段話，都是在談浪漫派的音樂。如果音樂要能令人心感作曲家之感，而不單單使他們產生情緒起伏，作品最好標明主題；如果有歌詞，最好不是講解或詮釋性的，它可以是敘事，可以是主人翁道出自己的心路歷程，但不要直接表白他的感受，一切留待聽眾自己去意會，因為浪漫之情是不能理喻的。像上一段講解少女與死神之間發生了甚麼事、少女是垂死的、死神對少女的一番話是在安慰她……都是我充當詮釋者時加上去的。如果格羅提斯這樣做，不是一定不會令聽眾心感少女之感，不過，更有可能的是你只把它當成一個故事，少女有甚麼感受，都只是故事中的情節。但格羅提斯寫的只是少女與死神的對話：

The Maiden:

Oh! leave me! Prithee, leave me! Thou grisly man of bone!

For life is sweet, is pleasant.

Go! Leave me now alone!

Death:

Give me thy hand, oh! Maiden fair to see,

For I'm a friend, hath ne'er distress'd thee.

Take a courage now, and very soon,

Within mine arms shalt softly rest thee!

雖然你仍然未必會心感少女之感，但你一定感覺到，詩中少女面對自己百般不願意面對的現實時的無奈之情。

有一點我得特別提出，這裡指的有標明主題的音樂，例如舒伯特以「死亡與少女」為主題的歌曲或弦樂四重奏，都不屬於我們一般稱為「標題音樂」的音樂類別。標題音樂指的是有故事情節的音樂，例如音樂中說明了這一段是描述女主角在哭泣，那一段是形容行雷閃電等情節。

3.2　音樂中「康德式」的浪漫主義

浪漫時期的器樂（instrumental music），例如交響樂（symphony）、交響詩中以大自然奇觀、死亡、深夜、噩夢、黑森林等題材做主題的很多。作曲家用旋律（melody）、調性（tonality）、拍子速度（tempo）、節奏

（rhythm）、音樂的層次感（music texture）、樂器的編排（orchestration）、
音量的變化（dynamic change）、音色的變化（tone color change），以及其
他作曲的技巧帶出主題之外，音樂演奏起來，還會令人有驚駭、不安之感。
這類音樂多不需要主人翁，是音樂本身的能力令人驚駭大自然的奇觀，令人
對死亡、深夜、噩夢、黑森林等想法覺得不安。

　　音樂中亦可有一位主人翁，例如它是第一身（first person）地用音樂道
出流浪者的心路歷程，或一個人在尋找過去的自己，或在期盼一個自己也不
知道是甚麼的將來。那麼，如果作曲家的能力到位，音樂就會引起聽者一種
流浪、失落、癡盼之情。這裡我得指出一點，音樂中的主人翁一定是第一身，
且是無姓無名的，是誰都不要緊，因為作曲家不是在敘述某人的流浪之情，
他在音樂中想表達的是人的流浪、失落、癡盼之情；他寫的不是景，在音樂
中他會借用一個不知名的主人翁，此人很可能就是作曲家本人。作為一個
人，我們能感別人所感，便會同樣感受到音樂中這位主人翁的流浪、失落、
癡盼之情。當然，前提是作曲家的造詣要到家，聽眾的音樂感也要強。

3.3　音樂中的浪漫溫馨之情

　　人對外物不能理喻時，心中會有昇華的感覺，那麼，當他不能理喻自己
心中的一些情感時，他亦會有昇華的感覺？在詩人的筆下是有的。這就是
「浪漫溫馨之情」。在這方面，最優秀的代表作當然是情詩。直接說「我愛
你」，或是告訴你「你是我的靈魂」，哪個更浪漫？所有偉大的情詩都不會
直接說出「我愛你」三個字。一直以來，用充滿溫馨之情的情詩做歌詞的歌
曲多的是。這個情形，在浪漫時期盛產的德國藝術歌曲中也不例外。不過，

我必須指出，表達浪漫溫馨之情，並不是這些歌曲的主流思想。

3.4　音樂中把痛苦昇華後的浪漫之情

　　人生不如意事十常八九。我想去愛，但於理不容。我內心很痛苦，可以怎樣做？大吵大鬧、排除萬難地去愛？逃避自己的感情甚至自我毀滅？不忘此情，繼續痛苦地做人？所有浪漫但痛苦之情都是因為有理在！人有沒有辦法不背理、忠於情，但又不痛苦？有！人可以把心中情困之痛昇華至純真之情、熱情、激情、無奈之情、悲情，甚至苦情。我稱這些為「昇華後的浪漫之情」。在這方面，音樂的表達能力就比畫作強，而在眾多音樂作品種類中的德國藝術歌曲，歌詞全是沿用詩詞，只有一位唱者及鋼琴一件樂器。愈是內斂得說不出的情感，音樂上要發生的愈要少，歌詞愈要含蓄。德國藝術歌曲無論在音樂或歌詞方面，都可以說是表達這種「昇華後的浪漫情懷」的最佳選擇。難怪音樂中的浪漫主義與十九世紀的德國藝術歌曲，關係密不可分。

4　德國藝術歌曲中的浪漫情懷

4.1　德國藝術歌曲的誕生

　　西方音樂的起源及孕育地在意大利。德國則在巴羅克時期出現了一位「西方（現代）音樂之父」巴赫。巴赫之所以有此稱號，是因為他「發現」及建立了西方音樂的樂理系統，例如和聲、調性、轉調（modulation）、對位法（counterpoint）等背後的理論基礎。今天音樂學院教授的作曲法，就是以巴赫的一套為基礎。這不是說巴赫發明了作曲的理論，而是他憑天賦對

音樂的悟性，把他已經在用的作曲手法理論化（找出當中的道理），再把此道理用在自己較複雜的曲目上。巴赫的作品調性複雜，經常轉調，各聲部之間對位繁複，他的作曲法成了後來西方音樂作曲的準則。今天，現代人的耳朵聽巴赫時期及其後的音樂，一點也不會覺得奇怪，因為當中的作曲法就是巴赫的那套。反而巴羅克時期以前的音樂，例如文藝復興時期的音樂，我們聽起來會覺得有點奇怪，當中用的多是當時流行的教會調式（church mode），我們需要時間令自己習慣。

西方聲樂（Voice）史中早期的牧歌（madrigal）是多聲部的作品。獨唱作為一門專門的表演藝術，要到十六世紀末才成事。當時，在佛羅倫斯的一班音樂家、學者及作家，自發成立名為「佛羅倫斯卡麥拉塔會社」（Florentine Camerata）的小組，專門研究曲與詞之間的配搭，他們的工作直接催生了歌劇（opera）這個聲樂類別的誕生。歌劇頓時成了可以公開售票的娛樂活動，一所所歌劇院陸續建成。作曲家爭相為劇中主角寫作獨唱歌曲，唱者更在唱功上較量，劇中的詠嘆調（arias）便是他們表演唱功的曲目。這是聲樂史中美聲唱法（*bel canto* singing）時代的開始。歌劇中的詠嘆調，當然可以一首首單獨取出來供人學習，社會亦流行一些傳統歌曲及民歌，但歌曲（Song）作為獨立的一種音樂作品類別，以至作曲家會專注寫這一類的作品，在當時的社會，完全不成氣候。

如果德國歌曲指的是用德語唱出來的歌曲，在十二世紀，德國音樂史中已有此記載。如果德國藝術歌曲指的是作曲家用德語詩做歌詞寫成的歌曲，早在古典時期（Classical Period），海頓（Haydn, 1732-1809）、莫扎特（Mozart, 1756-1791）、貝多芬（Beethoven, 1770-1827）等作曲家就有寫作這類作品。不

過，德國藝術歌曲如果要像交響樂、奏鳴曲（sonata）、協奏曲（concerto）等，成為一種獨立的音樂作品，就要數始於十九世紀初，浪漫時期的德國藝術歌曲（Lied）。其實，歌曲本身成為獨立一門的音樂作品，就是始於浪漫時期德國的藝術歌曲。緊隨德國步伐的是歐洲各國的藝術歌曲，例如法國藝術歌曲（mélodie），以及二十世紀初英國作曲家寫出大量以英國著名詩人，例如莎士比亞（Shakespeare, 1564-1616）、華茲華斯（William Wordsworth, 1770-1850）等人的詩為歌詞的歌曲。

有稱德國藝術歌曲始於舒伯特首次用歌德的詩作為歌詞，1814 年寫的第一首名曲《磨坊少女格蕾琴》（Gretchen am Spinnrade）。這種說法可能有點誇張，但卻道出了德國藝術歌曲的精粹——好的詩用了好的音樂去表達出來。或者換一種說法——一流的作曲家遇上一流的詩。當天才橫溢、感情豐富的舒伯特遇上歌德浪漫之情滿溢的詩，結果也是同樣——一首偉大的藝術歌曲就此誕生！是詩中的情感動了作曲家，使他不能不用自己最拿手的音樂把它表達出來。

4.2　黃金時期

舒伯特（Schubert, 1797-1828）是浪漫時期較早期的作曲家，被稱為德國藝術歌曲的奠基者。單是舒伯特，在短短三十一年的人生裡，他採用了九十多位詩人的詩，寫作了六百多首藝術歌曲。緊隨舒伯特之後，創作德國藝術歌曲的包括舒曼（Schumann, 1810-1856）、布拉姆斯（Brahms, 1833-1897）、沃爾夫（Hugo Wolf, 1860-1903）、馬勒（Mahler, 1860-1911）及理查‧施特勞斯（Richard Strauss, 1864-1949）等音樂史上重要的作曲家。事實上，當時歐

洲的作曲家，差不多無一位沒有藝術歌曲的作品。

根據著名男中音菲舍爾 · 迪斯考（Dietrich Fischer-Dieskau, 1925-2012）在
Texte Deutscher Lieder（德國藝術歌曲手記）的記載，德國藝術歌曲的作曲家
多達五十多位，他們共用了逾一百四十位詩人的詩。當中歌德的詩最多作曲
家採用，有二十四位之多，隨後是海涅、愛海多夫、雷瑙（Nikolaus Lenau,
1802-1850）、梅利克、荷爾德林、雷克（Friedrich Rückert, 1788-1866）、赫
爾德（Johann Herder, 1744-1803）、烏蘭（Ludwig Uhland, 1787-1862）、凱勒
（Gottfried Keller, 1819-1890）、克洛斯托（Friedrich Klopstock, 1724-1803）及之
前提到的席勒等。

4.3　興旺的原因

從表面來看，德國藝術歌曲之所以在十九世紀初興起，是因為當時德國
出現了很多重要的詩人。不過，我認為這個想法很膚淺。試想想這些偉大的
詩作今天仍在，為何現今幾乎沒有作曲家再用它們寫藝術歌曲？這是因為驅
使詩人當時寫作這些詞的信念和思維方式，今天在一般人，包括作曲家心中
已經過時。由十八世紀末開始主導人們的思維、席捲整個文化界的浪漫主
義，到二十世紀初已漸漸被「前衛主義」（the avant-garde）取代。到今天，
有人會覺得「浪漫情懷」只可以是凡事講求效率的現代生活中的一些點綴，
有人甚至覺得這種思想老土。浪漫之後，仍要面對現實，做人還是實際些
較好。

與其說是當時德國非常流行的浪漫詩作，誘發了眾作曲家創作藝術歌

曲,不如說是天才橫溢的作曲家受到當時浪漫思維的影響,感情本來就豐富的他,再遇上浪漫的情景,或被詩句觸動了本來已在他內裡的浪漫情懷,不得不執筆去表達心中情。不具浪漫情懷的作曲家,根本寫不出可以感染人的浪漫歌曲。

當時,藝術歌曲不單是作曲界的新趨勢,每家每戶都以擁有一台鋼琴、一本歌集、一本詩集為榮。他們炫耀子女彈琴、唱歌的技巧和文學修養,以顯示他們是文化人家。當時的歐洲,在此之前把人分為神職人員、貴族、平民的社會階級制度開始解體,中產階級冒起。彈得一手好琴、懂得唱歌、吟詩不單是代表個人的修養,唱歌、彈琴、吟詩、朗誦、閱讀等活動更成為當時很多中產階級茶餘飯後的文娛活動,幾乎所有人都在作詩。當然未必人人彈唱的都是甚麼名家作品,或能寫出一手好詩,但這種以歌會友、以詩會友的社會風氣都在無形中抬高藝術歌曲的社會地位。

所以,有學者把德國藝術歌曲的興旺歸功於中產階級的冒起,也有一說是由於當時發明了鋼琴(pianoforte),大大方便了創作和演唱歌曲。亦有人說當時印刷術開始流行,文藝作品如詩集、歌集等可在社會廣泛傳播,造就了這方面的出版市場,好詩、劣詩、好歌、劣歌一時之間泛濫出版界。當然,這只是從出版商的角度來看事情。舒伯特寫了六百多首歌,很多都在他死後才出版。他一生一貧如洗,找出版商出版歌曲,經常遭到拒絕。更不用說,當時的作曲家並沒有受到版權法的保障,他們的收入大多來自歌曲買賣的第一次交易。如果當時的作曲家是因為市場需要而大量寫作歌曲,那麼,他們只把自己當成生產歌曲的機器,每次成功出版一首歌曲只是一宗買賣。

4.4　鋼琴與唱者的關係

與其說鋼琴這種樂器方便，甚至鼓吹了德國藝術歌曲的誕生，不如說它的存在形成了德國藝術歌曲在作曲上獨特的風格——鋼琴與唱（piano and voice）的部分地位相同，鋼琴不再只是聲部的伴奏。我們可以想像，坐在鋼琴這種新穎的樂器前，所有以前在鍵盤樂器（keyboard instrument）如古鍵琴（harpsichord）做不到的效果，比如大小聲、音色的變化，作曲家都可以做到。當時的作曲家一定是琴不離手，在試盡這樂器可以帶給他的音樂上的享受。鋼琴等音距（equal-temperament）的設計，令和聲和轉調等與音準有關的作曲手法，跳音等與音響效果有關的作曲技巧，再不像以前那樣受到樂器在設計上的限制。在鋼琴上，和音可以延續（sustained harmony），不需要用分解和絃（broken-chord）。作曲家能用十隻手指在鋼琴上彈得到的音，最終都可成為音樂的一部分。在作曲家手中，小小的一台鋼琴，可以變成同時奏出多個聲部的樂隊。這時，如果作曲家要寫的是一首可以帶出詩中情的藝術歌曲，旋律已不可能是主導他創作思維唯一的考慮。他要考慮的是，如何在鋼琴這個音色豐富、無和聲及調性限制、可以同時奏出多個聲部的樂器中，再加入唱出歌詞的人聲。

4.5　德國藝術歌曲中多種的浪漫情懷

詩寫情寫景，含意多於字面的內容，當中的意思只可從字裡行間尋找。德國藝術歌曲的歌詞全是出自詩作。如果浪漫是人在對景對情不能理解、不可言喻時心中的一種感受，那麼，德國藝術歌曲中充滿浪漫之情，這個說法一點也不過分。詩給人詮釋的空間很大，因此，我對舒伯特及其他作曲家一

些歌曲的說法，都只是個人詮釋，只可作為讀者聆聽該歌曲時的參考。讀者應該回到歌詞本身，以它帶給你的感受為準。

4.5.1「康德式」的浪漫情懷

很多作曲家的德國藝術歌曲，都有以死亡、深夜、噩夢等為主題，聽起來令人有一種神秘不安之感，雖然這種感覺不是直接的。例如在舒伯特的《夜與夢》（*Nacht und Träume*, Op.43/No.2）中，「夜」與「夢」雖然被美化，甚至神聖化，但它們都是從上而下降在人身上，再靜靜滲入心內。縱使人會為白晝的來臨而歡呼，但一轉身便在期盼夜與夢再來臨。這種「康德式」的浪漫情懷並不涉及情。我只知詩作並不能告訴我夜與夢是甚麼，但我感受到它們的存在對主人翁產生一些壓力。但那是怎樣的壓力，我說不清楚；主人翁對夜與夢是拒是迎，我也搞不清。當然不能搞清楚，不然就不浪漫了。

以流浪者為題的歌曲也不少，舒伯特歌曲《流浪者》（*Der Wanderer*, Op.4/No.1）中，主人翁到處尋找他「所愛之地」（beloved land）——一個玫瑰遍開、朋友滿街，連死去的人也會重生之地。他遍尋不獲，忽然有幽靈似的聲音在他耳邊說：「只要你不在之處，那處便有歡樂！」這也是一種「康德式」的浪漫情懷，當中不涉及情，但主人翁尋找的福地是不存在的，甚至可以說是愈找愈不存在。

4.5.2 浪漫溫馨之情

總括來說，所有我們稱得上「情歌」的作品，當中的情都是浪漫溫馨之

情。舒曼的連篇歌集 Myrthen, Op.25（有譯《天人花》）中的二十六首歌曲，就是他送給太太 Clara 的結婚禮物，雖然不是每首都像第一首《奉獻》中「你是我的靈魂」那麼甜蜜溫馨，但貫穿歌集的主題是男女之間忠貞不渝的愛。

4.5.3 浪漫痛苦之情

昇華後的浪漫痛苦之情，把心中情困之痛昇華至純真之情、熱情、激情、無奈之情、悲情，甚至是苦情，可說是德國藝術歌曲中主流的浪漫情懷。不過，每個作曲家對情不容於理時的反應都不一樣，也就是說，他們昇華後的浪漫情懷都有異。

舒伯特歌曲中的少年不知怎地常與小溪談話，向它吐露心事。少年見不到自己情牽的少女，只有想像在小溪中看到她的倒影。我很想親近喜歡的人，但這是不可能的，只有希望自己變成蝴蝶，那麼，我就可以飛近自己喜歡的花兒。採蜜一事天經地義，花兒啊！你又怎能反抗？舒伯特歌曲中的少年，感情都很純真，一顆愛人的心是單純的，得不到愛時的反應也是天真、直接的，他會做一些旁人覺得很傻的事。

布拉姆斯一生深愛舒曼的太太 Clara，雖然他不曾結婚，但他的歌曲充滿熱情。看來，他是把心中的一團愛火，投放在音樂中。馬勒深受喪女之痛，一生都活得像若有所缺，他的歌曲充滿悲情、無奈之情。沃爾夫避世，他多愁善感，是個音樂怪才，一生的創作幾乎全部都是歌曲，而且歌曲多是短小精悍；他心中的這個世界並不美麗，他寫出來的不是美麗的旋律，而是內心對世界的譏諷。理查 · 史特勞斯的音樂深受佛洛伊德（Sigmund Freud, 1856-

1939）的精神分析學（psychoanalysis）學說影響，不過，對我來說，音樂如果被用作表達潛意識，便不再有甚麼浪漫可言。

我相信，這些浪漫派作曲家在歌曲中顯示出來的，一種既愛且痛昇華後的「浪漫情懷」，是純真之情、熱情、激情、無奈之情、悲情或是苦情，都與作曲家本身的際遇尤關。他是一個怎樣的人，便會動怎樣的情，亦會對怎樣的詩動情，寫出怎樣的歌。

5 舒伯特歌曲中的浪漫情懷 —— 純真之情

5.1 舒伯特本性純真

一直以來，在眾多德國藝術歌曲作曲家的作品中，我特別喜歡舒伯特的歌曲，但是一直說不出當中的原因。只是覺得他的歌曲雖然不算抒情，卻有一種說不出的浪漫。唱者並不是在盡訴甚麼心中情，而似只是在表達他當下心中的一些情感，直覺地說出他當時的一些想法。歌詞很少有甚麼情節、甚麼偉大的愛情故事，也沒有甚麼山盟海誓，說的都是花、草、大樹、蝴蝶、游魚、星星、晚霞、春天、寒冬、小溪、磨坊、情竇初開的少年、感情內斂的少女等等。歌詞亦有的是歡迎語、祝福語及安慰別人的話。歌曲簡單，旋律亦不見得特別優美，聽起來卻給人一種清純但又無限浪漫的感覺。

我心裡知道舒伯特寫的是情歌，但又說不出是甚麼的情；最喜歡舒伯特的歌曲，但又說不出為甚麼。直到數年前我在溫哥華一間舊書店中，找到 Richard Capell（1885-1954）1928 年寫的 *Schubert's Songs*（舒伯特之歌）一書，

讀到他寫舒伯特的脾性（Schubert's Sentiment）的一章時，頓覺恍然大悟。舒伯特曲中表達之情是純真之情！亦正正是我在緒論部分，「本書背後的理念」一節中提到的「真情」。「當一個處境本質性地呈現在你面前，你對它在不經思考下的一個直接的情感。此情之所以稱為『真』，亦可說是因為它是人的一種未經思想『過濾』過的情感。」

下面容許我從 Capelle 的書中節錄數段。Capelle 筆下的舒伯特，不單是充滿純真的情懷，而且是只有純真的情懷。他對舒伯特脾性的描述，實在一針見血：

"（Schubert）knew nothing but the rapture and poignancy of first sensations, the loss of which is the beginning of wisdom. The poets have had to invent worlds unworldly enough to allow youth to wonder, love and surfer purely youthfully; but such a world was naturally Schubert's."[25]

（舒伯特對生命中狂喜或辛酸的事，只會作出在未經仔細考慮前，直接及第一時間的回應，這並不是一個聰明的做法。他的詩人筆下的世界，要是一個非現實的世界，因為人在當中是永遠長不大的。他仍以為自己可以隨處闖蕩，自由地去愛，幼弱的心靈，受了挫敗便大哭一場。不過，這正正就是舒伯特本人的世界。）

"There is no bitterness in Schubert. He simply wails when he is hurt, almost like a child. It is still all too fresh for him to have thought out his resentment."[26]

（舒伯特不存苦澀埋怨之心，他受傷了便像小孩般痛哭。要他想及自己要去憎恨何人何事，此事實在離他甚遠。）

"Schubert's immediate and uncensored feelings are his world."[27]

（舒伯特世界中的情感是即時及不經「過濾」的。）

"His simplicity could not have been tolerated in a sophisticated society... In society one cannot go naked, and the passions have to conform to the general rule."[28]

（舒伯特如此純真的本性，在文明社會中是容不下的。在文明社會中，世故及老練是人之常情，人的情感不可赤裸裸地在別人面前表露無遺。在文明社會中，安守禮儀是人與人之間相處之道。）

"This affection of love can play havoc if left to run wild, and all sensitive civilizations have hedged both its practical and artistic expression round with elaborate conventions."[29]

（如果我們任由愛之火隨意燃燒，後果可以不堪設想。所以，在有分寸的文化中，愛的表達方式，是要因應不同情況及該文化的做法被包裝的。）

舒伯特寫的是情歌，他表達的情沒有包裝，甚麼人、物、事、景動了他的情，他的反應都是直接的。不經思量的反應一定不會是智者或聰明人會做

的事，更不用說是世故或老練的人。對大多數人來說，像舒伯特這種人，「純真」只是人們給予他們一個美其名的稱號。實際上，在這些人的眼中，他們的行為實屬幼稚、無聊，甚至愚蠢。

無人會否認舒伯特是個天才，但我們不會稱他為智者或聰明人。然而，無可否認，無論在甚麼時代，尤其在那些自稱文明的社會中，「純真」依然是一種那麼罕有及珍貴的人之本質。

5.2　舒伯特的浪漫情懷

舒伯特有的是純真情懷，對周邊的人和事，會不經思量地作出反應。這樣的人，當他意識到別人的一些遭遇時，當刻很容易就會心感別人所感，就像我前面所說：別人動了他的「真情」。這是因為他意識到的只是該刻眼前的處境，即時作出反應，腦袋中仍未及分辨出這是誰的遭遇。看到別人歡樂，自己也在開心；讀到舒巴特詩中的鱒魚受騙上了漁夫的釣，自己的心也在為鱒魚抱不平。不過，正如我前面所說，當你真的在心感別人所感時，你能感受到的，也只可以是假若是你親身經歷別人此遭遇時的感受，例如如果當你遭到不公義之事，也只會認命，這樣就算你對鱒魚動了真情，你也只會覺得它命苦。

如果「真情」中的「真」，指的是未經思想「過濾」過的情感，那麼這個「過濾」就包括了由腦袋去分辨出這是誰的遭遇，因為若然你意識到不是你在遭遇這事，你大可以即時抽身而出。情感的「真」亦包括腦袋當刻未及計算你應該如何反應才是最划算。所以，在本書中，「真情」指的不是你真的愛上了某人，而是你在腦袋仍未及分辨出當刻呈現在你眼前的處境是你或

別人的遭遇時，你的心已感受到假若是自己遭遇此事時的感受，「心感別人所感」（Empathy），並在腦袋仍未及分析出你應該如何反應前，你已作出即時的反應。當然，當刻你亦可以不是在「心感別人所感」，而是面對自己的一些處境時真情流露。真情流露指的是你面對自己的處境時，一些不曾計算過、思量過的情感反應。而對別人動了真情，是「心感別人所感」，指的是你看到別人的一些遭遇，以為是自己在遭遇此事，並且真情流露。

前面提到，現象學認為 Empathy 是一種現象（Phenomenon），不少現象學學者，甚至科學家都在努力解釋此現象。不過，此現象本身不是甚麼大不了的事，因為它根本就是人意識功能（Consciousness）的基本構造，你和我都有能力去「心感別人所感」，這亦解釋到人為何有同情心，甚至會在情急之下捨己救人。不過，還是同一句話，如果你自己受苦也不下淚，你也很難會為別人灑下同情之淚。在這裡，我想特別指出的是，「心感別人所感」不等同演員演戲時「角色代入」。前者是人天生的本能，發生時是不自覺亦不能自控的；後者則是演員刻意的安排，無論演員的演技有多出色，他一定知道自己在演戲，甚麼時候抽身也是預知的。

還有一點我要特別指出，生性純真的人，容易真情流露，對人對事作出一些不曾計算過、思量過的情感反應；這不是因為他腦筋不靈活，或他不懂籌算，而是因為這是他的本性。不去計較得失、合不合儀、合不合宜、可不可行、划不划算等，亦很多時候是他的選擇。

不過，要「心感別人所感」，則不需要你生性純真，只是你會較少對別人的純真之情有同感。你可能會被布拉姆斯對 Clara Schumann 的那份發乎情但

止於禮的熱情之愛感動,你可能會感受到馬勒對於妻子不忠及失去愛女的悲傷無奈之情。不過,對在路旁扮花以博取心儀的少女望他一眼的少年,你可能只覺得他的做法很愚蠢,甚至會為他的死覺得不值。那麼,就算你有作曲的天分,你也未必會像莫扎特那樣,被歌德的《紫羅蘭》一詩感動到為它寫曲。

讓我們再轉頭看看舒伯特。他生性純真,不但會對自己親身經歷的處境作出不經思量的情感回應,真情流露,而且做出來的都是一些大多數人看來不智,甚至幼稚的行為。他會「聖化」音樂,寫出 An die Musik(《音樂頌》);他不為自己的生計籌謀,朋友寫了的詩,只要當中有一花一草感動了他,哪怕那只是首三流的詩作,他也會把它寫成歌。正如上文所說,生性純真的人容易「心感別人所感」,被別人的經歷動了自己的真情。舒伯特會為好友舒巴特筆下的鱒魚被騙抱不平,寫出 Die Forelle 一曲;他會替 Hölty 筆下的新娘子歡欣,寫出歡樂動聽的 Seligkeit(極樂),別人的歡樂就是他的歡樂;他亦會被 Müller 筆下小溪旁的少年的純情真愛感動,寫出偉大的連篇歌曲《美麗的磨坊少女》(Die schöne Müllerin, Op. 25, D. 795)。

舒伯特從未結過婚,在現存的歷史記錄中,亦沒有記載他的任何情史。在他的歌曲中,我們較少找到充滿溫馨之情、熱情、激情、無奈之情、悲情、苦情等的歌曲,所以,我可以大膽地說,因為深愛以至激痛,在此之後昇華了的浪漫之情如熱情、激情、無奈之情、苦情等,甚至單單只是深愛得無法理喻的溫馨之情,舒伯特都會較難心同別人所感,因為舒伯特雖然有的是難兄難弟,但在他短短的一生,未曾嚐過愛情的滋味,更不用說是甚麼浪漫痛苦之情。

那麼，舒伯特的歌曲中沒有情歌嗎？非也！舒伯特的情歌多的是，但寫的多是主人翁對愛情的純真之情。嚴格來說，我應該說是當主人翁在他的愛情路上遇到挫折時，他純真的反應。因為不可能親近我所愛的人，我寧願變成一隻蝴蝶，因為所有花兒都不會避開採蜜的蝴蝶！為了可以上我愛人的鉤，我多麼希望我是一尾魚！他寫出的歌曲 *Der Schmetterling*（蝴蝶）及 *Liebhaber in allen Gestalten*（但願我是一尾魚），浪漫純真之情盡在其中。

當然，很多時候，他是被詩中純真之情感動到寫曲，還是他在代入詩中人作出純真的迴響，有時兩者是分不開的。像在 *Der Jüngling an der Quelle*（小溪旁的少年）一曲中，舒伯特自己就是那少年，還是他是被少年的純真之情所動，就不得而知。我只可以說，如果 Salis-Seewis 的 *Der Jüngling an der Quelle* 一詩，寫曲的是舒曼，那麼一定是舒曼被少年的純真之情所動而寫此曲，而不是他當自己是那少年。事實上，Salis-Seewis 的這首詩，在記錄中就只有舒伯特把它寫成歌曲。其實，除了歌德的詩以外，大部分舒伯特歌曲中選用的詩，其他重要的作曲家都沒有為這些詩寫過曲，當中很多詩的作者甚至稱不上是一位詩人。但舒伯特卻揀選了這些詩，歌曲中表達的都是純真之情。

5.3 少年與小溪 ——浪漫中的浪漫

舒伯特寫了六百多首歌曲，當中不可能全是表達純真的浪漫情懷，只是這種情懷確是舒伯特獨有的。除了愛之深、痛之最這類的浪漫之情外，其他與浪漫主義有關的主題如深夜、流浪、死亡、離別等都是舒伯特歌曲常見的主題。這裡不得不提的是，在眾多種類的浪漫情懷中，舒伯特似乎特別動情於一些既不能理喻、亦看似不容於理的情，一種連當事人也不知是甚麼一回

事的情，這是一種很奇怪的浪漫情懷。

有情，此情不能被理喻，所以我覺得浪漫。但此情之所以不能被理喻，不是因為它像舒曼對太太的愛那樣，大得任何量化之詞都容不下。此情之所以不能被理喻，是因為我根本不知這是怎麼的一段情、根本不知事情可以從何說起。所有其他浪漫情懷中的情，像熱情、激情、無奈之情、悲情、苦情等，此情雖大，但是肯定的。但在這裡，事情就像一個人，不是對著一個大得無邊之物，而是對著一個不知是甚麼的物，連它是不是物、存不存在都不能肯定。這時，人的心裡應該覺得驚訝？不安？還是覺得不知怎樣是好？抑或無論怎樣也不是好？我的這段不知是甚麼的情，又怎樣可說它是合理不合理、可行不可行？又或者它的不合理及不可行只是基於我根本不知它是甚麼的一段情？但此不知甚麼的情又揮之不去，我感覺浪漫、苦惱，但又不可以說自己為情所困，因為根本不知那困著我的是段甚麼的情。就連我要克服的是個甚麼的難題，我也不知道！

讀到這裡，你可能覺得我已經不知道自己在說甚麼。不過，我可以告訴你，這種雖不知道是甚麼但又似乎不合理、不可行的情，是浪漫中的最浪漫。人可以做的不多，甚麼昇華的「技倆」也無補於事。這時，人只可以作出最原始的回應，痛了便哭，眼前一刻的相聚會令他心境頓時開朗，與小溪為友，向它吐露心聲，因為小溪會發聲，它有可能回應他的問題；要不是就自言自語，人不至於精神錯亂，但卻整天都在回憶、在幻想中度日。

如果你仍然覺得我在癡人說夢話，你就必須去聽聽舒伯特沿用米納（Müller）之詞寫出的連篇歌曲 *Die schöne Müllerin*（Op. 25, D. 795），感受歌

曲中少年與小溪之間的一段「情」。當中少年情牽的少女從未出現，她的芳蹤是少年想像出來的？她的芳容只是少年幻想在小溪中見到的倒影？獵人只是少年的假想敵？小溪安慰少年，慫恿他投入它的懷抱是少年的幻想，但少年最終投溪自盡是真實的。你可以嘗試去詮釋當中一些令人摸不著頭腦的對話，或從歌詞及音樂中察覺出少年的情緒變化。這裡不用說，舒伯特的音樂完全可以配合及帶出詩中之意。不過，我從來就覺得 *Die schöne Müllerin* 中的浪漫之情是最不能說出來、浪漫中的最浪漫之情！是少年真的情牽一位遙不可及、高不可攀的少女？還是情雖是真但少女卻只是存在於少年的幻想世界中？是少年把被壓抑的情感投射在小溪身上？小溪又為何會與少年對話？理性告訴我這肯定是少年在幻想小溪與他交心對談，但果真是幻想嗎？最後，少年心裡最想聽到的安慰，竟然來自小溪，他亦即毫不猶豫地投入小溪的懷抱。這一切的問題，最好不要有答案，要不然浪漫感覺會即逝。但明知此處並非科幻小說，你又不會不想去問這些問題，但問了又發覺事情不知從何說起。浪漫、不安之情到了頂點，少年之死對他來說可能是個最終的解脫（ultimate resolution），但對我這個仍在的人來說，「心同少年所感」，此情卻仍未能了結。但如果你覺得這只是少年單思成病、精神錯亂，甚至思覺失調，那麼你就是對事情有個說法，不論此說法正確與否，事情隨即與浪漫扯不上任何關係。「少年因失戀投河自盡」及「少年與小溪成了朋友，從當中得到他期待已久的慰藉，最後少年甘願投入小溪的懷抱」是對同一件事兩種完全不同的說法，前者理性，後者正正因為其非理性而令人感覺浪漫。我只可以說，每次聽過 *Die schöne Müllerin* 這套作品後，我都有一種特別的感覺，是回味？是唏噓？總是覺得故事未完。但如果你進一步希望有人對事情有個說法，你就是太理性了，浪漫從來就沒有需要人去解釋之處。

我們再看看歌德筆下蜜妮安（Mignon）的故事。只有十多歲、生性內向，甚至近乎自閉的孤女蜜妮安，喜歡上年紀可以做她父親的救命恩人偉咸（Wilhelm）。這段根本不知是甚麼的一段愛情，失落、無助、只有癡盼但又不知所盼的是甚麼的一回事，都是歌德筆下的蜜妮安。她對偉咸之情，此情是真是幻想、合理不合理、可行不可行，都不在蜜妮安的考慮之中，她似是在為情困而被情困，永遠處於無對象的癡盼中。有人稱歌德小說中有關蜜妮安的故事為史上最浪漫之作，這點容後再談。

5.4 舒伯特歌曲中的音樂

舒伯特生於維也納，自小跟從父親學習音樂。雖然有嘗試以教書糊口，但他心在音樂，絕大部分時間都在努力地以作曲維持生計。他的第一首歌曲（*Hagars Klage*），寫於十四歲。

舒伯特當時身處的維也納，是歐洲音樂的首府。當時，莫扎特剛離世（1791 年）；海頓離世（1809 年）時，舒伯特才十二歲；貝多芬則比舒伯特年長二十七歲，名氣比他大，不過，他倆也可算是同年代的作曲家，都是屬於浪漫時期早期的作曲家。當時時尚的器樂作品類別有交響樂、奏鳴曲及弦樂四重奏（string quartet），歌劇則是意大利作曲家的天下。當然，社會中亦流行一些街頭音樂、流行音樂、歌吧音樂等通俗文化。至於藝術歌曲這類的音樂創作，則可以說是史無前例。就算之前的作曲家如韓德爾、莫扎特（1756-1791）等有寫作歌曲，寫作的形式也多如在寫作歌劇中的詠嘆調，由歌聲唱出旋律，音樂的部分只是伴奏。所以，當舒伯特開始動筆寫他的藝曲歌曲時，他實在是在創一種新的聲樂作品類別（*Lied*）的先河！他的音樂不

浮誇，一個簡單的旋律，一個獨特的和弦，足以捕捉詩中當時的情境。

朋友對他來說非常重要，他不少創作靈感都是來自他們。當中不少詩人、畫家及音樂家等文化人，舒伯特很多歌曲都是即興為他們寫的。寫歌曲是為了自娛，能賣出固然好，賣不出也可以一眾朋友樂在其中。「舒伯特之夜」（Schubertide）一詞由此而起，指的是一小眾文化好友聚在一起，彈、奏、唱出舒伯特的音樂。在舒伯特時代的 Schubertide，一眾文藝界人士及文化愛好者，專業的、業餘的，聚在其中一人的家裡，可以算是一個私人派對。派對的中心人物當然是舒伯特，他坐在鋼琴前主持大局，即興地彈琴作曲，他歌喉雖然不算美，但亦會自彈自唱。

當時，一名過了氣的歌劇男中音 Vogl，經常是派對的坐上客。亦是因為 Vogl 在他 1821 年的公開演唱會中唱出舒伯特 1815 年寫作的歌曲 *Erlkönig*, Op.1, D.328（《魔王》），首次把舒伯特的藝術歌曲由私人社交圈子帶進音樂廳。*Erlkönig* 一曲即時變成樂壇大熱，舒伯特的歌曲從此就由私人的珍藏品，變成演唱會的曲目。Vogl 則成了舒伯特一生中最要好的朋友之一（見圖 2）。

5.5　舒伯特與他的詩人

舒伯特寫了六百多首歌曲，當中用了九十位以上詩人的詩詞。他們出處各異，有十八世紀初的德國詩人，有維也納當時的詩人，有舒伯特的朋友，當然亦包括歌德等德國大文豪。不過，一般來說，舒伯特對作曲選用的詩並不是特別挑剔，可以說任何感動到他的詩詞，他都會用它們作歌詞，寫出新曲，哪怕內容只是一花一草、天上的星星、自然景物。他會被少年的初戀情

圖 2：Moritz von Schwind, Schubertide. (1868)

（坐在鋼琴前戴眼鏡的是舒伯特，在他左邊貌似歌唱的是 Vogl。他們當時聚集在 Esterházy 伯爵家
中，舒伯特曾經是伯爵兩個女兒的音樂老師。）

懷感動，為戰場上失去生命的士兵下淚，為人對死亡的無奈而傷感。其實，
舒伯特歌曲的不少佳作，詩詞都出自他朋友的手筆。

　　舒伯特早期的歌曲多取材自十八世紀初的詩人，例如 Klopstock（1724-
1803）、J. P. Uz（1720-1796）、J. G. Jacobi（1740-1814）、舒巴特等。舒伯特
很仰慕歌德，雖然他多番求見都不遂，但舒伯特在一生的作曲生涯中，都
離不開歌德的詩，由早期的佳作如他第一首歌德歌曲 *Gretchen am Spinnrade,*
Op.2, D.118（1814）、成名作 *Erlkönig,* Op.1, D.328（1815）、我極喜歡的作於 1821
年的兩首 Suleika 歌曲（*Was bedeutet die Bewegung,* Op.14 No.1, D.720 及 *Ach, um
deine feuchten Schwingen,* Op.31, D.717），到他最後一組蜜妮安歌曲 Op.62, D.877
（1826），舒伯特一共用了六十六首歌德的詩，寫出七十一首歌曲。當中有
關蜜妮安的詩 *Nur wer die Sehnsucht kennt* 就譜了六次之多，此曲最後的一個
版本 *Nur wer die Sehnsucht kennt,* Op.62 No.4, D.877 No.4（1826），收錄在本書

的附屬 CD 中。與歌德同期的詩人還包括 L. H. C. Hölty（1748-1776）、Matthias Claudius（1740-1815）、Friedrich Leopold（1750-1819）、J. G. von Salis-Seewis（1762-1834）等。

　　有另一組文學家不以詩詞見稱，但只要他們的作品感動到舒伯特，他也會為這些作品寫曲。當中首選的是上文提到的席勒，舒伯特一共用席勒的作品寫了四十一首歌曲，多數是較早期的作品。連舒伯特自己也不覺得席勒的詩抒情，這也難怪，席勒雖然鼓吹人要把慾望昇華到可以與理性共處，但不等於他就可以寫出令人有昇華感覺的詩作。Wilhelm Müller（1794-1827）的詩作，一向都被外界認為太天真、幼稚，甚至荒謬、言之無物。但 Müller 的詩作就給了舒伯特靈感，寫出他兩套偉大的連篇歌曲作品，*Die schöne Müllerin*（《美麗的磨坊少女》），Op.25, D.795 及 *Winterreise*（《冬之旅》），Op.89, D.911。Novalis（1772-1801）的詩以神秘見稱，Friedrich Schlegel（1772-1829）是評論家及學者，他的詩雖有浪漫的意圖，但卻多無文采。不過在舒伯特筆下的 Schlegel 歌曲，卻出了不少精品，例如 *Der Schmetterling*, Op. 57 No.1, D.633（1819?）及 *Die Vögel*（小雀兒），Op. 172 No.6, D.691（1820）。

　　其他與舒伯特同期的詩人還包括英年早逝的愛國詩人 K. T. Körner（1791-1813）及過著悲劇人生的 E. K. F. Schulze（1789-1817）。當代傑出詩人 J. L. Uhland（1787-1862），雖然舒伯特只為他寫了一首歌 *Frühlingsglaube*, Op.20 No.2, D.686（1820），但此曲卻屬佳作。舒伯特只為 Friedrich Rückert（1788-1866）寫了五首歌曲，但全部都是我們較熟悉的歌，例如 *Sei mir gegrüßt*, Op.20 No.1, D.741（1822）、*Du bist die Ruh'*, Op.59 No.3, D.776（1823）及 *Lachen und Weinen*, Op.59 No.4, D.777（1823）等。

最後一組詩人是舒伯特的朋友。在舒伯特的朋友圈裡，人人都寫詩，
但真正有天分的實屬不多。這裡我只提一些較重要的人物。Josef von Spaun
（1788-1865）是舒伯特由始至終的朋友。*Nacht und Träume, Op.43 No.2, D.827*
（1823）是舒伯特為 Matthäus von Collin（1779-1824）寫的五首歌曲之一。
Franz von Schober（1796-1882）是舒伯特另一位友好，他活躍於社交圈子，
是他介紹 Vogl 給舒伯特認識的，*An die Musik, Op.88 No.4, D.547*（1817）便採
用了 Schober 的作品。Johann Mayrhofer（1787-1836）是舒伯特少數稱得上
是詩人的朋友，他的詩多充滿悲情，舒伯特一共為他寫了四十七首歌曲。
Johann Gabriel Seidl（1804-1875）是一位校長，舒伯特為他寫的較有名的歌曲
是 *Die Taubenpost, D.965a*（1828），這亦是舒伯特寫的最後一首歌，此曲被
收入舒伯特最後的一套連篇歌曲 *Schwanengegang, D.957* 中作為第十四首。

　　Ludwig Rellstab（1799-1860） 及 Heinrich Heine（1797-1856） 是 舒 伯 特
晚年兩位很重要的詩人。舒伯特為前者寫了十首歌曲，當中七首被收錄在
Schwanengegang, D.957 中，包括他很有名的歌曲 *Ständchen*（《小夜曲》），
D.957 No.4（1828）。Heine 是德國重要的抒情派詩人，舒伯特為他寫的六首
歌曲亦被收錄在 *Schwanengegang, D.957* 內。

　　舒伯特雖然為九十多位詩人寫了六百多首歌，但他卻很少為與他同時代
的多位重要德國浪漫派詩人寫歌。反觀隨後多位德國藝術歌曲的作曲家如
舒曼及沃爾夫等，他們寫作的歌曲，就大量取用這些詩人的詩作。Johann
Ludwig Uhland 有一百五十多首詩作被寫成歌，Eduard Mörike 有一百七十多
首，Joseph Freiherr von Eichendorff 有三百多首，Friedrich Rückert 有三百多首，
Heinrich Heine 則有六百多首。在這些詩作當中，舒伯特只寫了一首 Uhland 歌

曲、五首 Rückert 歌曲及六首 Heine 歌曲。至於 Eichendorff 及 Mörike，他就連一首也沒有寫，學者們對此事都感到可惜。表面的理由當然是舒伯特生命太短，未來得及為這些與他同期的浪漫派文豪寫作歌曲；我則認為舒伯特有的是純真的浪漫情懷，抒情或較成熟的浪漫之情會較難感動到他。就算舒伯特真有機會親身經歷愛情的甜與苦，我亦相信一個人的本質基本上是不變的。

5.6　本書附屬 CD 中的舒伯特歌曲

Der Schmetterling（**蝴蝶**），Op.57 No.1, D.633（Schlegel, 1819?）

　　舒伯特一共寫了十六首用舒力格（Friedrich Schlegel, 1772-1829）的詩做歌詞的歌，*Der Schmetterling* 是當中的第一首，寫於 1815 年。舒力格是一位德國詩人、評論家及學者，他與兄長 Wilhelm Schlegel（1767-1845）都是德國浪漫主義的重要作家。不過，別人對他的詩評價不高。看來作為詩人，他是缺乏了文采。就像 *Der Schmetterling* 一詩，用詞直接，意思不難明白，但明白了又有些教人摸不著頭腦，到底它想我聯想到甚麼？要說它是寫美麗的蝴蝶自由自在地在花叢中飛來飛去，又何必由蝴蝶告訴花兒，它是必採其蜜？不過，如此劣詩落在舒伯特手上，寫上了音樂的「蝴蝶」，活潑可愛，它似在高高低低地穿梭在花兒之間，採蜜只是它其中一項任務。但這一切又與浪漫有何關係？關鍵就在只有做了蝴蝶才能成功採蜜，在此，花兒是想逃也逃不掉的。我不可能親近我的至愛時，只要把自己變成一隻蝴蝶，不就行了嗎？在舒力格筆下，蝴蝶硬闖花兒，令人有粗暴之感；詩詞到了舒伯特手裡，卻變成一個人為了要親近所愛，想出了一個雖合理，但幼稚且明知不可行的辦法，此舉何其浪漫！

Liebhaber in allen Gestalten（但願我是一尾魚）, D.558（Geothe, 1817）

　　1815 年是舒伯特「盛產」的一年，他寫了一百四十四首歌曲，當中三十首用了歌德的詩，包括他的佳作如上文提到的 *Erlkönig*。他亦是在這年開始寫蜜妮安的歌曲。*Liebhaber in allen Gestalten* 是歌德的詩，原詩有九節，舒伯特用了其中三節做歌詞，寫了此歌。「Liebhaber in allen Gestalten」英文直譯是「Lovers in all forms」（各式各樣的愛人），說的不是一個人有很多愛人，而是一個人為了親近至愛，希望自己可以變成一尾魚、一匹馬、一枚錢幣、一隻猴子和一頭羊。做一尾魚，我可以上你的釣；做一枚錢幣，我可以長期留在你的口袋，就算你把我花掉，我也會設法返回口袋裡……而且我一定會對你忠誠。當所有可做的我都做了，我相信你就不會再有他求。不過，最後我還是希望做回自己，希望你能接納這樣的一個我！要是你仍是不滿意，那麼，你就只好自己去「製造」出這個你想要的愛人。我相信詩句言下之意是你可以希望心目中的愛人是這樣那樣，但你理應知道忠誠、充滿誠意的愛侶難求。

Seligkeit（極樂）, D.433（Hölty, 1816）

　　L. H. C. Hölty（1748-1776）離世時只有二十八歲，舒伯特用他的詩寫了二十三首歌，全部都是最早期的作品。Hölty 的詩詞充滿童真的氣息，春天的花、夜裡的黃鶯，主人翁的感情簡單直接。*Seligkeit* 是一首歡樂輕快的情歌，主人翁想像自己身處一個派對，人人都開心得很，忽然他想起愛人，如果她在，自己就一定哪兒都不會去。

Wiegenlied （《搖籃曲》）, Op.98 No.2, D.498 （Unknown, 1816）

　　Wiegenlied 是舒伯特很有名的歌曲，詩詞的作者不詳。此曲的旋律非常容易入耳，很多人都認識。歌曲在舒伯特死後的 1829 年出版，是編號 98 中的第二首，因排在 Matthias Claudius（1740-1815）的搖籃曲 *An die Nachtigall, Op.98 No.1* 之後，故經常被以為是 Claudius 的詩。

Die Forelle （《鱒魚》）, Op.32, D.550 （Schubart, 1817?）

　　C. F. D. Schubart（1739-1791）是詩人，也是音樂家，舒伯特用了他四首詩詞寫歌，*Die Forelle* 是最為人熟悉的一首。此歌一完成，立即成為大熱。舒伯特並在1819年用當中的旋律，寫成 *Die Forelle Piano Quintet, Op. 114, D.667*（鱒魚鋼琴五重奏）。歌曲在 1820 年首版，1825 年再版。嚴格來說，此曲不可算是一首浪漫歌曲。曲中主人翁親見鱒魚如何在漁夫的計謀下被捉，真情流露，為鱒魚抱不平。

An die Musik （《音樂頌》）, Op.88 No.4. D.547 （Schober, 1817）

　　Franz von Schober（1796-1882）是舒伯特的好友，舒伯特用了他十二首詩詞寫作歌曲，當中最有名的便是 *An die Musik*。此曲是歌頌音樂，像是向音樂的禱告。

Der Jüngling an der Quelle（小溪旁的少年），D.300（Salis-Seewis, 1816?）

　　舒 伯 特 為 J. G. von Salis-Seewis 寫 了 十 二 首 歌 曲。*Der Jüngling an der Quelle* 是最後的一首，旋律優美。小溪是少年與愛人 Louisa 經常相約會面的地方。少年回到溪旁，努力嘗試忘記愛人，但他只聽到流水的聲音在有節奏地叫著愛人的名字。

Nacht und Traüme（夜與夢），Op.43 No.2, D.827（Collin, 1823）

　　舒 伯 特 為 Matthäus von Collin 寫 的 五 首 歌 曲，當 中 最 有 名 的 應 該 是 *Nacht und Träume*。Collin 曾是拿破崙兒子的家庭教師，舒伯特在其中一個 Schubertide 聚會中認識他。此曲在 Collin 離世後一年才寫的。Collin 在詩詞中把「夜」與「夢」神聖化，主人翁似在歌頌、歡迎它們，又似希望它們離去，歌曲雖不至給人一種神秘之感，卻令人不知應該如何欣賞它。歌曲旋律雖然優美，但如果你只把它當成一首美妙的歌曲去唱或聽，就會完全失去當中的感覺。

Ave Maria（《聖母頌》），Op.52 No.6, D.839 No.6 from *The Lady of the Lake*（Scott/Storck, 1825）

　　The Lady of the Lake 是 Sir Walter Scott（1771-1832）在 1810 年寫成的詩集，內容講述 King James V 與 Douglas 家族間的鬥爭。King James V 不幸愛上 Douglas 伯爵的女兒 Ellen，可惜她已心有所屬。Adam Storck（1780-1822）把此詩集翻譯成德文，舒伯特在 1825 年用它寫作了七首歌曲，當中三首是

Ellen 之歌：*Raste Krieger!*（士兵們，安息吧！）、*Jäger, ruhe...*（獵人們，安靜吧！）及 *Ave Maria*。Ellen 為在戰場上捐軀的士兵傷情，希望他們能安息。三首中的最後一首 *Ave Maria* 是我們很熟悉的歌曲，Ellen 在為士兵禱告。

Ständchen（《小夜曲》），D.957 No.4（Rellstab, 1828）

Schwanengesang, D.957（天鵝之歌）是舒伯特最後的一套連篇歌曲，1828 年完成，1829 年在舒伯特死後幾個月才出版。當中的十四首歌曲都與天鵝無關，歌集的名字是出版商的意思。十四首歌前七首用的是 Ludwig Rellstab（1799-1860）的詩，接著六首用的是 Heinrich Heine 的詩。出版商把舒伯特寫的最後的一首歌（Seidl 的 *Die Taubenpost*）加在歌集的最後，成為第十四首歌。

CD 中的 *Ständchen* 一曲是歌集中的第四首，出自 Rellstab 手筆。深夜時分，心靈受創的愛人在花園中輕聲呼喚他的愛侶，他靜心地聆聽，希望聽到她的回覆，夜鶯也似在用甜美的歌聲替他呼喚，但那人聽到的只是樹葉在微風中搖曳的聲音。愛侶啊！你何時才會回到我身旁？我正在戰戰兢兢地等待著你！

此曲旋律優美、容易上口，有不少編曲者都曾把它改編成流行歌曲，就算你不知舒伯特是誰，也很有可能認得出此調子。不過，我們需知此曲並不是一般的小夜曲，它只是一首在夜晚時分唱的歌。如何演繹此曲，音樂家意見分歧很大，肯定的是它不是單單在敘述一個人在花園中呼喚他的愛侶，叫她前來相聚。一個看來不像會有結果的呼喚，心靈受損的呼喚者又在求助於當時唯一在場而且可以代他發聲的夜鶯，那麼，是一個人在呼喚自己的過

去？是詩人在寫夜的神秘？是一個人似乎聽到鬱鬱而終的愛人在呼喚他？是死去的人捨不得離開他仍在世的愛侶？事情真的可以愈說愈複雜。不過，如果唱者只是用美妙的歌聲唱出當中優美的旋律，這肯定是錯的，因為如果這樣做，詩中所有浪漫得不可言喻之情就不再在了！

Three Mignon Songs（蜜妮安之歌）（Goethe）

・*An Mignon*（"Über Tal und Fluß getragen"）（在川河的那一邊），Op.19 No.2, D.161（1815）

・*Mignon Gesang*（"Kennst du das Land?"）（你知那地何在？），D.321（1815）

・*Lied der Mignon*（"Nur wer die Sehnsucht kennt"）（癡盼之苦），Op.62 No.4, D.877 No.4（1826）

Mignon（蜜妮安）一角出自歌德 1796 年的小說 *Wilhelm Meisters Lehrjahre*（*Wilhelm Meister's Journeyman Years*）。蜜妮安身世坎坷，自小被暴徒強搶，被帶離家鄉意大利，來到德國，飽受主人的欺凌。終於在她十二、三歲時被 Wilhelm（威咸）救出困境。

舒伯特用了五段與蜜妮安有關的詩寫了十四首歌曲，用此五段詩寫出來的歌曲分別是 *An Mignon*（To Mignon），*Kennst du das Land*（Knowest thou where），*Nur wer die Sehnsucht kennt*（Only one who knows longing），*Heiß mich nicht redden*（Don't ask me to speak）及 *So laßt mich scheinen bis ich werde*（So let me seem, until I become so）。除了 *An Mignon* 外，其餘都是直接取自歌德的小說。

An Mignon 及另一段描述蜜妮安的歌 *Der Sänger,* D.149a（The Singer）出自歌德一套較早期的作品，可見歌德很早便開始構思蜜妮安一角。歌德的詩深深影響了舒伯特，他在 1815 年已把 *An Mignon* 及 *Der Sänger* 寫成歌曲。從此之後，他對蜜妮安一角念念不忘，1815 年至 1826 年之間，重複寫了十四首蜜妮安之歌，當中 *Nur wer die Sehnsucht kennt* 更寫了六個版本，CD 中的是第六版（Op.62 No.4）。

蜜妮安性格極度內向，從不與人談及自己的過去，甚至在與人交談時，從不以「我」自稱，是一個喪失自我的人，只有在她自彈自唱時才會出現「我」的意識。她不知道自己的身世，不過不知遠比知道好，因為她是兄妹亂倫生下的孩子，本來就不該存在。今天很多學者都有興趣對蜜妮安做人格、心理分析。不過她是甚麼性格、背後有甚麼原因，對我來說並不重要。歌德筆下的蜜妮安帶給舒伯特極度浪漫的情懷。對正常人來說，間中的忘我可算浪漫，但對蜜妮安來說，在歌中短暫找回自我，浪漫無奈之情實是不可言喻。

Kennst du das Land? 這首歌的詩出現在小說的第三卷。威咸無意中聽到蜜妮安在門外自彈自唱，想像在遠處的家鄉。歌中不停問：「你可曾知道有一地方，那裡遍佈芳香的檸檬樹！」思鄉之情，人皆有之，世上有檸檬樹的地方亦多的是，但蜜妮安所思的是一個不知道甚麼模樣的家鄉，浪漫無奈之情實在感人。難怪為此詩作曲的，除了舒伯特外，還有不下五十位作曲家，當中包括貝多芬、李斯特、舒曼、沃爾夫等。在詩詞中，蜜妮安不自覺地說出心底話，流露出她當時對威咸的三種感覺：愛人、保護者和父親。

　　Nur wer die Sehnsucht kennt 這首歌所用的詩出現在小說的第四卷。蜜妮
安對威咸的感情日益深厚，亦日益迷糊，分不清是主僕、父女或男女之情。
蜜妮安把感情全部內化，最後所剩的只有在絕望下不斷期盼之情。但這亦是
人的感情最深之處，最不合理之情亦是最浪漫之情。此情如何能從音樂中表
達？這也解釋了為何舒伯特為此詩重寫了六次之多。

注釋：

23 Immanual Kant: *Critique of Judgment*, translated by Werner S. Pluhar, Indianapolis: Hackett Publishing Company, 1987. (<244>-<246>/P.97-99)

24 Friedrich Schiller: *Letters upon the Aesthetic Education of Man*, translated by Elizabeth M. Wilkinson & L.A. Willoughby, Oxford: Claredon Press, 1967. (P.169/ Letters 23)

25 Richard Capell: *Schubert Songs*, London: Gerald Duckworth & Co Ltd., 1928.

26 同上。

27 同上。

28 同上。

29 同上。

Part B

歌唱技巧

CHAPTER I

錄音項目背後的想法

如果要用一句話總結我灌錄書中 CD 時所運用的獨特歌唱技巧，這會是「用流行曲唱法演唱古典歌曲」。這不是我主觀的想法，也不是一種概括的說法，因為不論「古典歌曲」或「流行唱法」，都有客觀性的標準。而且，我這種說法是經過實驗證明的——只有這種唱法，唱出來的古典歌曲才可以用錄流行曲的方法灌錄，即是錄音時，唱者用的咪高峰（microphone，俗稱「咪」）是緊貼著嘴邊，以至她口發出的任何聲音，包括唱聲中所有的細節，例如呼吸聲、喉嚨聲、吐字、口語等都錄了進來。錄音時，錄音室沒有任何其他樂器的聲音，所有唱者唱時需要聽到的聲音例如伴奏，她都只可以從頭戴式收話器（headphone，俗稱「耳筒」）收聽。這樣，編曲、混音工程師手上就可以有這樣的一條純人聲的聲道（voice only track），以至其後在歌曲處理的過程中，他們可以隨意加入編曲、混音等工序，製成最後的 CD Master。

用美聲唱法，即平時唱古典歌曲的唱法去唱任何歌，包括流行歌曲，在

錄音室錄音時，咪都不可放在唱者嘴邊，因為這樣做會「爆咪」。所以，古典歌曲的唱者，在錄音室錄音時，咪都是放得老遠的，這樣，收錄了的聲音便是任何在錄音室內的人士所聽到的聲音。任何唱者唱時要聽到的聲音例如伴奏，她都不是從耳筒收聽的。這些伴奏，不論是現場彈奏或是播放出來的，在場人士同樣會聽到。在這種情形下錄音，錄進去的是整個錄音室內的聲音，包括唱聲和伴奏聲。而且所有唱者唱時發聲的細節，就如呼吸聲、喉嚨聲、吐字、口語等沒有給錄進來，因為收聲的咪放得太遠了。這樣收錄了一條聲道（sound track），錄音後可以做的編曲、混音等工作是有限的。

　　以上一大段話，結論可以是，這兩種唱法和錄音方式可以令唱片監製做出兩種截然不同的 CD master。但這一切背後更重要的問題是：唱甚麼歌和怎樣的唱法，兩者之間有甚麼關係？如果你的答案是它們之間沒有關係，任何種類的歌都可以用任何唱法，問題只是想製作出怎樣的 CD，便用怎樣的唱法去錄音，那麼，我可以大膽地告訴你，我相信到目前為止，沒有唱者曾嘴貼著咪那樣，以原調子、原音域去灌錄古典歌曲，即是你在本 CD 中聽到這種用流行歌唱法去唱古典歌曲的做法，應該是史無前例的；如果你的答案是唱甚麼歌和怎樣的唱法，兩者之間有關係，起碼用了有共鳴（resonance）的古典唱法去嘴貼著咪那樣地錄唱古典歌曲會「爆咪」，那麼，我又怎樣可以做到嘴貼著咪那樣錄音，但又不會「爆咪」，連高音也不會「爆咪」？這正正就是我灌錄本 CD 時所用的獨特歌唱技巧——「古典歌曲流行唱法」。接下來我會詳細解釋，現在先分享「古典歌曲流行唱法」這個念頭是如何形成的。

1 緣起

多年來我都有一個古典唱者都不會做的習慣——我喜歡在半夜練習要演出的歌曲。其實細想一下，不是因為我喜歡，而是有需要這樣做。日間我總是忙各樣事務：照顧家庭、全職工作、工餘教唱歌、籌備演唱會，以及近年來學習哲學等；到我可以靜下來準備演出的曲目時，已經是深夜。所以，我多是坐在電腦前，調低音量播放著 CD，看著譜子，小聲地唱，夜夜如是。用的當然不是甚麼共鳴聲（resonating sound），因為我不想在夜深時滋擾別人。我心裡知道，聲音到了上台時再發力也不遲。這種練歌方法，最初也不以為意，一切都來得那麼自然，我亦無意識自己是怎樣唱的。但日子一天天地過，慢慢我開始留意到，怎樣難的曲目，巴赫清唱劇 BWV51 中的 High C、韓德爾的快歌，我都可以小聲非共鳴地唱出來。自己知道只要非共鳴才可小聲，或者說如果要小聲，就一定不能發力，不發力自然便不會共鳴。但喜歡發問的我，很快就開始想，我是怎樣做到毋須發力又唱到 High C 的呢？而且不是單一個高音，而是整首歌，高低音不拘。我知道我是怎樣唱的，因為我可以不這樣唱，例如當我與鋼琴或樂隊夾歌，或正式上台表演時，就一定要發力唱共鳴聲。

接著發生的是數年前，我開始獲邀在不同的場合中做表演嘉賓。對我來說，公開表演是件很普通的事，演唱的場地是酒店的 Ballroom 我也可以接受，只是演出時要用咪。因為場地大而沒有像音樂廳那樣的迴音設備，所以伴奏也要靠現場播放 CD，利用擴聲器來控制音量，那唱者便似在唱卡拉 OK。其實，如果唱的是流行歌，這一切的安排都是正常的。流行歌手不也是這樣表演的嗎？但我並無打算演唱流行歌，我可以就這樣上台用咪以卡拉 OK 式唱

舒伯特嗎？但當我上台拿著咪唱舒伯特時，一切原初的疑慮立即消失，我唱得好像一個流行歌手一樣！台下不少略懂音樂的朋友都前來告訴我，他從來都不知道舒伯特的歌是可以這樣唱的！我回應他們說我也不知道。我只知自己似乎懂得如何靠聽著擴聲器播出來我自己的歌聲，再即時（real-time）調整適當的力度去唱。總之，力度不會少於自己在家中半夜小聲唱時所用的力度，但又不可以大力唱出共鳴的聲音，而且期間用的力度高低音都不同！就讓我稱此唱法為 Ballroom 唱法。我曾經聽過不少古典唱者唱流行歌，用不用咪他們也是用古典歌曲唱法，效果認真一般。用咪時又怕「爆咪」，所以見他們，就算有用咪擴聲，多數也是離咪數呎。就算是著名如三大男高音之一的意大利男高音巴伐洛蒂（Pavarotti），他和著名搖滾樂歌手 Sting 合唱流行歌時，兩把聲音完全是「水溝油」，我還是寧願他回到歌劇的老本行。

可以說，過去幾年我不停在想，在我自創的 Simple Physics for Singing（簡稱 SPS）這個發聲理論、歌唱技巧系統的框架下，我在深夜小聲不發全力地唱古典歌，和我在咪前即時調較力度地唱古典歌是怎麼一回事？在甚麼都講共鳴、用力（Support）去發聲的古典唱法中，我是怎樣做到不發力唱 High C？如果共鳴需要發力，而發力才可以唱 High C，那麼共鳴與唱高音又是否有關？低音需要共鳴嗎？對著咪不可發力是知道的，但我又知道如果不用力，好像深夜小聲的那樣，有一些音（尤其是高音），是不夠聲入咪的，所謂咪是 pick up 不到的。所以站在咪前，我就需要調較力度去唱出每個音，只要不「爆咪」便可。但我亦知道這種唱法在正式古典歌曲演唱會中，即是站在音樂廳台上不用咪的情形下，是「不夠聲」的。那麼這種每個音在調較力度的唱法是古典唱法嗎？因為我沒有發力，我發出的就很可能不是共鳴聲？是否因為不是共鳴聲，所以這種唱法在台上是「不夠聲」？我的 SPS 理論要是

真的，那麼所有在唱歌時發出的聲音，就一定要能在這理論的框架下解釋得到。這些我在後面會詳細解釋。

讓我先告訴讀者，第一種深夜小聲唱古典歌的唱法，不是流行歌唱法，除非你是在唱任何歌時都是小聲唱。深夜小聲唱古典歌，用的是半聲（*mezza voce*）唱法。第二種我稱為 Ballroom 唱法，才是我在灌錄書中 CD 時用的方法，此唱法用的全部都是真聲。

嚴格來說，我這裡說的流行唱法指的只是我唱歌時，嘴是緊貼著咪的，但其中所有發出的聲音中音能量的控制，都是要運用技巧的——這技巧是我用古典唱法唱歌時用的技巧，錄音時我有意識地做出這技巧。這並不是一般的流行曲唱法，須知很多流行歌手唱到高音或大聲時，他們都會不自覺地把咪拖開，可能是怕「爆咪」，又或者當他們需要唱漸細或唱到句尾時，亦會刻意把咪拖開。因為一般的流行唱法，在技巧上唱者是做不到對發出聲音中的音能量的控制，所以唱到大聲、高音或漸細時，他們都要靠拉開咪的距離去間接控制咪收到的音夠量。

接著發生的，自然就是我想到用這種唱法，灌錄一張我最喜愛的作曲家之一——舒伯特歌曲的 CD。就是這樣，我便籌備錄製這張 CD。

2 「古典歌曲流行唱法」背後的信念和使命

從兒時開始，我就想古典唱者有兩大類：第一類是先天派，天生好聲，一開口聲音便與眾不同，隨時可以唱歌劇的片段。記得學生時代的我，參加

校際音樂節的歌唱比賽，每年必有一兩名同學，參加任何獨唱項目都名列前茅；第二類是技巧派，我不會說他們唱歌時在作狀，但這些唱者發出來的歌聲，像是唯恐別人不知道他在唱古典歌那樣，尤其是女高音。這樣的唱法，為技巧而技巧，我知道高音要用力我就用力，但沒有想過低音要放力，於是唱出來的聲音很緊很硬，有剛就沒有柔，有高就沒有低。

以前的我，很羨慕先天派，很怕技巧派的唱者。但現在我就知道，真正的技巧派唱者，聲音經技巧加工後，聽起來仍是自然的。她會懂得如何運用技巧去改變聲音的音量、音質及音色。她發聲的技巧到家，亦會令她可以隨著心中所想去吐字及加入語氣的變化。這樣，唱歌時只要她的情感一到，技巧就可以配合。反觀先天靚聲的唱者，若是缺乏了技巧，再靚的聲音唱出來也只可以是千篇一律，像音樂盒一樣。一把沒有音量、音質及音色變化，沒有吐字、沒有語氣變化的聲音，唱者如何可以表達情感？我告訴你「我愛你」和「我恨你」，聲音和語氣總不可以是一樣的吧！

很多人都很怕古典音樂，覺得它地位高高在上，是有閒階級的活動，是有藝術修養的人的玩意，怕自己聽不懂。有更多人怕聽別人唱古典歌曲，尤其是聽女高音唱，因為高音給人的壓迫感很大，而且可以是很吵耳的。但如果用 Ballroom 唱法去唱古典歌曲，唱者給人的感覺就像在唱流行歌，人們聽起來心態可能會輕鬆些。這可能會是推廣古典歌曲，甚至是古曲音樂的一種新途徑。此唱法唱者在每個音上調節她發聲的力度，可以令她唱得較口語化、人性化，容易令人覺得較親切、平實，就算高音多，也較容易為人接受。而且因為唱者用的力度始終比古典唱法的為少，如此唱出來的聲音中的音能量（sound energy）亦相應較少，聲音不會那麼吵耳。加上所選的若是古典

歌曲中旋律較優美的，就更能吸引聽眾。今次是舒伯特，下次可以是莫扎特、韓德爾，歌劇選段、經典金曲，甚至是中國歌曲。總之，哪裡有好旋律，哪裡就有以流行唱法演繹這些歌曲的可能性。用這種流行歌唱法去灌錄古典歌曲，錄完後的人聲聲道（voice only track）又可給後期音響製作的人員很大的創意空間，令歌曲更有流行感。

聲音本來就是每個人毋須購買就有的樂器，唱歌則是每個人毋須學習就可以做出來的音樂。古典歌曲需要用古典唱法，技巧上來說不是必然的，這只是因為很多社會進程及文化背景的因素。要在可容納數百人的音樂廳演唱舒伯特，跟舒伯特當初坐在鋼琴前為十數朋友自彈自唱的情形，從演唱的度角來說，相差太遠了！在可容納數千人的大劇院，在半百人的樂隊伴奏下，要演唱普切尼（Puccini）的《蝴蝶夫人》，你能不發力用共鳴的聲音去唱？

古典歌曲也只是歌曲的一種，當中亦有很多優美、容易上口的旋律。把這些歌用平易近人的唱法唱出來，事後再用製作流行歌的手法加工，歌曲中的流行感會減少人們對它的抗拒。這樣，希望可使一眾喜歡聽歌的人，不再覺得古典歌曲是甚麼高不可攀的藝術。此外，亦希望這些歌曲能吸引平常不會主動去聽古典音樂的讀者，引領他們首次踏進古典音樂的世界。這就是我「古典歌曲流行唱法」背後的信念。

使古典歌曲人性化，是我對「古典歌曲流行唱法」這個錄音項目背後的使命，亦相信是每個藝術家在其藝術範疇中的其中一個目標。

不過，有一點我時常提醒自己，就是不論怎樣「搞作」，也不應改動作

曲家在原作中的藝術價值。德國藝術歌曲有的是文化、文學及音樂上的價值，這些都不可以在我和音樂監製將歌曲流行化的過程中，受到任何損害。

3 灌錄「古典歌曲流行唱法」CD 時的歌唱技巧

答案很簡單——這全是有關唱者唱歌時，她發出的聲音中音能量的問題。錄音時收音的咪，它可以承受的聲音能量有一定的上限和下限。它收到的聲音，音能量超過上限，就會出現「爆咪」的情形；如果低於下限，咪是接收不到這聲音的，即所謂的聲音「唔入咪」。在錄音室錄歌，咪任何時間收到音能量的總和，包括人聲及伴奏聲，一定要在這上限及下限之間。

「能量守恆定律」（The Law of Conservation of Energy）告訴我們，在一個與外界沒有物質與能量交換的系統中，能量是保持不變的。簡單來說，你用了多少能量去產生聲音，產生出來的聲音就持有多少能量。古典唱法是要發力去唱的，故此用古曲唱法唱出來的聲音，能量肯定是大的。在這種情況下錄唱，唱者若是把錄音的咪緊貼嘴邊，便會出現「爆咪」的情形，於是，錄音工程師就一定要把咪放到老遠。所以，如果唱者要把咪貼著嘴地去錄音，她就一定要想辦法確保發力唱歌時的力度要剛剛好，以至她唱出來的聲音，音能量不會超標或不達標。如果你對唱歌錄音有點認識，你會說：「這都是所有流行歌手在錄音室錄音時要做的事，沒有甚麼大不了！」你說對了。不過，在我的情形，我唱的是原汁原味原調子的古典歌，當中音域（vocal range）、高音（high pitch）等的要求，一般都比流行歌為高，我是不可能不用力去唱較高的音的，那我需要做的是絕對控制所用的力度，使高音也不會「爆咪」。

來到這一點，事情就開始複雜。讓我分兩個方面來說。

一、錄音時我戴著耳筒，伴奏的琴聲是通過耳筒傳給我的；亦因為我戴著耳筒，唱歌時聽不到自己的歌聲，所以我會從耳筒中聽到錄音工程師即時播回當刻我所唱的歌聲，亦即所謂「play-back」。Play-back 播多播少是錄音工程師控制的，我只可以根據耳筒傳來的歌聲，去決定當刻要用多少力度去唱——耳筒中我的聲音愈大，當刻用的力便愈小；耳筒中我的聲音愈小，當刻用的力便愈大。Play-back 的音量通常是在錄每首歌前決定的。在我來說，我是聽不到自己唱出來的聲音是否「爆咪」或「唔入咪」，上下限只是錄音系統給使用者的一個提示，該系統可以處理的音能量的上下限，所以錄音時收進來聲音的音能量，也只會出現在系統的顯示屏上，唱者是看不到的。在此，錄音工程師的責任就是決定在耳筒播給唱者怎樣的 play-back，以幫助唱者找到唱時應該用的力度。我不是這方面的專家，說的都是音樂監製解釋為何錄音時要用耳筒，以及錄音時我的親身體會。這裡，我只想說，本 CD 錄音項目的成功，在技術上來說，錄音工程師及音樂監製佔了一半的功勞。

二、與此同時，在唱歌期間，高音我要加力，低音要放力。這是因為高音本身的音能量是高的，所以需要較多的力度去唱出此音；在低音時，情況剛剛相反。但問題又出現了，因為要保持聲音在任何時間的音能量都在上下限之間，我是怎樣做到加了力度唱的高音，音能量仍可不超標？同樣地，放了力唱的低音，音能量仍可達標？這就要用到歌唱技巧中「聚焦」（Focusing）這一招。由於在同一首歌，play-back 的大小是不變的，我是應該可以靠聚焦去保持唱出來的音能量，不論高低音，大致上都是一樣的。

相比之下，用半聲深夜小聲去唱 High C 比 Ballroom 真聲唱法容易。用半聲（半條聲帶）唱歌，難度不高，靠的是用氣的多少。但半聲發出來的聲音，音能量不會高，不足夠入咪。Ballroom 唱法用的全是真聲，聲音有足夠的能量入咪。在音樂廳的舞台上，正宗古典的唱法也是全部用真聲，並且必定是經過發力後有共鳴的真聲，高低音中都有相當高的音能量。唱到高音時，若你力度不夠，你可能會改用假聲（falsetto）去唱（這裡我得指出，嚴格來說，女聲是沒有假聲的），唱到高音但又要細聲（*piano*）時，你可以用半聲去唱。不過，這些都是權宜之計，不是古典唱法的正宗之法。

Ballroom 唱法唱者不可以用半聲，因為這種聲音能量不足夠入咪；無論唱任何音，唱者亦不可發力唱共鳴聲，因為會「爆咪」；唱高音時，更加不能發力。高音時既不能發力，但同時又不能轉假聲或半聲去唱，以免聲音音質前後不一致。所以，Ballroom 唱法最大的挑戰是，我要用真聲去唱所有高低大細的音之餘，無論怎樣高的音，都不可只發力去唱，亦不可轉假聲或半聲。總而言之，任何時候，所有高低大細音，我都要刻意地控制發聲的力度及聚焦面積（Focus area），務求唱出的聲音，音能量能夠保持平穩，以至我不會唱「爆咪」或不夠聲入咪。

要控制發聲的力度及聚焦面積，氣的運用（use of breath）是絕對重要的。在用同一口氣唱出的一句歌中，喉嚨一定要有意識地放鬆肌肉，保持打開。與此同時，我是有意識地運氣（運用氣量），使此句中打在口蓋（palate）上的氣不曾間斷。此外，我還要控制氣的流量均勻，使我有機會即時（real time）再用聚焦的技巧去集中或分散當刻擊打口蓋的力度，以保持唱出來的聲音音能量平穩。但到此為止，這些做法只是說出了我是如何控制發聲中的

音能量，至於音能量是否真的前後一致，就取決於從耳筒中聽到自己的聲音時，能否即時作出適當的判斷及調節。如果聽到自己的聲音比之前大，就要收力；如果比之前小，就要加力，務求聲音的音能量前後大概一致。

唱歌時聲音中真正能發出能量的是歌詞中的母音（vowel），因為當我們讀出或唱出母音時，整個由聲帶（vocal cord）至口唇的發聲通道（vocal tract）是通行無阻的。反觀子音（consonant），發出任何子音時，一定是發聲通道中的某一處很短暫的碰合一次。這樣看來，唱者如果要保持唱每個音時打口蓋的力度，不會因為她要唱出字與字之間的子音，發聲通道中的某一處要有短暫的碰合，而令此力度受到干擾，甚至短暫中斷，以至口蓋的振動短暫地被減少（temporary damping），她就要懂得如何在唱出母音與母音之間，在絲毫不影響口蓋當刻的振動下，用極短的時間去碰合發聲通道的某一處去發出該子音。德文是一種需要處理很多子音的語言，要把歌曲唱得口語化，所有母音和子音都不可以因為要保持歌聲美妙而被忽略。咬字、吐字清晰和唱得口語化，是我灌錄此 CD 時對自己非常重要的要求。不然，儘管我錄音時是嘴貼著咪地唱，但不肯定地唱出的母音、發不出的子音、咬不準的音節、講不出的語氣，都無法由音樂監製或混音工程師事後補救。

如果讀者不明白以上所說的，不要緊，因為我接下來會解說聲樂技巧中一些名詞或概念，如音量、音能量、發力、共鳴、聚焦、真聲、假聲及半聲等。讀者可以先閱讀後面「歌唱有關的名詞及概念的基本定義」的部分，然後重讀上面的內容，可能會較容易明白。

CHAPTER II

Simple Physics for Singing

　　這一節是本書中最技巧性（technical）的部分。在此我嘗試用物理學的角度去分析人聲這件樂器是如何運作的，解釋歌唱技巧中一些基本的概念例如音量（volume）、音能量（sound energy）、音色（tone color）、共鳴（resonance）等，由此再推論及解釋一些在定義上較模糊的概念例如頭腔（head tone）、咽腔（pharyngeal resonance）、胸腔（chest tone）、橫膈膜呼吸（diaphragm breathing）、氣量運用（use of breath），以及一些較複雜、較難（technically difficult）的歌唱技巧，如擊打（Attack）、力度（force）、共鳴聲（resonating sound）、聚焦（Focusing）、力度控制（Support），以及我稱為 Delta 唱功的技巧。在對這些概念及技巧有清晰的定義下，再進一步提出及解釋美聲唱法（*bel canto* singing）狹義定義中的連音唱功（Legato Singing），以及一些很多唱者都在用（in use），但卻很少人會去從技巧去分析的問題例如真聲（modal voice）、假聲（falsetto）及半聲（*mezza voce*）等。

我稱以上用物理學去分析、解釋、推論，甚至對歌唱技巧提出新理論的一個系統為「Simple Physics for Singing」（簡稱 SPS）。不過我得指出，我並沒有提出新的技巧。獨唱（solo singing）的歷史四百多年，期間甚麼人聲這樂器可以做到的，都會有人做過，當中最有效及悅耳的，今天仍會在用，故此，要發出同一種聲音再有新做法的可能性不大，除非我們是想發出一種新的聲音。所以，我只是對一些重要而且在用，但又少人會去分析的歌唱技巧，重新提出當中的理論，亦會指出這技巧是如何做出來的。

其實，歷史中一些重要的歌唱技巧，例如 *bel canto* singing 狹義定義中的 Legato Singing，都是因為缺少對此技巧的做法的一個說明而在歷史中流失。在獨唱史中，Donizetti（1797-1848）及 Bellini（1801-1835）等被稱為 *bel canto* 的作曲家，都曾為一些歌唱奇範度身創作難度極高的曲目，但這些唱者一旦離世便後繼無人，可能是因為他們雖然懂得唱，但並不明白其中的道理，也說不出當中的做法，這些 *bel canto* 曲目也要到一百多年後才有唱者重唱，但這亦是因為古典歌壇中再次出現像 Joan Sutherland 這類歌唱界奇才，極強的音準感、節奏感、聲音先天性的生理構造等令她很容易就唱出這類歌曲。今天很多成了名的唱者都有自己的「*Bel canto* album」，但她們都未能像 Sutherland 般唱得自如。其實，就算我在理論上解釋到 *bel canto* Singing 所需的兩大技巧：Focusing 及 Legato Singing，在技巧上準確指出唱者在當中需要做些甚麼，唱者如果先天性未能配合以上的三種條件，她也不會是唱這種歌的人才。

SPS 中所用的物理理論全是最基礎程度的理論，原因很簡單：再複雜或深奧的理論，講得出也未必做得到。不過，所有 SPS 中提出的技巧，都不

單只是理論，都是我先做後再將其理論化的。但本書始終不是一本歌唱技巧的書，所以在這節中提到的技巧，主要是跟我在灌錄本書 CD 時有關的歌唱技巧。

技巧有理論基礎是重要的，但這只是事情的開端，理論無論多合理，唱者也得唱出當中涉及的技巧，因為所有的技巧都只在說明某個現存的唱法。所以一本完整的歌唱技巧書，除了理論外，還應包括正面及反面的示範（illustrated singing），甚至一些進階式有目標的練習（progressive exercises with well defined target）；此時，理論可以幫助唱者的，就是使他明白要做的是一個怎樣的動作，例如他只是最基本地在尋找運氣打口蓋（palate）時，是口蓋的哪一點；還是找到後，在該點上加力等。不過，這些都不是本書技巧這一節中應做的事，只可有待 SPS 系統獨立成書時，再向讀者交代。

最後想一提的是，一個真正稱得上有技巧的唱者，唱時是知道自己在人聲這樂器上做了些甚麼以發出當時的聲音，因為他是隨時可以選擇不如此做以發出其他聲音的。

1 SIMPLE PHYSICS FOR SINGING（SPS）簡介：
一個「發聲理論、歌唱技巧」的綜合系統

唱歌從來都是一件看來容易的事，因為人人都是不用學就會唱歌。但唱歌亦是最難解釋的一門學問。十個唱歌老師就有十個說法、十個教法。

在 SPS（Simple Physics for Singing）這個「發聲理論、歌唱技巧」系統中，人聲（voice）只是一種樂器。它有所有樂器都有的基本考慮，例如音準（pitch）、音頻（frequency）、音量（volume）、音能量（sound energy）、共鳴區（resonating cavity）等，亦有一些對聲樂來說非常重要，而且都是可以靠唱者的技巧做得到的考慮，例如力度（force）、共鳴聲（resonating sound）、高低音、音量變化（dynamic change）、音色變化（tone color change）、音質（voice quality）、音能量控制（sound energy control）、聚焦（Focusing）、橫膈膜呼吸（diaphragm breathing）、真聲（modal voice）、假聲（falsetto）、真假聲混合、半聲（*mezza voce*）、滑音（portamento）、連音（legato）、跳音（staccato）、振動音（vibrato）、花巧技巧（virtuoso techniques）如震音（trills）、迴音（turns）、走句（runs）等等。人聲這件樂器，更有它獨特要處理的技巧，就是我們對唱者在吐字、咬音、語氣（英文統稱 diction）上的要求。

唱歌時，人聲只是個一件樂器、一件用來有系統地發出指定聲音的物，而所有以上的名詞或概念都是此物在發出聲音時，聲音中的某個物理屬性（attribute），例如音量是指聲音音波（sound wave）的波幅（amplitude），所以這些名詞或概念都有客觀物理學上的定義。而如果要在技巧上做到這些概念，人聲此物就一定要做到該概念對物在物理學上的要求。例如如果你要唱細聲，你發出來聲音的波幅就一定要小。此外，有些概念之間是有關係的，例如改變氣擊打口蓋時的力度，是可以改變你用此力發出來的聲音中的音能量。而聲音的音能量，在聲音的頻率不變下，是會決定該聲音中的波幅度，因而改變了你的音量。

　　SPS 這個系統，就是從以上各聲樂概念中聲音的物理屬性，找出人聲這件樂器可以做些甚麼，才能發出有這些物理屬性的聲音。人聲可以做的，就是所謂「聲樂技巧」。例如你想聲音漸細，即是減少音量，那麼你就要減少打口蓋的力度。這種「減少打口蓋的力度」的做法，便是唱歌時漸細聲的技巧。

　　不過我得指出，很多在本書歌唱技巧部分談及的概念，例如我稱之為音量（volume）、音能量（sound energy）、音色（tone color）等概念，在音響界或聲音物理學（physics of sound）中，都有較具技術性的稱謂，如 loudness、intensity 及 timbre 等。這些技術性的概念亦會更全面地考慮其當中所有相關的變數，例如聽者的心理因素、音壓（sound pressure）、傳送方向、傳送媒體（medium）等等。但這很多都不會在我的 SPS 系統的考慮之中，理由很簡單：唱歌時唱者需要掌握及可以控制的，就只是她當刻發出的聲音中的音量（大細聲）、頻率（音準）及音色，當中在技巧上唱者所涉及到的，就只有她用了多少的氣量去唱、氣擊打共鳴空間時的力度及共鳴空間的大小。故此，SPS 在處理唱歌問題時所用到的物理理論，也只會考慮到與音量、音頻及共鳴空間等有關的事宜。

2　有關歌唱的名詞及概念的基本定義

　　要解釋 SPS，先要替一些有關唱歌的概念下定義。這些定義不是我定的，有些是科學常用詞，如音量、音能量等，有些是音樂中的名詞，如滑音、跳音等。

2.1　音準、基本音準、泛音及音色

音準（pitch, p）與音頻（frequency, f）意思相同，前者是音樂用詞，後者是物理學用詞，指的都是聲音的頻率。物件振動（vibrate）的頻率指的是它每秒振動的次數。音頻與音波（sound wave）的波長（wavelength, w）是倒數（reciprocal）的關係，即是 {f = v/w}，當中 v 是音波的速度（velocity）（見圖 3）。聲帶發聲時本身振動的頻率，就是當刻唱者唱出來的音的基本音準（fundamental frequency）。聲音中不只有基本音準，還有此音準的其他泛音（overtone）。有甚麼泛音及各泛音之間比例上的多少，取決於唱者發出此音時，有多少共鳴空間。最終聲音中各頻率的音波在時期值上的總和（summation of waves of different frequencies over time），構成該聲音的音色（tone color）。

2.2　音量

音量（volume）取決於音波波幅（amplitude, a）。（見圖 3）音量即是我們日常所說的「大細聲」。

2.3　音能量

音能量（sound energy, E）是聲音中的能量（energy）。音能量與波幅的平方及音頻的平方成正此，$\{E = constant \cdot f^2 \cdot a^2\}$。

圖 3：聲音音波（sound wave）

2.4　音量變化及高低音

音量變化（dynamic change）是聲音波幅在變化，高低音是聲音頻率在變。兩者都是唱者靠控制其打上口蓋的力度可以解決的問題。如果要唱很高或很低的音，還可以加入聚焦或反聚焦（de-Focusing）的技巧。

2.5　音色變化

音色（tone color）是取決於聲音中的基本頻率（fundamental

frequency）及其泛音的不同頻率之間的百分比。低頻率的比例愈多，聲音愈深沉；高頻率的比例愈多，聲音愈嘹亮。此外，體積較大的共鳴空間產生出來的聲音，低頻率的比例會較多；相反，體積較小的共鳴空間產生出來的聲音，高頻率的比例會較多。所以，大提琴發出的聲音會比小提琴低沉。唱者的歌聲中，如果音色豐富，即聲音不偏尖不偏沉，別人聽起來會較為舒服。如果唱者懂得在唱到不同段節時，能隨著情感變化改變音色，那演唱便會更感人。人聲這件樂器中，唯一可以由我們操縱的共鳴空間就是咽部的空間。如果唱者懂得藉改變咽部的空間去變化音色，改動毋須多，效果已很好。（見下文）

2.6 共鳴區與共鳴空間

2.6.1 共鳴區

人發聲時可用的共鳴區有五個：頭腔（一般稱為頭腔，實則是口蓋（palate）對上的鼻腔（nasal cavity））、口腔（oral cavity）、咽腔（pharynx cavity）、喉腔（larynx cavity）及胸腔（chest cavity）（見圖4）。此處，「腔」指的是身體的一個部位。在下文中，「腔」亦是指這些共鳴區中一些共鳴的空間（cavity）。古典唱法的共鳴區主要是頭腔、咽腔及胸腔；流行曲一般唱法的共鳴區則主要是喉腔及胸腔。人說話時的共鳴區也主要是喉腔及胸腔。用喉腔做共鳴區很傷聲帶，所以唱流行曲或說話時，也應儘量借助頭腔的共鳴發聲。口腔的形狀和大小、唇的前後位置，連同咽喉空間的形狀和大小，則是用來斷定發該聲時的母音是甚麼。

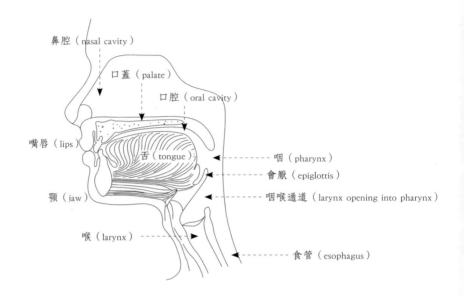

圖 4：咽喉及鼻腔圖

　　每一個共鳴區，當中都有共鳴的空間，空氣就是在這空間內振動。

　　首先，可以做共鳴的空間內一定主要是空氣。由原初單一物的振動，繼而令共鳴空間內的空氣振動，並不是共鳴的目的，共鳴真正的目的是，共鳴空間內空氣的振動繼而可以令與此空間有接觸的所有物（包括其他空間）也開始以同一個頻率振動，此振動又再傳至與其有接觸的物。這樣，把原來只在一物的振動，一層層地傳開去，直到振動在空氣中傳送到我的耳膜，我就能聽到原來該物振動時發出的聲音。要發出來的聲音有機會產生共鳴，唱者用氣擊打共鳴區使當中的空氣振動時，此振動必須是自由的、可持久的。共鳴的結果不是增大原來聲音的能量或音量，而是使它可以傳得更遠。

　　所有樂器（包括人聲）發聲時，所謂的共鳴區，都是其發聲部位鄰近的部位。這樣，樂器原初發出的聲音，如果令這些共鳴區中共鳴空間的空氣也以此聲音的頻率振動，此振動再一層層地在空氣中傳開去，就可以一直傳到聽眾的耳中。

　　再看看人聲這件樂器，所有共鳴區（頭腔、口腔、咽腔、喉腔及胸腔），都是在聲帶上下鄰近的部位。我們接著要問的是：一、每一個共鳴區內共鳴的空間是甚麼？二、在發聲的人如何啟動（activate）這空間中的空氣振動？三、如果真的令這些空間內的空氣，與聲帶同時以同一個頻率在振動，結果會是怎樣？在本書中，我不會詳細探討這些問題，只會談談當中的一些結論。

2.6.2 共鳴空間

　　其實除了頭腔外，其他共鳴區中的共鳴空間（resonating cavity）就是該區內的空間：口腔內、咽部內（包括鼻咽及喉咽）、聲帶上下喉嚨內部及胸部肺內的空間。（見圖5）

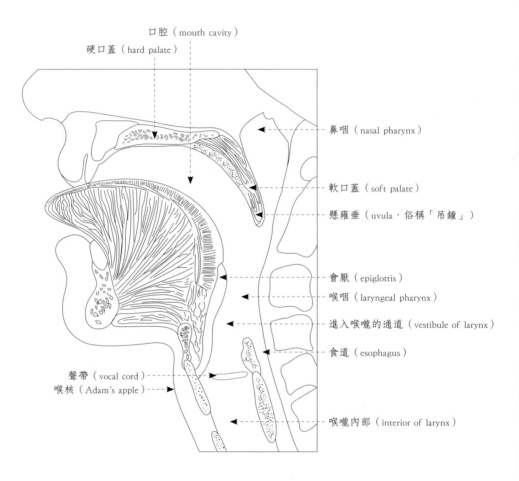

口腔（mouth cavity）

硬口蓋（hard palate）

鼻咽（nasal pharynx）

軟口蓋（soft palate）

懸雍垂（uvula，俗稱「吊鐘」）

會厭（epiglottis）

喉咽（laryngeal pharynx）

進入喉嚨的通道（vestibule of larynx）

食道（esophagus）

聲帶（vocal cord）

喉核（Adam's apple）

喉嚨內部（interior of larynx）

圖 5：人聲說話時的共鳴空間（口腔、咽腔及喉嚨內的空間）

至於頭腔中用作共鳴的空間，主要是四對在口蓋對上鼻腔中不同位置的鼻旁竇（paranasal sinuses）：maxillary sinus（上頜竇）、frontal sinus（額竇）、ethmoidal sinus（篩竇）及 sphenoidal sinus（蝶竇）。其中最大、最重要的是上頜竇。（見圖 6）

2.6.3 唱歌時如何啟動共鳴

2.6.3.1 頭腔的共鳴

所有人發聲時，包括說話及唱歌，頭腔的共鳴（簡稱「頭音」，head tone）是一定存在的。從生理學上來說，替人聲產生共鳴的，正正就是多對在口蓋以上鼻腔內各個位置的竇（sinuses）。從正面看，這些竇都在鼻的對上或緊靠鼻的兩旁，故稱為「鼻旁竇」。如果從側面看，當中很多對竇並不是靠著鼻子或臉前邊的，上頜竇和蝶竇就在口蓋偏後對上的位置。人發出來的聲音，如果不經這些鼻旁竇產生共鳴，聲音是傳不開去的。

正因為人只要是發出旁人聽得到的聲音，就一定會用這些鼻旁竇產生共鳴。所以，唱歌時，如果「要用頭腔做共鳴」是唱者的一個歌唱技巧，她就一定是有意識地、刻意地令這些鼻旁竇中的空氣振動。那麼，唱者如何啟動（activate）這些鼻旁竇中的空氣去振動？

有一點我要特別指出，頭腔中所有可以產生共鳴的空間（竇），都是我或我呼出來的氣不能直接接觸得到的。所以，要刻意啟動這些竇中的空氣振動，只有一個方法：唱者要有意識地、刻意地用氣打口蓋。在此，口蓋就像

圖 6：鼻旁竇圖

鼓的鼓面，鼓的內裡就是這樂器的共鳴空間，鼓手要啟動此空間內的空氣振動，就要擊打鼓面。如果唱者的技巧到家，她還可以基於音樂上的需要而決定氣打口蓋的哪一部位：例如打口蓋偏前硬口蓋的部位，容易啟動額竇及篩竇的振動；打口蓋中部容易啟動上頜竇的振動；打口蓋偏後軟口蓋，甚至「吊鐘」的部位，容易啟動蝶竇的振動。

美聲唱法（*bel canto* singing）這個名稱，廣義上指的只是古典歌曲的唱歌方法，對一般人來說，這種唱法要求唱者唱出來的聲音要有共鳴。那麼，在各種共鳴區（頭腔、胸腔、口腔、咽腔、喉腔）中，頭腔的共鳴（頭音）便是美聲唱法中不可缺少的技巧。這是因為頭腔中的鼻旁竇就是人體在生理上唯一幫助人聲共鳴的部位。所有唱歌老師都會這樣告訴學生，不過，絕大部分老師教學生如何產生頭腔共鳴的做法都是不準確的。他們都只是叫學生唱歌運氣用力時，力刻意地瞄向前額兩眼中間，或是向著鼻子，又或是朝向兩旁顴骨之上眼睛對下的部位（一般歌唱技巧中稱為「mask」，化裝舞會中戴上只遮掩眼部的面罩時，眼睛對下被面罩遮掩的部位）。這些做法背後的想法似乎都是說，唱者運氣用力時，目標是朝著各竇直打。但是，這樣的想法和做法，都是不正確的。唱歌運氣用力時，唱者的氣要朝著打的是口蓋，因為口蓋對上才是各種竇。這亦是唱者唯一能做到的動作，因為她呼出來的氣，根本接觸不到任何鼻旁竇。如果唱者技巧到家，她還可以把氣朝著口蓋的各個部位去打，因為口蓋不同部位對上有不同的竇。

鼻腔中的各對竇，最大、最重要的是上頜竇。如果唱者的氣單是朝著前額、鼻子，甚至 mask 的位置去打都是錯的，因為共鳴最重要的竇（上頜竇）並不在口蓋偏前靠鼻子或靠面部對上的位置。因此，唱者用氣去打口蓋時，絕大部分的時間都應該在打口蓋中間、硬軟口蓋中間、上頜竇對下的位置。

其實，沒有學過美聲唱法的人，她唱歌時，口蓋亦會因呼出來的氣打在上面而振動。但如果你要聲稱擁有「用頭腔做共鳴」這一招作為個人唱歌的技巧，你唱歌時，「氣要朝著口蓋打」就一定要是有意識、刻意去做的動作，而不是頭腔自己在共鳴。此時，你是自己在主導如何用氣去令口蓋振動。你

不單可以控制氣打在口蓋的力度，而且還可以主導氣打在口蓋的哪個位置，從而產生各種不同經共鳴後的聲音：氣打在硬口蓋，額竇振動時的聲音較硬較剛，音準較準確，但音量變化不大；氣打在口蓋中部的位置，上頜竇振動時的聲音較豐滿，唱者可以自如地控制打口蓋的力度，故較容易做出與此力度有關的技巧如音量變化、聚焦等；氣打在軟口蓋，甚至「吊鐘」的位置，振動蝶竇，發出來的聲音較柔。唱者會較容易唱出極高的音，不過，唱者當刻是不能控制打口蓋時力度的多少。

鼻旁竇在生理上的功用，就是可作為人聲共鳴之用的空間。唱歌時，唱者能刻意靠用氣打口蓋以啟動振動（activate the vibrations of）這些鼻旁竇中的空氣，歌聲便可以傳得很遠。

2.6.3.2 咽腔、喉腔的共鳴

唱歌時，整個由聲帶至口唇的發聲通道（vocal tract）都是一條完整（intact）的通道。如果聲帶以某個頻率在振動，你會很難相信咽腔中、喉腔中的空氣不是在以同一個頻率在振動，只是強弱程度可能不同。因此，唱者是無需要做任何事去啟動咽腔或喉腔內的空氣去振動。那麼，既然這兩個部位已經各自與聲帶以同一個頻率在振動，我再說用咽腔或喉腔做共鳴，是甚麼意思？

唱歌時，唱者呼出來的氣經過聲帶，如果聲帶本身是不被壓的（unheld）、可以自由振動的（free to vibrate），氣擦動聲帶使其振動要用的能量是很少的。離開了聲帶的氣，在美聲唱法來說，最好是能直上口腔，

然後氣中的能量最好全數用來打口蓋使其振動。口蓋的振動繼而啟動對上鼻旁竇中的空氣振動。而且所有朝著口蓋打的氣都要直角地（right angled）及夠力地打，不然有部分的氣就算打在口蓋上，也未必能成功地令口蓋振動。所有未能用來打口蓋及打了但不能成功使其振動的氣，便會直出口部，成了呼出來的氣；此時，唱者唱出來的便是「氣聲」。氣聲是一般流行唱法中的一項特徵（a desirable feature）。但如果唱的是古典歌曲，氣聲對你是不利的（not efficient），因為你需要的是每一分氣的能量都用來發出共鳴聲、高音等。

不過，擦動完聲帶使其振動後離開聲帶的氣，如果不是直上口腔，好讓氣中的能量轉化成口蓋振動的能量，或讓未用的氣再從口中呼出，那麼，沒有去到口腔的氣，要消散當中帶著的能量，此氣就只能打動喉腔或咽腔的內壁，令它們因而振動。這樣，所有呼出來的氣，當中的能量便會被消散。氣要是打在咽腔的內壁，事情還算好辦，若是打在喉腔的內壁，這就是另一回事。

★ 喉腔的共鳴

唱歌時，喉腔內的空氣同時在與聲帶以同一個頻率振動，此事是自然發生的，亦不是唱者能干擾的。不過，讀者不可不知的是，唱者唱歌時刻意振動喉部亦是她能力可及的。其實，很多流行歌手都是靠刻意地上下移動喉核去做出聲音中的振動音（vibrato）。作為演唱流行歌的一種技巧，此做法無可厚非，雖然並非沒有代價。但對聲帶造成更大損害的做法，是唱者用呼出來的氣擊打喉腔的內壁。此做法有損聲帶，因為喉腔本來就是聲帶的所在

地。喉腔的內壁經氣擊打後在振動,實際上,唱者此動作是振動一個正在振動的物(to vibrate a vibrating body):聲帶。此舉會干擾聲帶原來的振動,增加其負荷。你會問,既然是這樣,唱者不要用氣擊打喉腔的內壁,事情不就可以解決了嗎?我可以告訴你,只要唱者呼出來的氣,當中有些氣,其能量未能被唱者轉化成令口蓋或咽腔內壁振動的能量,這些氣可能有部分從唱者口中溜走,成為氣聲,但絕大部分都會被用來擊打喉腔的內壁。而且就算此擊打不是唱者刻意的動作,它都是必然會發生的。因為在動的任何物(a moving object)都是帶有能量的,要此物停下來,就要把它當中因動而帶有的能量全部轉化成其他能量。呼出來的氣,擦過聲帶使其振動後,在你的喉腔中,任何未能用來擊打咽腔的內壁或口蓋的氣,又未從你口中溜走的氣,便會別無他法地在擊打喉腔的內壁。喉腔的內壁振動後,此氣因其在動而產生的能量亦會因此消失。這種唱歌時用氣去擊打喉腔內壁產生的聲音,我會稱之為「喉嚨聲」。如果唱歌時不想有「喉嚨聲」,唱者就要把全部呼出來的氣用來擊打咽腔的內壁或口蓋,此做法是其有意識及刻意的做法。上文提過,「用頭腔做共鳴」是美聲唱法中必須的技巧。而「用咽腔做共鳴」則是發出「咽音」時的做法。

與「氣聲」同樣,「喉嚨聲」亦是一般流行唱法的特徵。相反來說,去掉「喉嚨聲」則是古典唱者務必做到的事。不過,我可以告訴讀者,絕大部分的古典唱者,包括一些很有名的唱者,都不是完全沒有「喉嚨聲」。想去掉「喉嚨聲」,唱者唯一的做法便是在唱歌時,腦中只專注在如何運氣用力擊打口蓋,一個最遠離喉腔的部位。不過,此力不是以大為好,而且是唱出每個音準時所需的力度都不同。而此所需力度的準則就是能使該唱出的音是有(頭腔)共鳴的聲音。這一點後面會再作解說。

★ 咽腔的共鳴

同樣地，唱歌時，咽腔內的空氣同時在與聲帶以同一頻率振動，此事是自然發生的，亦不是唱者能干擾的。唱者在唱歌時刻意地去振動咽部的內壁亦是其能力可及的。而當她這樣做時，發出來的便是「咽音」。

人吞嚥時，喉部（larynx）入口處的會厭（epiglottis）會放下遮蓋聲門（glottis），以免食物掉進氣管（trachea）。人呼吸時，會厭是打開的，空氣可以自由出入喉部（見圖 5）。人說話或唱歌時，會厭更是向上拉直的，拉直後的會厭會成為咽（pharynx）內壁的一部分。咽腔（說話或唱歌時咽部共鳴的空間）就是整個咽部內裡的空間，包括鼻咽及喉咽。咽腔上連鼻腔，下連喉腔（見圖 5）。

在各種共鳴區中，咽腔的空間是唯一一個我們可以有限度地增大其空間的共鳴區。在這裡，我要清楚指出以下幾個與咽腔有關的概念，我們不可把它們混為一談：

◎ 咽音

唱歌時，無論你咽部的空間有多大，此空間裡的空氣都是以基本音準（聲帶振動的頻率）在振動。但有一點與喉腔的情形不同，擦動完聲帶使其振動後離開了聲帶的氣，如果唱者成功不讓此氣擊打喉腔的內壁（即不唱出「喉嚨音」），離開了喉腔的氣，雖然是先經過咽腔，但此氣會直上口腔。但不可不知的是，你其實是可以刻意把此氣擊打胭腔的內壁，而不是擊打在

口蓋上，這樣發出來的聲音稱為「咽音」。這種用氣擊打咽腔內壁的做法，
唱者啟動振動的共鳴區主要就是咽腔本身。就好像如果你正在擊打一個鼓，
你是從鼓的內裡向著鼓的內壁擊打。此種擊打要用到的力度不會太小，所以
用這種方法發出來的音，音準不會太低。因此，不少唱者都會用咽音的唱法
作為唱高音的方法。在訓練咽音的過程中，有老師甚至要學生伸出舌頭，令
舌根不會因為後移而阻止氣直打咽腔內壁。

　　有一點我得指出，除非你唱的是京劇中的旦角，在美聲唱法來說，用咽
音唱高音，只適用於男聲。原因是男聲要唱高音，靠擊打在口蓋上的力去唱，
此力度不會小。因此，咽音的確是他們唱高音的另類唱法。但女聲唱高音，
可以有咽音以外的選擇。

　　咽音的目的不在啟動頭腔中各對鼻旁竇中空氣的振動。對正在唱咽音的
唱者來說，整個咽腔就是她要擊打的「竇」，此舉加強了咽腔中的空氣本來
已有的振動。當然，擊打咽腔「竇」的力是從此「竇」的內裡發出。咽腔發
出來的聲音很響亮，聲音偏高（較高的泛音偏多），音中的能量很高，穿透
力強，是很適合歌劇的男高音運用的技巧。

　　成功唱出咽音時，咽腔的空間會因為你在擊打其內壁而增大，但你不
可以先增大此空間以方便唱到咽音。當然，從理論上來說，你唱歌時，氣
可以同時擊打咽腔內壁及口蓋，但如果你要此擊打是一個最有效益（most
efficient）的動作，你用氣擊打就要是個不但刻意，而且有目標（targeted）
的擊打，你要知道氣是朝著口蓋或是咽腔擊打。即是說，唱歌時，你是知道
自己想唱頭音或咽音。成不成功則是另一回事。發出來的咽音中混入頭音，

或頭音中混入咽音，都不要緊。頭音和咽音是兩種很不同的聲音，刻意同時發出這兩種聲的做法並不明智。你可能會問，如果「吊鐘」是一個分隔口腔及咽腔的部位，那麼，如果氣打在「吊鐘」處，豈不是可以同時發出頭音及咽音？不是，氣打在「吊鐘」處，啟動振動的是蝶竇，發出來的仍然主要是頭音。

◎ 加大咽腔以改變音色

在各個共鳴區中，咽腔是唯一一個你可以有限度地增大其空間的共鳴區。這是一個你可以隨意做到的動作，目的是要把咽部後壁拉直，以增加咽腔內的空間。你未必可以直接把後壁的肌肉拉直，但可以做以下兩種動作令咽腔拉直成一條更寬更長的「管子」：提高「吊鐘」或壓低喉核。不過，這兩組動作中，提高「吊鐘」比壓低喉核更安全。因為聲帶就在喉核部位，如非必要，唱者在唱歌時不應干預喉核附近的部位。不過，有低音唱者認為唱歌時壓低喉核會加強胸音（chest tone）。對這個說法，我唯一想說的是，就算真是如此，壓低喉核也不宜作為一個唱者唱歌時一個持久性在肌肉上的動作，因此它不應成為低音唱者一個常規性的唱歌方法。

「吊鐘」稍被提高，咽腔拉直拉長之後，內裡的共鳴空間加大了，聲音中會有較多低音頻的泛音，令聲色更深厚。這種改變咽腔空間以改變音色的做法，唱者在唱歌時隨時可以因應音樂及情感上的需要而做。不過，我必須指出，作為一個純粹肌肉上的動作，提高「吊鐘」時力度一定不可太大，而且只宜是唱者因為要跟隨當刻音樂中情感的變化而做出的短暫性動作。提高了的「吊鐘」，唱者的感情一過，肌肉就要還完本來自然 unheld 的狀態，

讓「吊鐘」回到本來的位置。因為任何長期被提或被壓的肌肉，都會阻礙當時在發聲通道原來的振動，而且該肌肉亦會因長期被過度使用（over used）而失去原來的彈性。

因此，唱者要切記，刻意提高「吊鐘」或壓低喉核這些做法，不應是一種常規性的歌唱技巧，它們只應是在唱者想讓該刻唱出來的聲音音色有變化的做法。而她之所以想音色有變化，是因為這是她在情感上的表達。

我還想指出，靠改變咽腔的共鳴空間令音色有變化，此事與咽音絕無關係。因為當中並不涉及唱者把氣擊打咽腔的內壁。唱者的氣仍然是打在口蓋上，其啟動的仍然是鼻旁竇中空氣的振動。

◎ 提高「吊鐘」以方便氣直打口蓋

另一種所謂的歌唱技巧，很多唱歌老師都會告訴學生唱高音時要把「吊鐘」提高。此動作另一說法是高音時，喉嚨要好像在打呵欠那樣地打開。這種說法本身沒錯，一個人在打呵欠時，咽腔內的空間的確是最大的，當刻的「吊鐘」也被提高了。不過，老師多不告訴學生的是，這樣的做法是為了甚麼？唱者提高了「吊鐘」後，接著又要做些甚麼？

其實，我相信唱高音時提高「吊鐘」的原意，是令喉嚨在該刻不要關掉。人天生的發聲系統是用來說話，不是唱歌。不是說系統本身的構造不能承受高如唱 High C（1046.5 Hz）時的振動，而是說此系統在一般成年人的情況，只需處理男士說話聲音中 80 至 180Hz、女士 165 至 255Hz 的頻率。當唱者

要發出比說話的頻率高數倍的音頻時，喉嚨自然的反應便是把自己合上。因此，唱高音時喉嚨收緊是所有人的通病。此刻，如果可以把「吊鐘」提高，便可以拉直咽腔以阻止喉嚨收窄。這個說法，理論上是說得通的。不過，當中包含了一個很大的謬誤：要提高「吊鐘」這塊肌肉是要用力的，你用了力在其上的肌肉，就不可以自由地振動（vibrates freely），就算你此時可以用氣擊打口蓋，口蓋偏後，甚至整個鼻咽內壁都不再可以自由振動。一個部分口蓋及鼻咽內壁肌肉收緊了的發聲系統是無用的。因此，「唱高音時要把『吊鐘』提高」或「唱高音時喉嚨要像正在打呵欠那樣」的說法，從來都是只會令唱者感到非常困惑。它不但不是甚麼唱高音的技巧，更是一直以來歌唱技巧中一個很大的謬誤。單單要做到「吊鐘」提高不難，但從來就沒有唱者在當刻即時就能唱出本來唱不出的高音，更沒有人能在打呵欠期間唱出任何音，更不用說甚麼高音。這個說法錯在哪裡？是本末被倒置了。當唱者成功唱出一個極高的音時，當刻，如果她發聲系統中的肌肉，包括口蓋、「吊鐘」及鼻咽內壁的肌肉都是在自由振動，這時，打在口蓋上發出此高音的力，便會把軟口蓋及「吊鐘」推高。因此，正確的說法應該是：「當你唱高音，聲音是在完全自由振動時（a free voice），你的『吊鐘』當刻是被你打在口蓋上的力推高了」。是你的「吊鐘」被推高了，不是你去提高「吊鐘」。唱者的「吊鐘」被推高了，她當刻的感覺當然像在打呵欠！

有一點值得一提，唱歌時唱者如果可以刻意放鬆喉咽部位（咽腔連著喉腔通道的部位），在保持這個狀態下再唱高音、低音，唱出來的聲音是可以沒有喉嚨聲的。歌唱技巧中的所謂「唱歌時要打開喉嚨」，嚴格來說，應該是「唱歌時要放鬆喉嚨」，因為任何「打開」的動作都需要收緊某些肌肉。

2.6.3.3 胸腔的共鳴

　　大部分人發聲時，包括說話及唱歌，胸腔的共鳴是一定存在的，除非天生聲帶有問題，有困難發出真聲。如果你是男低音或女低音，先天胸腔的共鳴（chest tone）還要比人強。當然，你也可以刻意加強胸腔的共鳴令聲音較低沉，但如果這樣做，這就不是你自然的聲音。假如長期扮聲音低沉，就難保每次你以為是胸腔在共鳴時，其實是用了喉腔做共鳴；亦難保你以為聲音落了在胸部，其實只是把內含聲帶的喉核壓了下去。這兩種做法都會傷害聲帶。

　　就算你天生是男低音或女低音，有很強胸腔的共鳴，你唱歌時，在技巧上仍要刻意用氣打上口蓋去用頭腔做共鳴（head tone）。原因有二：一是避免你在以為自己在用 chest tone 唱歌時，不自覺地做了以上兩種有損聲帶的動作；二是只有你是有意識地（consciously）用氣打口蓋，才可以有歌唱技巧可言。Chest tone 本身是製造不出任何聲音的變化，例如，在此期間唱者是沒有一個方法去控制聲音中的大細聲。

　　你天生有條件做一位出色的男低音或女低音，雄厚的 chest tone 是永遠在你歌聲中的，不用刻意地做或加強。接著而來的是，所有你可以做的歌唱技巧，都是你在刻意地用氣打口蓋時做的。呼出來的氣，如果你有意圖用此氣上打口蓋但不完全成功，剩餘的氣便會打在喉腔內壁，你唱出來的便是喉嚨聲。但如果你根本沒有嘗試這樣做，亦即是說，如果你完全不打算用呼出來的氣上打口蓋，聲帶的振動便會直傳向胸部肺內，使內裡的空氣振動。這時，你發出的聲音就算仍有少許頭音，我仍會稱它為「純胸音」（pure chest

tone）。不過，就美聲唱法而言，就算你是男低音或是女低音，除非是一句裡最後的一個音，否則最好不要在句中任何一音，全部用胸腔做共鳴。要不然，在同一口氣中，之後所有音都會維持在胸音狀態，你隨後唱出的任何音都回不了以頭腔做共鳴。

2.7　運用氣量擊打口蓋以產生共鳴

2.7.1 橫膈膜式的呼吸

　　吸氣量（air inhaled）是你每次吸氣時肺部吸入的空氣量（volume of air），呼氣量（air exhaled）則是每次呼氣時從肺部呼出的空氣量。假設不論吸入或呼出的氣，密度（density）都是不變的，那麼，吸氣量及呼氣量亦是在量度你每次吸氣或呼氣時吸入或呼出的氣的重量（mass of air inhaled and exhaled）。美聲唱法要求唱者用橫膈膜式（diaphragm breathing）的呼吸。其實，除非是在深呼吸，否則我們日常的呼吸就是橫膈膜式的呼吸。當然，日常的呼吸是在人不為意的情形下，自動地進行。除非你是在深呼吸，不然，對一個人來說，每一次橫膈膜式的呼吸，吸氣時都是吸入相若的氣量。但唱歌時的橫膈膜式呼吸，則是唱者每唱一句前刻意要做的動作。唱歌時，某一句前要吸入多少氣，唱者亦可因著接唱句子所需的氣量而定。一般來說，唱歌時的換氣呼吸，氣是一下子吸入的，而且速度要快；但唱歌時唱者呼氣的速度（呼氣率，每秒鐘呼出來的氣量），則可以在任何時間隨著需要直接控制。

2.7.1.1「運用氣量擊打口蓋」此過程中的基本物理原則

★ 吸氣率、呼氣率

氣量量度的是某一個體積內的氣（此處指的是空氣）的重量（mass）。吸氣率或呼氣率量度的是氣吸入或呼出的速度，每秒吸入或呼出的氣量（mass per second）。

人吸入了一口氣，他可以閉氣，不讓氣呼出體外。當然，閉氣的時間不可太長，因為人體內多個器官不可長時間缺氧。正常情況下，人的呼吸都是在不為意的情形下持續地進行，每人都有自然的吸氣率及呼氣率。靠的是腹部微微地向外向內的移動，所謂橫膈膜式的呼吸。腹部向外移動，橫膈膜的肌肉自動收縮，橫膈膜被拉低，肺部空間大了，如果當時的你不在閉氣，外面的空氣會自動地被吸了進來；腹部向內移動，橫膈膜的肌肉會因此放鬆，橫膈膜升高，肺部空間小了，內裡的空氣會自動地被推出體外。腹部向外向內移度的幅度，可以加減我們的吸氣量及呼氣量；而腹部向外向內移動的速度，則可以加減我們的吸氣率及呼氣率。

★ 呼氣率與音能量

你吸入一口氣後，假設自然的呼氣率是 m_r（g/s），即每秒你呼出 m_r（g）重量的氣。試想像你的氣通過一條管子向外流出，管子的橫切面面積是 A（cm^2），氣的密度（density）是 d_d（g/cm^3）。如果你每秒內呼出 m_r（g）

的氣，而此氣在管子流動時每秒移動了 d_r（cm）的距離（distance），這樣，我們會得出以下的等式（equation）：

$$m_r（g/s）=（A \cdot d_r \cdot d_d）（g/s）$$

m_r 正正就是呼氣率 m_r，而 d_r 亦正是呼出的氣在管子中流動的速度（velocity, v）。故此，我們可以得知以下一條等式：

$$m_r = A \cdot v \cdot d_d$$

即呼氣率與管子的橫切面面積（A）及氣在管中流動的速度（v）成正比。

2.7.1.2 大聲多氣、細聲少氣

即是說，就當你的氣像一條「管子」般向上射向口蓋。一般來說，如果唱者不是在做聚焦這技巧，她對此「管子」的意識（它在口蓋的位置、大小等）不多。我們亦可以概括地說，在唱者不是在做聚焦的情況下，此「管子」的「直徑」（即「管子」的粗幼）一般是不變的。那麼，呼氣率愈大，氣射上口蓋的速度會愈快，氣打在口蓋時，其能量會愈大；呼氣率愈少，氣打在口蓋時，其能量便愈小。

故此，當你用氣打上口蓋唱出同一個音準的音時，只要加大或減少呼氣率，實際上（effectively），你是在加或減氣在打口蓋的能量，因而加或減口蓋因被打而振動的波幅，再因而發出較大或較小的音量。簡單的說法，便

是唱大聲要用多氣，你要做的便是要加快收腹的速度；唱細聲要用少氣，你便要放慢收腹的速度。當然，這種說法是預設了你打上口蓋時的氣完全沒有溜走，即是所有的氣都是用來令口蓋振動，以及你用氣打口蓋的角度是直度（right-angled）的。

2.7.2 突然收腹去唱高音

如果氣擊打口蓋時「管子」的直徑不變，呼氣率的多或少便是取決於你唱歌時收縮腹部把氣推向口蓋的速度。因此，聲樂界經常流傳這樣一個唱高音的技巧：唱者要唱一個極高的音時，頓時她需要一股突然其來的能量去打口蓋，以加快其振動的頻率至該高音的音頻。於是，她當刻要做的動作就是突然收縮腹部，增加當時的呼氣率，使射上口蓋的氣因為速度激增而使其擊打口蓋時能量亦頓然激增。此氣中激增了的能量，打在口蓋上，令她即時可以發出更高能量的音，即可唱到該高音。表面看來，這個說法似乎頗有道理。不過，如果每次要唱比之前為高或較大聲的音都要靠增加呼氣率，唱者的一口氣很快便被用完！

除此之外，深信此種「靠突然收縮腹部去唱高音」說法的唱者，他們忽略了一個很重要的物理事實：唱歌時，整個因氣的運作而在振動中的通道（vibrating colume），上至口蓋，下至肺部氣管的末端、橫膈膜之上，最好是一個完全自我平衡（self equilibrium）的系統。即在唱出某一個音時，唱者的整個振動通道（聲帶、口腔、咽腔、喉腔及胸腔內的空氣，口蓋、咽腔及喉腔的內壁），都會自由地（freely），在最有利（optimal）的狀態下，以同一個頻率在振動，最多是各部位振動的波幅不一樣。

一個在平衡狀態中的系統，系統內的物質或能量是保持不變的。所有加在系統上的力的總和是零，系統本身可說是處於不動狀態。一個「自我平衡」的系統，指的是它會自動自我調節以達平衡狀態。任何一個自我平衡的系統都是最持久、不會自破的系統。唱歌時，振動通道如果是個自我平衡的系統，此系統在理論上來說，是自給自足的，不用外加任何氣或力以保持其振動。所以理論上，唱者在以同一音量唱同一音準時，只要其 Attack 此音時用了足夠的力使發出來的聲音是共鳴聲，使口蓋進入永久性的振動 simple harmonic motion（詳見「共鳴聲」一節），在理論上說，她是可以不用換氣地「永遠」唱著此音（讓我們暫且忘記她會窒息）。當然，在現實中，她發出來的共鳴聲並不是永久的，她需要緩緩地用已吸入的氣，持續地上行擦動聲帶使其振動，此氣繼而擊打口蓋以繼續啟動共鳴，直到這口氣慢慢用完為止，她便要換氣。

其實，永不用換氣並不是要保持振動通道平衡的最大原因。而是當振動通道的平衡得以被保持時，任何唱者向下壓在橫膈膜上的力（force），同時亦會有同等的力向上打在口蓋上。這時，唱者正正已是在做 Support 這技巧。當然，不是唱者先把振動通道保持平衡，然後她就會做到 Support 這技巧；而是當她在 Support 這技巧之下唱出樂句時，振動通道是平衡的。Support 技巧，極簡化的說法就是，唱者想她的氣用甚麼力度向上擊打口蓋，她就同時用同等的力度在橫膈膜上向下壓。她氣中向上擊打口蓋的力，本身就是來自她在橫膈膜上向下壓的力。如果唱者這時突然收縮腹部，因為她頓然要唱高音或大聲，此外加的力會令其振動通道頓失平衡。如果她已經在做 Support 這技巧，第一樣會失去的便是此 Support。

唱者如果真的要頓時唱高音或大聲，當刻她的確是要頓然增加擊打在口蓋的氣的力度，在這頓時增加的力度下，氣是以一個加了速的速度去擊打口蓋。而這股頓增了力度的氣，此力度只是對她當時做了同等力度向下（向著橫膈膜）壓的力的一個反力（reaction）。這種情形下唱出的高音或大聲，是用了 Support 唱出的。關於 Support，後面有一節會詳細解說。

2.7.3 擊打（Attack）

擊打（Attack）指的是唱者如何運用氣去擊打她想開始啟動振動的共鳴空間，去發出每一句（以同一口氣唱出的音樂）的第一音。Attack 這技巧可以讓唱者控制她的氣是如何擊打該空鳴區。只不過，她可以 Attack 的部位會因共鳴區而異。要唱頭音，氣要直上口腔擊打口蓋；要唱咽音，氣要直上咽腔擊打咽腔內壁；要刻意唱出「喉嚨音」，氣要壓在喉嚨；要唱純胸音，氣就不要做任何上述的動作——氣不朝著口蓋、咽腔或喉腔打，剩下來的聲音自然是胸音。因此，如果 Attack 的目的是讓唱者可控制氣如何首次擊打她想啟動振動的空鳴區，那麼，這技巧的有效性就會主要是當唱者想唱的是頭音。這是因為只有口蓋是可以因唱者不同擊打的力度、速度、位置及聚焦面積（Focus area），而改變發出來的聲音中的音量、音準、音質等特徵。

氣擊打口蓋的速度及位置，是唱者在 Attack 時（即她正在準備唱出一句的第一個音時）就要做的。此處，「氣擊打口蓋的速度」不是指氣在擊打口蓋當刻氣自身的速度，而是擊打的速度，即是此氣打在口蓋時用了多少時間令口蓋開始振動。唱者在這方面的控制，我稱為「落力速度」（Drilling）。擊打口蓋的力度、聚焦面積等，唱者可以在一句中任何時候，隨著音樂上及

情感上的需要而改變。不過，Attack 當刻的力度就已經決定唱者唱出的一個音，甚至一整句，是不是共鳴聲。

2.7.4 共鳴聲 （Resonating Sound）

甚麼是共鳴聲（Resonating Sound）？共鳴不是唱得大聲，不是唱得極高。共鳴唯一的目的是想聲音不用咪也可以傳得很遠，直達音樂廳最後的一排聽眾。如果我們的口蓋可以有頻率地振動，它就有可能像鼓面一樣，當鼓手打的力度適中時，鼓面會「永遠」地在震，你若要它停，就要用手把它按停，即所謂 damping。鼓面之所以會「永遠」地在震，是因為鼓手打的力，令它的振動進入簡諧運動（simple harmonic motion, SHM）。SHM 本身就是可以保持其在動中的 motion 永遠地以同一個頻率使自己重複。鼓手要用甚麼力度敲打鼓面，才可令它的振動成為 SHM？這力度一定要大於鼓皮的表面張力（surface-tension）。不過，此力亦不可太大，要不然鼓皮已開始了的振動，就會自我干擾（self-interfere），甚至自我毀滅（self-destroy）。

我們的口蓋也是一樣，要令它的振動進入 SHM，氣打上口蓋產生振動時，產生出來的音能量一定要比口蓋的張力多。打上口蓋的力度，最好是剛剛可以令發出的音能量，只比口蓋的張力多一點點。這樣，當你再想唱大聲些或較高音時，你再加大的力也不至大得會干擾口蓋當時的振動。

你需要用多少力度打口蓋才能令它的振動進入 SHM，就要看你口蓋的張力（Threshold energy, E_{Th}）有多大。這是天生的，是你口蓋的「料」的問題。你口蓋可以承受的能量（Maximum energy, E_{Max}）亦是天生的，也是你口

蓋「料」的問題。如果古典唱法是一種聲音要有共鳴的唱法，那麼你打口蓋後產生出來的聲音的能量，就一定要在 E_{Th} 及 E_{Max} 之間。因為你當時唱的音，口蓋的振動已進入 SHM，理論上來說，即是口蓋會「永久地」以同一個頻率振動。

一個人可以唱多高或多低音，即他可唱到的音域（vocal range）是天生的，這限制於聲帶本身的構造。在其已成形的構造下，聲帶可以自由振動（free vibrate）的頻率（亦即一個音的基本頻率）、此頻率的上下限，便是他天生的 vocal range。當然，這是假設在技巧上你已竭盡所能，例如唱高音時，你已是正確地只在口蓋上加力。你不懂得如何正確地唱高音，與這高音其實是超越了你聲帶構造上的極限，是兩個完全不同的問題。另外，一個人可以唱多大聲，亦是取決於口蓋的「料」。你口蓋在自由地振動，指的是當口蓋的振動已經進入 SHM 時，它可以不受干擾地、「永久地」以同一個頻率在振動。你的口蓋在自由振動下最大及最小可能振動的振幅，決定了你唱歌時先天性在共鳴聲下最大及最小的音量，俗稱「大細聲」。一個好的歌唱老師，就是要在解決了你歌唱技巧的問題的大前提下，再幫你探討你人聲這件樂器在構造上先天性的極限。

每個人的 E_{Th} 及 E_{Max} 都不同。不過，可幸的是這些都毋須唱者操心，因為你根本是無法知道自己的 E_{Th} 及 E_{Max} 是多少，就算知道，你也是無法操縱發出的音能量是某個度數。但音樂意識重（musical，俗稱有音樂感）的唱者是會聽得出自己當刻發出的聲音，是否一把在「自由振動」的聲音（free-voice），是否「空聲」（empty-voice），是否「死聲」（dead-voice），當刻就改變打在口蓋上的力度去作出所需的調節。Free-voice 是口蓋在不受干

預地、「永久」性地振動（SHM）；Empty-voice 是力度太小，口蓋剛振動就要停振；Dead-voice 是力度太多，本來在自由振動的口蓋受到干預，產生不規則的振動。

所以我會說，一個唱者的音量是天生的。你以為大力唱就是唱得大聲，其實你是在叫喊（shout），可能你發出的聲音能量不算少，在旁的人會被你吵得耳聾，但稍遠一些的便聽不到，因為你的聲音根本不能傳得遠。所以不要以為人人都適合唱歌劇，你先天的 E_{Max} 要夠大才行。另一方面，如果你的 E_{Th} 是較大的，你一開口要唱共鳴聲，此聲音中的音能量已是不少，你就無法唱較輕、靈巧度高、花巧技巧要求高的巴羅克聲樂，是你人聲這件樂器不容許你去唱。讓我告訴大家一個秘密，我唱歌數十年，近十來年才知道自己是個 E_{Th} 較低的唱者。這不是忽然一天醒來發現的大秘密，而先是我發現自己唱巴羅克聲樂非常得心應手，愈快愈花巧愈興奮，大多數女高音都不「沾手」的目曲，我可以毫無籌謀、「不經大腦」地唱出來。如果人聲這樂器是物，它就不可能不跟隨物理之律，那我一定是個 E_{Th} 較低的唱者。現在回想，過去唱某些歌劇選段，尤其屬於戲劇性女高音（dramatic soprano）的曲目，那時真是有苦自己知！看來，我的 E_{Max} 可能也不算高。

你在音樂廳的台上唱共鳴聲，聲音毋須大、音能量毋須多，歌聲已經可以傳進最後一排聽眾的耳朵。流行歌唱的不是共鳴聲，聲音多大也傳得不遠，所以要用咪。我在錄音室嘴貼著咪地唱，唱共鳴聲不是我的考慮，我記掛的是唱出來的聲音，音能量一定要在錄音系統可處理的上下限之內。我相信我當時唱的不是共鳴聲，不然，無論我的 E_{Th} 有多小，相信也會「爆咪」，低音不爆，高音也會爆！

共鳴唱法是古典唱法的最低要求。唱者在音樂廳的環境裡要用咪唱任何歌曲，就算唱的是古典曲目，都不是古典唱法。在這種定義下，音樂劇（musical）的唱者，就不可以算是古典唱者（classical singer）。

2.8　在動的氣的動能

在動的氣（air in motion）其在動的秒速是此氣在動的速度。一般來說，一個在動之物（moving object or object in motion）因其在動而擁有的能量稱為動能（kinetic energy, E_k）。若該物的重量是 m，當時在動的速度是 v，它該刻擁有的動能與其重量及速度平方成正比 $\{E_k = \frac{1}{2} \cdot m \cdot v^2\}$。氣擊打在口蓋時，此氣擁有的動能亦是 $\{\frac{1}{2} \cdot m \cdot v^2\}$，m 是該刻擊打口蓋的氣的重量，v 是當刻氣在動的秒速。此氣擁有的動能亦是當它擊打口蓋時可以用的能量。假設當中所有的動能都用來擊打口蓋，這樣，擊打口蓋時的氣有多少動能，就能產生有多少音能量（E_s）的聲音。一個聲音中的音能量與其振頻（frequency, f）及振幅（amplitude, [amp]）的關係是 $\{E_s = constant \cdot [amp]^2 \cdot f^2\}$。

2.9　氣擊打口蓋的力度

唱歌時，氣在擊打口蓋後，其所帶有的動能，便會轉化成發出來的聲音中的音能量。亦可以說，唱者要發出怎樣的音能量，她的氣擊打口蓋時，此氣就要帶有怎樣的動能。那麼，氣中又怎麼有如此多的動能，去發出比說話時高幾倍的音頻的聲音？如果 m 是擊打口蓋的氣的重量，v 是當刻氣在動的速度，氣的動能（E_k）便會是 $\{E_k = \frac{1}{2} \cdot m \cdot v^2\}$。何來一股氣在以極快的速度在擊打口蓋？

如果要在一物上加速，就一定有一股力（force）在推動它。這力會是物的重量（m）與它在此力之下加速（acceleration, a）之積，{Force = m ·a}。是甚麼力在推動唱者振動通道的氣以加了速的速度擊打口蓋？這是一股向上（朝著口蓋方向）的力。此力其實是唱者當刻在做 Support 時，對她正在發出一股朝著橫膈膜方面向下壓的力（action）的反力（reaction）。

唱者做了 Support，發出一股朝著橫膈膜方面向下壓的力（f↓），橫膈膜肌肉是有彈性的，好像一塊彈板那樣，向下被壓（action）時自動就有同等程度但相反方向的向上反彈（reaction）。是此反彈的力（f↑）把振動通道中 m_{moved} 分量的氣以 a 的加速速度向上推向口蓋。如果此加速了的 m_{moved} 分量的氣，擊打口蓋時的速度是 $v_{hitting}$，那麼 {f↑ = m_{moved} · a}，而該氣擊打口蓋時帶有的動能則是 {$E_{k/hit} = {}^1/_2$ · m_{moved} · $v_{hitting}^2$}。增加了速度的氣當中帶有更多的能量，此氣擊打口蓋時，便可發出唱者要唱出的音。

2.10　聚焦（Focusing）

2.10.1 聚焦下唱出的聲音能量不變

唱者唱歌做聚焦時，她是有意識地控制自己用氣擊打在上蓋時，上蓋所涉及的面積。我稱此面積為「聚焦面積」（Focus area）。讓我再次想像自己的氣像一條「管子」射向上蓋，不過這次與前文（「橫膈膜式的呼吸」一節）中的不同，聚焦下的「管子」，是唱者自主做出來的。其實，與其說它是一條氣射上口蓋的「管子」，不如說唱者是在控制其當刻氣射上口蓋時，氣的集中度。我們可以想像「管子」愈幼，氣是更集中一點地射向口蓋。

聚焦這技巧指的就是唱者唱歌時，刻意把氣集中起來才擊打口蓋。愈需要力去啟動的振動，例如振頻大的高音，唱者愈要把氣集中更小的一點去擊打口蓋；相反，振頻愈少的低音，唱者要做「反聚焦」（de-Focusing），加大其聚焦面積。嚴格來說，聚焦或反聚焦時打在口蓋的氣中的動能是不變的，只是此氣打口蓋時的力的集中程度在變。聚焦面積減少，即是 m_{moved} 的氣量減少；但打在口蓋的力度不減，即是氣是以更大的加速射向口蓋。一管極幼但加速強勁的「氣柱」射向口蓋，此以極速擊打口蓋的氣會更容易啟動口蓋振動。反聚焦下，氣分散了，一管雖然粗但加速緩慢的「氣柱」射向口蓋，此氣會較適合啟動口蓋低頻率的振動，因為太強勁的「氣柱」容易引起低頻率振動中一些不規律的振動。

在 Support 技巧下，一般唱高音、大聲或低音、細聲時，唱者只需要加減氣擊打在口蓋的力度。這樣的做法，她亦會是同時在加減發出的聲音的音能量。但無論任何時候，如果她要發出來的是共鳴聲（一個「永遠」都在振動的口蓋），此聲的音能量一定要在 E_{Th} 及 E_{Max} 之間。但當她唱到某一個高音或低音時，如果她繼續用在口蓋加力減力的方法去唱，產生出來的聲音，音能量可能會超越了共鳴聲的上下限 E_{Max} 及 E_{Th}。反觀聚焦或反聚焦，它們沒有改變當刻氣擊打口蓋時的能量。因此，很明顯，當一個音高至如果你再加力去唱，發出來的聲音音能量會超過你的共鳴聲的上限，聚焦可以令你在保持音能量不超標的情況下繼續唱更高的音。在不少於原來 Support 的力度之下，收窄了的「氣柱」會更加速地打口蓋，是這被集中起來的力，打動那本來打不動的口蓋。同樣地，反聚焦可以令你在繼續唱更低的音時，音能量不減，在振頻雖減但振幅卻加的情形下，聲音仍是共鳴聲。

其實，任何時候唱者有需要在唱時保持發出來的聲音音能量平穩，聚焦及反聚焦便是她必須能夠掌握的技巧。在音能量不變的情形下，唱出來的高音振幅自然會較小，低音振幅自然會較大。即是說，聚焦或反聚焦下唱出的高音聽起來的確是細聲了，低音聽起來是大聲了。這亦即是說，唱出來的高音不會「搶」聲，低音也不會無聲。

正如前面所說，錄唱書中 CD 的歌曲時，我是嘴貼著咪地唱。為了避免唱出來的聲音高音之處「爆咪」，低音之處「唔夠聲入咪」，我唱時要刻意保持聲音音能量平穩。在此，做 Support 以加減氣擊打口蓋的力度，再配合相應的聚焦及反聚焦，便是我在錄唱時必須做到的技巧。

2.10.2 聚焦技巧物理理論基礎

如果打口蓋的氣的重量是 m，氣當時的速度是 v，打在口蓋時，此氣的動能（E_k）便是 $\{E_k = {}^1\!/_2 \cdot m \cdot v^2\}$。此氣打口蓋時，在氣沒有溜走及氣是成直角地打口蓋的情形下，此氣打口蓋時，其所有的動能便會用來啟動口蓋振動，再發出有同等能量的聲音（E_s），$\{E_k = E_s\}$。聚焦之下，唱者每分每秒發出的音的能量（E_s），不論當中涉及多少個音及音的高低，都是一樣的。這是怎麼可能的呢？

在使用聚焦技巧時，我是要堅持我發出的所有音都與之前的音能量一樣，即是唱出來的音能量（E_s）不變。唱者唱出來的 E_s 是由擊打口蓋的氣的 E_k 轉化過來的。E_s 不變就等於 E_k 不要變。氣打口蓋時其動能是 $\{E_{k/hit} = {}^1\!/_2 \cdot m_{moved} \cdot v_{hitting}^2\}$，當中 m_{moved} 是打口蓋的氣的重量，$v_{hitting}$ 是其速度。這樣，

要 E_s 不變，我其實是可以不斷地改變 m_{moved} 及 $v_{hitting}$，只要當中的 $E_{k/hit}$ 不變。那麼，我應該是在增加 $v_{hitting}$、減少 m_{moved}，還是減少 $v_{hitting}$、增加 m_{moved} ？即我是想要一管幼但加速強勁的「氣柱」射上口蓋，還是一管粗但速度較慢的「氣柱」射上口蓋？那就要看我當時是在愈唱愈高音，還是愈唱愈低音。要打動口蓋去以高頻率振動，我需要前者，因為音愈高，「氣柱」要愈幼，氣速要愈勁；如果我只想口蓋可以保持在低頻率振動，我就需要後者，因為音愈低，「氣柱」愈要粗，氣速愈要慢。但我是怎樣在唱高音時，加 $v_{hitting}$ 但減 m_{moved} ？或唱低音時，減 $v_{hitting}$ 但加 m_{moved} ？

一般來說，唱高音時，我是知道我需要更大的力打口蓋，於是很自然地，我就會加大做 Support（向下壓橫膈膜）的力度。此時，$v_{hitting}$ 和 m_{moved} 都有可能增加，發出來的音能量亦會增加。但如果我想該剛剛唱出口的高音能量與前不變，該高音發出後，我隨即就要在儘量保持當刻 Support 力度不變的同時，把打在口蓋的氣更聚集一點。聚焦面積減少，m_{moved} 便減少。在氣打口蓋的力度不變下，$v_{hitting}$ 必然增加。當下，我就有一管幼但加速強勁的「氣柱」射上口蓋去唱高音。音愈高，在加了 Support 去唱此音之後，隨即在保持該 Support 不變之下，氣再要更集中。加了 Support 唱高音，隨即做聚焦，m_{moved} 減少了，$v_{hitting}$ 必然增加。如果 m_{moved} 減得夠多，當刻本來加大的 Support，其力度亦會稍減。所以，雖然發出較高的音，Support 力度是加了，但再在聚焦下延續此高音，唱者在該加大了的 Support 力度上可稍減。因此，在聚焦下唱高音，最終要用的力度會比不用聚焦技巧的為少。想深一層，這不難明白。始終高了的音能量沒有增加，所用的力度當然會比不用聚焦之下能量加大了的高音為少。在這個聚焦過程中，m_{moved} 減少、$v_{hitting}$ 增加，聲音中的音能量得以保持平穩。

愈唱愈低音時，事情發生的次序剛剛相反。當我唱著某個低音，正想唱下一個更低的音時，當刻我就要在儘量保持 Support 力度不變之下，隨即把打在口蓋的氣分散一些。聚焦面積增加，m_{moved} 便增加。氣打口蓋的力度不變，$v_{hitting}$ 必然減少。當下，我就有一管較粗但速度較慢的「氣柱」射上口蓋去唱出下一個更低的音。意圖唱的音愈低，在保持 Support 不變之下，氣愈要分散。在這個反聚焦過程中，m_{moved} 增加、$v_{hitting}$ 減少，聲音中的音能量亦能得以保持平穩。

其實，在一般情形之下，除非唱者是刻意在改變氣打在口蓋處的聚焦面積，否則 m_{moved} 是變動不大的。唱者加減 Support（即加減氣打口蓋時的力）只會加減此 m_{moved} 分量的氣加速的程度，亦即加減 $v_{hitting}$。問題在於如果唱者加減了氣的 $v_{hitting}$ 後，仍想 E_s 不變，她唯一可以做的便是減加該氣打在口蓋時的聚焦面積，以減加 m_{moved}。這樣，她當時做的正正就是聚焦或反聚焦。要唱比現時高的音，我是先加 Support（即加力）唱出該高音，m_{moved} 不變，但 $v_{hitting}$ 加大了，當刻 E_s 的確也增加了，因此我要即時做聚焦，減少 m_{moved} 以保持 E_s 平穩。要唱比現時低的音，我就要在未唱出此低音時，在保持 E_s 平穩的同時，加大聚焦面積（de-Focusing）。m_{moved} 加大了，E_s 不變，$v_{hitting}$ 自然會減少，方便我唱更低的音。氣的 $v_{hitting}$ 減少了，我會覺得低音時用的 Support 少了。用聚焦或反聚焦技巧唱歌，我會覺得愈唱高音，Support 力度雖然有增加，但聲音能量變化不大；愈唱低音，Support 力度雖稍有減，但聲音能量也變化不大。於是，高音不會「爆咪」，低音也不會「無聲」。

但以上這種解釋，只是說明用聚焦或反聚焦來唱高音或低音，理論上這是可行的。但在現實中，聚焦和反聚焦的過程到底是怎樣發生的？

2.10.3 聚焦的發生

首先需要的，是我在唱歌時，一定要可以感覺到當刻唱出來的聲音，音能量是否與前一刻的一樣。事實上，這一點我的確可以在唱歌時感覺到，亦聽得出來，並且儘量嘗試保持每一刻唱出來的聲音能量平穩。當我成功這樣做時，m_{moved} 和 $v_{hitting}$ 已是各自不斷地在不同時刻被我調節到不同程度。

橫膈膜的肌肉是有彈性的。因此，從物理學的「力與其反力是等量但反向的」（action and reaction are always equal and opposite）理論，我們得知任何一股在橫膈膜上向下壓的力（$f\downarrow$），就會出現一股同等程度但是反向向上推的反力（$f\uparrow$）。如果 $\{f = m \cdot a\}$，即一股力 f 推在一件 m 重量的物體時，即時會使該物體加速（acceleration, a）地沿著力的同一個方向前進。就當此 $f\uparrow$ 向上的反力，推動 m_{moved} 重量的氣在我的振動通道以 $a\uparrow$ 的加速向上直朝著口蓋，而此加了速的氣去到口蓋時的速度是 $v_{hitting}$。那麼，這經由我做了 $f\downarrow$ 的 Support 然後加速向上射的 m_{moved} 重量的氣，它擊打我口蓋時所帶的動能便是 $\{E_{k/hit} = \frac{1}{2} \cdot m_{moved} \cdot v_{hitting}^2\}$。如果 $v_{hitting}$ 增加了，$E_{k/hit}$ 又不變，這樣，m_{moved} 一定是減少了。

即是說，如果我想唱出高音時仍能保持聲音能量平穩，可以先加 Support（$f\downarrow$）的力度，加快氣打在口蓋時的速度（$v_{hitting}$）。高音唱出了，我隨即收細聚焦面積以保持該高音的音能量與之前的音一樣。我做聚焦的心路歷程是：因為知道自己要唱高音，直覺地就先加大 Support 力度，令打口蓋的氣加速。但我不想此氣的 $E_{k/hit}$ 因此而增加。因為雖然我是想唱該高音，但我又不想唱此高音時發出一個加大了能量的音，因為這樣的演唱缺乏美

感。於是在「聲音的 $E_{k/hit}$ 不變」此限制下，我是需要把當刻打口蓋的氣量減少，因而覺得聚焦的面積減少了。我做反聚焦時的心路歷程是：因為知道自己要唱低音，直覺上知道要稍放該刻我做 Support 的力度。但是，加力容易放力難，因為如果加 Support 的力度是要在已被壓下的橫膈膜上再加力向下壓，減 Support 的力度則要減少已壓在橫膈膜上的力。後者是很難做到的，起碼我是無法操控自己放力的程度。不過，我發覺當刻只要把打口蓋的聚焦面積加大，並且將它推前至硬口蓋之處，我就可以在保持口蓋的振動之際，再去唱該低音。把振動推向硬口蓋，E_s 可以保持不跌，因為硬口蓋振動發出的聲音能量較大。聚焦面積加大了，E_s 不變，$v_{hitting}$ 自然會減少。$V_{hitting}$ 減少了，我會覺得自己是在減少 Support 的力度。

聚焦這技巧之所以存在，是因為唱出來的高音，在美感上，我覺得有需要保持當中的音能量平穩。於是，我不自覺、不經謀算地便做了把聚焦面積收細的動作。之後，我再把這做法理論化（分析當中的物理理論），於是，聚焦便成了一門技巧。低音對我這個女高音來說並不容易，把口蓋的振動推前至硬口蓋及加大聚焦面積，以令我可以繼續唱更低的音這個做法，是我的經驗之談，「反聚焦」則是我給這個做法的名稱。

在 SPS 系統中，任何歌唱技巧，首先一定要是我可以做到的動作，而且我是可以描述做此動作時的過程，然後此做法在物理學上一定要能夠解釋。這樣，我才可以肯定的確有這技巧，而我的做法亦是這技巧的正確做法。

2.10.4 聚焦：唱者追求聲音的美時的自然反應

要覺得有做聚焦的需要，唱者首先要對聲音有美感，聽得出何為美、何為不美；對自己的聲音也要有美的要求。做了技巧上應做的事之後，她仍要對其發出的聲音在音量、音能量、音質及音色方面有要求。不是因為她要演唱達到某些外定的要求，而是她除了要求自己的演唱忠於音樂之外，還要追求聲音中的美（beauty in the voice）。這種自發性對美的要求是天生的。很多歌唱技巧就是唱者在追求聲音中的美時，不經意地做了出來。但是唱者不該止於此，一個能夠描述出來，甚至可以解釋的做法，才算得上是自己的技巧。有了充分的理論基礎，她還可以把這技巧廣傳。

聚焦這技巧，是唱者對聲音在音能量上的一種美的追求。唱者要求唱出來的聲音音能量平穩，本來就是因為這樣的演唱會更美、更具音樂感（musical）。至於她因而不會「爆咪」，是做了此事的結果，不是目的。

不過，奇怪的是，一個能夠帶出最美聲音的做法，不僅一定同時是最正確的做法，而且也會是唱者唱得最舒服的做法。自己唱得舒服，別人聽起來亦覺得舒服。

2.10.5 聚焦的極限

唱者要愈唱愈高音，自然的做法便是加大 Support，令氣擊打口蓋時的速度更快。但如果與此同時，她沒有減少氣的氣量（m_{moved}），她發出的音能量一定會很大。即使唱者不理會別人耳膜的感受，這加大的音能量亦未必

是她的口蓋可以承受的。我們經常聽到一些長期只懂唱大聲的唱者,聲音中有多餘或不規律的振動音(vibrato),這是因為她人聲這件樂器已因長期負荷過重,出現勞損或提早老化。

由於唱高低音都是發出同一程度的音能量,所以唱高音時口蓋的振幅會較小,唱低音時口蓋的振幅會較大。口蓋振頻快,振幅便小;振頻慢,振幅便大。口蓋發聲時要承受的能量,永遠都應該在其可承受的範圍內。還有,在聚焦之下唱高音,因為 m_{moved} 減少了,唱者其實是很省氣地唱高音。

不過,由口蓋因振動而產生的音能量,亦同時是它因為氣的衝擊而要承受的能量。因此,聚焦這技巧不是無限的。雖然在聚焦下唱出的音,音能量不變,但口蓋不可能振動得無限快或振動的波幅是無限寬。有多快或多寬是受制於唱者口蓋的彈性。

2.10.6 美聲唱法最高境界的技巧

如果美聲唱法(bel canto singing)廣義上是指一般唱古典歌曲的方法,這裡,「美聲學派」中所涉及的曲目就是美聲唱法中一個狹義的唱法。作曲家中只有多尼采蒂(Donizetti, 1797-1848)、貝利尼(Bellini, 1801-1835),以及羅西尼(Rossini, 1792-1868)在某些歌劇詠嘆調(opera aria)中,曾寫出一些需要唱者對其發出的聲音有絕對控制的樂段。唱者需要在很短時間內每個半音(semi-tone),在高如 High C 附近的音域,極快地多次上落起碼一個八度(octave)長的半音音階(chromatic scale)。此時,靠腹部每半個音地收縮或推出去唱此樂句,是不可能的,尤其音與音之間在時間上相距極短。要

演唱這些樂句，就必須用聚焦技巧。音與音的音距（interval）相差極近、轉音的速度極快、最高與最低的音相差多於一個八度，還在這兩音之間極速地以半音上落……唱者不單要用聚焦去唱此段，而且要絕對地掌握這技巧。在氣能量不變下，用她的一口氣，不停在靠著改變聚焦面積的大小，以改變當刻氣打口蓋的速度，以便唱出當刻她要唱的那個音。因為每個音去下一個音只是半音之差，兩音所需的聚焦面積之差甚微。而且，唱者改變聚焦面積的速度要極快，聚焦至某個面積時的準確度亦要極高。

運用聚焦唱法，音愈高，口蓋振動的頻率就愈高，但振幅會愈低。不過，這些都不用操心，因為當音頻在不停改變時（因為你在愈唱愈高音），你是不能直接控制口蓋振動的波幅的，但你卻可以大約感覺到發出的音能量是否穩定。只要讓它保持穩定，你唱出的高音，波幅一定是小的。只有在Support下，聚焦這技巧才可能發生。

2.11　兩種靠增加氣速去唱高音或大聲的技巧

要唱出高音或大聲，口蓋當刻的振頻或振幅一定是較大的。因為音能量與振頻的平方及振幅的平方成正比，所以，去發出一個較高或較大聲的音，就需要較多的能量去產生此音。這能量是來自擊打口蓋使其振動的氣。在動的氣（air in motion）帶有的能量，與在動氣的多少（其重量，mass，m）及其在動速度（velocity，v）的平方成正比，即是 $\{energy = \frac{1}{2} \cdot m \cdot v^2\}$。如果在某一刻，擊打在口蓋的氣其量是 m_{moved}，而此氣是以 $v_{hitting}$ 的速度去擊打口蓋，此氣擊打口蓋時的能量便是 $\{E_{k/hit} = \frac{1}{2} \cdot m_{moved} \cdot v_{hitting}^2\}$。一般來說，除非唱者是刻意做聚焦或反聚焦，她每次運氣發力去擊打口蓋時所動用的氣量

m_{moved} 大致上是一樣的。所以，要擊打口蓋的氣帶有較多能量，就要增加氣的速度（$v_{hitting}$）。增加氣的速度有以下兩種做法：

一、突然收縮腹部，以加快呼氣率。這樣，氣擊打口蓋時，速度會快些。此即前面提到的「靠突然收縮腹部去唱高音或大聲」。此說法當中的一些弊處，我不會在此重複。只是，成功加大的打口蓋的能量，高音唱出來了，氣也用完了！還有一點要小心，口蓋不可以承受無限大的能量。如果用大於它能承受的能量去擊打它，它會開始出現不規則的振動，這些振動甚至會自我干預（self-interfere），發出來的聲音我會稱為「死聲」（dead voice）。

你收腹的速度直接影響你的呼氣量（每秒呼出氣的重量）。正如「橫膈膜式的呼吸」一節所說，$\{m_r = A \cdot v \cdot d_d\}$，即 d_d 是氣的密度，呼氣率（m_r）與管子的橫切面積（A）及氣在管中內流動的速度（v）成正比。那麼，m_{moved}（當刻擊打口蓋的氣量）不變即 A 不變。因此，你的呼氣率，亦即是你收腹的速度，是直接影響 $v_{hitting}$。

此做法還有兩個不足之處。首先，突然收縮腹部這動作是一次性的，只可以用於當你突然一下子地要唱某個高音或大聲。再者，唱者不能對這個動作有程度上的操控。要唱得再高、再大聲，唱者突然收腹的動作是一樣的。

二、正如「聚焦的發生」一節所說，唱者可以用力在橫膈膜上向下壓，由於橫膈膜的肌肉是有彈性的，這股向下壓的力 f↓，同時產生了同程度但反向的反力 f↑。是 f↑ 在推動振動通道中的氣加速地向上射向口蓋，使其可發出能量更大的聲音，即是唱出高音或大聲。這就是聲樂技巧中無人不提

及的 Support 技巧。

　　唱者如果要做到可以操控振動通道中的氣向上射向口蓋的力度，她要做的就一定是「力度控制」（Support）這技巧。

2.12　力度控制（Support）

　　力度控制（Support）是古典唱法定義式的技巧。也就是說，古典唱法之所以是古典唱法，就是因為唱者在唱歌時是運用 Support 這技巧去提供她發聲時需要用的力度。較準確的說法是，唱者因為知道自己需要用多少力度去發出當刻想唱的音，她即時就做 Support ——用力向下壓橫膈膜，以此「借力」去唱該音。其他所有古典唱法中要依靠力度的技巧，全都有賴於唱者對 Support 技巧的駕馭。

　　儘管極為重要，Support 從來都是聲樂技巧中一個很難解釋的概念。不過，唱古典歌曲的唱者，被人批評唱出來的音沒有 Support 卻是一件經常發生的事。古典歌曲歌唱比賽、考試，常有「唱音唱出來的音，特別是高音，缺乏 Support」的評語。似乎 Support 是評判在音準以外最關注的事情。這裡指出了一點：如果音準是我們對唱者在唱所有歌時最基本的要求，Support 似乎就是古典唱者對其他自稱古典唱者的人，在歌唱技巧上最基本的要求。表面上的解釋，有 Support 的聲音，它是有力的。我們可以進一步解釋，有 Support 的聲音是由力發出的。這些說法不算錯，但都說不出這個決定性的技巧，到底需要唱者做些甚麼。

2.12.1 何為「力度控制」

唱者唱高低音、大細聲時，發出來的聲音能量都不同。是氣擊打口蓋時的力，令口蓋振動，產生聲音。在這過程中，氣的動能轉化成音能量。愈高音、愈大聲，聲音中的能量便愈多，用來產生此聲音的氣，在擊打口蓋當刻的動能亦要愈大。相反地，愈低音、愈細聲，聲音中的能量便愈少，用來產生此聲音的氣，在擊打口蓋當刻的動能亦會愈少。

那麼，唱者是如何操控她運氣擊打口蓋時，此氣當刻的動能？她是可以直接操控氣擊打口蓋時當該氣的速度，靠的是加減當刻向下壓向橫膈膜之力（f↓）。是因此力而產生向上的反力（f↑）把氣加速地向上射上口蓋。所有向上打的力，都要向下「借力」。（牛頓定律中的「action and reaction are always equal and opposite」）是這股向上的反力，把唱者振動通道中的一些氣量加速地向上射向口蓋。加了速的氣擊打口蓋時，自然會產生音能量較大的聲音。

故此，Support 指的是唱者因著樂句中要唱出的高低音、大細聲，她是每一刻都要知道當刻她是需要怎樣的力度（$f_{required}$）去唱，於是即時加減她向下壓向橫膈膜之力 f↓，繼而改變氣擊打口蓋時的速度，使她可以唱出該高低音、大細聲。唱者不是在某個音做 Support，而是「靠操控向下壓向橫膈膜之力，令她向上發力時氣擊打口蓋的力，就是她當刻唱出該音所需的力」這種做法本身就是她的唱法——Support 唱法。Support 唱法是任何自稱為古典歌唱者根本性的發聲方法，知道自己當刻要用的力，再根據此力去下壓橫膈膜借力。要向上發多少力去擊打口蓋（$f_{required}$），就要向下用多少力

去下壓橫膈膜（f↓）。所以，不要以為 Support 只是指你懂得如果用力下壓橫膈膜（f↓），而是你首先要知道 $f_{required}$ 是多少的力度，然後可以操控 f↓ 的力度使其與 $f_{required}$ 相等。因為如果 f↓ 少過 $f_{required}$，你會不夠力去唱出該音，但如果 f↓ 是大過 $f_{required}$，你唱出來的聲音中會有 self-interference。這兩種情形下，你發出來的都不是一個 free voice。

2.12.2 古典唱法需要做 Support

一個人日常呼吸，用的是橫膈膜式的呼吸。不經意地，隨著腹部向外輕微的推出，外在的空氣會被吸進肺部。體內用剩的廢氣，亦會因著腹部緩緩向內的收縮被呼出體外。由於不涉及聲帶的振動，整個呼吸的過程，不會發出任何聲音。而當人在唱歌時，吸氣是刻意的。呼出的氣經過聲帶，使其振動發出聲音後，氣再打在各共鳴區上，使聲音傳開去。

如果唱的是流行歌，呼吸毋須是橫膈膜式，甚至大部分時間都不會是橫膈膜式的。雖然氣有打共鳴區，但這不是唱者刻意的動作。唱高音或大聲要多用氣，唱低音或細聲則要少用氣，多氣或少氣取決於唱者當刻的呼氣率。如果吸氣是橫膈膜式的，即是把腹部向外推出以至氣被吸入，她就靠加快把腹部向內收入的速度，以增加其呼氣率；如果吸氣是深呼吸式的，即是把胸骨向外推出以至氣被吸入，她就靠加快把胸骨向內收入的速度，以增加其呼氣率。在這過程中，由於腹部、胸骨內收的動作不是突然的，所以在其振動通道被推向口蓋的氣並沒有加速，內收的動作有多快，氣就有多快地被推向口蓋。流行歌的唱法沒有刻意利用共鳴去幫聲音傳開，亦沒有機能（mechanism）把氣加速地射向口蓋以加強音量或唱高音，唱者靠的只是當

刻推出肺部的氣量。所以唱者唱大聲或高音前，一定要先吸一大口氣。不過，唱者雖然可以控制她的氣量，卻無法再獨立分開增多了的氣量，是用了來唱高音或是唱大聲。因此，流行歌手唱高音時，多數亦同時唱得大聲。而且，唱者發聲全靠氣量，所以若非刻意混入假聲，她唱的大部分都是真聲，加上離不開「喉嚨聲」，音聲帶較易勞損。

　　如果唱者唱的是古典歌曲，她唱歌時的呼吸一定要是橫膈膜式的。吸氣的一下子要快，但吸入的氣量毋須多。呼出來的氣擦動聲帶，使其振動發出聲音。唱者還要刻意地繼續用此氣去擊打共鳴區，使當中的空氣振動，幫助聲音傳出去。聲帶要振動的頻率，即是唱者將要唱出的音頻，是大腦給聲帶的一個信息。唱者的呼氣率（每秒有多少氣擦過聲帶）不會影響聲帶因此氣擦過後振動的頻率。不過，這當中聲帶的哪部分會振動，亦即在振動中的聲帶的粗幼，則可以因唱者的呼氣率而改變。呼氣率愈大，聲帶中愈多的部分在振動，即在振動中的聲帶愈粗。

　　同樣地，唱愈高音、愈大聲，氣在擊打口蓋當刻的動能亦要愈大；唱愈低音、愈細聲，氣在擊打口蓋當刻的動能亦要愈少。要改變氣在擊打口蓋時的動能，唱者可以靠操控氣打在口蓋時的量或速度。一般來說，除非在聚焦技巧下，或唱者當時正在操控其真假聲的運用（見下文），否則唱者是較難直接操控她在振動通道向上射的氣的量。不過，她可以靠腹部突然收縮或運用 Support 增加氣打在口蓋時的速度。前者不利之處，前面已經提過。古典唱法中唱所有的音，是高、是低，是大聲、是細聲，都是取決於氣打在口蓋時的力度。唱者操控此力度的唯一方法，就是靠 Support 的技巧。

2.12.3 連音唱功（Legato Singing）

首先，我得指出這不是一般我們認識的連音（legato）：只要音與音之間不曾像唱跳音（staccato）或分音（detached）那樣地間斷開，就稱之為legato。我這裡討論的連音唱功（Legato Singing），是唱者唱歌時一種刻意在做的技巧，此技巧需要唱者對其擊打口蓋那股氣的力度及用力的持續性（continuity）有絕對的控制。在美聲唱法狹義定義的要求中，聲音中的連貫性是一項決定性的要求，這種對「連貫性」（legato-ness）的要求，正正就是我在此節中討論的「連音唱法」。

美聲唱法中唱者唱歌時呼出的氣，就如小提琴手持在手中拉動著的弓；唱者如何運用其正在呼出的氣，就如小提琴手如何運用她手中在動的弓。不同之處只是小提琴手是在琴弦上運弓。如果需要多些力度去拉動琴弦，琴手便多用點力把弓毛壓在弦上。弓上下不停地走動，這只是提供給琴手一股持久可以拉動琴弦的力。而唱者則是用氣擊打在口蓋上，氣持續被呼出，這亦只是提供給唱者一股持久可以擊打口蓋的力。

試想想唱者正在運用 Support 技巧，在以同一口氣唱出的樂句中，一股向下的力（f↓）從未鬆弛地壓在橫膈膜上；同時，一股同等分量但向上的力（f↑）亦從未鬆弛地打在口蓋上。兩股力同等但反向，它們互相制衡，同時相互影響。橫膈膜被壓得愈低，f↓ 的力度會愈大，口蓋亦同時會被推得愈高。唱者一音接一音地唱出樂句，隨著音準的高低、音量的大細，f↓，同時亦是 f↑ 的力度會隨即在加加減減，橫膈膜及口蓋的高低位置亦會隨即改動。橫膈膜被壓低的程度亦是口蓋被推高的程度。在樂句中，由一

個音到下一個音，所需的力度（f↓或f↑），在理論上（即是在音頻上），變化是拾級而上或而下的；不過，不論橫膈膜或口蓋，移動的程度都不會是拾級式，而是連線式的。因此，實際上，由第一個音唱到第二個音之間，f↓或f↑的變化亦會是連線式的；出來的效果，就是兩個音之間是非常連貫的。

這一切都是說，在 Support 之下，在同一口氣之內，唱者靠壓在橫膈膜的力去唱出來的音，音與音之間可以是極度連貫的，我稱為「連音唱功」（Legato Singing）。

難怪在美聲唱法狹義的定義中，連音唱功被列為此唱法一項決定性的特徵。看來，要做到絕對的美聲唱法，即此唱法在狹義上連音唱功的要求，唱者一定要絕對拿捏到 Support 的技巧。更準確來說，她是要對其擊打口蓋那股氣的力度及用力的持續性（continuity）有絕對的控制。

口蓋因振動而發出的聲音，不單聲音的頻率是口蓋振動的頻率，兩者中的相位（phase）亦會是同步的。同一口氣中，在連音唱功下，唱者唱歌時其口蓋在連線式地改變其振動，亦即是說在這期間，唱出的聲音雖然振頻及振幅不斷地在改變，口蓋的振動卻是在相位不變（no phase change）的情況下持續地進行。在這個情況下，不單是每一個音發出來的音波（sound wave）得以與之前的音同一個相位繼續地傳播（propagate）開去，口蓋的振動，亦沒有因為相位變更而失去部分原有的音能量。所以，在連音唱功之下，唱者用的氣量是最省的。

由一個音連音唱功地唱至下一個音，唱者的第一個音不一定需要是共鳴聲，即是唱此音時，口蓋不一定需要進入一個「永久性」的振動。但她在由第一個音唱至第二個音的全程中，氣永遠是打在口蓋的同一點，而且力度從未鬆弛過。

2.12.4 振動通道完全平衡

2.12.4.1 此說法理論上的解釋

唱者在 Support 之下唱歌，期間一股向下的力（f↓）及一股同等分量但向上的力（f↑）從未鬆弛過地下壓橫膈膜，上推口蓋。這兩股力同等但反向，它們互相制衡，同時相互影響。f↓或f↑的力度愈大，橫膈膜會被壓得愈低，口蓋亦同時會被推得愈高。現在，讓我們想像一個人在唱歌時，人聲這件樂器，上至口蓋，下至肺部氣管的末端、橫膈膜之上，是一整條因氣的運作而在振動的通道（vibrating column）。在 f↓ 和 f↑ 力度相等的情形下，這條通道，其實全程都會是一個完全平衡（fully in equilibrium）的系統。也就是說，在唱出某一個音時，唱者的整個振動通道，（聲帶，口腔、咽腔，喉腔及胸腔內的空氣，口蓋、咽腔及喉腔的內壁），都會以同一個頻率在振動，最多是各部位振動的波幅不一樣。而且，在f↓及f↑互相制衡下，此「振動通道」亦會是一個自我平衡的系統。當然，這個情形只會持續到唱者振動通道中的氣用盡（俗稱「冇氣」，run out of breath）。因為向上的力（f↑）不外只是氣打在口蓋時的力 $\{f↑ = m_{moved} \cdot a_{moved}\}$，當中 m_{moved} 是在振動通道中被 f↑ 的力推動以 a_{moved} 的加速向上射向口蓋的氣量。氣量用完了，f↑便不能成事，振動通道失去其平衡，唱者亦要換氣。

2.12.4.2 此說法一個更深層次的解釋

美聲唱法是一種唱者有意識地用氣擊打其共鳴區去發聲的歌唱方法。唱者若要此發聲過程，其實任何一個過程，是一個有規律（regulated）的過程，它必須要有一個確定的結局（well defined end result）。美聲唱法中唱者在「用氣擊打其共鳴區去發聲」的過程中，她的 vibrating colume 一直是要處於一個平衡的狀態。這個對「平衡」（equilibrium）的要求不是隨便加上去、為要有規律而有規律的要求，任何系統若要成為可以持久又不能自破的系統，「平衡」（in equilibrium）是它必須，而且是唯一需要的條件。隨之而來的，就是唱者在用氣擊打用其共鳴區音連音（note after note）地唱出樂句時、唱出一連多拍的相同音或高低大細聲時，她是如何保持那因氣的運作而在振動中的 vibrating colume 平衡，這便是 Support 技巧要做的事。

唱者唱歌時振動通道完全平衡是 Support 這技巧唯一的要求。甚至可以說，Support 的定義就是唱者在用同一口氣唱出的樂句中，不論是拖長唱同一個音或唱高低大細聲，振動通道都要完全平衡。換一個說法：只要唱者任何時候在振動通道下端（橫膈膜）用力下壓（f↓），會即時產生一股等量向上擊打通道上端（口蓋）的力（f↑），那麼，在此兩股等量但完全反向的力互相制衡下，她的振動通道在這種 Support 技巧下，必然是會自我平衡的。

如果 Support 技巧，指的只是唱者是靠下壓橫膈膜借力（f↓），以產生一股等量上打口蓋的力（f↑），那麼，要唱出共鳴聲，就一定要懂得運用 Support 去提供適中的力去打口蓋。但這不等於在 Support 下，唱者只可以唱

出共鳴音；她是可以選擇性地唱出非共鳴的聲音，因為這只是個力度多少的問題。而在 Support 下唱歌，因為 f↑ 及 f↓ 是等量及相互制衡的，無論唱者唱出的是否共鳴聲，其在振動中的振動通道都會是完全平衡的。其實，在 Support 下用非共鳴聲唱出一整句，難度是非常高的，因為這需要唱者可以絕對控制其氣打口蓋的力度，要此力度維持在口蓋的 E_{Th} 之下。這亦是我錄唱本書附屬 CD 時要刻服的困難：在 Support 下用非共鳴聲唱出一整句。但另一方面，唱者在 Support 下用了足夠的力度唱出了共鳴聲，如果她要在一整句中，保持她那在振動中的振動通道平衡，她還需要運用 Delta 唱功（見下文「Delta 唱功」一節）。Delta 唱功本身就只可以在唱者在唱出共鳴聲時運作，在口蓋「永久性」振動下唱出的一個音，唱者才可以再用加減前後音所需力度之差去唱出下一個共鳴音。在此唱功下，唱者加減打口蓋力度的程度是最少的。振動通道在受影響程度最少的情形下，自然較容易可以繼續保持完全平衡。

因此，只在一個音上做 Support 不難，當刻唱者的振動通道亦可能是平衡的，但如果要令振動通道在同一樂句中，在唱者不斷地改變音準或音量時，仍然保持完全平衡，不論唱者當時唱出的是否共鳴聲，唱者要做的技巧雖不一樣，但難度是一樣的高。

2.12.4.3 在樂句中「振動通道完全平衡」只限於氣打口蓋（頭音）的唱法

不靠用氣擊打口蓋的歌唱技巧，例如咽音，要氣可以用力地向上擊打咽腔的內壁，你仍要下壓橫膈膜借力。但由於咽腔的內壁結構上並不像口蓋那樣可以產生 SHM，令內壁的振動可以「持久」，即是發出共鳴聲。而氣打在

口蓋發聲的半聲唱法（*mezza voce*），聲音中的能量太少，根本發不出共鳴聲。因此，在咽音及半聲唱法中，每一個音的當刻，振動通道是平衡的，但此平衡到了下一個音，便要重新建立。咽音、半聲唱法亦用不上 Delta 唱功。

一般流行歌手唱假音（falsetto）時，不需要用太多的氣，亦不需要用太多的力。這些假聲中的能量太少，根本發不出甚麼共鳴聲。而且他們只在某些音轉用假音唱，不是整個樂句。在這種情況下，甚麼「振動通道完全平衡」都意義不大。不過自古典唱者中的假聲男高音（counter-tenor），他們雖然句句用假聲唱，但唱出來的音能量不下於其他聲部的古典唱者，因此，上述所有關於美聲唱法的探討，都與他們有關。

2.12.4.4 快速移動口蓋去唱出句中花巧之處

在 Support 之下，唱者用同一口氣唱出樂句時，振動通道全程都保持自我平衡。在樂句中任何時候，她的振動通道任何一處都以同一個頻率在振動。此時，唱者只要稍微干擾振動通道的任何一處，這個原本平衡的振動通道，就會即時自我調節至另一個平衡的振動通道。新的振動通道會以另一個頻率在振動。此時，新的平衡振動通道中的所有部分，包括聲帶在內，亦會即時以此新的頻率振動。

這就是說，如果唱者在樂句中唱到一些需要在很短時間內頻頻改變音準的片段，例如震音（trills）、迴音（turns）、走句（runs）時，由於在振動通道的各個部位中，唱者可以直接、最快搖動的是口蓋，要唱出這些花巧之處，唱者可以直接快速搖動口蓋的某一處，特別是軟口蓋或「吊鐘」，使其

振動通道中的振頻改變。所以，唱花巧技巧時，帶動如此頻密音頻變化的是因為唱者正在搖動其已在振動中的口蓋的某一處，特別是軟口蓋或「吊鐘」，而不是因為聲帶自己先在頻頻改變音頻。

花巧唱功，本不應在此本書的討論範圍來。但由於它實在是唱者在 Support 下得來的一大好處，我不得不粗略一提。花巧唱功之所以可能，正正是因為唱者在 Support 之下唱出樂句時，在同一口氣中，唱者的振動通道全程都是保持在自我平衡的狀態。唱者如果可以令這個振動通道中的任何一處改變振頻，整個振動通道都會即時以此新的振頻振動。

2.12.5 唱者如何啟動及維繫 Support

首先，唱者吸氣後發出樂句的第一個音時，此音要是在 Support 下產生的——唱者因為用了力 f ↓ 向下壓橫膈膜，才在其反彈力下發出此音。橫膈膜的肌肉是有彈性的，被向下壓後，只要唱者不再刻意繼續把橫膈膜壓下去，它會自動即時產生一股向上的反力，把振動通道中的一些氣加速地向上射向口蓋，唱者即時在 Support 下發出第一個音，她的振動通道當刻是平衡的。但是，Support 技巧不是指唱者的某一個音在 Support 下發出，而是指唱者用同一口氣唱出一個樂句時，她是如何利用 Support 去音連音地唱出該樂句。可以說，用力向橫膈膜下壓是唱者發動音能量的機器（engine），她要利用這機器，維繫樂句中的每一個音都恰當、不多不少地用由它發動出來的力產生。要做到這一點，唱者一定要解決以下兩個問題：

一、音接著音地唱，唱者要維繫口蓋的振動。唱者發力唱出第一個音

（note$_1$），用了產生此音的 f$_1$ ↑，m$_{1moved}$ 分量的氣用 v$_{1hitting}$ 的速度打完口蓋發出 note$_1$ 後，該力（f$_1$ ↑）便即時消失，而口蓋發出 note$_1$ 的振動亦會同時消失。直到唱者發力唱第二個音（note$_2$）時，口蓋才開始再重新振動。也就是說，理論上唱者唱時有片刻是沒有聲音發出的。當然，在唱者是用同一口氣去唱出 note$_1$ 及 note$_2$ 的情況下，這樣的說法是言過其實。在 f$_1$ ↑打完口蓋發出 note$_1$ 之後，口蓋的振動不會即時停止；但肯定的是，振動會漸漸減弱，直至唱者發力唱 note$_2$。在這個情況下，唱者唱的一定不是連音唱功。唱者發力唱 note$_2$ 時，口蓋新的振動一定與 note$_1$ 剩餘的振動有相位之差（phase difference）。如果唱者要令口蓋的振動在 note$_1$ 到 note$_2$ 之間不會減弱，她發出的第一個音（note$_1$）就一定要是共鳴聲。

　　二、Support 不是在某個音上，而是在整個樂句上。上一段提到唱者發力唱出第一個音（note$_1$），用了產生此音的 f1 ↑，m$_{1moved}$ 分量的氣用 v$_{1hitting}$ 的速度打完口蓋發出 note$_1$ 後，該力（f$_1$ ↑）便即時消失，而口蓋發出 note$_1$ 的振動亦會同時消失。這樣，當唱者要唱出下一個音（note$_2$）時，如果產生此音需要 f$_2$ ↑的力，此力又會把 m$_{2moved}$ 分量的氣以 v$_{2hitting}$ 的速度擊打口蓋去發出 note$_2$。因為在當刻，口蓋已停止唱 note$_1$ 時的振動，f$_2$ ↑就要是一股全新而完整的力，m$_{2moved}$ 亦要是全新分量在振動通道中的一些氣，被唱者加速地向著口蓋射上。如此類推，唱第三個音（note$_3$）時，又要有 f$_3$ ↑的力和 m$_{3moved}$ 的氣量。不要忘記，f$_1$ ↑、f$_2$ ↑和 f$_3$ ↑各力，都分別來自 f$_1$ ↓、f$_2$ ↓及 f$_3$ ↓的力。於是，如果唱者堅持用 Support 發力去唱這三個音，她就要每唱一音都要重新下壓橫膈膜。而且，唱完第三個音，唱者已經耗用了 {m$_{1moved}$ + m$_{2moved}$ + m$_{3moved}$} 的氣量，她吸入的氣很快便會被用完。

唱音在唱出每一個音的當刻，振動通道是平衡的。但要保持平衡，或者說，唱者在這個情況下堅持用 Support 發力去唱，代價實在太大了！要解決此難題，唱者在 Support 下唱出的不但要是共鳴聲，而且如果是共鳴聲——一個口蓋「永遠」在振動的聲，她就可以用我稱為 Delta 技巧的唱功，唱 $note_2$ 時，用的力只是 $f_1 \downarrow$ 至 $f_2 \downarrow$ 之間多加的力，即是 $\{ f_2 \downarrow - f_1 \downarrow \}$ 的力，在此力下，只需 $\{ m_{2moved} - m_{1moved} \}$ 分量的氣被送上口蓋。（Delta 唱功，見下文）

2.12.6 用 Support 時發出共鳴聲

唱者如果要令口蓋的振動，在唱出 $note_1$ 至 $note_2$ 之間不會減弱，她發出的第一個音（$note_1$）就一定要是上文提到的共鳴聲，一個口蓋在「永遠地」振動的聲音。當然，此時口蓋的振動，音能量一定是其可以承受的上限（E_{max}）及下限（E_{Th}）之間。唱者唱出 $note_1$ 後，理論上來說，口蓋會「不停」地以同一音頻及振幅振動。當然，在現實中，此振動始終都會隨著時間而減弱。不過，在它減弱之前，唱者已經唱出 $note_2$，口蓋開始以新的音頻及振幅振動。如果此時，唱者由 $note_1$ 轉至 $note_2$ 之間的 Support 做得好，她的唱法便是連音唱功，口蓋的振動沒有相位變更。但唱者如何做好轉接當刻的 Support？她是要全時間意識到氣是打在口蓋的哪一點，並刻意地，雖不放力但只是在唱每個音時用適當的力度，把該口氣繼續地在該點上鑽。而且，未到 $note_2$，$note_1$ 的力不要放。當然，在這期間，任何屬於人聲這件樂器的部分，例如喉嚨、「吊鐘」、舌頭及口蓋等部分都是放鬆的（not held），要用的所有力都只是氣打在口蓋上的力。就等於小提琴手，她在 legato（連奏）地拉琴時，在整個樂句中，不論轉了多少個音，她都是用了適當的力度把弓毛緊緊壓在琴弦上下拉動。

當然，以上的做法不限於 note$_1$ 和 note$_2$ 之間的轉接。在整個樂句的每一個音，首先，該音本身一定要是個共鳴聲。然後，在唱出此音時，她是要全時間地意識到氣是打在口蓋的哪一點，並且全時間刻意地，在不放她唱該音時用的力的同時，調校力度至她準備唱的下一個音所需的力度，以此力度繼續把氣在該點上鑽。未唱出新音時，不要放用於唱之前的音的力。氣打口蓋的力度（f$_1$ ↑）一直未曾放鬆，只是這力度的大小，是靠調校下壓橫膈膜的力度（f$_1$ ↓）。

唱者在用同一口氣唱出的樂句中，如果每個音都是在 Support 下發聲，而且發的是共鳴聲，那麼，她口蓋的振動就會是音接著音地從未停過。如果在轉音時 Support 也做得好，她發揮的便是連音唱功。讀者不要看輕連音唱功，以為它只是一般的非跳音演唱（non staccato singing），在狹義定義下的美聲唱法，它是其中一項必須的唱功。這裡的連音唱功，指的就是本書描述的沒有相位變更的連音唱功，它是一個最省氣的唱法，也是對唱者 Support 技巧的一大考驗。

2.12.7 Delta 唱功

現在，讓我們重複上文提出的一個難題。唱者發力唱第一個音（note$_1$）時，用了 f$_1$ ↑，m$_{1moved}$ 分量的氣用 v$_{1hitting}$ 的速度打完口蓋發出 note$_1$ 後，該力（f$_1$ ↑）便即時消失，而口蓋發出 note$_1$ 的振動亦會同時消失。這樣，當唱者要唱出下一個音（note$_2$）時，如果產生此音是需要 f$_2$ ↑ 的力，此力又會把 m$_{2moved}$ 分量的氣加速至 v$_{2hitting}$ 的速度去擊打口蓋，發出 note$_2$。因為當刻的口蓋已停止其唱 note1 時的振動，f$_2$ ↑ 就要是一股全新又完整的力，m$_{2moved}$

亦要是全新分量的一些氣，在被唱者加速打向口蓋。如此類推，唱第三個音（$note_3$）時，$f_3 \uparrow$ 又要是一股全新又完整的力，m_{3moved} 又要是另一些氣量在被唱者耗用著來唱出 $note_3$。如果 $f_1 \uparrow$、$f_2 \uparrow$ 及 $f_3 \uparrow$ 各力，都是分別來自 $f_1 \downarrow$、$f_2 \downarrow$ 及 $f_3 \downarrow$ 的力，這樣，用 Support 一連唱出這三個音，她已在橫膈膜上分別壓了 $f_1 \downarrow$、$f_2 \downarrow$ 及 $f_3 \downarrow$ 三次的力。而且，唱完第三個音，唱者已經耗用了 $\{m_{1moved} + m_{2moved} + m_{3moved}\}$ 的氣量，她吸入的氣很快便會被用完。

不過，如果唱者唱出每一個音都是共鳴聲，事情便會大不相同。唱出 $note_1$ 後，口蓋就在「永久」地以 $note_1$ 的頻率在振動，當中的音能量 E_{note1} 維持「不變」。唱者接著要唱 $note_2$ 時，她需要 E_{note2} 的能量去發出此音，由於當時口蓋的振動已具有 E_{note1} 的音能量，她只需要在橫膈膜上稍加些力，便可使口蓋發出 E_{note2} 能量的聲音。她當時加的力，可能只是 $f_2 \downarrow$ 與 $f_1 \downarrow$ 之間相差的力 $\{f_{diff} = f_2 \downarrow - f_1 \downarrow\}$，而不是發了 $f_1 \downarrow$ 後再發出 $f_2 \downarrow$。唱者只要發出第一個有共鳴的 $note_1$ 後，在 Support 下，靠著那已壓在其橫膈膜上的力，以後的每一個音，在沒有換氣的情況下，她只需要在橫膈膜加或減與前音相差之力。而且，在唱 $note_2$ 時，因為唱者當時發出的力只是 $\{f_2 \uparrow - f_1 \uparrow\}$，所以只是 $\{m_{2moved} - m_{1moved}\}$ 分量的氣被加速地射向口蓋，即是唱者在唱 $note_2$ 時，只耗用了 $\{m_{2moved} - m_{1moved}\}$ 分量的氣，而不是 m_{2moved}。我稱這種唱音連音時只需用音與音之間相差之力，只消耗少量氣的方法為 Delta 唱功（Delta Singing）。它是一種非常省氣省力的唱法。

很多流行歌手，尤其是不以音量見稱的歌手，唱歌時都好像一個個字地唱出來，我稱她們的唱法為「不是用氣把聲音帶出」（the voice is not carried by the breath）。真正出問題的地方，是她們唱出的聲音，不用說是否共鳴聲，

當中的音能量實在太少，她們每發一音，就要發力一次。唱 note₁，發了 f₁ ↓ 的力；接著唱 note₂，又要再發 f₂ ↓ 的力。她們在每字一發力。

這樣看來，如果唱者要長時間以同一個音量唱出同一個音準的音，例如她要在同一個音上唱足四小節十六拍，因為在這期間，發出的音能量沒有加或減，理論上，她不需要加力去唱完此十六拍。因為沒有加力，除了消耗在發出第一個音時的氣量外，唱者是可以不需再消耗任何氣便唱完此十六拍。當然，這種說法預設了她是全程在用 Support（一直把橫膈膜下壓至同一個位置），去支持此十六拍的發聲，而且她發出的第一個音是共鳴聲。而事實上，事情的確如此。唱者用 Support 唱出這十六拍的第一個音，只要此音是共鳴聲，唱者可以毋須在其橫膈膜上加減力。不過，現實中的共鳴聲，口蓋當然不可能「永久地」振動，所以氣還是會慢慢被消耗，少量的氣會持續地以低速射向口蓋，持續補充能量使口蓋不停地以原來的振頻在振動。唱者全程都是有意識地 Support 其發聲，要不然她是不可能預期，甚至感覺到她是毋須加力亦會唱完這十六拍。整整十六拍中，她的振動通道是平衡的。另外，在現實中，唱者還可以儘量保持橫膈膜在低的位置，不讓它升起，這樣會減低氣上移的量至唱完此十六拍所需的最低氣量（least required amount of breath），使唱者的一口氣用得更久。

其實，如果唱者已經唱出了共鳴聲，但又不懂得或不知道可以做 Delta Singing，她多用了的力、多耗了的氣，對她已在振動中的人聲這件樂器，不但沒有幫助，反而是一種干擾（disturbance）。

2.13　Support、振動通道平衡、共鳴聲、連音唱功、Delta Singing：五者之間的關係

Support 指的只是唱者唱歌時，上打口蓋的力（f↑）是靠下壓其橫膈膜（f↓）借力得來的。因為 f↓ 及 f↑ 一定是等量的，它們之間自動會互相制衡。在 f↓ 及 f↑ 互相制衡下，唱者當刻的振動通道是完全平衡的。共鳴聲只是氣打口蓋時的動能，亦即是當刻發出的音的能量 E_s，是在口蓋的 E_{Th} 及 E_{Max} 之間，而 E_s 的多少是與 f↑ 有關。F↑ 愈大，E_s 亦愈大。要唱出共鳴聲，唱者一定要掌握 Support 此技巧以得到她需要的 f↑。但在 Support 之下發聲，唱者是可以刻意發出一個非共鳴的聲音，因為這只是力度（f↑）問題。連音唱功、Delta Singing 都是唱音連音時的技巧。前者指的只是唱者唱時，氣永遠是打在口蓋的同一點，而且力度從未鬆弛過。連音唱功是需要唱者在 Support 下才可運作，因為唱者是需要操控其打口蓋的力，使其不曾鬆弛地在擊打口蓋，但連音唱功本身是不需要唱者唱出的是共鳴聲。不過，在共鳴聲下再做連音唱功，在口蓋「永久地」振動下去唱「連音」，在無 phase change 的情形下，音與音之間的連貫性是最大的。另外，Support 作為一門唱歌技巧，指涉的不是在單獨的音上做 Support，而是在同一口氣的整個樂句上做 Support，這樣，就牽涉到整個樂句中，唱者的振動通道是保持平衡的。如果唱者當時唱的是非共鳴聲，要保持在整個樂句中振動通道完全平衡，她就是絕對控制其打口蓋的力度在 E_{Th} 之下，她當然仍可使出連音唱功。如果唱者當時唱的是共鳴聲，她就要使出 Delta 唱功，在只需加減前後音所需力度之差下唱出下一個音，使其在振動中的振動通道在最少變動下得以保持平衡。Delta 唱功只可以在唱者唱共鳴聲時才可運作。共鳴聲、刻意而持續的非共鳴聲、連音唱功、Delta Singing 及所有需要唱者刻意控制其打口蓋

力度的技巧，則全部只可以在 Support 下運作。

2.14 一些有關歌唱技巧的總結語

上面介紹了一大堆各種的歌唱技巧，現在有需要為它們做一點總結。因為如果這些技巧都是基於人聲這件樂器發聲時運作背後的物理原理，它們之間一定是有關係的——要不就是某些做法（或稱技巧）是獨立運作的，要不就是某兩種做法或技巧（A 及 B）之間是有因果關係的。例如做了 A，B 就會自動發生；或者要做到 B，就一定要先做 A。明白了技巧之間的關係，會幫助我肯定自己在某個技巧上，做法是正確的。

不過，要「打通」一個系統內各個因素（elements）在系統運作中如何互相連繫，我們首先要拿捻出系統中有哪幾個是獨立運作的變數（independent variables）。只有在這些獨立運作的變數上，才值得我們去深入研究一些可以操作、改變這些變數之值（values of the variable）的做法。因為所有其他技巧都是有賴於唱者能否成功操控這當中的某些變數，使其達到某個她想要的值。例如如果想加大唱出聲音的能量（E_s），我要做的就是加大打在口蓋的氣量或此氣擊打口蓋時的速度；這個情形中，打在口蓋的氣量（m_{moved}）及此氣擊打口蓋時的速度（$v_{hitting}$），就分別是兩個我想操控、不同且獨立運作的變數。而音能量則是獨立建基於這兩個變數之上。另一種說法，就是所有與歌唱有關的量數（quantity），例如這裡的音能量 Es，都會是這當中一些獨立運作變數的函數（a function of some of the independent variables）。各種歌唱技巧中我要做的，就是去操控這些獨立運作的變數，使它達到我想要的值，以至最後在該技巧下，我唱出來的就是我想要的聲

音，例如唱出某個高音或在某樂句中唱出漸大聲這個效果。

在這種說法下，人聲這件樂器發聲的過程中，獨立運作的變數，亦即唱者可以直接操控的只有四項：打口蓋的氣量、打口蓋時氣的力度、此氣是如何打口蓋的和咽腔共鳴空間的大小。「咽腔共鳴空間的大小」直接改變聲音中高、低泛音的比例，改變了聲音的音色，亦間接影響唱者氣打口蓋發聲時，此氣需要帶有怎樣的動能。「此氣是如何打口蓋的」包括氣是打在口蓋的哪一處、擊打口蓋時的角度和擊打的速度（Drilling speed），這過程中會影響到音質，例如響亮度（brightness）、柔軟度、氣聲的程度及振動音（vibrato）的多少等。

至於「打口蓋的氣量」和「打口蓋時氣的力度」，就是我接下來想總結的兩個唱歌時獨立運作的變數，它們也是唱者最需要操控的。正因如此，所有唱者毋須或不能靠操控氣量及力度的唱法，例如咽音唱法，都未有包括在此總結中。

2.14.1 打口蓋的氣量

「打口蓋的氣量」指的只是唱者自己容許多少的氣經過聲帶，之後此氣再打在口蓋上。在 Support 下，這氣量（氣的重量）即是上文提到的氣打在口蓋時的量 m_{moved}。m_{moved} 的多或少，與「氣像『管子』般射上口蓋」時，此「管子」的橫切面面積（cross sectional area）A 成正比。A 亦是聚焦技巧中的聚焦面積（Focus area）。除非唱者自己在改變「管子」的粗幼，即是她正在做聚焦或反聚焦，否則在一般情形下，唱者在運氣發力時，m_{moved} 是不變的。

無論唱者有否在做聚焦或反聚焦，她在唱歌時有否刻意縮小或加大 m_{moved}，在古典唱法中，這些有關 m_{moved} 的討論，都是預設了唱者的喉咽（laryngeal pharynx）——喉嚨通往口腔的通道，是打開的。就算不是完全打開，也是在不受箝制（unheld）下放鬆的。這放鬆或打開喉咽的做法，本來就是古典唱法要求唱者唱歌時要做的事。原因很簡單，就是讓上行的氣，可以通行無阻地打向口蓋。

不過，有意或無意地，唱者唱歌時是可以限制氣從肺部流經喉嚨進入口腔的量。在這當中，她是靠收細喉咽的空間以減少打上口蓋的氣量。在流行唱法中，唱者毋須刻意放鬆或打開喉咽，她唱出來的是「喉嚨聲」。在古典唱法中，唱者需要刻意放鬆或打開喉咽，若做得不夠，她唱出來的聲音會有「喉嚨聲」在內。另外，在古典唱法中，亦有唱者刻意收細喉咽此通道的空間。我的這種說法，讀者不要覺得奇怪。在「真假聲混合」這種唱法訓練的過程，唱者便是靠收細喉咽的空間以減少氣打上口蓋的量。減少了打上口蓋的氣量，聲帶中聲帶肌振動的部分便會減少，因而減少聲音中真聲的比例。

2.14.2 打口蓋時氣的力度

「打口蓋時氣的力度」包括唱者唱歌時，氣打在口蓋時要有最低程度的力度以及她能否控制此力度。這一點也是古典唱法與流行唱法最大分別之處。要打上口蓋的氣有力，此氣擊打口蓋時速度就一定要快。加速了的氣動能會增大，一股帶有大動能的氣擊口蓋後，產生的音能量亦會大。

古典唱法中的共鳴聲，就需要唱者操控氣擊打口蓋時該氣帶有的動能。

此動能一定要是口蓋振動可以承受的上下限。唱高音、大聲時，唱者需要帶有更大動能的氣去擊打口蓋；唱低音、細聲時，唱者需要帶有較少動能的氣去擊打口蓋。大部分古典唱法的技巧，都需要唱者操控自己發出的聲音的音能量。要操控音能量，就等於要操控擊打口蓋的氣當中帶有的動能。要操控這動能，在氣量不變的情況下，唱者要操控的便是氣擊打口蓋當刻的速度 $v_{hitting}$。因此，嚴格來說，唱者唱歌時並不是在直接操控聲音中的音能量，她可以直接操控的是氣打口蓋時的力度，而這當中要靠的就是她如何運用 Support 去改變此氣射上口蓋時其加速的程度。

上文提過兩種增加氣速 $v_{hitting}$ 的方法：突然收腹或做 Support 借力。前者雖然可令唱者唱出高音或唱得大聲，但不能滿足古典唱法中，唱者要能絕對控制發出的聲音中音能量程度上的要求，而後者才是可令唱者操控打口蓋時氣的力度的方法，而且是唯一的方法。

絕大部分的歌唱技巧，都有賴於唱者能否操控用多少氣量去擊打口蓋，以及此氣用了多少力去擊打口蓋。我想特別提出，Part B 最初提到的兩種唱法，第一種「深夜小聲唱古典歌」的半聲唱法，是一種氣量少而力度大的唱法。氣量少，是靠我收細喉咽及口腔的空間以減少打上口蓋的氣量；而力度之大，則只是因為氣量之少。半聲唱法用的是「半條聲帶」。第二種我稱為 Ballroom 唱法，亦即我在灌錄書中 CD 時用的唱法，則是一種氣量大而用力少的唱法，所以唱出來的全部是真聲。氣量大是指我唱歌時，像一般古典唱法那樣，喉咽是打開的。就算不是完全打開，也是在不受箝制下放鬆的；用力少是指我唱歌時，運氣發出來打口蓋的力度，本身是比古典共鳴唱法用的力度為少。而且我唱時一直控制此力度，令聲音的音能量永遠保持在錄音咪

可以承受的上下限之內。第二種唱法，在技巧上困難得多。

3　聲樂技巧：先做後論理

解釋以上各個聲樂技巧時，我用的全是物理學最基本的定義、理論及一般的推理過程。不過，技巧本身則不是推理出來的，我說的不是一些唱者應該可以做到的唱功。即是說，如果我不是親身經歷過 Legato Singing、Focusing 及 Delta 唱功等，我是不可能，亦不應該靠推理推出這些技巧，然後告訴唱者這些技巧是可行的，他們理應如此做。

以親身經歷為例，我經常做 Legato Singing，在這當中，我留意到我運氣發力唱歌時，氣是打在口蓋的某一處。在同一樂句中，該氣不單持續地打著同一處，而且我用的力從未鬆懈過。不過，這不是死力，而是我感覺到該氣像一條有彈力的「柱」，而我則是有意識地把它有彈性地「頂」著口蓋那一處。我知道此做法是正確的。最低限度，它讓我意識到我打口蓋的氣打在口蓋的哪處，以至我可以隨時在該處加力放力。我稱此做法為 Legato Singing，因為唱出來的聲音，音與音之間聽起來非常連貫。隨後發生的事，就是我開始思考當中的道理，將這技巧理論化，嘗試明白此做法，在物理學上是發生了甚麼事。這當中的過程也值得一提：我在追查 *bel canto* singing 的文獻時，竟發現狹義的美聲唱法包括「legato」為其當中一項必須條件，這樣，更加令我相信此處描述的，我稱為 Legato Singing 的唱功，不是一般只是 non staccato 或 non detached 的 legato singing，誘發我再去深究這當中的分別。最終的結論是，狹義美聲唱法中的 Legato Singing 與一般的 legato singing 決定性的分別是在於，前者音與音之間是沒有相位變更（phase change）。當

然，我之所以有此結論，無可否認的是，除了我是感覺到在 Legato Singing 下，我音轉音時需要做的不多，意識到這是一極省氣的做法，還是因為我有物理學的背景。

本書提及的所有聲樂技巧，例如 Legato Singing、Focusing、Delta 唱功和「打吊鐘唱高音」的做法，都是我唱歌時的親身經歷和一貫的做法。我意識到它的好處，再將它論理化。光懂得怎樣做並不足夠，技巧背後如果有物理學的甚礎，它的可信度便會更高。再者，所有技巧背後的理論，若要經得起考驗，你就一定要可以反向地做此技巧。例如，我可以唱出狹義美聲唱法中的 Legato Singing，我就要可以唱出一般的 legato singing。

4 SIMPLE PHYSICS FOR SINGING 不會處理的問題

聲帶是如何能知道要發出的是哪個基本音準？我相信這是大腦發給聲帶的信息，要它唱出某某音。至於聲帶如何會發出大腦指令的音頻，那就是聲帶在生理上如何運作的問題。例如要唱高音時，聲帶要靠內裡的肌肉（intrinsic laryngeal muscles）把它拉緊一些，使它在氣擦過時，可以發出較高的音。正如小提琴的弦線，你想用弓在上面奏出愈高的音，其中一個做法便是把弦線拉得更緊。

不過，所有發聲時有關生理上的問題，都不是 SPS 系統要處理的問題。理由很簡單，SPS 告訴我的，都是作為唱者能夠做到的所謂歌唱技巧。例如，我雖然無法直接控制聲帶內裡肌肉去把聲帶拉得更緊，使我可以唱到某個高音，但卻可以直接控制用多少力去打口蓋和打在口蓋的哪一處，使我可以較

輕易去唱高音。讓我再詳細說明這一點。

4.1 「真聲」與「假聲」

概括來說，聲帶的生理構造，由內到外可分為聲帶肌（musculus vocalis）、韌帶（ligament）及黏膜（mucosa）三部分（見圖 7）。聲帶肌組織的部分最多，此組織的密度也是最高。聲帶振動時發出的是怎樣的音準，取決於它被拉緊的程度。聲帶被拉得愈緊，振動時發出的音準便愈高。此外，唱者是可以直接控制唱歌時通過聲帶的氣的流量是多是少，靠的是刻意收細喉咽此通道的空間，簡單來說就是可以控制用多氣或少氣去唱。假設唱者的聲帶是在自由地振動，唱者用的氣量愈多，就會振動聲帶愈多肌肉（即聲帶肌）的部分；氣量愈少，便會振動愈少聲帶肌。當氣量少到某個程度，就只會是聲帶黏膜的部分在振動。此時，唱者發出的便是我們稱為「假聲」（又稱「假音」）。嚴格來說，在正常情況下，女聲沒有單是黏膜部分在振動的純假聲（100 % 假聲）。唱者若要唱出的是所謂「真聲」，聲帶振動發出該聲時就一定要包括聲帶肌的振動。

4.2 靠氣打口蓋的力度及位置間接控制聲帶振動的部位

用來振動聲帶的氣繼而打在口蓋上，便會令口蓋振動。口蓋振動的頻率會與聲帶振動的頻率一樣，即口蓋被同一口氣打後振動的頻率，亦是唱者本來要發出的音的基本音準。當然，此時最理想的做法，是唱者在用氣打口蓋時不曾讓任何的氣溜走，以及打的角度要成直角。這樣，口蓋被氣打後振動

的波幅便會是其最大可能振動的波幅。

現在，讓我們比較一下以下兩種唱高音時可能發生的情形：

一、唱高音時，我運氣用力打口蓋時，打到偏向口蓋較前的部分，即是硬口蓋的位置。因為想振動的部位是硬的，我需要用較大的能量（energy）使其振動去發出此高音。可以給我如此大的能量，除了打的力度要大，一定是一股較大的氣量。即是說，如果我知道唱歌打口蓋時會打的是硬口蓋的部位，我一定會用較多的氣去唱。用了多氣去唱，聲帶中振動的部位便會愈多是聲帶肌的部分。要振動愈多聲帶肌的部分去唱此高音，聲帶就需要被拉得愈緊。

二、唱高音時，我運氣用力打口蓋時，打到偏向口蓋較後的部分，即是近「吊鐘」的位置。因為這個部位是較軟的，我只需要用較小的能量使其振動去發出此高音。即是說，我用的力度仍要大，但只需用一股較少的氣量去唱該高音。用了較少的氣量去唱，聲帶中振動的部位便會愈少是聲帶肌的部分。要振動愈少聲帶肌的部分，聲帶就毋須被拉得那麼緊。

要用聲帶中較多聲帶肌的部位去發出某一個音，聲帶需要被拉緊的程度當然比較大。這樣，只要我可以做到唱高音時，打口蓋打到偏向「吊鐘」的位置，需要用來發出此高音的能量，會比我打硬口蓋去唱出同一個音的較少。去發出這樣一個較少能量的音，我需要用較少量的氣去唱。用了較少量的氣去唱，聲帶中我需要用的聲帶肌部分會較少。去令聲帶中較少聲帶肌的部分去發出某一個音，聲帶需要被拉緊的程度，會比聲帶中較多聲帶肌的部

分去發出同一個音時少。這樣,唱高音時,只要我打口蓋時偏向「吊鐘」的位置,我便可以較容易地唱出該高音,因為聲帶需要被拉緊的程度,會比如果我唱同一個音時,把力打到硬口蓋時少。

這種做法,的確是一種令我較容易唱高音的技巧。不過,用較少聲帶肌發出來的聲音中的音能量,一定會較少。你用這技巧可以很輕易唱出高音,但這不會是極具穿透力的高音。這一點物理上的知識,唱者需要知道。因為如果你要唱的是一個情感激昂的高音,這種「靠打『吊鐘』以至可以較輕易唱出高音」的技巧,便不是你當刻應該運用的技巧。這種技巧只適合用於唱高如 High C 附近的音,這時,用這技巧帶給你的回報(return)也是最大的。

黏膜(mucosa)

韌帶(ligament)

聲帶肌(musculus vocalis)

圖 7:聲帶的構造

還有一點，因為「吊鐘」附近的部位較軟，氣打在該處不能「食力」，所以你是無法在此處再加減你的用力去改變該高音的音量。

唱歌時，我是不可能直接控制聲帶內的肌肉去把聲帶拉得更緊，使我可以唱出大腦命令我去唱的某個高音。但因為我知道人聲這件樂器發聲時的一些物理規律，只要我可以控制唱高音時打口蓋的位置，便可以間接地控制我用聲帶的哪些部位去作出振動，從而令聲帶在毋須被拉得很緊的情況下唱出要唱的高音。我們不可不知的是，唱者的聲帶可以被拉得多緊，即聲帶內裡肌肉的能力有多大，是天生的。這個靠用打口蓋「吊鐘」部位令唱者較輕易地唱高音的做法，的確可以稱為一種聲樂的技巧，而且是一個極有用的技巧。有這技巧傍身，你便毋須再喊破喉嚨去唱 High C。

這一切都說明，SPS 系統會討論的，只會是一些唱者，因為明白了人聲這件樂器在物理學上如何運作，他們唱歌時可以做到的事情。因為就算你知道事情發生時，例如當你成功唱高音時，喉嚨或聲帶生理上正在發生甚麼事，這些事後（after the fact）知識也不會令你可以改良唱功。但你可以先在你人聲這件樂器中，製造出在物理學上的一些環境或條件，以間接控制唱歌時發聲部位的生理狀態。這些做法，亦屬於 SPS 系統中討論的所謂「聲樂技巧」。

5　人聲這件樂器的獨特之處

彈拉吹唱任何一件樂器，都可以分為人、物兩大部分。人是彈拉吹唱者（the player）；物包括樂器本身（the instrument）、它真正發出音頻（sound

frequency）的部位（sound source）和人用來彈拉吹唱此發出音頻部位的工具（the tool）。樂器本身亦是它發聲時聲音可用的共鳴區。

技巧指的是人如何用此工具彈拉吹唱樂器發聲的部分，令樂器發出他想要的聲音。這包括人如何拿著該工具，以及如何用它來彈拉吹唱樂器發聲的部位。以鋼琴為例，真正發聲的部位是琴內的鋼線，用來發聲的工具是琴內敲擊鋼線的小鎚子，鋼琴家是 player，彈琴技巧便是鋼琴家如何用雙手按琴鍵，使小鎚子敲擊鋼線，發出鋼琴家想要的聲音。再以小提琴為例，真正發聲的部位是弦線，用來發聲的工具是琴弓，小提琴家是 player，拉小提琴的技巧便是小提琴家如何拿弓，如何用弓在弦上拉動，使小提琴發出他想它發出的聲音。再細想人聲這件樂器，人的頭腔、鼻腔、口腔、咽喉、胸腔是樂器，唱者是 player，真正發聲的是聲帶，用來使聲帶發聲的是氣（breath），唱歌的技巧便是唱者如何運用氣使聲帶振動，以至她人聲這件樂器可以發出她想要的聲音。這個有關歌唱技巧的說法，理論上是對的；不過在現實上，有幾處地方嚴重出錯：

5.1　唱者無法操控聲帶振動的波幅

要是你想移動聲帶，這是可能的，很多流行歌手都是用上下搖動喉核的方法去搖動聲帶，令聲音中有振動音（vibrato）。但如果你以為可以控制氣如何去擦動聲帶，這是不可能的。在小提琴拉大聲（forte），做法是你要多用力在弦上拉動，讓弦線振動的波幅大些，以至發出的聲音大些；但你是不可以控制你呼出的氣，讓它經過聲帶時猛擦聲帶，希望可以加大聲帶本身振動的波幅，藉以加大發出來的聲量。聲帶的振動永遠是被動的，氣經過它便

振動。聲帶的振動與小提琴弦線的振動不同,是聲帶上下氣壓的相互變更令它開開合合地「振動」。聲帶本身的振動是沒有振幅可言的。只是,氣太少它便不正常、不規律地振動;氣太多會直接衝擊聲帶,干預它的振動。總而言之,你是不能用氣去改變聲帶振幅的大小。很多流行唱者唱大聲時,都是在叫破喉嚨,以為這樣便會唱得大聲。其實這樣做是無補於事的,反而會傷害聲帶。

那麼,唱歌時你應該是如何增加或減少音量?大聲要用力,細聲要放力,很多人都明白,但很少人知道加或減的力是指氣打在口蓋上的力。我們雖不可直接操縱聲帶的振幅,但在技巧上,我們是可以操縱氣打在口蓋上的力,增加的力直接加大了口蓋振動的波幅,因而加大了發出的聲音的音能量。

由此可見,唱者是不能直接操控聲帶振動波幅的大小。不過,有一點值得注意的是,直接操縱氣打在口蓋上的力度,是可以倒轉來(reversely)操控聲帶振動的部分。聲帶中肌肉的部分,就是所謂唱「真聲」時聲帶振動的部位。愈大聲唱歌,唱的愈是真聲。「真聲」、「假聲」、「真假聲混合」、「半聲」等唱法,反映的都是當下是聲帶的哪些部位在振動,這些唱法產生出來的音能量很不相同。我們不能直接操縱聲帶用哪個部位去振動,但我們可以用加減氣量及用在口蓋的力度反向地(reversely)只令聲帶的某些部位在振動。

5.2 搖動人聲這件樂器唱出花巧技巧

所有其他的樂器，不論其技巧的要求是難是易，不論 player 的技術是多麼高超，在 player 演出時，樂器本身沒有任何「搞作」可以做，以令 player 彈拉吹唱得更好。唯一是你可以事前換一台 Steinway 鋼琴或買一把 Stradivarius 小提琴，但你總不能換掉你人聲這件樂器。不過，我不得不告訴你，唱者在演唱時，是可以在人聲這件樂器上有很多「搞作」的，以改善她的演唱。例如上文提到，唱者可以靠改變咽腔的空間去做音色變化。另外，所有花巧技巧如震音、迴音、走句等技巧，都是靠口蓋本身快速、有規律的上下移動才做得到的。

5.3 人聲這件樂器只是件被擊打之物

不過，在所有其他情形下，人聲這件樂器對你來說，最好是一件死物。當你很用心地運氣準備打口蓋時，口蓋對你而言只是一塊準備去敲打的「板」。它只需要是一塊完全不被箝制、可以自由地振動的「板」。它毋須作出任何「被打」的心理準備，但人需要。打與被打的都是你。打的作好心理準備去打，但被打的不能，不然未打口蓋，口蓋已被你收緊。

此事說來容易，做起來卻是很難的。作為 player 的你要主動、刻意、有計謀地去發力。作為樂器的同一個你，則要完全被動得像死物，永遠處於一個放鬆（unheld）的狀態在「等著」受力。聽起來有點像人格分裂！

6 流行歌手唱古典歌

近年，在才藝比賽勝出的很多都是非專職古典唱者，他們唱的都是古典曲目。於是，不少朋友都問我那是怎麼一回事，為何這些未經聲樂訓練的朋友可以唱歌劇選段。我可以說的是他們都是天才，能人所不能，但他們不是古典唱者。我這樣說，不是因為他們不在唱共鳴聲、要用咪、高音雖唱到但沒有 Support……等等技巧上我認為他們未能做到的地方。對我來說，一個真正的古典唱者，對自己技巧上要做的事，要有一定的知識，做這技巧時亦要是有意識的動作（a conscious act）。

7 一個真正的古典唱者

一個我認為是古典唱者的人，她是知道自己在技巧上是怎樣唱高音、唱連音、唱走句等。她技巧未到家，做出來的效果不如理想是另一回事。但她不可以不知怎樣地、很自然地就唱出那個高音，或在模仿別人的聲音。就算她唱到 High C，她也要知道自己甚至她人聲這件樂器是做了些甚麼動作，以及為何這樣做。她聲音很嘹亮，唱起歌來，別人不會說她不是在唱共鳴聲。但一個真正的古典唱者，唱共鳴聲對她來說，也應該是一種技巧，即她可以隨時示範何為非共鳴聲。但她要示範的不是一個大聲、一個細聲，而是一把不受干預、自由振動、可以傳得遠的聲音（a free voice），以及另一把帶有氣聲的「空聲」，又或是另一把受箝制（held）的、雖大但傳得不遠的「死聲」。真正的古典唱者完全可以操縱她人聲這件樂器，去做或不去做某種唱歌時的聲音，只要這動作在她人聲這件樂器先天性限制的範圍內。

結　語

　　大學時代，我的物理學位及音樂學位是同時修讀的。我記得當時早上九時上數學中的群論（Group Theory）課，十時上視唱練耳（sight reading and aural training），十一時上量子力學（quantum mechanics），十二時上小組合唱（vocal ensemble），下午二至五時又回到物理大樓做實驗。可幸的是，當時麥基爾大學（McGill University）的 Strathcona Music Building 和 Rutherford Physics Building 之間只有一條馬路之隔，轉堂的時間是足夠的。一整天裡，我的腦袋遊走於音樂及物理學兩個世界之間，但我並不覺得有甚麼困難。我反而覺得，從物理學這個所有物都要嚴守理律的世界，音樂提醒了我人的情感世界有各樣可能性。當我陶醉在音樂的情感世界中，一轉身再次回到理性思維的方式時，頓時會覺得有另一種快感。當時，不少同學對我的情況感到好奇，但我不以為然。不過，有一點令我覺得為難——在物理教授面前，我不會提及我的音樂抱負，以免他們覺得我不專心學業；在音樂的同學面前，我不會提及物理的訓練，以免他們不當我是他們的一分子。

　　物理學碩士畢業後，我進入資訊科技界（Information Technology）工作，一做就二十三年。白天我和同事開會、開發電腦新科技、與供應商談合作條件、見客、議價、寫標書；晚上上了妝，穿上「戲服」，登上舞台便變成女高音。平日上班，出入城中繁盛的商業區，週末過的是歌唱老師的生涯。似是過著雙面人的生活，但我一點也不變態，心理非常正常。我用理性思維發展聲樂理論，再用此理論作教唱歌的基礎；我把從商界學到的管理技能，用在籌謀與音樂有關的活動上。在金錢掛帥的商業社會中，我清楚知道自己的心不在權和利，我有對我來說更重要的價值觀。同樣，在同事和行家面前，我不會提及演出，以免被他們以為我是數口不精、可以欺負的人。在音樂界中，更不會有人對我音樂以外的事情有興趣，因為這些都不會構成我與他們之間的競爭。

　　一直以來，我都樂於生活在這兩個別人看來是理性與感性完全不同的世界中。記得有關心我的同事曾經問過：「你右腦較發達，還是左腦較發達？」我當然知道他是善意的，但我不懂如何回答。我想，其實理科只是教你思考的方法，簡單來說，便是邏輯思維。在不同事物的是非值之間作出邏輯性的推理。純邏輯思維（pure logic）是不理會某事物應該是「是」或「非」。事物一些事實性（factual）的知識，就要靠每一學科自己告訴你。例如天體科學告訴你地球的直徑是多少、地理科告訴你岩石有多少類等。物理學則作再深一層的思維訓練，在眾多有是非值的事物中，找出它們之間的關係，所謂物與物之間的理，最終當然是希望可以找到事情的基本因（root cause）。文學沒有是非值，它是描述性地說出一些有關人的事情。當中要是真的有是非對錯，都是留給人去定斷。小說中不會明確告訴你誰是好人、壞人。同是殺了人，對錯是沒有絕對的。藝術更加沒有對錯，就算有好壞，如果不涉及

道德或政治判斷，也是主觀的。

看來，一個人無論接受理科、文科或藝術的訓練，也不會有人告訴他應該如何做人，告訴他應不應該的是心中的道德之律。就算一個人讀了很多書、受了很多技能訓練，經過漫長歲月的磨練，他得知的都是一些理。願不願意、喜不喜歡，是他心中一些沒有理可給予解釋的傾向（inclination）。康德稱此傾向為情感（Gefühl）（feeling），文人筆下的「情」。在康德絕對的理性世界中，情感應該受制於理。在文學家、藝術家及音樂家們的浪漫情懷中，「情」是被肯定的。它雖仍是受制於理，但它是人在理下，以另一種方式在生存。

到了本書的尾段，我實在有需要總結一下以上提到的幾種「情」：真情、純情、情感、情及浪漫之情。「真情」指的只是一個人在「心感別人所感」（Empathy）。人之所以能如此，是因為這根本就是人意識功能的基本構造，它是人在未及理性思考前一些感性的反應。在腦袋未曾分辨出這是自己或別人的遭遇前，未曾考慮應如何反應前，他已經以為是自己在遭遇這些事，即時作出真我的反應。現象學稱此為一「現象」。「心感別人所感」的「現象」，亦解釋了人為何有同情心，甚至會在情急之下捨己救人。「純情」是人的一種脾性，指的是該人對人對事作出反應時，多不曾經過深思熟慮，划不划算、合不合禮儀等都不在他當刻的考慮之中，這就是所謂的「真情流露」。雖然「心感別人所感」是人人都有的本能，一個脾性偏「純情」的人，會更可能對發生在自己及別人身上的事「真情流露」。「情感」是人心中對物對人的一種傾向，例如喜不喜歡，康德稱為「非理智的愛」（pathological love）。在文人筆下便是「情」。在人的世界，「情」可以有不同的程度，不一定是

一些說得出來的感受。在人的世界裡，「情」可以只是一個人對他人他物有
一種「有關連」（attachment）的感覺。而當一個人心中的「情感」與給予
自己要守的理相違背，他選擇從理棄情，把心中痛苦之情昇華至「浪漫之
情」。此時，雖然理仍在，但他的內心已脫離了被理捆綁的感覺。

可以說，在所有種類的「情」當中，都沒有理會到「理」——一個人「真
情流露」時，他未顧及考慮理；「純情」的人不計較，毋須事事拘謹於理是
他的選擇；一個人的「情感」，是沒有理可以解釋的；「情」更不用說，它
連適當的英文翻譯也沒有，很多時候人只能意會。可以表現出來的「情」便
是我們常說的愛、關懷、善行、友善之舉等；「浪漫之情」，理雖仍在，但
人心中已無視它對自己的捆綁。

在康德的理性學說中，人在腦中的任何活動都要在某些既定的框架下進
行，即所謂形式主義。由此刻開始，人已是理性的動物。甚麼「真情」，根
本不會出現在康德的學說中。十九世紀末開始萌芽的現象學，可以說就是彌
補康德學說這方面的不足。而我相信在不影響別人的情形下，即是一個不屬
於道德考慮的情形下，康德的學說是不能排除一個人的「純情」。至於「情
感」，康德是處處刻意地、明確地把它拒諸其學說之外。親情、友情、愛情
等等的「東西」，他都稱為「非理智的」，根本不在考慮之內。

我們不可以要求人人都經常「真情流露」，但要做一個真正的人，他總
不可能慣性地不感別人所感。他總不可能從不忠於自己的「情感」，就算心
中悲其所見，仍會在人前裝作視而不見；明知其非，但每每為了個人利益而
不斥其非，甚至說其是。我們當然不可能希望世界上所有人都「純情」，但

我們總不應取笑，甚至利用別人的「純情」。「情感」是我不能加入意見的，
至於一個人做事忠不忠於自己的「情感」，這是他個人的決定。

　　不過，我從來都覺得，「情」是維繫人與人不可缺少的「東西」，不單
是愛情，還是親情、兄弟情、友情、同情、關懷之情，哭別人之痛、喜別人
之喜、為別人抱不平、逗逗別人手抱的小孩，甚至只是對別人的一個微笑！
文人寫得出來的，都是發生在人身上的事。人的世界，總是離不開「情」！

　　我總覺得，理是屬於物的世界的。在人的世界，沒有了情，理是用來保
護自己；但有了情，理則是用來保護別人。背了理，如果受損的是自己，我
願意背理從情；如果受損的是別人，我就應該從理棄情！

感　謝　辭

　　這個「古典歌曲流行唱法」的錄音項目，一直在腦中多年。期間我曾接觸過一兩間唱片公司，試圖向他們解釋這個項目的獨特之處。可惜我是找錯了對象，我找的都是這些公司的商業決策人，他們第一個反應是不知如何回應，再是他們不知把我的 CD 放在古典部還是流行部。另外，從製作的角度來看，這項目有很多新嘗試，會否成功無人知道。從 CD 銷量的角度來看，因為之前並沒有類似的項目，市場如何看這個非古典但不走流行路線的產品，更是個未知之數。

　　之後，我仔細再想，這項目種種的新嘗試，除了我要唱到我的所謂「古典歌曲流行唱法」外，其實，這項目對錄音、編曲、混音及 CD 音樂監製都是一大挑戰。單是錄音方面，我們便作了多番嘗試。另外，還有舒伯特，要將歌曲流行化，又要保護它原有的藝術價值；要編曲，又要歌曲中鋼琴部分一個音也不能少。即使此刻說起來，我也覺得自己的要求有點兒過分！但如果不這樣做，我又會覺得自己對不起舒伯特。

　　我是大約三、四年前透過「進念」（進念二十面體）找到阿于（于逸堯）
的。在短短個多小時的會面中，我已成功引起他對「古典歌曲流行唱法」這
概念的興趣，並成功邀請他做我舒伯特歌曲 CD 的音樂監製。我非常感激阿
于，不是因為終於找到人幫忙，而是終於有人明白我的想法，並且肯與我分
擔當中的難處。一個為音樂而音樂的音樂人從來都是難得的。

　　另外，我還要感激三聯書店的副總編輯李安和出版經理李毓琪。能夠把
歌唱背後的一些理念寫出來跟讀者分享，是我應份做的事，她們給了我這個
機會。

　　十年前，我開始對哲學感興趣。它除了是一門需要高度思考的學科外，
它關心的亦是人切身的問題。我在 2005 年正式進入香港中文大學修讀哲學。
我可以說老師們教導我的不單是書本內的知識，深深感動我的還有他們對哲
學的熱誠。當中，劉創馥教授是我的康德啟蒙老師。我還記得劉老師很努力
地把康德學說中的要點，用常語解釋給學生們聽，無論我們的問題多麼無
知，他也是認真地回答。國立台灣大學東亞文明研究中心的李明輝教授是我
「儒學與德國倫理學」一課的講師，是李老師提醒我席勒的美學對浪漫主義
有決定性的影響。張燦輝教授介紹我認識海德格，從此我就愛上現象學。張
老師經常「真情流露」，是個不折不扣的現象學家。關子尹教授是我論文導
師，他滿有學者風範，學識廣博，胸襟廣闊，能夠容納異見，只要你言之有
理，每次與他會面我都滿載而歸。夏其龍神父是我信仰上的明燈，他讓我感
受到信仰是活出來的，當然，他還是我的拉丁文老師。

後 記

　　記得我在申請香港中文大學修讀哲學的自薦信中，介紹自己是一位有志的歌唱家，除了要做好老本行外，還要運用我從商界得來的管理、統籌經驗，去推廣聲樂；又要運用我理科訓練的底子，把歌唱的技巧理論化。現在回想起來，也覺得好笑，做一個有志的歌唱家，跟讀哲學有何關係？

　　過去十多年，我的確是不知不覺地朝著這些音樂目標走。成立了「香港獨奏家表演團（Hong Kong Soloists），參與成立「香港雅詠團」（Hong Kong Chamber Choir），義務擔任「香港弦樂四重奏」（Hong Kong String Quartet）的經理人等與音樂管理有關的事務。舉辦過近百場的聲樂講座，擔任聲樂樂評，積極開創我 Simple Physics for Singing（SPS）的一套「發聲理論、歌唱技巧」系統，並計劃在不久的將來，把 SPS 此歌唱理論出書。這一些都似乎是順理成章地在發生，直到本書的出現。從思想史、哲理的角度去探討音樂並不是我十年前人生大計的一部分。

　　但再想深一層，這也不是不無原因。可能當我打算修讀哲學，但又同時
在誇獎自己的音樂抱負時，潛意識地我是知道自己想追求的、關心的，單純
在音樂上是滿足不到我的。所以當我有機會接手這個舒伯特書籍加 CD 的項
目時，我心中就出現了「More of Singing...」一個用思想史、哲理去探討音樂
的這個項目的念頭。本書「舒伯特歌曲中的浪漫主義——純真情懷」便是這
個在構思中的「More of Singing...」系列中的第一個嘗試。希望以後有機會在
這方面多與讀者們分享。

參考書目

Isaiah Berlin: *The Roots of Romanticism*, Princeton, N. J: Princeton University Press, 2001.

Richard Capell: *Schubert Songs*, London: Gerald Duckworth & Co Ltd., 1928.

René Descartes: *Meditations on First Philosophy*, translated by John Cottingham, Cambridge: Cambridge University Press, 1996.

Martin Heidegger, *Being and Time*, translated by John Macquarrie & Edward Robinson, New York: Harper & Row, 1962.

Immanual Kant: *Critique of Judgment*, translated by Werner S. Pluhar, Indianapolis: Hackett Publishing Company, 1987.

Immanual Kant: *Critique of Pure Reason*, translated by Werner S. Pluhar, Indianapolis: Hackett Publishing Company, 1996.

Immanual Kant: *Groundwork of the Metaphysics of Morals*, translated by Mary J. Gregor, taken from *Immanual Kant Practical Philosophy*, Cambridge: Cambridge University Press, 1996.

Max Scheler: *The Nature of Sympathy*, translated by Peter Heath, New Jersey: Transaction Publishers, 2008.

Friedrich Schiller: *On Grace and Dignity*, translated by Jane V. Curran, taken from *Schiller's "On Grace and Dignity" in its Cultural Context*, edited by Jane V. Curran and Christopher Fricker, New York: Camden House, 2005.

Friedrich Schiller: *On the Aesthetic Education of Man*, translated by Elizabeth M Wilkinson and L. A. Willoughby, Oxford: Clarendon Press, 1967.

畢永琴 X 于逸堯

2013 年 5 月 15 日

于：于逸堯 ┃ 畢：畢永琴 ┃ Anne：李安 ┃ Yuki：李宇汶

于： 我們由哪裡談起？不如先說一些個人的事。畢老師你幾歲開始唱歌？

畢： 很小，在一年級懂事時左右。

于： 就已經開始唱歌？那正式去學西方正統音樂的唱歌方法呢？

畢： 我想中四、中五左右吧。

于： 轉聲以後才可唱？

畢： 女生沒怎麼轉聲。

于： 原來女生沒甚麼所謂？我聽說男生不能在轉聲前去正式學習聲樂。

畢： 有，但不是決定性因素。女生轉聲前後聲音分別不會這麼大。

于： 接觸音樂呢？

畢：很小就開始了。先學彈琴，很多人都學彈琴，但我的琴技很差。

于：**我也是，哈哈。我知道你唸大學的時候是雙學位的，你有另一面是跟音樂完全沒有關係的。你唸的是甚麼？**

畢：物理。其實我一向喜歡唸書，也喜歡音樂，選大學的時候就想應該唸音樂還是物理、科學。這個很難決定，因為兩科的內容相差那麼遠。我的第一本書會獻給二哥和爸爸，就是因為二哥提醒我：為何不兩科都唸呢？我想想，對呀！為甚麼不可以呢？於是兩科都唸了。幸好我唸的大學採用學分制，不是規定你一定要唸甚麼學位，夠學分就可以畢業了，於是我就兩科一起唸。

于：**你讀音樂，是修 performance（演出）的專業，還是讀一些 musicology（音樂學）的東西？**

畢：我唸的麥基爾大學音樂系分了幾種：演出、作曲、音樂學，以及分析、歷史⋯⋯我選擇了演出。

于：**那有沒有要求你接觸其他範疇？**

畢：有。例如分析每年都要唸，ear training（練耳）也是，或者歷史⋯⋯基本的東西都要接觸。

于：**但是你說主要集中在演出那邊，即是音樂創作你沒怎麼接觸？**

畢：對，這方面我最差的，哈哈！

于：**也就是說你接觸音樂和跟音樂發生關係，都是在演出方面，即如何演繹音樂？**

畢：特別是聲樂，即唱歌。

于：**當年你其實是主修唱歌？**

畢：對。

于：**那時候你有沒有說是主修哪一類型的唱法或哪個時期的音樂？**

畢：我唸書的時候，學院派的音樂，在演出這個範疇，大部分都注重 opera（歌劇）。其實今天情況也是一樣，在香港就特別明顯。外國學習聲樂，也會講藝術歌曲，但 Baroque（巴羅克）的聲樂根本就不會講，亦很少接觸。訓練方面基本上是給你一些 vocal technique training（聲樂技巧訓練），但演唱則主要是歌劇，亦會有藝術歌曲，但沒有說特別哪個作曲家或時期。

于：為何會這樣？

畢：沒有市場。

于：只因為這樣？

畢：也因為它是一個被遺忘的 repertoire（劇目），是歐洲五、六十年前第二次世界大戰後開始復興，人開始懷舊，回到巴羅克時期的東西。你發覺現在歐洲有很多巴羅克樂團，韓德爾的歌劇全部都有人會唱。

畢：我發現自己原來是個巴羅克唱者，我的聲音基本上屬於那一類。其實一個人的聲音，有兩樣東西我覺得是先天決定的，其中之一就是 volume（音量）。

于：是決定了的，不能改變？

畢：因為它是……如果根據我的歌唱理論，唱歌是在說如何啟動你的共鳴區。以古典唱法來說，共鳴區大部分是 head tone（頭腔），頭腔就要啟動你口蓋的振動；你口蓋的彈性決定了其振動時幅度大小的可能性，口蓋振動幅度的大小會決定你當時發出的聲音音波（sound wave）的波幅（amplitude），而你聲音的音量（volume）則取決於此音波當時的 amplitude。所以如果你口蓋彈性不夠高，你就是小聲的、音量不大的唱者；如果你彈性較大，一開口就已經很大聲了，那你就較為適合唱歌劇的歌曲。巴羅克很多 runs（走句）、很多花巧的東西，如果你是音量大的唱者，口蓋振動的幅度之大，唱巴洛克風格就會好像帶著一頭大象那般，沒法子走得這麼快。

歌劇一般都是指巴羅克時期之後的歌劇作品，它們都沒有寫這些太花巧的片段給你唱，你根本不需要做那些東西。

于：但你在唸書的時候還未發現這些東西？

畢：還未，很久以後才發現。形成我今天有一套這樣的歌唱理論，是因為我曾經經歷這些問題。由於我從小就接觸音樂，所以很會模仿、很會「扮聲」，我可以模仿歌劇女高音，亦可以模仿 Carmen。雖然可以模仿得很像，但唱時辛苦自己是知道的。開始時，老師說我是 dramatic soprano（戲劇女高音），唱「大聲婆」那種；唱著唱著老師又說你高音這麼緊，不如去唱 mezzo soprano（次女高音）吧。自己知道不是那回事，所以我摸索了很久為何有些歌我很容易唱高音，有些歌不是很高但我覺得很難唱，才形成這樣的一套理論。

于：剛才你提起口蓋的彈性，這個發現是否因為你學物理？

畢：絕對有關係。因為我知道聲音裡面你能否容易唱出那個高音，這不單單是一個高音的問題。唱高音不單是用大力的問題，更而是你是否懂得在運用同等的能量去唱出較高的音。很多時候你用力去唱，聲音肯定是大聲了，但反而高音難出，聲音亦傳得不遠；你唱得小聲，但卻能傳得遠。歌唱界一直有個誤解，以為有共鳴即是大聲。其實是你聲音中的能量——sound energy（音能量）在決定它可以傳得多遠，俗稱 projection。音能量則與 frequency squared（平方）和 amplitude squared 成正比。你用了多少能量去發聲，發出來的聲音就有多少音能量。因此，要唱再高的音，在技巧上最有效的做法，便是要減波幅（即小聲一些），你就可以用同一個能量較容易地唱出高音。這些聲樂技巧的理論基礎，都跟我接受過物理訓練有關。其實，當中涉及的所謂物理 formula（方程式）極之簡單，但更加重要的是我看得出道理之間的關係，是誰在決定誰，或某兩者之間根本就沒有關係。這些我在書中都有提及。

于：那假如我想達到這效果的話，是否真的可以透過 musical training（音樂訓練）做到？

畢：你一定要經過 vocal training（聲樂訓練），即是不能一開始就想著唱甚麼歌，一定要找出你是甚麼聲，可否達到共鳴聲，即是我要求的共鳴聲。其實說起來我也覺得很難以置信，我對共鳴聲的定義是說你的口蓋在以某個波幅、某個頻率在振動，這當中的音能量如果是超過你口蓋的 threshold energy，此振動便可進入 simple harmonic motion（簡諧運動）的狀態，即是它可以不斷地振動，令聲音傳

得遠。因此，傳得遠不是大聲，而是聲音可以持續。那你說有沒有搞錯？簡諧運動也可以放此一談？它就是這樣，根本口蓋就是一塊東西、一件物件，一定會跟隨這些定律。每個人也要發掘自己的聲音，如何為之對你而言是一個共鳴聲，你要找到這東西，你才可以大聲，才可以用力，否則你就 destroy 了共鳴。我現在的講座就在說這些東西。

于：但跟氣呢？

畢：氣就是 activator（啟動者）了。

于：剛才說到，你口蓋的 flexibility（柔韌性）、你的頭有多大，這些先天的東西已經控制了你，不能改變，但氣是否可以訓練？

畢：你不需要很大量的氣，比如說鼓，你不需要很用力——當然要看鼓的大小，如果鼓很大就要多用力——那個鼓你很用力打它和不太用力打它，只要打的力度足夠，兩個的效果分別不大，反而用了過多的力會有問題。

于：所以是與那個鼓有多大有關，多於你用多大力打它。如果它不大，你即使很用力打，用到最大力也不會有效果……

畢：還可能 kill 了它。

于：它那個振動去不到你剛才說的自由振動。這樣說我又明白了！所以說即使你氣量很大或能量很大，但如果天賦條件不適合，你怎樣都做不了天賦條件好的人可以做到的效果。

畢：這有一點我要指出的，人聲這個樂器，的確有很多「天賦條件」，但這些條件本身沒有好與壞，因為不同的歌種根本就需要不同的條件去配合，問題在唱者能否明白自己這個樂器的「天賦條件」。一個好的聲樂老師要做的，就是在學生的「天賦條件」之下，盡量發揮這件「樂器」的所長。很多人問我練跑步那些有甚麼用，那是你流行曲要跳舞，跳舞是帶氧運動，就要練肺氣量。我們唱歌不是帶氧運動，用的氧氣不會多於吸入的，肺氣量多也對唱歌本身幫助不大，所以在說完全兩回事。

于：這個有趣。

畢：對。

畢：我有這些理論，一定跟我讀物理有關。不是說跟物理那些複雜的方程式有關——我只用了一些最簡單的，而是跟我的思維方式有關，我會尋根問底。

我唱歌數十年，從開始正式訓練的時候，一直都有很多東西不明白，例如有些歌很難唱但我行，有些歌不是很高不是很難唱，但我又不行，就因為我用了很多 dark tone，create a lot of lower frequencies in my sound，出來的聲就不傳，所以我就要 create higher overtone。如何為之 higher overtone，就是 manipulated by vibrating volume，即是你喉嚨可以開多大，我想這套理論成型只在五年、十年前左右。

我經常在思考，自己有問題，我演出時是知道的。以前一收到歌就看旋律的音有多高，不是很高還好。自己知道的，有很多問題我在腦中不停地問、逐步去想，以及自己嘗試。例如當我發覺某一樂句中的高音自己特別難輕鬆地唱，我會追溯原因。想到這可能是我在唱該高音之前的音上沒有放力，以至臨到該高音之際，縱使我加了力去唱，唱出來的音雖高但並不悅耳。我之所以會這樣想，當然是因為從物理學中，我知道發出高音需要更大的力度。但在我的情形，唱高音時在口蓋上加大了力，高音的確是發了出來，但當刻口蓋的振動卻不是自由的，聲音中的 ringing tone 沒有了，聲音變成很緊、很硬的 dead voice。但這一切的想法，我都無法在身外之物中得以證明，唯一可以做的是自己去嘗試跟隨自己的想法去做。重唱出問題的樂句時，前頭的幾個音，我刻意放力去唱，到了高音才加力，這樣唱出來的高音，聲音果然是生動（live）的。但當果真是屢試屢「靈」時，我又怕自己做的，其實並不如我想自己在做的。即是當我以為自己是放輕力度時，其實是做了一些其他的動作，只不過是該動作發揮了唱高音的作用。於是，我必須要求自己回頭再做相反的動作，使問題重現：用力唱完樂句開頭幾個音後，加力再唱隨後的高音，之前的 dead voice 果然重現。這樣地重複多次，結果是現在我想要唱高音時有怎樣的效果，就懂得怎樣去做。此時此刻，該做法才真正成了我的技巧。不過，故事還未完：所有技巧的背後都有其理論根據，如果說高音要加力、低音要放力是物之理，為何我當初加了力也唱不出悅耳的高音？於是令我想到每個人口蓋可以承受的力都不同，別人加了力仍可輕鬆地唱出高音，不等

於我也可以，我要先放力後再加力去唱。我教學也是，學生對我幫助很大，聽到她的問題，我就隨即 copy 她該有問題的聲音出來。我做得出你的問題，這就證明我知道你是做了些什麼導致該問題的產生。這個過程是慢慢的，我第一次演講應該在九〇年代初，真的是十多二十年前，才開始講 energy 能量、frequency 頻率那些；我現在這套很完整的理論是過去三五年時間建立的，但建構的過程則是很長很長。

于：我明白，因為我也會教授不同範圍的東西，很多時候是一邊對別人解説，一邊令自己思考，然後你加強了推論，其實東西你是明白的，但你腦中沒有整理。普通人平時不會自行整理那些概念的東西，但你一旦要對別人解説時，你就被迫要整理⋯⋯

畢：而且，我真的這樣把這一套用在自己唱歌那裡去。但唱中國藝術歌曲我就沒想這麼多了，我很多時候會 by imitation（模仿），喜歡那種聲就去發那種聲，即是我真的用在自己唱歌方面。

于：剛才你説藝術歌曲你就不管這麼多，為何這種類型、這種唱法可以容許不理這麼多？

畢：不是可以容許，是很多時候你唱藝術歌曲，不會因為它是藝術歌曲所以不理，唱藝術歌是有種「聲」的，特別是中國歌曲，你只要很用心去做那種「聲」出來，就會發覺很多東西都不用理會。回頭再想，原來我是沒有刻意理會氣打在口蓋的哪一點。現在你看我錄音時顧慮會否「爆咪」（音量太大而出現錄音破音），其實我做的就是控制那點的力，要唱小聲點，就要知道力打在哪裡，然後放力，這個完全是個 conscious act，即是有意識也做到的。但是唱中國藝術歌曲，尤其中國民歌，那種民族氣不是你從技巧層面做出來的，是你從心從意唱出來的，總之你唱了出來，要做的就完成了。如果你聰明，之後再想想事情是如何發生，先做後要問，自覺有答案後又要再試做，這些東西是慢慢累積的，我經常問自己問題。

于：我可否這樣説：如果接受西方 formal（正式）唱歌的傳統訓練，融會貫通了之後，你是有能力回頭去唱一些民歌，如中國民歌；但如果從小到大都是唱民歌，你很難回頭再接受西方正式唱歌的傳統訓練。

畢：可以這樣說。但即使 classical training 也未必可以立即轉民歌。其實很多時候 classical singing training 完全沒說口蓋、沒說能量，照唱也行，因為他已經慣性做了某些東西，而那些東西出來的效果不壞，可能本身的 instrument 已經很配那種聲音。問題是一定要有意識，要意識到自己在做甚麼，那你才有機會控制你的聲音，那你才可以做民歌聲，或者舒伯特錄音的聲音，你才有機會全部在說你如何控制你的聲音，你有多少力去打口蓋的哪一處這件事。所以你很慣性做一些東西但不知道自己做甚麼，理論上沒有這 conceptual（概念的）東西，也沒有 consciousness（意識）的東西，你不知道自己做了甚麼，就算做得好，你肯定不能有意識地轉唱別的東西。如果你唱 Peter Paul and Mary，是完全不同的發聲方法，要完全放棄共鳴聲，連氣是打在口蓋的意識也不要有，還有很多氣聲，如果可以的話。

于：其實你覺得，如果作為一個表演的歌手，你的 repertoire（劇目）是甚麼？

畢：我不會唱歌劇，一兩首沒問題，我去模仿也可以，但歌劇不是我的 repertoire，我不是「大聲人」，我沒有很大的音量，我知道自己的情況，所以我不會。如果我要做歌劇維生，可以，那我就沒了所有唱歌中的 delicate techniques，所有巴羅克的東西都不見了，所有 flexibility 都沒了。所以我要選擇的話，儘量也不會唱。但是教學生沒問題，一次半次沒問題，做特別嘉賓沒問題，但真的做歌劇，從頭唱到尾那些我不會做的，我不是這樣的材料，即是我的樂器不是這個能力，所以我會避免。當然巴羅克是我的首選，我有這樣的 flexibility，所以藝術歌曲，那些 turns，舒伯特的 turns 全部都由這些做起。

于：時期就無所謂了？

畢：時期你說到巴羅克，即是早期了。

于：但浪漫主義時期也可以？

畢：就是藝術歌曲。

于：那很現代的歌曲呢。

畢：很現代沒問題，也可以的。

于：其實不是 opera singing 的都可以，對嗎？

畢：不是 volume singing，即不是以音量為主、為賣點的唱法。

于：明白。我記得最初你為何會找我，我們要説説那故事，為何你會發現有咪高鋒和沒有咪高鋒這件事情。

畢：很奇怪，因為我很忙，通常練歌是半夜的。其實，我較少練歌，但我會 study 歌，vocally 我知道那是甚麼回事的。當然我也要 go through the songs，不能只靠腦裡去唱。練歌通常很晚，十二點左右，為了不吵到別人，我會很小聲對著電腦播著唱片練習，但是歌沒降 key，我就想為何自己可以這麼小聲唱這些歌？像舒伯特、歌劇、巴羅克都是一樣，我奇怪為甚麼這件事沒甚麼人做，這麼小聲唱這麼高的歌，如果你可以很小聲唱得很高，別人其實會讚你厲害。但我沒察覺這件事，很多年我都習慣了。

加上我的那一套 Simple Physics for Singing 歌唱技巧理論，我開始不停地想，in the context of 我的理論我在做的是甚麼，in the context of 我自己的理論，這是甚麼聲音？後來有些活動，就像那些舊生會開會，在一個 banquet hall（宴會廳）裡，就要用咪高鋒唱；我沒理由唱流行曲，而且也不懂，就唱舒伯特，像 Mendelssohn 的 On Wings of Songs，都是些很討好的古典歌曲。我在宴會廳裡用咪高鋒唱，你知道女高音用咪高鋒可以是很可怕的，一用會破音，但我沒事，而且還是卡拉 ok，伴奏是一早錄好的，卡拉 ok 式地唱古典歌曲。這樣地唱，我覺得我行，我聽過那些有名的男高音、女高音，一用咪高鋒或唱其他歌就很可怕，但我沒事。我開始想，為何一用咪高鋒我就知道自己做的東西不同，I sing it differently，我會用不同的方式去唱。我開始想，可以把這些古典音樂的歌曲，用咪高鋒半流行曲的手法唱出來。其實很多古典音樂的歌曲的旋律很美，一般不接觸古典音樂的人不會去接觸舒伯特的唱片，為何我不把它放進 semi-classical（半古典）的方法唱？但是要配合，錄不到就沒有意思，所以我開始有這個計劃的概念。這樣我就要找製作人。

于：我想問得清楚一點，例如在宴會廳唱的時候，你剛才説是播伴奏帶，播的是

鋼琴帶，即不是現場的鋼琴，而是預先錄了音的鋼琴部份。

畢：對，有現場的琴是做不到的。

于：反而做不到？你試過？

畢：就像我為這次的唱片錄音一樣，鋼琴伴奏的 Peter Fan 在我旁邊，你要我用這樣的半古典唱法，我唱不到的，只有卡拉 ok 式的鋼琴伴奏，我拿著咪高鋒那就行了。我們試錄了很多次，最初不知道應該怎樣去錄，試過有琴，也試過沒有琴，我沒意識到這些不同方法的嘗試是有用的。之前我常常想，流行歌手錄音為甚麼要戴著那個耳筒？我沒意識到聽回自己的聲音，其實是在 simulate（模擬）現場的那個咪高鋒，當做到那效果時，我就懂得放力、會自動放力，放力出來就像咪高鋒的效果。但有鋼琴在我旁邊，我聽到的不是這聲音，而是 hall（會場）的聲音，就會跟它鬥力，沒道理讓它蓋過我的，我就開始用古典唱法了，所以是做不到的。在這個巧合的情況下，我想讚自己的是我會思考，會想事情有什麼不周，慢慢才把東西追出來。

于：對，這是最重要的，是這本書最重要的重點。為何你會找我幫忙製作呢？

畢：其實我帶著這個唱片的想法接觸過一兩個唱片商，但他們完全不知道我在說甚麼。他們覺得很多人唱舒伯特，用不著你唱，香港很多女高音都唱舒伯特，那又如何？那你用流行曲唱法去唱古典歌，是件甚麼東西？唱出來流行歌不夠流行歌，古典不夠古典，走中間路線，不知道是甚麼。所以我索性放棄，直至我意識到我要找的是一個 CD producer（製作人），才會明白我說甚麼，因為在一把 voice、一個 piano 之上，你還可以做很多東西，就是那些東西令它 semi classical 而已。我認識進念的胡恩威，我去過幾場進念的演出，這些人不是一般音樂人。很多我想要達到的 semi classical 效果，都是在錄音技巧、編曲、CD 製作時的功夫，所以我透過我學生陳浩鋒認識阿于的。

可能我贊同進念那一套，所有有意義的製作都不只是技術上的問題，而是人的思想的問題，即是他們的信念、價值觀，去做這東西才有意思；如果單從商業價值考慮，那些唱片商為甚麼拒絕我，就是因為他們不知道把這唱片放在哪裡。他問我放你到古典音樂還是流行曲？我怎知道？這你決定。要找一些視野廣一點的人

來合作，即是音樂不止音樂，還有很多東西，很多技巧應用在不同的方面，所以我就找了阿于。

于：我想畢老師你找我的時候差不多是四年前了。因為第一次與你見面是在灣仔的工作室。

畢：回過頭來問你，我四年前說的跟現在發生的事，當時有沒有誤導你？

于：沒有。

畢：你當時接收的資料，那時的理解是否現在的理解？

于：現在當然深入很多。當時其實沒有想到那些歌唱和錄音技術的東西，但第一次你跟我說的時候，我就已經知道你說的是甚麼，所以我當時只是在想怎樣變成一個可以在錄音室做到的作品、過程應該怎麼做。如果我沒記錯，我們第一次討論的時候，你已經談舒伯特，但關於舒伯特的東西我根本不熟悉，彈琴我知道多一點，但如果舒伯特的歌唱作品，我是不認識的，這些都是在製作過程中慢慢由你道出。

處理音樂製作，有歌詞跟沒有歌詞分別很大。在音樂上，沒有歌詞的就只是純音樂，你可以用很多不同方法解讀，可以把你想說的東西加進去。有些東西你也知道，後人都是瞎猜的多，作曲者已經死了，除非他寫得很清楚當時為何寫這首樂曲、背後有甚麼故事等，否則大家只是在猜測，說甚麼他寫那首樂曲時很慘、愛情很糟糕……但有歌詞就不同，因為有歌詞對我來說反而是不熟悉的領域。流行曲我就熟悉得多，有歌詞的古典音樂作品我不熟悉，所以我不知道的真的很多，例如關於他跟歌德之間的關係，那時代的人其實他們的 vision 究竟是甚麼……這些我不知道的東西，就是我慢慢挖掘出來的，才能令自己再深入了解我們這個錄音項目。

說回關於錄音的事，如果由我的角度去說故事，剛才你所說的，就是你去 Grand Hyatt（君悅酒店）那些晚宴，放鋼琴伴奏帶，然後用咪高鋒去唱古典歌曲，唱出來的時候感覺不同。你找我做這件事的時候，我是覺得對的……不然我會拒絕你。為何我會覺得對呢？其實我覺得自己經常在處理類似的東西，就是替流行歌手錄

音，我也是會思考的，我經常想我坐在錄音室，透過玻璃聽唱歌的人在錄音，我不是一個歌唱老師，我沒辦法教裡面的人如何唱歌。雖然我也唱歌，但我沒法教他們，我只能用一些引導性的方法，去引導他們去發出甚麼聲音來。我替歌手錄音十多年，很多時候在過程中也在找類似你在思考的這東西——當一個人在錄音室裡錄音時，他用耳機聽自己透過咪高鋒出來的聲音，他在即時、在不是用天生的耳朵聽自己的聲音的環境下，如何靠來自耳機的反音觸發腦部去改變他的 vocal 唱出來時的方法，這是我常常在想的問題。這問題包括甚麼？包括給甚麼東西他聽是由我控制的，所以我獲得我想得到的這個歌手的一種聲音，很多時候取決於我在耳機裡給甚麼東西他聽。

畢：你給他聽的聲音，是有好幾樣東西可以改動調整的，還是只調整音量？

于：很多東西都可以改動。例如我可以調整他聽到自己的音量有多大，當然我要先得到他的回應，因為他會告訴我。其實這東西是很微妙的、是互動的。他告訴我他聽自己的聲音太大，那我就會從他這個評語推算，剛才他唱的時候用的是甚麼力，從這些資料我就可以知道，原來他是這樣去聽自己的聲音，以此作準則來調整自己的唱法的。

畢：這是每個歌手不同，還是歌手一般都是一樣……

于：每個都有些分別。有些人聽自己的聲音一定要聽得到最微細的細節，他才可以控制自己的歌唱效果，做到隨心所欲；有些人聽自己的聲音要好像是在一個實質環境下聽到的一樣，他不要很微細的細節，反而要聽到整個環境的回音，給他一個信心，他就會放膽去唱。如果讓他聽到自己聲音上微細的沙石，他就會退縮，反而不敢唱；有些歌手你讓他知道自己的沙石，他便知道如何把沙石拿走。所以是不同的，而同一個歌手在不同階段也會有所不同。

畢：但我找你的時候，你怎麼知道我的計劃會連繫到這件事？

于：因為我們一定要在錄音室的環境去製作，而且你說為何你會想去錄音，是因為你有現場擴音的感覺，而那現場擴音的感覺也是在說，歌手透過一個機械性擴音的過程，而不是在自然的歌唱環境中唱歌。如果在說古典音樂，無論你唱歌劇也好、唱室樂（chamber music）也好，其實都要先權衡那個表演場地有多

大、伴奏樂器有甚麼和有多少、自己聲音的音量該有多大等，要做很多調整。若我們不經過擴音，純粹在天然的聲音環境下，唱歌的人就會自然知道如何調節自己的聲音，調節到一個地步，他知道觀眾接收的時候其實是聽到甚麼。指揮當然也要控制，比如歌劇，他就要控制管弦樂隊應該如何配合，令觀眾聽到的是 conductor 他希望觀眾聽到的聲音。所以剛才我為甚麼就解釋説指揮跟 mixing engineer（混音師）一樣。每人做好自己的本份之後，這樣合起來就是一個有調節過的聲音效果了，所以那是一種很不同的唱歌方法。最不同的是 monitor 反聽，即是唱歌的人也有耳朵，他在聽甚麼？他在聽一個真實環境回彈到他耳窩裡真實的聲音……因為我們是人在聽自己的聲音時，是有一個物理過程的，我不知道怎樣發生，但一定是一個彈回來的聲音加自己在身體裡面聽見的聲音，是這樣一個 mechanism。所以譬如你去唱一個鋼琴伴奏，如果你沒有用咪高鋒，在古時你是在一個室樂環境下，會聽到鋼琴聲、會聽到鋼琴的聲音跟自己的關係，那你就會調節自己的聲音應該多大多小，聲音出來後你想觀眾聽到甚麼效果，這是一個很 classical（傳統）的運作模式。就算中國的戲曲也是這樣，以前沒有擴音，都是在戲棚或戲院裡，樂手在旁邊，你如何 project 你的聲音、聲音想傳到多遠，這是跟西方的歌唱異曲同工，系統方法背後的基本物理都是一樣的。但是當有了擴音後，整件事就完全改變了，因為擴音後有些聲音會不自然地大。我不知道這樣説對不對：古代你做歌劇，要在 opera house（歌劇院）裡做，因為裡面 acoustic 的設計都專門是為這類型演唱而做的，所以在這個環境裡，觀眾加 orchestra 加人聲是一定聽到的、是沒有問題的，你坐在哪裡都能聽到，orchestra 也能聽到歌唱者。這樣的擺位經過了很多年的試驗，試驗出來證實可以做到。中國的戲曲也是，看戲的地方做了很多年試驗，如何擺位、坐的位置、空間的大小都對的話，就可以做到這件事。但有了擴音就不同了，就多了那些可以在紫禁城、在德國某個湖旁邊等空曠不傳聲的地方，也可以做歌劇。

畢：有一點修正，你所説在紫禁城做歌劇是 open space（開放的空間），歌手都是在聽不到自己聲音的情況下唱。但其實他在紫禁城或 La Scala 唱，對他來說唱法都是一樣的。

于：對他來説是一樣，但這是有用和沒有用咪高鋒的分別。

畢：他用了咪高鋒也要一樣唱法，不能制住的。因為有咪高鋒不是歌唱者的問題，

是你想把他們的聲音傳得很遠，就用了咪高鋒來擴音。但是作為歌手，我不會因為有咪高鋒而唱法不同了⋯⋯首先，流行歌手演唱時，根本不會唔用咪高鋒。但對古典唱者來說，就算在 open space 有咪高鋒放在他面前，他的唱法都是一樣：他是不可能不發力去唱出有穿透性（penetrating）的聲音。但用流行唱法去唱任何歌，包括古典歌，唱者就一定要即時聽到自己 playback 的聲音，如果是 open space，此 playback 可以是從現場的擴音器中播出，如果是在 studio 錄音，那就一定是由他頭上戴著的耳箇傳給他。因為要聽到 playback，他才可以即時在咪高鋒前收力、放力地唱。

于：我知道你說甚麼。那東西沒影響到歌手本身，但我覺得⋯⋯我再說清楚一點，我覺得這是一個過程。其實是和咪高鋒的出現有關，我想我們要查看歷史，有了咪高鋒後是何時才開始應用在古典音樂歌唱上面。因為應該在最初的時候，classical music 是不會用咪高鋒的，要過了一段時間後才開始接受，到現在人人會都用了。

畢：不，我覺得是這樣，在一個 enclosed（封閉）的環境，opera singing 和 classical singing 本身是有共鳴的，不能用咪高鋒的，否則會因為音量太大而破音的。在 open space，作為一個古典歌手，不管咪高鋒放在哪裡，我的唱法都一樣，那我沒問題。

于：但在 open space 用咪高鋒，就是因為不用的話是聽不到的。雖然那不影響歌手怎樣唱，但是那個就影響到大家怎樣聽這東西。因為有了擴音，事情便複雜很多，複雜在於當觀眾都在聽從擴音器出來的聲音時，指揮是控制不到它出來的聲音的，要靠第三者，由音響技術人員去控制。這個情況下說是完全不影響歌者樂師和指揮嗎？卻又不是，因為其實是有一個你不意識到的影響：環境的確不同了，而且觀眾聽到從擴音器傳出的聲音，那些聲音或多或少也會傳到台上，然後給唱歌和玩音樂的人聽到。所以雖然他沒有刻意調整，但他聽的聲音已經跟在自然的歌劇院聽的聲音有分別。可能他不理會，像平時一樣地唱，但可能 subconsciously（潛意識地），或者因為耳朵的 mechanism 使然，他聽的聲音跟在歌劇院不同，他可能會大聲了、更用力了，因為唱歌劇的人也需要靠耳朵，他需要聽 orchestra 的聲音，要聽到音調和節奏才能演唱。那個擴音的環境，我覺得在方法上對於玩音樂的人和唱歌的人是有影響的，但可能唱歌劇的人無論如何

都需要那種音量……

畢：他們需要那種力。

于：他們無論如何也需要，不會壓住音量，所以對他的影響與對你的影響很不同。

畢：和我這個製作計劃是完全不同的。

于：是不同的事情。也就等於一個唱歌劇的人，他在登台演出時唱，和他在錄音的環境下唱，我相信無論在情緒上、如何揣摩和運用聲線上，各樣東西都應該是有分別的。因為當你登台的時候有很多東西是不同的，狀態很不同。何況他還要演呢？穿著戲服，又有走位……

畢：我最初以為你對我的計劃有興趣，是因為你可以玩 arrangement（編曲），原來你的注意力集中在咪高鋒上、在錄音上。

于：最大的、最重要的在錄音上，也放了最多時間在那兒。所以我們為甚麼好像説了一大堆沒關係的東西，其實原委是你説在 ballroom（宴會廳）唱歌的情況，令我想起很多問題。因為我有時候會和一些唱崑曲的老師去做一些很不崑曲的東西，唱崑曲要戴著咪高鋒，還要聽著耳機的反聽去唱時，他們會給我很多問題，而我幫他解決問題時就有點類似你對我説的情況一樣，我會問他：老師你想在你的耳機裡反聽多少自己的聲音？他其實不明白我在説甚麼，但後來他很快就知道，他會覺得例如現場唱的時候，不希望聽到自己的聲音，或者希望聽到多少自己的聲音，其實這跟他想用的力度有多少有關，他怎樣才能憑著反聽的音量幫助他，用舒服的力度令自己能夠表現得最好。

畢：但聽不到自己的聲音是很糟糕的，因為你會多用了力，這正正是我不想做的。

于：但這東西不是人人知道的。很多唱歌的人，當他不是有意識的時候，他不知道，就會聽不到，以為聽不到就是聲音小，其實咪高鋒的 pick up（接收）根本不需要你大聲，於是力度就會錯了。力度錯了出來的效果是甚麼？那不是大聲小聲的問題，而是 tone colour，以及唱出來的情感上的感覺。這回過頭來就是我的責任，這就是在錄音室的訓練給我的一種領悟。這是我的責任因為歌手不一定要知

道這些東西，他是第一身，無法從第三者的角度聽自己的聲音是怎樣的，所以他要靠另一個人的耳朵去幫他調節，我就是那耳朵。我的責任包括要明白整個運作，要明白咪高鋒對歌手來說是怎樣的一回事——輔助點在哪裡、負擔在哪裡。然後我要明白對觀眾來說要做到甚麼程度，對他們欣賞這件東西才是最好的。

畢：最初錄的時候我經歷過很多 cycles，最初我知道要小力唱，所以找鋼琴師在旁，我輕力唱，但發現如何輕力，出來的效果也是音量爆破。反覆經歷很多次，耳筒中聽著鋼琴的聲音一樣不行，但我半夜一邊細細聲聽著鋼琴，一邊細細聲唱樣唱反而沒問題，直到發覺我原來要聽自己的聲音。我記得 An die Musik 是第一首錄的。

于：是，是第一首成功錄好的。

畢：不，是我第一首知道錄音必須要自己要聽自己的聲音，而錄一次就成功的。

Anne：這就是流行的錄法。

于：是的。

畢：但我最初不懂說要流行曲錄法。我只是想，這件東西（耳機）是做甚麼的？我不需要戴這東西。

于：我沒做過古典歌唱的錄音，假如我有經驗，我們可能會省卻很多時間。因為我們試錄時，畢老師你不停說在宴會廳唱歌，你聽到的聲音不是這樣的，感覺不是這樣的。我才想起可以試試用流行曲錄唱歌的方法去做。

畢：我的 added vaule 是我在這樣的錄音方法下，可以很輕力去唱很高的音。

于：我假設如果我們要做一張所謂正經的古典音樂唱片，是唱舒伯特藝術歌曲的，一台鋼琴和一個人，我幻想應該怎樣錄呢？是應該在一間較大的錄音室，有一台鋼琴，唱歌和彈琴的人一起進去，大家都不用聽耳機的。

畢：這就是 typical classical（典型的古典）的錄法。

于：即是跟你平時在一個地方演唱，concert hall（音樂廳）的環境沒有兩樣，其實我們要儘量做回一個音樂廳的環境，讓唱歌的人能用最自然的唱法去唱。然後問題是錄音師如何去收錄那聲音，如何收錄房間的環境聲，咪高鋒放在哪裡，距離唱歌人多遠，鋼琴的咪高鋒又放多遠，然後出來的聲音儘量做出模仿現場聽音樂的感覺。但現在我們的做法是相反的，我們是在儘量不在一個現場的、自然的古典音樂環境下，去錄古典歌唱作品的聲音出來。

畢：所以我整天問阿于，聽者是否聽出我的咪高鋒就放在非常靠近我嘴巴這裡？

于：其實未必聽得出來。一般聽的人不知道的，沒做過錄音製作的人，不會這麼輕易明白這件事情。我不是小看人，因為這很抽象，抽象到一個地步，如果你不是聽過用不同方法錄出來的分別，我放在這裡給你聽，這個這樣錄、那個那樣錄，這樣你聽完就知道分別在哪；但如果單獨抽一個來聽，不會知道分別在哪，對於你來說還不是一個錄音而已。

畢：整個 technical selling point，就是我可以把咪高鋒放到貼著鼻子那般近，就好像流行曲的錄法。如果咪高鋒放的遠遠，就不用我唱，很多人都唱得到。

于：對，儘量近，因為我們要收錄所有的細節。流行曲是聽聲音，是聽人的聲音多於裡面的技巧，不是説沒有技巧，但那技巧很不同，很多時候是如何製造一種聲音感覺出來，而那種聲音是人聲，是你如何捕捉很多種不同的人聲最好和最感動的質感。

畢：很多流行歌手，我聽他們的聲音裡有種東西，有種個性在裡面，不是美不美的問題。有些歌手聽起來沒甚麼不妥，一切都沒有問題，但總覺得他沒那種東西在裡邊。

于：所以我經常覺得流行曲，大家聽歌時愛說歌手唱得好、唱得不好，其實你哪裡知道甚麼叫好或不好？如果真的要説唱得好與不好，沒有唱流行曲的人會比唱古典歌曲的人唱得好，因為訓練是不同的，你要説音準、控制聲音出來的共鳴等技巧，你怎會比唱古典歌曲的人好？怎會比唱傳統戲曲的人好？怎會比唱民歌的人好？唱流行曲的人不會比他們好。但流行曲不是説他唱得好不好，而是說聲音的個性，那特色是怎樣，如何透過錄音去取得一個很有特色的人聲，而那個人聲

如畢老師所說裝載著很多東西，有很多感覺。感覺超乎技術上唱得好不好，就好像你可以憑歌聲去認識那個人，或是他代表了某一個時代、某一種都市的感覺。比如說，某歌手的聲音代表一種都市夜晚的感覺，你如何解釋？解釋不了的。這是一種從集體文化中產生出來的，藝術就是這樣，取於生活的感覺，用聲音去把這種感覺濃縮了，然後把它重新演繹出來。古典音樂的感覺就很不一樣，我怎知道舒伯特當時的生活感覺是甚麼？但大部分人不明白這分別，你不可能去挑剔一個流行歌手，沒意思的。當然你說他如果走音了，那當然不行，那是基本功夫的事；但如果你說聲音技巧方面的東西，這不公平，因為流行歌手不是做那件事的。

畢：還有加上這本書。本來是個唱片的計劃，我沒有預計是書的計劃，現在加了，這樣很好。如果沒有這個計劃，我也會寫一些關於這張唱片的東西，但會簡單點。現在相反，是唱片附屬於書本。我一向都想，這個與我讀哲學有關，最近五年我開始讀哲學，發現原來很多東西是通的、所有東西都是通的。所以舒伯特不會突然「爆」出來的。我很喜歡舒伯特，特別是早期的，我不知道為何會喜歡他，經過這個整理的過程，就發現原來舒伯特有很純真的一面，粗俗點說是很「戇居」，但他純真的一面是我們現代人沒有的、少有的，所以我慢慢整理思想後就集合成書，希望不會太長，我想最後也有百多頁。

于：要有一定的分量。希望它是能留下來，或是能啟發其他人的東西，最希望能做到這樣。你剛才談到書，現在要說回錄音，很簡單地說。

跟你聊完了之後，我想了很久，開始嘗試錄音。如你剛才所說，試過跟鋼琴一起、跟鋼琴分開、鋼琴在同一個房間但大家隔開之類……試了很多，結果還是返回最像流行曲錄音的模式，就是我們先把鋼琴錄好，但錄鋼琴的時候畢老師也在唱，只是她在另一個房間唱；鋼琴師聽到她唱，彈琴的時候也有交流的，不是自己一個人彈，他其實也是聽到一個製造音樂的過程，即是真真正正琴在彈、人在唱的有交流的過程。但鋼琴錄出來是乾淨的，意思是琴的聲軌沒有任何唱歌的聲音在內，完全是單獨的。有少許像卡拉 ok、像流行曲般先做純音樂。

鋼琴是在何秉信的工作室錄的，因為他有一台很美的琴。要謝謝他。錄好鋼琴後，畢老師就拿著鋼琴來聽、來練習，練好之後就進錄音室錄唱歌部分。錄的時候我們放回鋼琴的聲音給她聽，一定要在耳機聽，營造她在耳機聽自己唱歌的環境。那其實有甚麼分別？其實這是耳機的擴音，戴上耳機後你是完全……

畢：最初不是這樣，你只讓我聽鋼琴音軌。

于：對！最初差不多沒有你的人聲在裡面。

畢：很多次我都說跟宴會廳不同。

于：或是你的人聲在耳機裡聽的不夠大聲。

畢：不，你沒有給我，你試著慢慢加。

于：對，試過不給、試過給一點，又試過多給一點。

畢：我第一次成功就是 An die Musik，是第一次在這種環境下錄音的。錄了三次，第一次太大，第二次太小，第三次完成。

于：還不止，因為錄音室裡唱歌的人蓋住了耳朵，如果我不放聲音給他在耳機聽——我是説經過咪高鋒，那咪高鋒已經 pick up 了唱歌的人的聲音，然後 real time（實時）在耳機聽反音——如果我不放這聲音，其實當他戴著耳筒聽那個鋼琴，他是完全不會聽到自己的聲音的，他聽到的是一個 natural internal voice，其實小得已被擴了音的琴音蓋過，所以那人唱歌的力就會錯了，因為他要靠聽去判斷自己用了甚麼力。和畢老師調節這個耳機反聽的過程是最久的，要試究竟放多少她自己唱歌的聲音給她在耳機裡聽，才能令她準確判斷唱歌時的力度。

畢：那我想問你，假如説第一首歌已定了，第二首歌是否不同？你放給我聽的東西會否不同？

于：每首歌都有少許分別，不止是在音量上，不止是人聲的音量上有分別，是放甚麼給你聽也有分別。是放一個「乾」的人聲，甚麼效果都沒加，很真實用錄音出來；還是放了少許聲音效果，意思是做了假的環境，叫 reverberation（回響），即是我做了一個 reverb，令你聽的時候覺得不是在聽一個生硬、未加工的聲音，而是聽一個假的、製造出來的聲音環境，即是所謂的「濕」，有一點回音。回音的作用是甚麼呢？其實是令唱歌的人聽起來舒服點。但為何會舒服點？其實是因為會令唱歌的人知道自己要發多少力，會判斷得準確些；如果聲音太乾，會判斷

不了。

畢：忘了是哪首歌，我們做了三次，他們給不同的東西我聽。他問我，你唱法不同了，你做了甚麼？我說我不知道做了甚麼，總之我聽到甚麼，覺得要這樣唱就這樣唱了。當然，我知道自己在做甚麼，力度不同了。你看我十幾首歌，有幾組很 focus（集中）、出來的聲音較尖；有些比較圓、pop（流行）少許的感覺。他播了甚麼給我聽，會令我有不同的反應。

于：這些東西真的是從我錄流行曲時的技巧得來的。因為我不停做這些東西，不停跟 engineer 說多給點音樂他聽，少給點音樂他聽；多給點 reverb 他聽，少給點 reverb 他聽；給他聽的人聲大點、小點、前點、後點、尖點、多點高頻、少點高頻。當我做了這些調整的時候，就會聽到唱歌的人唱得不同了，不是你告訴他不如你多點甚麼、不如你唱厚點，其實不用的，你只要給他聽，聽的時候那件東西改變了，他自己就會改變，真正唱歌的人是很敏感的。

Anne：那你呢？你是否需要聽？

于：我在外面的控制室聽。錄音室要用耳機的另一個原因，是因為如果不用耳機，你在錄音室裡面用揚聲器聽，咪高鋒便會同時收了揚聲器出來的聲音，那我便不能收錄到純粹、乾淨的人聲。因為我另一個目的是要收錄一條只有人聲、沒有鋼琴聲的音軌，我之後才能剪接、加效果、調校人聲，因為它是乾淨的、沒有其他東西的，這也是流行音樂的做法。古典音樂不給你這樣做，不會給你調聲的。

畢：我想補充，那我跟流行歌手有甚麼分別？就是因為我們客觀地說一些很高的音，這些音是流行曲不會試、做不到的，那 added value 就是如何可以唱得很適當，用所需的力，不准多，去 produce 唱高音，就是這樣，技巧就在這裡。

于：那些高音，其實為何那些歌會這樣寫？我估計當年為何會寫這些歌、為何這麼高音、為何音域在那裡、為何發展出這種唱法，其實這應該是一個很自然的過程。那幾百年裡跟建築有關、跟社會有關，那些人聽那些音樂，寫那些歌出來。當時沒有錄音，寫出來幹甚麼？一定是玩，有一種滿足感，寫出來有人唱很開心，但也有觀眾會聽，可能起初只有三數個人聽，可能有些環境下，比如在 court（宮廷）那裡，皇帝坐下，然後貴族、官員坐下聽，不能太近，要有距離，我想很多

因素形成人會寫出這樣的音樂。然後有人慢慢就著這些音樂有互動，發展出這種唱法。那東西在那個世界發生，而現今的世界環境改變了，所以我們再去唱這些歌的時候，就要再創造這些歌原來表演的環境，然後去聽，我想現在很多人在嘗試做這些東西，再創造 chamber 的環境，然後玩那些音樂，看看最原本的聲音應該是怎樣的；要不就好像現在，如果在 concert hall 唱，跟以前環境完全不同。

畢：現在很多錄音都在教堂。歐洲很多錄音都是。

于：是，其實真的要去那些原來的環境表演。否則，如果沒有了教堂的環境、沒有了 chamber 的環境，就像你那天在大會堂音樂廳唱，那我們怎麼去做回作曲人原本的意思出來？我經常會想這些問題。新的、不同了的環境已經影響了那原來的唱法。

畢：有不同的，因為教堂的 echo（回音）感覺不同，等於有少許像咪高鋒。

于：對。你聽得很舒服，有點像我小時候在學校為校際音樂節練習，五十個人的合唱團，因為我們學校的禮堂是很硬的那種場地像個鞋盒似的，四面牆很硬，所以我們有很多 reverb，唱起來聲音濕濕的，有很多餘音在縈繞，大家覺得很好聽，五十人唱好像二百人的聲音。我們習慣了那聲音，所以第一年比賽，很記得我們去九龍華仁書院唱，華仁的禮堂形狀很不同，聲音出來後就不見了，不會彈回來，一上台唱大家立刻心裡就覺得糟糕了，為何聲音不同了，聽到很多平時聽不到的東西，然後聽不到很多平時聽到的東西，整個感覺不同了。我很記得那次經驗。

Anne：是否輸了？

于：沒輸，也贏了。我很記得，這其實是一個啟發，你會知道原來在不同的地方環境，會影響我們聽到的聲音會有所不同，從而影響我們唱歌的力度和唱法。

畢：我學會一件事，出場之後如果你聽到的聲音跟平常聽到的不同，你千萬不要改變唱法。我有一次就是這樣，那個場地很「乾」，我聽不到自己的聲音的回音，以為別人也聽不到我的聲音，於是我大力了，下半場最後兩首歌要取消，因為失聲了。

于：所以這情況同樣可以放回我平時做流行歌的錄音上，如果你給對方聽的聲音

是錯的，會勞損唱歌那人的聲音，因為他用錯力，他自己不知道的，因為，他要靠耳朵去聽，然後去判斷自己用甚麼力去唱。

Anne：沒有綵排的嗎？

畢：加上觀眾又不同的，當場……

于：坐滿人以後會吸收聲音，很不同。

畢：所以第二次出場我就告訴自己不要理會，總之你怎樣練就怎樣唱。

于：不要理、不要怕。不要聽到聲音不同就覺得怕，沒經驗的就會怕。

畢：有些 hall 比較喜歌唱，大會堂便是一個例子，echo 是美的。

Yuki：如果用畢老師的唱法唱流行曲又會怎樣？這樣會否令流行曲改變？

畢：如果技巧上來說，我說作曲那裡，原因是東西愈來愈難，如果歌 cover 1.5 octave，根本你不能不用 classical（古典）唱法，起碼也要是 semi-classical 唱法。

于：是一定要。

畢：因為如果 range 太大，就算是流行歌，加入古典唱功肯定有幫助，只是不要這麼多力，再少點力。力度多少及對用力的控制，固然是古典與流行歌唱法決定性的分別，即是說如果你在唱流行歌時可以完全自主地控制力度，人家聽起來只會覺得你唱功了得，他不會理會、甚至不會聽出你加入了什麼古典唱功。但有另一種古典唱功，如果你用了，你唱出來的流行歌，怎樣聽起來都有別於一般流行歌手唱出來的流行歌，這就是古典唱法中另一決定性的竅門：氣的運用（use of breathe）。在整句中你運氣時，喉嚨不要關，條氣一直在用力打在口蓋上。流行曲不會用這東西，起碼不是有意識地做這件事。如果可以用這種唱法唱流行歌，我的聲音、我的力可以小，唯一改不了就是我一定用氣去帶出聲音。你說我不喜歡流行歌唱得那麼 legato（連音），我喜歡像說話般一字一音，那我就唱不了。

Yuki：我想問陳浩鋒是跟你學，他要唱流行歌……

畢：我只用古典教他，我不會教流行唱法。我說你精通古典唱法的話，做甚麼都可以。唯一就是你不能不用氣唱去，即是一塊塊地、一字一音地唱。

于：所以他會遇上兩難的情況。基礎他明白道理後能夠幫到他，但如果他要練，就有兩條路要選。如果練了古典唱法的話，他不會回頭去唱，他唱歌的時候整個構造和狀態不同了。

畢：對的。基本上他不會因此轉型去唱古典歌，不是那回事，所以他一定用流行唱法。我有訪問他，我教他唱古典幫到他甚麼。他說高音，懂避重就輕，不會唱壞聲音；有需要時，他懂得像古典唱法一樣，用氣去加力去唱高音。

于：他以前不懂呼吸，不懂用那一口氣。他可能用很多氣，但效果很小。現在他明白不需用這麼多氣，但集中用效果會很好，可以保留很多剩餘的能量。

畢：你根本不需用這麼氣。

于：根本不需用這麼氣。其實流行曲為求做到一種感覺，浪費了很多力在一些地方。不過由於流行曲是關於感覺，浪費了力也沒關係，反正是在錄音室內唱，因此流行曲錄音和現場演出分別很大。相對來說，古典音樂錄音和現場演出，分別沒這麼大。歌劇錄音和現場也有分別，因為錄音時沒有觀眾，也不用走來走去，用的力是有分別，但不及流行曲分別大。流行曲完全不同，你唱現場的時候有很多錄音室要做的事你不能做，有很多細微的事你做了也不能傳達出去，因為環境跟在錄音室那裡不一樣。所以你要現場 capture 觀眾時，如果你是一個流行曲的歌手，你用的唱法會很不同。所以流行歌的世界，外國會明確區分甚麼叫 recording artist、甚麼叫 live artist，是兩種不同的 artist。有些人兩種都行，有些人只能是 recording artist，一唱 live 就不行了。不過他也要唱，因為要宣傳，但大家不要期望他唱 live 唱得很好、很精彩。live artist 的錄音可能不精彩、很悶也說不定。但一唱 live 他就變了另一個人，他很知道怎樣把他的力、他的情緒傳達給觀眾；Recording artist 在錄音室裡很懂得如何把情緒控制得好，能上天下海，有很多種不同情緒包含在聲音裡，能錄出來。但他一唱 live 現場，那些微細的東西因為環境不同了，傳達不出來，所以 capture 不到觀眾……

最後談談為何要做，因為這麼多東西……

畢：不說不行。

于：我發現了你跟我說那些關於舒伯特、關於浪漫主義的東西，有那麼多來龍去脈，如果只聽唱片，不知道為何你要這樣做。我覺得作為導讀也好，作為你多年來的一個記錄也好。而且我跟你們（三聯書店）一向有合作，知道你們可以包容這樣一本書，外面我相信沒人會出版這種書。

畢：其實由這張唱片的唱功出發，背後已經呈現了那套理論。你要先做了那個，才能得出這個唱片的結果。所以書裡有一個部分談技巧，我不打算說很多，能解釋這件事就很足夠了。沒有這個，你也欣賞不到這張唱片。

畢：我現在的講座，最賣座是技巧的東西。你教如何唱高音，有很多人來；你談甚麼浪漫主義，人們沒興趣，十來二十個人而已。

于：因為覺得深奧。人們經常用這個字，甚麼都很「深」，其實我都不明白「深」在哪裡。

畢：技巧的東西多貴也有人來聽來學，文化的東西多便宜也沒人來，很可悲。

于：談了這個原委，這個很重要。

Anne：你如何看他處理你的東西？

畢：你說阿于？

于：對！要談談為何我們要把歌弄成這樣。

畢：他知道我想怎樣，不是很多人知道的。

Anne：但他有處理過，除了知道你想怎樣，具體來說……

畢：知道我想怎樣他便懂得處理。我跟人說「不像在宴會廳唱的感覺和聲音」，那究竟是甚麼意思？別人不明白那意思。而且他的視野很廣，否則無法談。

Anne： 那你一首一首談談怎麼去感覺？簡單說兩句。

于： 例如《小夜曲》，從小到大都知道這首歌，學鋼琴時也有練習過。其實小時候我不喜歡這首樂曲，但是爸爸很喜歡，所以我經常彈。學校也是，這首歌太有名了。

畢： 太有名了，流行曲也有幾個版本。

于： 但是，我經常覺得大家誤解了這首歌，總覺得它很優美。不是說它不優美⋯⋯

畢： 就是不能優美地唱。

于： 對了，但大家總是覺得很優美、很抒情，經常用這些詞語來形容。我一直不覺得這首歌優美、抒情。我最初學鋼琴也是這樣，彈得很慢很慢，很多感情，很多 rubato（彈性速度），就是很多又快又慢，很做作。其實不應是這樣，第一它不慢，第二它不是放軟身子矯揉做作的那種。

畢： 就算你看他伴奏也是 semi staccato（半斷音）的。你看舒伯特自己寫的也是這樣。

于： 它有一種獨特的氣氛，大家習慣投射很多東西，一聽《小夜曲》這名字，就覺得是安靜的、抒情的，但我卻相信不是這樣的。每一首歌我在錄音前都上網找很多版本，聽聽其他人怎麼唱。

畢： 你找的都是 classical？

于： 全是 classical 古典。而且這首歌是德國人寫的，有他的 mentality，跟法國人、意大利人、英國人寫的東西很不同。雖然他不是巴羅克，不是整整齊齊，但他始終是德國人寫的音樂，你不能當成意大利的歌去唱。

畢： 我之後查過，它真的是舒伯特死前一兩年寫的。歌詞部分那首詩表面上沒甚麼，是愛人在花園裡叫喚我，然後聽聽有沒有人反應。但問題是在「下面」叫我，可圈可點。

于：究竟他在想甚麼？意思是甚麼？

Anne：那時他多少歲？

畢：三十多歲，很年輕。

于：是啊，很年輕。那時的人經常很年輕就死了。

畢：很可憐，又沒有錢。

Anne：貧病交迫。

于：以前的人很容易死。腹瀉、發燒就死了，以前很多病都無法醫治。

畢：或者我說一下為何會選這些歌。首先每選一首歌，我都想我可否在宴會廳唱它，有些歌不能在宴會廳唱，例如《鱒魚》已經在 border line 了，已經很難在宴會廳唱。當然，我要考慮錄音效果，旋律也要優美，最重要是我對它特別有感覺。例如三首 Mignon（蜜妮安），我為甚麼要堅持，裡面很多歌德的詩，它們說到一些人在盼望一些根本沒可能發生的事，他的那種心境。我想帶出這些東西。我就憑著歌的意思、我喜不喜歡它、錄音的效果，三者加起來去決定選這些歌。

于：我收到這些歌後，無論如何也先錄音。錄的過程中就會更清楚知道哪些歌在這個計劃裡是適合的；哪些歌我們錄了，但結果可能不用，因為效果不適合。這個方法不是每首歌都適合。不過舒伯特有很多歌，可以選擇，現在選出來的歌，第一是具有較強的旋律性，不是靠節奏或其他東西呈現，主要靠旋律呈現，會比較容易做。第二，那個 vocal 有一種可聽的程度，不止聽技巧，也要有點情感，在歌唱、聲音上怎樣 manupilate 聽者。我選了一部分的歌出來，我會加很多音效，甚至加音樂進去，但我加的所有音樂，每一個音都不是我隨便作的，現在你可能聽到很多東西，其實每一個音都是舒伯特寫的，我沒有加任何一個新的音上去。我也不會加。

Anne：那你加了甚麼？

于：我保留了每一首歌的原裝鋼琴伴奏，我細閱琴譜，嘗試去明白舒伯特寫鋼琴

伴奏時想得到的效果。因為舒伯特不僅寫鋼琴音樂，他也寫很多其他種類的音樂，例如室樂、大型演奏的音樂，所以他不是不懂 violin、trumpet 是甚麼的，他寫這個鋼琴伴奏時，一定也會……我不敢說一定，但我幻想他寫的時候，耳朵一定會聽到多於鋼琴的東西。

畢：這個肯定。那只是一個媒介而已。

于：對，鋼琴只是一個媒介，只是幫助他將音樂上的想法呈現出來的工具，而其實那音樂是超越鋼琴的。其實他寫得很好，所以你雖然聽到琴，但有時你可能聽到鐘，有時聽到 bell，有時聽到跳躍、流水……跟中國人如何理解意象是一樣的，西方人也一樣有。即是有時候你會聽到弦樂的組合，但他用鋼琴呈現，有隱藏的東西在裡面，我覺得他有這個意圖。所以我嘗試用自己的感覺去把那東西拿出來，當然這沒有對或錯，就當這是我的一種理解和看法。

畢：其實阿于很難做，比做 arrangement（編曲）更難。因為編曲你可以隨時加。

于：我喜歡加甚麼都可以，但現在我不能加，額外的東西不能加。

畢：不可以加。

Anne：但你加了很多效果，那些也是加呀。

畢：但他不離舒伯特本來的 harmonic structure（和聲結構）。

于：我沒有修改過他的東西，例如我覺得聽到鐘聲、聽到 bell 鈴聲，我就想不如我挑選全是電子樂器為基礎的聲音。因為我覺得找一個真的 bell 鐘沒有意思，那個時代也有，但為何舒伯特不用？是他選擇了不用。但那時候沒有電子樂器的聲音，這變成好像是一種年代不同的交流，我希望事情是這樣。

我也不希望會破壞原有的東西，儘量只把聽到的原裝感覺放大，然後用我加上的聲音去做出來。所以，所有加上去的音都是根據琴譜原有的音，在同一位置上加進去的，只是我選不同的聲音去 enhance（增強），比如某個低音，琴也有低音，我覺得低音可寬廣一點，我就再加一個低八度的電子聲音，但音是沒有改的，只是令它闊了，於是聽起來的感覺不同了，但它還是舒伯特。即是我沒有作過曲、

編過曲，沒有做過任何東西，只是一個演繹。因為我不唱，我就用這個方法。

還有就是我們有幸得到不少專業錄音和混音師幫忙。他們來這裡幫忙錄音之外，我還經常向他們請教。他們的錄音經驗比我更豐富，而且是實在去設置咪高鋒的人。他們可能會跟我說，你試試把咪高鋒斜放，收錄得到的聲音就會不同。我就試試，所以你看我們的咪高鋒有時垂直、有時傾斜，有時比唱歌的人嘴巴的位置高、有時比它低，就是因為想收到感覺對的聲音。這些就是很多 engineer（專業錄音）幫的忙。幫忙做 mixing（混音）的 engineer 也是，他很好，我說這個計劃不是旨在賺錢，他說先不要跟我談錢，先做吧，做完慢慢再談。很多人幫忙，何秉舜信又慷慨借出很貴重、聲音很好的鋼琴。

Anne：你想讀者聽完、讀完後達到甚麼效果？

畢：古典音樂不可怕，很多時 the way is being the performed，讓人覺得很高級。都是音樂而已，有甚麼可怕？

于：有甚麼高級不高級？

畢：對，有甚麼高級不高級。希望這只是個起點，其實很多可以 go through。如果這個 recording technique（錄音技術）有效的話，基本上任何類型的歌曲都可以。就算韓德爾我不要選那些走句的，他亦有大量旋律優美的歌。所以其實很多東西，我希望可以⋯⋯當然出發點是從旋律性很重的入手，還有音樂背後有很多東西的，聽歌其實不止是聽歌。

責任編輯　　張佩兒

書籍設計　　陳曦成

書名　　　　舒伯特歌曲中的浪漫主義——純真情懷

著者　　　　畢永琴

出版　　　　三聯書店（香港）有限公司
　　　　　　香港北角英皇道四九九號北角工業大廈二十樓
　　　　　　Joint Publishing (H.K.) Co., Ltd.
　　　　　　20/F., North Point Industrial Building,
　　　　　　499 King's Road, North Point, Hong Kong

發行　　　　香港聯合書刊物流有限公司
　　　　　　香港新界大埔汀麗路三十六號三字樓

印刷　　　　中華商務彩色印刷有限公司
　　　　　　香港新界大埔汀麗路三十六號十四字樓

版次　　　　二〇一四年七月香港第一版第一次印刷

規格　　　　16 開（170mm×230mm）296 面

國際書號　　ISBN 978-962-04-3473-0
　　　　　　© 2014 by Rosaline Pi
　　　　　　Published in Hong Kong